国家林业和草原局普通高等教育"十四五"规划教材

平面不平：
广告创意与策划

卫 欣 主编

中国林业出版社
China Forestry Publishing House

新形态教材

图书在版编目（CIP）数据

平面不平：广告创意与策划 / 卫欣主编. — 北京：中国林业出版社，2024.8
国家林业和草原局普通高等教育"十四五"规划教材
ISBN 978-7-5219-2707-8

Ⅰ.①平… Ⅱ.①卫… Ⅲ.①广告学 Ⅳ.①F713.80

中国国家版本馆 CIP 数据核字（2024）第 094588 号

策划编辑：高红岩
责任编辑：肖基浒　赵旖旎
责任校对：苏　梅
封面设计：周周设计局

出版发行：中国林业出版社
　　　　　（100009，北京市西城区刘海胡同7号，电话83223120）
电子邮箱：cfphzbs@163.com
网　　址：www.cfph.net
印　　刷：北京中科印刷有限公司
版　　次：2024年8月第1版
印　　次：2024年8月第1次印刷
开　　本：889mm×1194mm　1/16
印　　张：12
字　　数：320千字
定　　价：54元

《平面不平：广告创意与策划》
编写人员

主　　编：卫　欣

编写人员：（按姓氏拼音排序）

段德宁（南京林业大学）

郭　幸（南京林业大学）

黄娟娟（南京财经大学）

唐丽雯（南京林业大学）

汪永奇（浙江农林大学）

卫　欣（南京林业大学）

张　律（南京林业大学）

张传斌（南京师范大学）

张伟博（南京林业大学）

周潇斐（南京林业大学）

前　言

　　通过传播信息、促进生产、树立品牌、美化环境，广告促进了市场经济的全面繁荣。面对新技术背景下的数字赋能，广告的内容与形式正发生着剧烈的变化。互联网、大数据、人工智能既是对传统创意与策划理念的一次扬弃，也是对当代广告创意者能力与素养的一种重塑。平面广告创意与策划不再局限于报纸、杂志、海报、直邮广告和户外，而是有了更加丰富的内涵，如网页设计、横幅广告、手机动图、H5广告、智能广告屏等。无论是单个项目，还是系列活动，创意与策划均是复杂的系统工程，需要借助"创造力"完成。培养创造性思维既是广告创意人才培养的关键，也是新文科建设的需要，无论科学技术多么先进，也替代不了人类的智慧与情感。

　　如果站在人类文化之巅来审视历史上的一切发明与创造，创意实质上是一种通过适度恢复事物（观念）不确定性来再造物的过程。一方面，创意虽然有赖于科学技术的进步和人类知识的积累，但它亦有别于一般的事实知识、概念知识和程序知识，它是一种基于创新的创造，或者叫再创造，文化是它的命脉、科技是它的手段、商业是它的形式；同时，它又"反哺"于科学、技术与文化。广告是人类整体精神文化生产在科学技术与现代商业上的投射。另一方面，创意也有别于一般的构思与想象，它并非天马行空、率性而为的艺术，也不是促膝长谈、苦思冥想的哲学，而是一种基于"快乐"的理性主义生活方式，它有利于大多数人的幸福；同时，广告也并非纯粹的商品营销，广告创意者更像是生产思想的工匠。然而，此"匠"非彼"匠"，一段文字、一幅画面、一个符号、一串代码都是元宇宙里的"天工开物"，也许今天的广告创意者就是明天的"造物主"。

　　虽然广告专业从无到有已经走过40余年，但是广告学的学科体系仍然不够完善，广告创意者难以找到一套严密的科学体系来对其进行支撑，广告创意与策划尤其如此。因此，本教材立足于学科之间的交叉与融合，综合运用传播学、设计学、经济学、管理学、心理学、社会学、生态学等知识，力求做到融会贯通、紧跟时代、突出重点、守正创新。经过编写组的反复论证与探讨，最终决定从10个方面进行撰写，第一至第三章为广告基础，主要介绍广告的概念及由来，平面广告类型，平面广告构成要素，为开展创意实践提供广阔的学术视野；第四至第七章为创意实践，从思维的概念、类型及特征入手，主要探讨平面广告的创意方法、创意表达与效果测评等，为读者提供了一套完整、全面、实用的平面广告创意方案，内容充分翔实，案例丰富多彩，具有理论与应用价值；第八至第十章为前沿内容，主要引入一些前沿性的话题，从"产业""绿色"与"大师"3个关键词入手，拓展平面广告创意课程的学术资源，为后续的科学研究提供新视野与新方法。此外，为了进一步满足高层次读者的需要，本教材还提供了一个户外广告的规划与设计虚拟仿真实验，以起到巩固知识、激励兴趣、增强互动、提升能力的作用。

教材出版日新月异，为了更好地呈现内容，持续更新知识点，以及满足不同读者的需求，本教材采用新形态教材的编写方式，这也是对编写组的一次重大考验。平面广告作品的收集整理，影视资料的拍摄剪辑，虚拟仿真实验的设计、制作及软件著作权申请都需要花费大量时间，最后呈现的效果令人较满意。本教材已获国家林业和草原局普通高等教育"十四五"规划教材立项，希望能够得到更多部门的认可，尤其是广大读者的喜爱。参与教材编写、资料整理与视频录制的老师有卫欣老师、汪永奇老师、张伟博老师、张传斌老师、张律老师、周潇斐老师、段德宁老师、郭幸老师、唐丽雯老师、黄娟娟老师，衷心感谢各位老师的辛勤付出与科学严谨的态度。本教材中的平面广告作品主要来自南京林业大学、浙江农林大学、南京师范大学、南京财经大学历届学生的获奖作品，由于时间跨度长，且人数众多，无法逐一列出其姓名，所以在此一并表示感谢，你们的精美作品是对该课程教学的最好褒奖，也是本教材编写的最大亮点。同时，还要感谢江苏省广告协会与南京市广告协会对于本教材编写工作的指导。

最后，由于编者水平有限，在教材编写过程中可能存在诸多不足之处，恳请各位专家、广大师生给予批评、指正。

卫欣

2024 年 5 月

目　录

前　言

第一章　广告的概念及由来 ... 1
第一节　什么是广告 ... 2
第二节　广告的产生及早期形态 ... 7
第三节　招贴广告与平面设计师 ... 13

第二章　平面广告类型 ... 23
第一节　报纸广告 ... 24
第二节　杂志广告 ... 27
第三节　招贴广告 ... 28
第四节　直邮广告 ... 29
第五节　售点广告 ... 31
第六节　户外广告 ... 33
第七节　旗帜广告 ... 36

第三章　平面广告构成要素 ... 39
第一节　画面语言 ... 40
第二节　文案设计 ... 44
第三节　色彩感知 ... 50
第四节　版式编排 ... 52

第四章　广告创意思维 ... 57
第一节　思维的实质 ... 58
第二节　思维的类型 ... 61
第三节　常规性思维和创造性思维 ... 65
第四节　广告创意中的思维方法 ... 71

第五章　广告创意方法 ... 75
第一节　什么是广告创意 ... 76

第二节　广告创意的一般过程 …… 79
第三节　广告创意类型 …… 85
第四节　广告创意营销 …… 88

第六章　广告创意表达 …… 93

第一节　创意传播技巧 …… 94
第二节　图形表现与创意 …… 96
第三节　创意的文学修辞 …… 101

第七章　广告创意效果测评 …… 107

第一节　什么是广告效果 …… 108
第二节　效果测评概述 …… 111
第三节　广告效果的定量测评与分析 …… 115
第四节　广告创意评价 …… 120

第八章　广告与文化创意产业 …… 125

第一节　文化创意产业的概念 …… 126
第二节　中国的文化创意产业 …… 128
第三节　国外的文化创意产业 …… 132
第四节　从广告业到广告创意产业 …… 135
第五节　产业园区的建设与发展 …… 138

第九章　绿色广告创意 …… 145

第一节　什么是绿色广告 …… 146
第二节　绿色广告的理论基础 …… 149
第三节　绿色广告的本质特征 …… 152
第四节　绿色广告的实现方式 …… 156

第十章　广告大师的创意观 …… 161

第一节　克劳德·霍普金斯的创意观 …… 162
第二节　詹姆斯·韦伯·扬的创意观 …… 164
第三节　李奥·贝纳的创意观 …… 166
第四节　罗瑟·瑞夫斯的创意观 …… 168
第五节　吉田秀雄的创意观 …… 170
第六节　威廉·伯恩巴克的创意观 …… 172
第七节　大卫·奥格威的创意观 …… 176

参考文献 …… 180

后　记

第一章

广告的概念及由来

广告是传播的内在需求，伴随着人类的商品生产、信息交换和艺术创作而产生。随着科学技术的进步和大众传播媒介的发展，广告有了更为丰富的表现形式和更为广阔的展示空间，尤其是专业广告代理公司的出现推动了商品经济的发展，而商品经济的发展又对广告业提出了更高的要求。一方面，由于广告业对于人们日常生活与社会生产的全方位介入，促使研究人员需要从理论上对广告的实践进行归纳与总结，以便形成一套有利于广告业可持续发展的道路；另一方面，广告心理学、广告效果研究、广告创意与策略、广告设计与制作、广告经济学、广告社会学、广告文化学等如雨后春笋般涌现出来，奠定了广告的学科基础。

第一节　什么是广告

一、广告的概念

1. 国内对广告的定义

中国《广告法》所指的"广告"主要是商业广告。《广告法》（1994年版）对广告的定义是：商品经营者或者服务提供者承担费用，通过一定媒介和形式直接或者间接地介绍自己所推销的商品或者所提供的服务的商业广告。《广告法》（2015年版）对1994年版广告的定义作了修改：商品经营者或者服务提供者通过一定媒介和形式直接或者间接地介绍自己所推销的商品或者服务的商业广告活动。

中国公众对于广告的认识有一个循序渐进的过程。《辞海》（1980年版）对广告的定义是：向公众介绍商品、报道服务内容和文艺节目等的一种宣传方式，一般通过报刊、电台、电视、招贴、电影、幻灯、橱窗布置、商品陈列的形式来进行。《辞海》（1999年版）对广告的定义是：通过媒体向公众介绍商品、劳务和企业信息等的一种宣传方式。一般指商业广告。从广义上来说，凡是向公众传播社会人事动态、文化娱乐、宣传观念的都属于广告范畴。比较这两个定义，我们不难发现，前期，我们对于广告的认识比较浅薄，主要聚焦于向公众介绍商品、报道服务内容和文艺节目；后期的理解比较宽泛，将一切向公众传播社会人事动态、文化娱乐、宣传观念的宣传方式都看成广告。

本书中所指的广告，更接近于后者的定义，即所谓的广而告之，无论是否具有商业性，只要是借助广告的方式来传递信息，我们都将其视为广告，包括政治广告、公益广告、观念广告等。

2. 国外对广告的定义

广告一词的拉丁文是"adverture"，意思是"大喊大叫，以引起注意"。中古英语（1150—1500年）将其拼写为advertise，其含义也衍化为"通知别人某件事，以引起他人注意"。17世纪末英国工商业的发展，导致商品流通加速，advertise 也逐渐演变为"advertisement"和"advertising"，分别用来指代静态的"广告作品"与动态的"广告活动"。今天的广告一词，仍旧同时具备上述两种含义。

对于广告的定义，各个时期均有其代表性的观点。1890年以前，西方社会对广告较为公认的定义为：广告是"有关商品或服务的新闻"。在这一时期，广告被看作一种起告知作用的、与新闻报道相类似的传播手段。

20世纪初，以约翰·肯尼迪、克劳德·霍普金斯、阿尔伯特·拉斯克尔等为代表的美国早期广告泰斗们认为，广告是"印在纸上的推销术"。

1948年，美国市场营销协会对广告的定义是：广告是由特定的出资人（即广告主），通常以付费的方式，通过各种传播媒体，对商品、劳务或观念等所做的任何形式的非人员介绍及推广。

《韦伯斯特词典》（1977年版）对广告的定义是：广告是指在通过直接或间接的方式强化销售商品、传播某种主义或信息、召集参加各种聚会和集会等意图下开展的所有告知性活动的形式。

美国广告协会对广告的定义是：广告是付费的大众传播，其最终目的为传递情报，改变人们对广告商品之态度，诱发其行动而使广告主得到利益。

英国《简明不列颠百科全书》对广告的定义是：广告是传播信息的一种方式，其目的在于推销商品、劳务输出、影响舆论、博得政治支持、推进一种事业或引起刊登广告者所希望的其他反应。广告信息通过各种宣传工具进行传播，其传播途径包括报纸、杂志、电视、无线电广播、张贴广告及直接邮送等，传递给它所想要吸引的观众或听众。广告不同于其他传递信息形式，它必须由广告主付给传播信息的媒介一定的报酬。

日本广告协会对广告的定义是：广告是被明确表示出的信息发送方针，是对呼吁（诉求）对象进行的有偿信息交流活动。这个定义显示了日本广告界对于广告含义更为宽泛的理解。他们把广告视为一种信息交流活动，这种定义实际上是扩大了广告活动的业务范围。

二、广告的特殊性

虽然旗帜、招牌、布告等形式古已有之，但是这些广告的表现形式在当时还是相当孤立的，影响力也十分有限。现代广告与工业革命、大规模生产、都市化、大商场、大众传播，以及公共交通相伴而生。在"消费社会"[①]的引领下，广告被赋予了特殊的物质与精神含义。它既不是广告主的奴仆，也不是消费者的上帝，广告的特殊性是由其独特的"编码"与"解码"方式决定的，主要表现在以下3个方面：

1. 符号化

符号化体现了消费的物质性，广告是商品经济的物质符号，绝大多数广告都能够在现实生活中找到它的原型，商品的真实性保证了广告符号的真实性。同时，符号化实现了广告创意与表现的自由，广告是商品的"投影"，因此可以与原型保持一定的距离。符号经济[②]是美国经济学家彼德·德鲁克在1986年提出来的，他将经济分为实物经济和符号经济。广告创造的价值绝大多数是符号价值，符号的生产与消费是后工业社会的根本特征，广告创意的过程其实就是符号扩大再生产的过程。

2. 传播力

传播力彰显了受众的接受度，即广告通过媒介，改变受众的态度，并产生与期待一致的行为是广告的根本目标。在大众传播分众化与新型人际传播杂糅的媒介生态中，即时传播变得越来越容易，而有效传播变得越来越困难。一方面，在一个吵闹的大市场里，人们只能听到声音，却很难发现有价值的信息；另一方面，在小道消息横行的街巷里，人们又开始怀疑一切信息，甚至包括那些昔日的意见领袖与主流媒体。广告的野心并不仅限于消除噪声、传文达意，而是要重新点燃战火、引领行动。

3. 倾向性

倾向性保证了传达的有效性，即广告是由广告主发出的，承载一定目的的行为。广告只对广告信息承担责任，而不对广告商品承担义务，即广告发布者的审查义务仅限于对广告主的形式审查，而不会对原始材料的真实性进行审查。不可否认，广告是一种具有倾向性的传播方式，它可以在"真"的前提下，做一些有策略的、有谋划的取舍，或是在"美"的化妆盒里，多蘸一些脂粉。然而，倾向性不是弄虚作假的借口，"善"是一切广告创意与策略的底线，目的的实现既离不开媒介把关人，又迫切要求受众具备媒介素养。

[①] 消费社会出自让·鲍德里亚的《消费社会》一书。该书由现代社会中人与物的关系入手，从特殊的需求理论出发来界定社会。在这一需求理论中，消费者不是对具体物品的功用或个别的使用价值有所需求，他们实际上是对商品被赋予的意义（及意义的差异）有所需求。

[②] 符号经济是对与实体经济相对的另一种经济活动基本特征的概括，这类经济活动不论具体的形式如何，都有一个共同的特征，那就是都可以看作经济符号的运动。

从三者的关系来看，广告主的核心是倾向性，即态度与期待；广告创意者的核心是传播力，即注意与效率；广告受众的核心是符号化，即选择与行动。

广告的本质往往集中在创意与策划上，广告与新闻的最大差异在于新闻是被发现的，而广告是被创造的。事实上，一切定义都是特定历史时期的产物，随着移动互联网与智能终端的出现，传统广告的概念正在被不断打破。未来的广告会更接近于新闻、艺术，还是公关、营销？这其实很难确定，也许广告本身才是广告最好的定义。

三、广告的市场性

广告是由广告主付费，而不是由受众付费。市场环境的偶然因素，经营者的乐观或悲观态度，都会对广告的投放量产生影响。同时，广告投放量也会随着季节的变化和市场的不同而有所变化。现代广告与工商业关系密切，通常服务于某种经济目标，所以也被称作"经济的晴雨表"。

1. 广告是个"乐天派"

广告也许是唯一一种只关注好消息，不发布坏消息的媒介。就本质而言，广告并不单纯追求还原事实，而是具有很强的主观色彩，其本质是创意，其保障是吸引力。

广告是人类创造力的集中体现，夸张、比喻、修辞本身就是创意的手法，追求价值最大化并不违背商业伦理。广告用镜头、色彩、留白、暗示传情达意。广告源于创意，又让创意生生不息。广告是公开的商业行为，无须掩饰自己的目的与意图，可以通过多种多样的形式，向读者、听众或者观众宣称它是广告。广告主用自己的品牌为其做背书，并对自己的广告宣言承担责任，通常言简意赅，力求引人注目，具有吸引力。

多数广告主并不会把钱投放在探究事情真相上，而只会关注广告画面的美丑，然而美化并不等于欺骗，它只是为了让我们的生活变得更美好。因为广告创意者深知，"蜜糖"永远比"苦水"更具吸引力；广告的目标不是批判，而是吸引（图1-1）。另外，为了保持较高的阅读率、收听率、收视率，广告必须通过创意来吸引更多的受众。从这个意义上来说，它与杂志、广播、电视等大众媒介没有太大的区别。

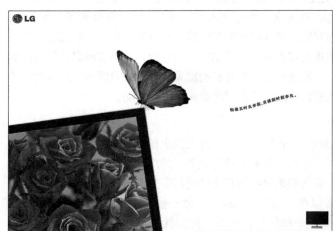
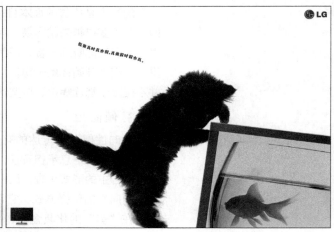

图1-1　LG真假系列

2. 广告是个"文化人"

参考图例1.1

广告虽然是商品经济的产物，但是也要为政治活动服务。面对日趋复杂的舆论环境，若想提高政府的宣传能力，就可以借助广告的手段。虽然政治广告在西方国家比较常见，但是随着我国广告活动的不断深化，政治广告在我国也逐渐开展起来。创意是手段而不是结果，借助政治广告，政府的政策法规可以起到更好的传播效果。

面对新形势，商业广告的话语体系需要进一步改善，"广告宣传也要讲导向"。广告应该将理性与情感酌量调和，融于一体。一方面，广告创意不能违背国家的法律法规，那些哗众取宠，一味低俗、恶搞、炫富的广告不利于社会文化的健康发展，一切挑战社会道德底线与"打擦边球"的行为都应该被禁止；另一方面，广告也是我们这个时代的文化符号，一则好的广告，不应该只是"买、买、买"，而是应该起到震撼人们心灵的作用。作为人类价值的重要体现，创意具有深厚的文化底蕴。对于不同国家，广告创意的巨大差异不能仅凭经济发展水平的高低来衡量，这种差异其实也是由产品结构、分销结构、消费结构以及文化结构导致的最终结果。

除此之外，近年来我国公益广告的发展也十分引人注目，如珍惜水资源、保护生态环境、抗震减灾、禁止酒驾、预防网络诈骗、垃圾分类、抵御疫情等广告，对我国的精神文明建设起到了重要的作用。广告创意者不但要为营利的商业广告出谋划策，而且也要为非营利的公益广告出谋划策。

3. 广告是个"多情客"

广告绝不会只钟情于某一种媒体。对广告而言，所有媒介，只要它能够被利用，只要它能够吸引受众，就是广告关注的对象。有人说广告是媒体的寄生虫，其实当今的广告早已成为媒体的"乳娘"。广告愿意接受多种媒介的帮助，也乐意为媒体效劳。一方面，广告为媒体带来了大量的收入，使媒体能够更好地生产内容；另一方面，广告也可以让受众为媒体支付更少的费用，从而扩大了受众的范围。

为了更好地传播信息，广告需要对媒体进行整合，要对价格、相对覆盖面、广告内容和广告受众的目标进行综合考虑。广告对媒体的选择具有主动权，报纸、杂志、广播、电视、网络、户外招贴、电影等都是不同形式或体量的广告载体，它们既相互竞争，又互为补充。广告对媒介的选择应当尽可能客观，既不涉及意识形态的问题，也不涉及个人喜好。未被看中的媒体与版面只好自我提升，寻求后续的合作。各种各样的新媒体也应当不辱使命，扮演好"支持"的角色，并在"融合"中谋求更大的发展。

广告载体的"弯弓"上不只局限于大型媒体，还搭有其他"利箭"，如售点广告、直邮广告、游击广告、旗帜广告、展览、展台等。广告创意者不喜欢墨守成规，而喜欢不断创新。如果有必要，广告创意者还可以创造媒体。只要广告创意者的想象力不枯竭，成功的广告形式就会无处不在，手机壳、节目单、门票、手推车，甚至垃圾桶都可以成为广告创意的舞台。

4. 广告是个"技术控"

作为一个具有显著商业特征的经济体系和技术门类，广告需要大市场的支持。工业革命提供了大量的廉价商品，使得消费者拥有了越来越大的选择范围，为了确保获得更多的被选机会，企业必须努力培养知名的或受欢迎的产品或服务。另外，由于产品或服务越来越同质化，市场实际已经成为一个永无止境的"战场"，为了能够在激烈的竞争中脱颖而出，广告必须与高科技紧密结合。

广告业的发展与各个国家的科技水平紧密相关。从某种角度来看，广告是科技与创意相结合的产物，它将科技迅速转化为生产力，并赋予其艺术的力量。广告与技术的关系不仅体现在产品上，还体现在对新媒介的探索与应用上。没有现代化的媒介技术，就不会有今天我们所能见到的这么多的广告类型。现代广告的产生与印刷技术的出现密不可分，而无线电技术又对广播电视广告的发展起到推动作用；面对风起云涌的互联网，网络广告更是一马当先，抢占了半壁江山。面对一次次的科学技术革命，广告总是能够抢占先机，给人惊喜。

智能广告是模仿人类思考和行动的具有简单推理判断能力的广告形态。基于个性化推荐引擎技术，根据每个用户的兴趣、位置等多个维度进行个性化推荐，是当前智能广告的最主要形式。"两微一端"中的信息流广告[③]是我国最早的智能广告形式，具有程序化、自动化、合作化、智慧化的特点，内容不仅包括狭义的广告，还包括广义的信息资讯。这种穿插在内容流中的广告，对用户来说体验相对较好，对广告主来说可以利用用户的标签进行精准投放，因此在互联网时代迎来了爆炸式的增长。

5. 广告是个"推销员"

如果将广告视为产品营销成功的绝对武器，那就大错特错了。广告大投入而又惨遭失败的案例不在少数。广告只是企业整体营销战略的一部分，而不是包治百病的灵药。我们不能不考虑一个产品或者服务的性质、特点、相对价格和定位就贸然发动一场广告战。另外，我们还必须考虑到相关分销体系的广度和质量、产品在销售点的摆放位置、销售人员以及竞争对手的最新动向等影响因素。

在必要的时候，广告可以为纠正构思或销售方面的错误提供帮助，在某些情况下，广告还可以弥补一些商业环境的不足，但是广告无法消除因产品、价格、分销或者售后服务政策方面的错误而导致的后果。如果产品无法满足市场的要求，例如价格高得无人问津，货源不足，不被分销渠道所看好，或者产品的实际功能与广告中的承诺不尽相同，广告主即使投入再多的广告预算，也难以打开销路。

诚然，广告能够对消费者的购买行为产生影响，但是也不可能完全操纵消费者的认知能力。广告的影响并不足以与价格、创新、服务、分销渠道等竞争因素相抗衡，正如让·雅克·朗班所言："单纯的广告差异对消费者很难产生致命的作用。"经济层面的合理性因素很可能比人们想象的更具影响力，最确实可靠的营销论据总能够获得最高的认同率，广告的内容往往比广告的绝对水平更加重要。

四、广告的类型

广告的类型多种多样，同时各种类型之间又相互交叉，因此对其进行科学的分类十分困难。根据广告的经济目标可将其分为营利性广告和非营利性广告；根据受众可将其分为消费者广告和行业类广告；根据广告发布的媒介可将其分为报纸广告、杂志广告、广播广告、电视广告、霓虹灯广告、橱窗广告、路牌广告、传单广告等。随着科学技术发展的日新月异，新的媒介类型不断涌入人们的视野，成为推动广告业快速发展的强劲动力。

1. 按照经济目标分类

根据广告经营活动的最终目标，可以把广告分为营利性广告和非营利性广告。

营利性广告即商业广告，也叫作经济类广告，是指以营利为最终目的，其承载的都是与促进商品销售、提升企业形象相关的商业信息。

非营利性广告即非商业广告，也称为非经济类广告，是指经济广告以外的公益广告和文化广告。公益广告是宣传社会公德、慈善团体、环境保护等相关的纯公益性质的广告；文化广告一般包括城市形象、体育赛事、非遗传承等内容，这类广告以公共文化推广为核心，同时带有一定的商业性色彩。

2. 按照受众类型分类

根据广告指向的受众来分类，可以把广告分为消费者广告和行业类广告。

参考图例1.2

[③] 信息流广告是 Facebook 在 2006 年首先推出的，指社交媒体用户好友动态，或者在资讯媒体和视听媒体内容流中投放的广告。

消费者广告，是指以消费者为对象的广告，这些受众通常不会将产品用于交换或者扩大再生产。

行业类广告又分为两种类型：一是工业用户广告，这一类广告由生产和经营原材料、机器设备及零配件、办公用品等的生产部门和批发部门发布，向使用、消费这些产品的企业、机关、团体等进行诉求；二是商业批发广告，这一类广告主要以小规模店铺和批发商为诉求对象，主要针对流通行业。

3. 按照传播范围分类

根据广告的地理覆盖范围，可以分为国际性广告、全国性广告和区域性广告。

提出国际性广告的概念是因为现在经济全球化的需求，例如，在推广"一带一路"的过程中，我们需要向不同的国家进行广告宣传，这必然要扩大广告的覆盖范围。全国性广告是指面向国内受众而进行的广告宣传，通常借助全国性的媒体来实现。区域性广告是指针对一个较小的市场而投放的广告，通常借助区域性的媒体来实现。

4. 按照诉求方式分类

根据广告诉求方式，可以分为理性诉求广告和感性诉求广告。

理性诉求广告是指广告通常采用摆事实、讲道理的方式，向广告受众提供信息，展示或介绍有关的产品，受众相信该广告信息能带给他们的好处，在理性地思考、权衡利弊后被说服并采取行动。家庭耐用品广告、房地产广告较多采用理性诉求方式。

感性诉求广告是指广告采用感性的表现方式，如亲情、友情、爱情等，晓之以理、动之以情，激发人们对真、善、美的向往，通过共情激发受众对产品的好感，从而产生相应的购买行为。日用品广告、食品广告、公益广告等常采用这种方法。

5. 按照发布媒介分类

根据广告发布的媒介进行分类，可以分为多种类型，并且随着科学技术的进步，媒介的种类还会不断丰富。不同的媒介，会使广告具有不同的特点，产生不同的效果，这也意味着广告的形式会进一步增多。

①印刷媒介广告：也称为平面媒体广告，即刊登于报纸、杂志、招贴、海报、宣传单、包装等媒介上的广告。

②电波广告：是指以电波为传播媒介的广告，如广播、电视等。

③户外广告：是指利用路牌、交通工具、霓虹灯等户外媒介所做的广告，也包括热气球、飞艇等空中媒体。

④直邮广告（direct mail advertising, DM）：通过邮寄途径将传单、商品目录、订购单、产品信息等直接传递给特定组织或个人的广告。

⑤销售现场广告（point of purchase advertising, POP）：又称为售点广告，是指在商场或展销会等现场，通过实物展示、展演等方式将广告信息进行传播的广告，包括橱窗展示、商品陈列、模特表演、彩旗、条幅、展板等形式。

⑥数字广告：是指利用互联网作为载体进行的广告传播活动，具有精准、快捷、互动等特点，覆盖范围广泛，发展前景广阔。

第二节　广告的产生及早期形态

广告是伴随着社会经济的发展和人类交流活动的日益增长而发展起来的。世界各地关于广告的起源有共同的原因。由于当时的技术落后，人们没有专门的传播工具与设备，所以只能采用面对面的传播方式，他们在进行产品交换时，需要借助一定的语言、符号、动作来完成，我们可以将其看作最早的商业广告形式。由于交换活动在原

始社会末期就已经十分发达,所以在古文明发轫的地区,往往容易孕育出平面广告的萌芽。

一、中国早期广告形态

中国是古代文明的发源地之一,相传公元前2000年禹收九牧之金,铸九鼎于荆山之下,以象征九州,并镌刻魑魅魍魉的图形,警示世人,防止被其伤害。夏禹"铸九鼎"④以示天下的行为,本身就是一种政治广告。殷商时期有一位叫格伯的商人,把马卖给了一位名叫棚先的庶人,该交易以铭文的形式铭刻于青铜器之上。据《周易·系辞下》记载,早在商周时期,便形成了"日中为市,致天下之民,聚天下之货,交易而退,各得其所"的商业模式,要交易,必然要陈列货物,吆喝叫卖,早期广告应运而生。《周礼》记有礼法诸制,规定交易要"告子士",即让官民都知道。此外,我国古代商人有"商""贾"之称。商是行商,游乡叫卖,以叫卖广告为主;贾是坐商,以悬物广告为主。他们可以被看作早期广告的最早参与者。

1. 实物广告

实物广告是最简单、最直观、最有效的广告形式,它靠陈列出售商品,使顾客在购买时一目了然。《周礼·地官司徒·司市》载:"以次叙分地而经市,以陈肆辨物而平市,以政令禁物靡而均市,以商贾阜货而行市。"汉代郑玄注:"陈,犹列也;辨物,物异肆也。肆异则市平。"此句的意思是,将档次不同、质地工艺各异的商品,分门别类地摆放在不同的摊位上,防止优劣混杂,以次充好,可见"陈肆辨物"是典型的实物广告形式。

实物广告以商品(本身、模型、图画等)为广告主体,从南宋李嵩所绘的《市担婴戏图》(图1-2)与《货郎图》中可见一斑。如果有的店铺不宜将出售物或服务对象直接展示出来,便可以借用与经营项目密切相关的形象为标记。在长期的商业实践中,人们对某些事物的内涵逐渐达成了共识,其形象便成为人们约定俗成的标记。南宋吴自牧《梦粱录》记载"酒店有挂草葫芦、银马勺、银大碗""沙皮巷口双葫芦眼药铺"等,这些物件,都是酒店、药店的标志。明代《北关夜市图》中有悬挂着的酒瓮、鱼肉等形象,这些也都是发展变化了的实物广告。此外,有些店铺干脆使用绘画来标记商品,如鞋店画鞋子、剪刀店画剪刀、膏药店画膏药,这些形象还与旗帜、门帘、招牌相结合,从而形成新的平面广告表现形式。

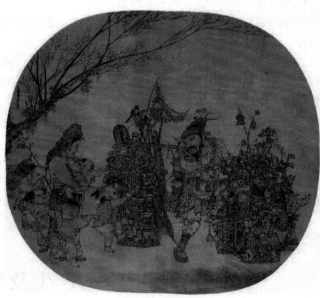

图1-2 市担婴戏图

④《史记·封禅书》:"禹收九牧之金,铸九鼎。皆尝亨鬺上帝鬼神。遭圣则兴,鼎迁于夏商。周德衰,宋之社亡,鼎乃沦没,伏而不见。"

2. 旗帜广告

旗帜广告既可以表明经营品种和服务内容，又可以彰显商铺的规模，同时还是门面装修的重要组成部分。据《韩非子·外储说右上》记载："宋人有酤酒者，升概甚平，遇客甚谨，为酒甚美，县帜甚高著，然而不售。"可见，早在战国时期酒家就已经开始使用"帜"来吸引顾客了。

古代的旗帜多由布幔制作而成，根据不同的使用功能，可分为标志幌和文字幌两类。标志幌最初主要是旗幌，后来有了很大的扩充。如酒旗早期用青白二色布制作，后来才出现五彩酒旗，有的还绣有花纹图案或酒店名称。文字幌多用"单字"或"双字"来标示商家经营的类别，如"酒""药""书""鞋""米局"等，像其他幌子一样，悬挂在门前。唐诗中有不少关于酒旗的描述，如杜牧《江南春》写道："千里莺啼绿映红，水村山郭酒旗风。"张籍《江南行》写道："长干午日沽春酒，高高酒旗悬江口。"同时，酒旗的名称很多，就其形制而言，称酒斾、青帘、杏帘、酒幔、幌子等；以其颜色而言，称青旗、素帘、翠帘、彩帜等；以其用途而言，又称酒标、酒榜、酒招、帘招、招子、望子等。

3. 匾额广告

匾额，又称门额，一般悬挂在门的上方，屋檐以下，作装饰之用，横着的叫匾额或牌匾，竖着的叫对联，或抱柱"瓦联"。作为一种独特的民族文化传统，它将字、印、雕、色融为一体，通常讲究意境、书法精湛、言简意赅，能够反映建筑物的特征与含义，表达人们内心的理想与情感。

匾额广告，它以书写店铺的名称为主要形式。唐五代时主要集中于官方市场，宋代以后遍及全国。招牌广告分横额、竖牌、挂板3种，多以文字标识店名，也有图文并茂的。北宋张择端所绘的《清明上河图》（图1-3）中，可以清晰辨别的招牌广告

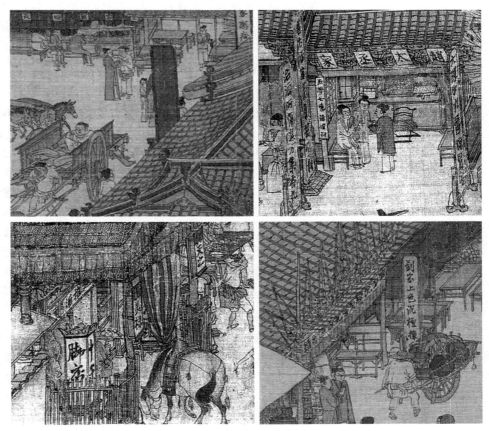

图1-3　清明上河图（局部）

有"赵太丞家""王家罗锦疋铺""久住王员外家""刘家上色沉檀拣香""杨家应诊"等。《梦粱录·茶肆》中记载的招牌广告有"俞七郎茶坊""蒋检阅茶肆"等。到了明清时期,招牌广告的形式更加成熟,表达也更加注重内涵。当时有一种特殊的招牌,名为"青龙牌"或"站牌",其竖于柜台中央的尽头,漆金牌子,黑漆底子写4个大字以表示其从事的行业,如药店写"杏林春色",酒店写"太白遗风",茶叶店写"卢陆停车""玉树含英",纸店写"价重洛阳"等。中华著名老字号全聚德烤鸭店的匾额一挂就是150多年,而"全聚德"的招牌字号,取其"全仁聚德,财源茂盛"之意。

对联是一种特殊的匾额广告。明末文人打破了传统的重农抑商观念,以其文采学识涉足广告创作领域,清代以后更为流行。明代唐寅曾为新开张的商号写下"生意如春草,财源似水泉"的对联,慕名而来观联购物者络绎不绝。清代广告对联以酒楼居多,如九江浔阳楼的"世间无此酒,天下有名楼"是酒联中的上乘之作。这些都促进了文字广告的发展,其表现形式有点类似于今天的广告语。

4. 店面广告

"彩楼""欢门"是两宋时期酒楼、茶肆、食店的装饰广告。"彩楼"主要是指店铺的门面装饰,据《东京梦华录·酒楼》记载:"九桥门街市酒店,彩楼相对,绣旆相招,掩翳天日。"这里的"彩楼"与"绣旆"都是宋代酒家的广告,在《清明上河图》中可见。"欢门"主要是指喜庆节日临时用彩色的纸帛或树枝鲜花扎成的栅栏或特殊造型。在宋代,高档饭店的装修十分气派,"其门首以枋木及花样沓结,缚如山棚,上挂半边猪羊。一带近里门面窗牖,皆朱绿五彩装饰,谓之欢门。"一如汴京酒楼的"欢门",并沿袭汴京风习,拓宽府堂,厅院廊庑,花木森茂,酒座雅洁,分阁座次,重帘遮隔,自成天地,不使食客群集一处,以避免人来客往,嘈杂不适。宋人饮茶风气盛行,茶肆多装潢优雅。据《梦粱录》记载:"今杭城茶肆亦如之,插四时花,挂名人画,装点店面……今之茶肆,列花架,安顿奇松异桧等物于其上,装饰店面,敲打响盏歌卖,止用瓷盏漆托供卖,则无银盂物也。"可见,古人十分重视售点营销。

5. 灯笼广告

到了唐五代以后,灯笼广告开始盛行,这主要得益于商业贸易的发达和夜市的出现。夜市最早出现于唐代,杜荀鹤有诗句:"夜市卖菱藕,春船载绮罗。"亦可见《夜看扬州市》等文。宋代政府明文支持夜市,《宋会要辑稿·食货》载:"太祖乾德三年四月十二日,诏'开封府令京城夜市至三鼓已来,不得禁止'。"在此之前,统治者为了安全,街市入夜便禁止。孟元老在《东京梦华录》中用了大量笔墨来描绘夜市,并在卷二专列"州桥夜市"一节,"一天灯雾照彤云,九百游人起暗尘。"据《梦粱录·酒肆》记载:"酒肆门首,排设杈子及栀子灯,盖因五代郭高祖游幸汴京,茶楼酒肆,俱如此装饰,故至今店家仿效成俗也。"杈子及栀子灯,即为当时酒店的灯笼广告。《北关夜市图》中也有灯笼广告的展示,如"兴隆馆酒饭"等,灯笼上标明商号名称,起到招幌广告的作用,夜间点燃灯笼里的蜡烛,十分引人注目。此外,灯笼广告还可以制作成不同形状,如酒店门前经常悬挂形似酒瓮的灯笼。这种灯笼广告有点类似今天的灯箱广告。

6. 包装广告

包装最早是为了保护商品,方便运输,后来逐渐有了装饰与促销功能。《韩非子·外储说左上》记载了这样一个故事:"楚人有卖其珠于郑者,为木兰之柜,熏桂椒之椟,缀以珠玉,饰以玫瑰,辑以羽翠,郑人买其椟而还其珠,此可谓善卖椟矣,未可谓善鬻珠也。"我国春秋战国时期精湛的包装技艺可见一斑。

在西汉时期,我国就开始用纸包装物品,但最初不具备广告性质。1990年,在敦煌汉悬泉置遗址,发现大量汉代简牍,还有若干同时期纸片,其中一张一尺见方的纸写

有"巨杨左利上缣皂五匹"。据考证它或许是迄今可见的我国最早的包装纸。到了宋代，商家们开始将标志和雕版印刷术结合起来，在包装纸上印上名称、图案、广告词来吸引顾客，出现了大量的标贴广告，也叫"裹贴""仿单""告白"，这标志着中国古代的包装广告进入了一个新的时代。宋代还出现了专门生产"裹贴"的作坊，叫"裹贴作"。据《梦粱录·团行》记载："其他工役之人，或名为'作分'者，在所列众多'作'坊中，其中即有'裹贴作'。"

图1-4 刘家功夫针铺的印刷铜版

我国现存最早的包装广告实物是来自上海博物馆收藏的北宋济南刘家功夫针铺所用的印刷铜版（图1-4），约13cm×12.5cm，其上刻有"济南刘家功夫针铺"的字样，中间有"白兔捣药"的图案，图案左右标注为"认门前白兔儿为记"，下方写有"收买上等钢条，造功夫细针，不误宅院使用，转卖兴贩，别有加饶，请记白"的文字。它实质上是一块铜雕版，用这块铜雕版可以印制出无数的"裹贴"，包裹在刘家功夫针上行销各地。

到了元代，"裹贴"仍十分盛行。在吐鲁番木头沟的伯孜克里克发现的纸片上印有"信实徐铺，打造南柜佛金诸般金箔，不误使用，住临安官巷，在崔家巷口开铺"的字样。此外，在湖南省沅陵县发掘的一座元代墓葬中，也发现了两张印有油漆店广告的包装纸。到了明清时期，"仿单"大量出现，如药品包装、茶叶包装、小吃包装等，它不但详细介绍了所售商品的优良品质，起到了产品说明书的作用，而且可以为商号进行宣传，是品牌信誉的保障。

7. 书籍广告

在书籍上印制相关的广告早在宋代就已经出现，据叶德辉《书林清话·宋刻书之碑记》记载："宋人刻书，于书之首尾或序后、目录后，往往刻一墨图记及牌记，其牌记亦谓之墨围，以其外墨栏环之也。又谓之碑牌，以其形式如碑也。元明以后，书坊刻书多效之。"这类牌记，不但增加了后人对于版本流传及刻录的了解，而且起到了很好的广告宣传作用。1498年刊印的《奇妙全相西厢记》，封底上有这样一条文字广告："本坊谨依经书重写绘图，参订编次大字本，唱与图合。使寓于客邸，行于舟中，闲游坐客，得此一览始终，歌唱了然，爽人心意。"如图1-5所示。由于明清时期出现了小说热潮，大众对书籍的需求急剧增加，书商之间的竞争也日趋激烈，

图1-5 奇妙全相西厢记（封底）

为促进书籍的销售，他们往往聘请画家开展书籍插图设计，其中最为典型的是明末清初的陈洪绶，他创作的《九歌》《西厢记》《水浒叶子》《博古叶子》等堪称书籍插图中的精品。精美的插图不但丰富了书籍的内容，而且成为广告宣传的热点。

总之，受到经济水平与技术条件的限制，我国早期的广告在媒介使用与传播方式上都十分有限，且缺乏专业的创作队伍，在广告传播上经常与一般的信息发布混杂在一起，有时甚至很难区分。首先，中国封建社会"重农轻商"的思想比较严重，商人的社会地位比较低，广告的内容以政治、军事类为主，商业为辅。其次，由于人口的不断增长，城市的发展异常迅速，各地形成了众多的区域性商业中心，贸易的繁荣导致商业广告的数量不断增加。最后，随着资本主义工商业萌芽的出现，各地的广告活动异常活跃，明末清初出现了许多新的广告形式，但整体的创新性仍有待提高。

二、国外早期广告形态

在古巴比伦地区，约公元前 3500—前 729 年左右，商业比较发达。从现存的楔形文字来看，国王们经常命人修建神殿、战胜碑等，商人们也经常雇用叫卖人为他们宣传，店铺的门外柱上还挂有商业招牌，这些都是早期的广告实物形态。

发现于埃及尼罗河畔的古城底比斯，现保存于大英博物馆的一则来自公元前 1000 年以传单为媒体的寻人广告，可以看作早期的广告实物。它写在一张莎草纸（芦苇纤维纸）上，讲述了捉拿一个逃走的名叫谢姆的奴隶，其内容如下：

一个叫谢姆的男奴隶，从善良的织布匠哈甫家逃走，首都特贝一切善良的市民们，谁能把他领回来的话，有赏。谢姆身高 5 英尺 2 英寸，红脸，茶色眼珠。谁能提供他的下落，就赏给半个金币，如果谁能把谢姆送到技艺高超的织布匠哈甫的店铺来，就赏给他一个金币。

——能按您的愿望织出最好布料的织布匠哈甫

广告起源最直接、最重要的动因是人们在商品交易和其他商业活动中产生的更广泛、更深入的信息告知的需求。在古埃及（公元前 700—前 176 年），商人们雇佣呐喊者，穿越大街小巷，高声呐喊，通告商船的到来。船主则雇人穿上前后都写有船到岸的时间和船内装载货物名称的背心，让他们在街上来回走动，以起到宣传货物引发购买行为的作用。

公元前 1 世纪以前，希腊和罗马的一些沿海城市的商业比较发达，一些店铺门口就开始悬挂招牌。在古希腊时代，商人还常用叫卖的方式来发布出售奴隶或牲畜的信息。在雅典还有一种四行诗形式的广告。如一首宣传化妆品的叫卖诗，其内容如下：

"为了两眸晶莹，为了两腮绯红，为了老珠不黄，也为了合理的价格，每一个在行的女人都会——购买埃斯克里斯普托制造的化妆品。"

至此，广告在形式上已有叫卖、陈列、声响、诗歌等；在内容上有推销商品的经济广告、文艺演出广告、寻人启事等，还有用于竞选的政治广告。

在古罗马时代，人们经常用告知牌展示出卖的货物或公演的戏剧。招牌和标记把不同的行业划分开来，使人一目了然。同时，出租广告也很常见，有一则广告写道：

"在阿里奥·鲍连街区，业主克恩·阿累尼岛斯、尼基都斯·梅乌有店面和房屋出租，二楼的公寓皇帝也会合意，从 7 月 1 日起出租。可与梅乌的奴仆普里姆斯接洽。"

此外，当时从海外运进商品的商旅，也以举火为号，招揽顾客。

公元 79 年维苏威火山爆发，淹没了始建于公元前 6 世纪的庞贝古城。经考古发现，当时庞贝城的广告招牌已经非常发达，在纵横交错的街道建筑物的墙上和柱子上，刻满了各种广告文字和图画。人们发现了 1600 多处墙面广告，店外围墙上画有火腿的是肉店，画有鞋子的是鞋店，画有牛的是牛奶厂，画有骡子拉磨的是面包房，等等。当时的店铺门口还有专门用来写广告的白墙壁，有一则广告这样写道：

"阿迪尔的角斗士们将在5月3日进行角斗表演,其中3个角斗士将与野兽进行角斗,有遮阳棚。"

在官方规定的广告栏内,还发现有候选人的竞选广告。罗马商人为了引起人们的注意,在墙壁上绘制商品广告,或者由奴隶们写好挂牌,悬挂在全城固定的地点(图1-6)。

图1-6　庞贝古城的墙面广告(公元79年前)

据记载,古罗马的独裁统治者凯撒大帝在面临即将到来的战争时,经常会散发各种各样的传单来开展大规模的宣传,以便获得民众的支持。可见,传单广告在西方早已被使用。世界上最早的官报《每日纪闻》,也有学者称为《罗马公报》,除了记载重要的社会和政治事件外,也刊载有广告的内容。

在欧洲中世纪也有一些关于广告的记载。大约在公元900年,欧洲各国盛行由传报员沿街传报新闻,同时这些传报员也被商人雇用,在市集上传报商品的优越性和价格,从而对受众进行推销。在西方社会中,以演奏形式吸引、招揽顾客较为普遍。此方式起源于1141年法国的仆莱州,12个人组成的口头广告团体,经法国国王路易七世的特许,在特定的酒店里吹笛子,以吸引消费者光顾。1285年,法国国王奥古斯塔甚至颁布法令规定叫卖人的报酬。15世纪末的英国,墙壁上常贴着一种被称为"喜求斯"的手抄广告传单,是拉丁文"siquis"的音译,其含义是"如果谁喜欢的话",因为在当时的广告中经常以这两个单词开头,因此得名。

知识拓展1.1

视频讲解1.1

第三节　招贴广告与平面设计师

虽然早在17世纪,英国就已经爆发了工业革命,但哪怕历经两百年的发展,机器生产的工业产品仍旧十分粗糙落后。为了提高社会物质生活的情趣,英国的工艺美术家威廉·莫里斯提出了"手工艺复兴运动",呼吁"要为社会考虑更多更美的设计图,使城市建筑、居住环境赏心悦目"。在他的思想影响下,很多艺术家开始介入工业生产,各种各样的新的设计类型不断涌现。绘画的、摄影的、拼贴的,各种形式都可以为我所用,写实的、写意的、抽象的,各种手段都可以取其所长。同时,机械化大生产也导致了产品的过剩的现象,亟须对企业生产的产品进行促销,于是现代平面广告迅速发展起来。

一、戏剧海报[⑤]

早在现代广告产生之前,一些在美术史上颇有声望的大画家,就已经开始从事招贴画创作了。法国的商业海报及平面设计非常出色,被公认为是现代商业广告的发源地。夏尔丹绘制的商业招贴曾一度轰动了整个巴黎,其后马奈的印象派招贴、波纳尔的装饰风格招贴风靡一时,儒勒·舍雷、山大·斯坦兰、亨利·德·图卢兹·劳特累克、阿尔丰斯·穆卡等都创作了大量的商业广告作品。1891年,法国的萨戈特画廊举办"广告画展览",展出了各种招贴画,成为世界上第一个向广告敞开大门的画廊。

儒勒·舍雷出生于巴黎,父亲是一个印刷工,童年只接受了非常有限的教育。13岁时开始了为期三年的学徒生涯,然而对绘画的兴趣,促使他参加了巴黎国家设计学院的夜间课程。1859年,舍雷去英国伦敦学习平版印刷技术,在那里他系统学习了英国的海报设计和印刷方法,这对于他的广告生涯具有重要影响。1866年,他回到法国,并且把从英国学到的色彩石版印刷技法运用到广告创作之中。面对巨大的市场需求,舍雷扩大了广告业务的范围,并逐步成为巴黎广告界的一支重要力量,客户包括戏剧巡回剧团、市政节日、饮料、酒类、香水、香皂、化妆品和医药产品等。

儒勒·舍雷一生创作了几百幅海报招贴广告,如《球在红磨坊》(图1-7)、《金鸡纳·杜邦》(图1-8)、《黄金国》《奥林匹亚》《女神游乐厅》等。他的作品大多受到了洛可可艺术风格的影响,色块比较鲜艳、明亮,画面轻松、活泼,甚至有些轻浮与浮夸,但这也预示着一个更加开放、更加包容的时代的到来,他也被后人尊称为现代"广告之父"。

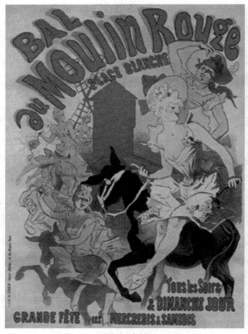

图1-7 球在红磨坊(1892)

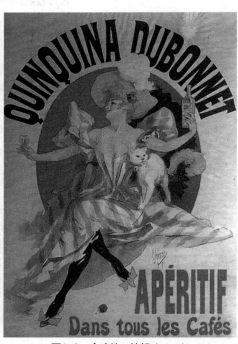

图1-8 金鸡纳·杜邦(1895)

法国是19世纪末至20世纪初的"新艺术"运动以及20世纪20年代至30年代"装饰艺术"运动的发源地与中心,这些艺术主要表现在招贴画和建筑上。劳特累克是法国印象派画家,法国贵族的后裔,家境富裕,虽然身有残疾、个头矮小,但充满着开拓精神,被人称为"蒙马特尔之魂"。他的绘画作品以描绘巴黎蒙巴特尔地区豪放不羁的艺

[⑤] 海报这一名称在我国最早起源于上海。上海人通常把职业性的戏剧演出称为"海",而把从事职业性戏剧的表演称为"下海"。作为剧目演出信息的具有宣传性张贴物,即称为"海报"。

术家生活和舞蹈艺人为主。在1891年,劳特累克应红磨坊东主的邀请,创作了第一幅平版印刷海报,进一步奠定他以平版印刷版画作为艺术媒介的创作之路。

劳特累克创作的《红磨坊-拉·古留》(图1-9)、《简·阿伏勒》(图1-10)、《快乐王后》《歌舞中的阿里斯蒂德·布兰特》《日本音乐厅》等歌舞演出海报是"新艺术"运动时期的代表作品。最具独创性的是他对人物性格的夸张,文字与图形的巧妙安排,以及有力的对比等,已经超越了一般的写实招贴画。他创作的《红磨坊》海报,用3行红字重复写出"红磨坊",画面上的一男一女为当时的舞蹈演员,观众以剪影的形式表现,画面分为近景、中景与远景,人物用单线勾勒,富有装饰效果,给人印象深刻。劳特累克设计的艺术海报,文字鲜明,画面中色彩、线条和笔触具有强烈的表现力,搭配独具特色的人物造型,使得红磨坊舞厅很快吸引了大量上流社会人士的光顾。

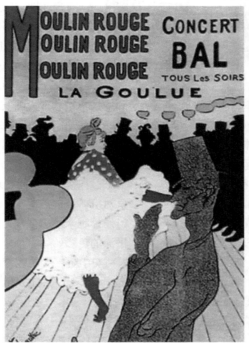
图1-9　红磨坊-拉·古留(1891)

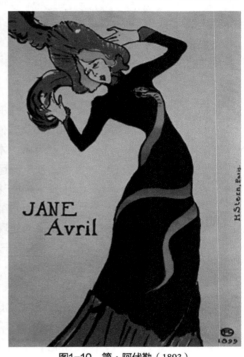
图1-10　简·阿伏勒(1893)

视频讲解1.2

虽然当时的招贴广告发展迅速,但仍未突出"功能第一"这一要点。因此,不少广告作品仍流于绘画的形式感与画面的趣味性,具有一定的时代局限性。

二、平面设计

德国包豪斯⑥设计学院的奠基人威廉·格罗佩斯提出"现代设计三原则":艺术要与技术实现新统一;设计的目的是人而不是产品;设计必须遵循自然与客观的法则。这些理念对现代平面广告创意的发展起到了重要作用。虽然包豪斯设计学院只开办了14年,但是却涌现出一大批卓越的设计师。作为现代抽象艺术的奠基人,瓦西里·康定斯基的作品倾向于直觉、感悟、自由奔放与多变,而皮埃·蒙德里安则擅长于用点、线、面、色等元素表现客观实体,认为面的分割是美学的基本原则,追求简洁、抽象、秩序的形式美。在现代设计理念的影响下,包豪斯实现了与传统艺术海报的分野。

作为包豪斯设计学院自己培养的第一代平面设计师,赫伯特·拜尔是最具代表性的一个。他于1921—1923年在包豪斯学习,在平面设计、摄影、展览设计、建筑设计等

⑥ 包豪斯是德国魏玛市的"公立包豪斯学校"的简称,后改称"设计学院",习惯上仍沿称"包豪斯"。

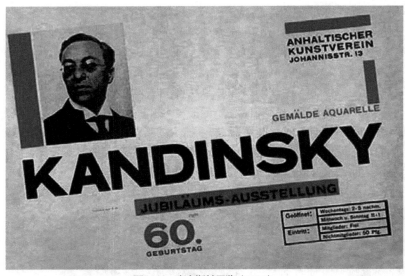

图1-11 康定斯基展览（1926）

领域都有建树并在1924—1928年担任包豪斯平面与印刷设计工作室的负责人，从事教学，以及广告与出版物的设计工作。1926年，拜尔创作的招贴《康定斯基展览》（图1-11），采用"纯粹形式"的构成方法，画面产生不稳定的动感，无饰线体的大量使用，单纯的红色、黑色、灰色，形成特定的心理暗示，视觉语言清晰而又混沌与晦涩，是理性主义和功能主义的代表作品。拜尔的设计风格具有以下3个特征：一是设计具有科学的合理性，二是擅长用摄影拼贴技术来从事设计，三是喜欢用象征的表现方法。他的设计风格影响了后期的瑞士国际主义风格。

拜尔的思想奠定了现代主义设计的基本理念，具有形式简单、高度抽象、严谨端庄的特点。拜尔认为人有能力用所学到的技术带动智力的发展，设计是手与脑的结合，单纯地依靠任何一方都不可能实现设计的终极目标。拜尔的设计具有对理性功能主义的强烈追求，体现了用科学指导设计的思想，迄今为止仍具有深远的影响与重要的学术价值，被广泛运用在广告、服装、装饰的设计之中。

20世纪初的法国设计界，反对从一个视点观察和表现事物的传统方法，把三维空间的画面归结为二维的平面空间，反对机械地模仿事实，追求排列与秩序的美感。在立体主义与超现实主义的影响下，广告设计越来越重视几何形在画面中的应用，表现抽象的、重组的形式，使用高纯度的、平涂的色彩。

A·M·卡桑德拉是在巴黎的朱利安学院接受的教育，在投身平面设计之前，他曾是一名画家、舞台设计师以及印刷技师。卡桑德拉的成就在于将立体主义引入广告界，并对当时最前卫的风格进行创造性地尝试。在20世纪20年代初至30年代末，他创作了一系列影响深远的作品，如《不屈者》（图1-12）、《北方之星》（图1-13）、《诺曼底游轮》（图1-14）、《杜布奈特酒》（图1-15）等，这些广告被公认为第一次世界大战以后，法国和欧洲设计艺术复兴的代表性作品。

图1-12 不屈者（1925）

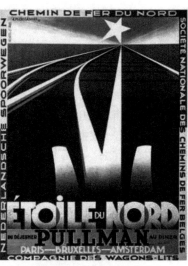

图1-13 北方之星（1927）

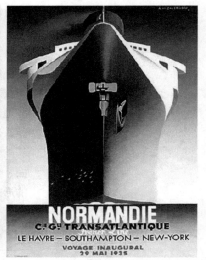

图1-14 诺曼底游轮（1931）

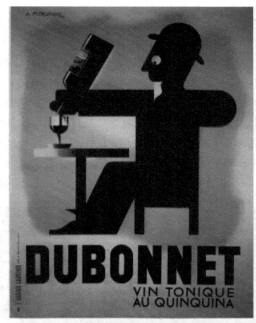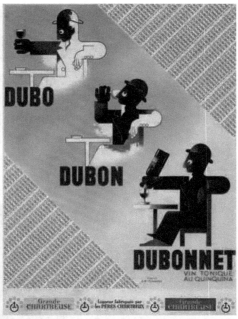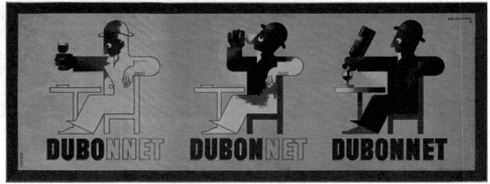

图1-15　杜布奈特酒（1932）

《北方之星》为卡桑德拉在1927年为巴黎至阿姆斯特丹"北方之星"铁路制作的招贴广告。画面采用了大量富于变化的几何图形与放射型曲线，形状简洁而富有张力，轮廓粗犷而不死板。该作品虽然是铁轨的直接表现，但是却营造出一种强烈的运动感。在编排上，卡桑德拉运用了许多新的处理方法，如将文字围绕在画面的边框上，这也逐渐成为卡桑德拉设计的一大标志。卡桑德拉非常了解广告的功能，他删除了所有多余的细节，以使需要传达的信息更加突出，他采用严谨的几何图形表达对象，以使得画面更加简洁有力。

在杜布奈特酒广告海报中，卡桑德拉以电影镜头的手法展现了一个人对酒从观看到品尝再到迷恋的过程。海报将几个画面组合在一起，形成一种大胆的、有张力的且连续不断的构图。在法语中，dubo的意思是液体，dubon的意思是好东西，所以dubonnet代表一种好酒。由于dubo、dubon、dubonnet具有很强的韵律感，这种快节奏的阅读十分吸引人。卡桑德拉的技巧主要表现在将鲜艳的色彩、有力的几何学造型及公司的名字与形象完美地结合，在广告创意中让人联想起巴黎人的都市生活，从而建立起了一种具有法国特征的浪漫主义风格。

视频讲解1.3

三、艺术招贴[7]

与传统艺术不同,现代广告设计常常运用图形、色彩、蒙太奇、空间错视、光学原理等方法,创造别具一格的视觉符号与形象载体。作为欧普艺术[8]的代表性人物,1906年维克托·瓦萨雷里出生在匈牙利的佩奇市,1927年他放弃了医学专业,选择了私立波多利尼—沃尔克曼学院的艺术专业,但因为资金的原因,他只关注应用的几何设计和印刷设计。20世纪30年代,瓦萨雷里定居巴黎,并成为一名平面设计师和海报艺术家,曾在德瑞克·韦恩等广告公司担任平面艺术家和创意顾问。他的平面设计作品旨在探索光的节奏与韵律,并通过几何形从大到小或从虚到实的变化,形成一种全新的视觉形象(图1-16、图1-17),其作品风靡于20世纪60年代的欧、美、日等地区。

图1-16　EG 1-2(1965)　　　　　　图1-17　Our MC, ca.(1965)

其他有影响力的欧普艺术家还有:美国的约瑟夫·艾伯斯和安德鲁基威斯,英国的瑞利,以色列的阿格姆,委内瑞拉的萨图等。1965年,在纽约展出了来自15个国家的106位欧普艺术家的作品。虽然欧普艺术盛行的时间并不是很久,到20世纪70年代就走向了衰落,但它变幻无穷的视觉印象,以强烈的刺激性和新奇感,广泛渗透于多种设计领域,在国际上产生了很大影响。

第二次世界大战以后,美国在商业领域的影响力与日俱增,出现了一大批平面设计师,他们抛弃了以往刻板的设计风格,开始重视画面感性因素的使用。西摩·切瓦斯特是主要的代表人物,他的平面设计作品重视新媒介的使用以及个人观念的表达。他以独特的设计风格赢得了美国社会的普遍赞誉,并且成为观念形象设计派的发起人之一,这个流派非常强调视觉形象的应用,强调艺术表现以及设计和艺术的结合。

切瓦斯特的平面海报作品受到同时代的波普艺术和嬉皮文化的影响,大量运用线描和平涂的技法,洋溢着轻松、浪漫、幽默的气氛。他将艺术与设计、观念与形象融为一体,打破了当时设计领域盛行的刻板与机械风格。在元素选择上,切瓦斯特大量使用了日常生活中的符号,将普通大众的价值观念体现在创作之中,具有浓郁的生活气息。在形式表达上,他用夸张、荒诞的卡通形象表达丰富、深邃的含义,不断锤炼自己的艺术风格,更新着人们对于传统视觉形象的认知。

[7] 招贴在牛津英语词典里意指展示于公共场所的告示。在伦敦"国际教科书出版公司"出版的广告词典里意指张贴于纸板、墙、大木板或车辆上的印刷广告,或以其他方式展示的印刷广告。

[8] 欧普艺术又被称为视幻艺术、光效应艺术、光学艺术、光幻觉艺术或视网膜艺术,欧普艺术使用纯几何形式的线条和形状来创作,还借鉴了色彩理论以及生理学和感知心理学。

《消除口臭》（图1-18）是切瓦斯特在1968年创作的反战海报⑨。这幅海报以浓郁的色彩、简洁的标语、漫画的形式来表现反战主题。以"消除口臭"来影射"反对战争"，传递热爱和平的愿望，同时用"星条旗"作为背景，以此讽刺美国对越南的无理干涉，激发美国民众对受战争侵袭的越南人民的同情。海报用蓝色为背景，色彩鲜亮而又不失协调，画面通俗易懂，从中可看得出切瓦斯特反对战争、热爱和平的人文主义情怀。

切瓦斯特用粗犷豪迈的美式幽默与调侃，展现了在工业化背景下，西方社会中兴起的消费观念、生活情趣和审美时尚。他的平面设计作品有一个共同的特征，就是利用卡通化的形象来表达个人情感，将观念与形象融为一体，体现了设计师天马行空的艺术表现力与才华。《图钉与未来》（图1-19）是1997年切瓦斯特为图钉设计集团在日本大阪三得利美术馆展览设计的海报。海报以卡通化、几何化的机器人来表现主题，用鲜明的色彩和简单的线条勾勒出卡通的人物外形，有趣的是机器人还叼着烟斗。

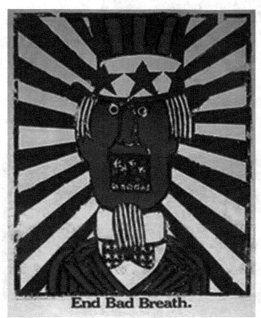

图1-18　消除口臭（1968）　　　　　　图1-19　图钉与未来（1997）

切瓦斯特不仅关注作品的设计功能，还注重作品艺术风格的提炼以及个人社会价值的呈现。他所在的图钉设计集团是一个自由、综合、统一、艺术的综合体，他们的设计风格被称为"图钉风格"⑩。

福田繁雄1956年毕业于东京艺术大学设计系，是继龟仓雄策、早川良雄等之后的日本第二代平面设计大师。福田繁雄的创作范围十分广泛，除了书籍装帧设计、海报、月历、插图、标志设计等之外，也涉及工艺品、雕塑艺术、玩具、建筑壁画、景观造型等领域。无论在日本还是在欧美，福田繁雄都享有很高的声誉，被誉为"五位一体的视觉创意大师"，即多才多艺的全能设计人、变幻莫测的视觉魔术师、推陈出新的方法实践家、热情机智的人道关怀者、幽默灵巧的老顽童。在半个多世纪的创作实践中，他不断抛弃旧的形式，尝试新的可能，反映出其旺盛的艺术创造力。

⑨　反对美国在越南战争中对河内进行轰炸。

⑩　1953年，西摩·切瓦斯特与爱德华·索勒、雷诺兹·鲁芬斯共同出版了一本叫作《图钉年鉴》的刊物，并于1954年正式成立了"图钉设计事务所"。1985年，该工作室更名为"图钉集团"，西摩·切瓦斯特担任董事。

在福田繁雄的作品里,无论多么荒谬、变化的视觉形象,都能折射出理性的光辉。1975年,福田繁雄巧妙借助了黑白正负形之间的错视关系,为日本京王百货设计了一幅海报。该海报利用"图底互换"的原理,黑色"底"上白色女性的腿与白色"底"上黑色男性的腿,相互交替,相互转换,创造出一种简洁而有趣的效果(图1-20)。作品中上下并置且不断重复的腿,也一度成为"福田海报"中最具代表性的视觉符号。

《贝多芬第九交响曲》(图1-21)是福田繁雄在1985—2001年创作的一个系列海报,它以贝多芬的头像为基本元素,对头发的亮部进行了异质同构,从而增加了图形的趣味性。

图1-20 日本京王百货海报(1975)

当我们远距离观察时,它是一个完整的头像,但是当我们近距离欣赏时会发现,他的头发实际上由不同的元素构成,包括人物、飞鸟、奔马、箭头等。巧妙的是,这些图形的选择并非与海报毫无关系,而是起到了渲染氛围、烘托主题、表达情感的作用。

《F》系列海报(图1-22),主画面为字母"F",通过"同质异构"或"异质同构"

图1-21 贝多芬第九交响曲(1985—2001年)

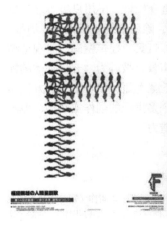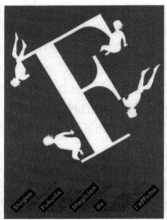

图1-22 F(系列海报)

的方法对字母进行处理。该系列不同于《贝多芬第九交响曲》系列中以头发轮廓为基本形在其内部进行图形置换的方法，而是以"F"为基本形，对其以往在众多平面作品中惯用的图形符号或表现方式进行同构、替构、解构、重构。

冈特·兰堡出生在德国麦克兰堡地区的诺伊斯特里茨小镇，成长于战后的民主德国。早年从事过玻璃彩绘的工作，之后进入卡塞尔大学艺术设计学院学习，他执着于用理性主义与弗洛伊德的心理结构来看待当今的社会进步。作品容易让人联想到法兰克福学派的冷静与执着。

兰堡始终坚持用形象说话，一切装饰性元素都让位于视觉语言。在创作题材上，他钟情于椅子、土豆，执着于为S.费舍尔出版社设计系列招贴，同时更以一位设计师对视觉元素的理解来表达德国的历史与文化。在形式手法上，他总是尝试新的方法来改善单纯的平面效果。无论是空间的创造、式样的转换，还是凸显具有倾向性的张力，兰堡追求的是平面视觉效果上的突破和创作上的个人化、自由化。

兰堡将色彩的对比和空间的叠加相结合，《土豆》系列海报（图1-23）呈现出诗一般的层次感和韵律感。令人称道的不是土豆本身，而是其背后的文化意蕴和视觉效果。兰堡对土豆有一种特殊的感情，他认为土豆是德意志民族文化的象征。战后的德国，土豆伴随兰堡度过了苦难的青少年时期，因此土豆深深地印在了他的脑海里。兰堡以其丰富的阅历和富有诗意的创作方式，以最简洁的视觉形象表达最深刻的内涵，不断塑造着自己的艺术风格。

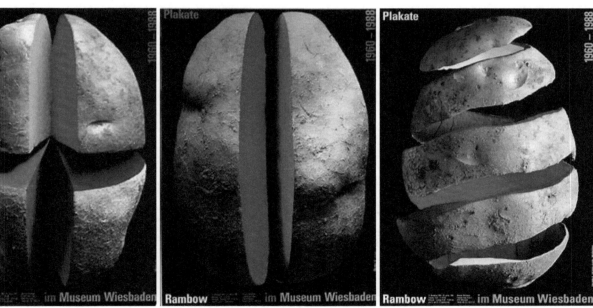

图1-23 土豆（系列海报）

视频讲解1.4

兰堡的作品体现了很多存在于生活中的艺术，他把一些生活中常见的主题作为创作元素，加之艺术的处理，使其具有另外的一种象征意义。他运用理性的思维、艺术的表达、新颖的创意拓宽了广告艺术表现。正如他对学生所言："诗、艺术和文学是人们每天都能感受到的，它无处不在，人们只要去观察它就能发现它。"兰堡的作品往往体现出一种诗歌般的自由与浪漫，有学者将其称为欧洲最有创造力的"视觉诗人"。

● **思考题**

1.什么是广告？试阐述广告与创意之间的内在联系。
2.收集一组身边的广告，并分析其类型和基本特征。
3.列举主要的国内外平面广告早期表现形式，并分析其产生原因。
4.近代招贴及现代平面广告的发展历程对当代广告创意有何启示？

第二章

平面广告类型

　　广告的类型多种多样，通常可以分为印刷广告、电波广告、网络广告三种类型。印刷广告是指利用报纸、杂志和其他印刷品传播信息的广告；电波广告是指通过无线电波（或导线）向广大地区公众传递声音、图像的广告；网络广告是指利用互联网刊登或发布的旗帜广告、文本链接、短视频等广告。本章的平面广告泛指一切可以在平面媒体上发布的广告，除了传统的二维领域，还包括网页中的动图、旗帜广告与 H5 广告等。它们的接收方式比较便捷，受众可以随时随地进行阅读。报纸、杂志、电影海报、旅游手册、说明书等的大量发行，便于读者观看保存，这也意味着受众可以反复阅读、相互传阅，从而提高了广告的效果。此外，由于平面媒体制作简便，大多数平面广告的价格较为低廉，这也是中小型企业青睐平面广告的一个重要原因。面对网络这样的"富媒体"平台，平面广告的形式不断创新，这在一定程度上模糊了平面与非平面的界限。

第一节 报纸广告

报纸是大众传播的重要载体，以刊载新闻和时事评论为主，定期向公众发行印刷出版物或电子类出版物，具有反映和引导社会舆论的功能。报纸的时效性强，信息容量大，有全国性、地方性之别，包括日报、晚报、周报、周双刊等不同类型。报纸广告是一种普及程度很高的平面广告类型，可以分为图片广告（硬广）、文字型广告（软广）、分类广告、报眼广告、报花广告、夹报广告等几种形式。一方面，通过卫星向各分印点传输全部制版内容，地域空间的障碍已经由现代通讯技术所克服；另一方面，随着电子排版系统的诞生，报纸印刷工艺水平已不再是制约报纸广告表现力的障碍。经过百余年的发展，报纸基本形成了自己显著的特色和相对稳定的读者群，在大众心目中具有一定的权威感。因此，报纸广告所传达的信息容易被读者认同，这也为报纸广告的发展提供了广阔的空间。

一、报纸广告的特点

①可长可短，信息量大：有的报纸广告可横跨两个整版，在这么大的篇幅里，广告可图文并茂，信息的容量比电视、路牌都要大。电视广告是以秒计算的，由于播出的时间短促，过多的说明性文字不适合在电视里出现，因此难以对产品服务作详尽的介绍。报纸却不存在这样的问题，它具有弹性的空间，可以以图为主、以字为辅，也可反之。

②阅读自由，可存性强：报纸广告可以长期保存，多次翻阅，方便读者检索。

③发行量大，受众广泛：报纸种类很多，发行面广，阅读者多。在我国，通过邮政部门发行的各种报纸数以千计，如此大的发行量，是其他任何媒体都无法比拟的。事实上，大多数单位和家庭中，报纸还可以互相传阅，所以实际看报纸的人数远超过了邮局的发行数。

④价格低廉，制作简便：与其他媒体相比，报纸广告价格较为便宜，易为广告主接受。

⑤传播迅速，时效性强：报纸印刷和销售的速度较快，通常第一天的设计稿第二天就能见报，因此能适合于时间性强的新产品广告和快件广告，诸如展销、展览、劳务、庆祝、航运、通知等。

⑥易于设计，易于更新：比起其他媒体，报纸广告的内容和形式变更更加方便快捷。

但由于报纸媒体自身的特性，报纸广告也存在一些不足，如持久性差、有效阅读率低等。

二、报纸广告的类型

现在媒体竞争激烈，大家采用不同的印刷用纸，质地和尺寸也多有不同。常见的报纸广告术语如下。

①整版：即一个版。半版、双通栏、单通栏、半通栏，依此类推，都以整版的面积为基数乘以相应比例。

②跨版：即占据左右两版。

③跨半版：即同时占据左右两版的上半部分或下半部分。

④报眼：在报纸的最上部，一般是在刊头位置。

视频讲解2.1

⑤报花：即在版面中的小豆腐块版面，位置不固定。
⑥中缝：即报纸对折的中间位置。

报纸广告的类型和尺寸要视情况而定，一是看大报还是小报，二是看各家报纸是否会有细微的差别，一般各家报纸都会在刊例（报价单）上注明（表2-1、表2-2）。

表2-1　常见报纸纸张类型与尺寸

类型	名称	尺寸（mm）
正度纸张 787mm×1092mm	全开	780×1080
	对开	540×740
	4开	370×540
	8开	260×370
	16开	185×260
大度纸张 889mm×1194mm	全开	880×1180
	对开	570×840
	4开	420×570
	8开	285×420
	16开	210×285

注：成品尺寸=纸张尺寸-修边尺寸。

表2-2　报纸广告的类型与尺寸

类型	尺寸（mm）	
整版	500×350	340×235
半版	250×350	170×235
双通栏	200×350	130×235
单通栏	100×350	65×235
半通栏	100×170	65×120

注：大报为4开，尺寸一般是390mm（宽）×543mm（高），左右边空各为20mm，上下边空各为25mm，版心尺寸约为350mm（宽）×493mm（高）。

三、报纸广告的创意要求

除了整版广告，一般报纸广告都处于文字的包围之中，或和其他广告置于同一版面，因此，如何使它脱颖而出，成为广告创意的首要任务。根据报纸广告的特点，发挥平面广告的表现力，做到针对性强、形象突出和有利于欣赏和阅读是关键。文字在报纸广告中占有较为重要的地位，尽管报纸广告的空间有选择的余地，可以通过大版面做详细的介绍，但也要做到精炼。画面方面，由于报纸印刷的特点，报纸广告的画面应简洁明了，不适合太精细，背景也不宜太复杂，应留出空白来安排文字。具体来说，应遵循以下4点：

①突出报纸广告的时效性：报纸上的新闻和广告有一个共性，就是能在短时间内和受众进行沟通。广告主总是希望在短时间内达到预期目的，这就需要我们在进行报纸广告创意时，强调广告的时效性，使受众在第一时间了解产品或服务的利益点，引起受众兴趣，促进商品销售。

②巧妙运用报纸版面空间：报纸的各个版面内容有所侧重，在刊登广告时要注意广告内容与版面内容相协调，注意报纸版面的选择。此外，可以改变广告版面的形式，

在同一版面中，横排的新闻和竖排的广告也能相得益彰。版面平衡也不能忽视，要避免头重脚轻或者左右失衡的现象。

③注意报纸广告文字的表达：报纸用纸通常不及杂志的质地好，难以达到杂志广告清晰、细腻的效果，这就使得报纸广告在视觉美感方面不如杂志、招贴与直邮广告，从而有可能削弱广告的表现力与影响力。在创意时，要尽量发挥文案的作用，在文案内容上进行巧妙构思，吸引受众眼球。另外，还可以采用文字的图形化设计，使广告版面简洁而不乏创意。

④注意报纸广告版面的虚实结合：报纸版面中，经常会出现面积大小不一的留白。留白在报纸广告中有非常重要的作用，一是净化版面，二是突出重点，三是美化版面。留出适当空白，可以引起读者注意，而行与行之间的少量留白，可以避免阅读混淆。另外，从美化版面的角度来说，一则广告版面疏密相间、黑白相宜，可以让读者赏心悦目、乐于阅读。

四、报纸广告的设计要点

目前国内的报纸广告大多采用激光照排技术来排版制版。激光照排系统是由微终端机、主机、照排监控机、校样机、激光照排机及其相关软件组成的一个完整的排版制版系统，最后经由激光照排机在照相底版上形成文字，用底片来制版印刷。具体而言，报纸广告的设计要点大致有以下3点：

①在平面设计上，要在自有的面积之内制造与相邻广告的"隔离带"，不要让自己的主信息在画面上过于分散或平均配置，否则会使读者的视线轻易游离，报纸版面注目率分配百分比如图2-1所示。

②报纸使用的新闻纸的质地和密度决定了它对印刷油墨的承受力，通常普通报纸印刷采用75lpi(网线)，彩色报纸印刷采用150lpi或175lpi，因此在1∶1印刷的情况下，针对不同用途，原始图像的分辨率应分别为150dpi、300dpi和350dpi。一般报纸广告的分辨率不低于300dpi，色彩模式选择灰度模式或CMYK模式。

③如果是彩色图片，在处理的时候需要放弃一些纯度，提高一些明度，因为报纸本身纸张颜色发灰，并且吸墨能力强，如果按照正常的印刷品制作方法，印出来以后会比正常的要灰暗，影响视觉效果。另外，尽可能不要在四色图片或底纹、色块上使用漏白字或细白线，因为报纸的收缩、扩张随温度、湿度变化很大，漏白字或细白线很容易套印不准。

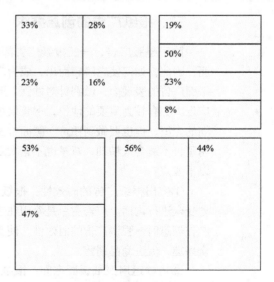

图2-1 报纸版面注目率分配百分比

知识拓展2.1

第二节　杂志广告

杂志是一种定期出版物，有固定名称，并用期号连续不断的形式，间隔地、不断地出版。因其内容针对性强、信息量大、易于携带和保存，所以是一种深受读者喜爱的大众传播媒介。最初，杂志和报纸的形式差不多，极易混淆。后来，报纸逐渐趋向刊载有时效性的新闻，而杂志则专刊诗歌、小说、散文、游记等文化或娱乐性文章。在形式上，报纸的版面越来越大，为390mm×540mm，对折，而杂志则经装订，加封面，成为书的形式。此后，杂志和报纸才在人们的观念中逐渐区分开来。杂志广告的创作自由度比较大，主要有图文广告、文字型广告、夹寄别册3种类型。

一、杂志广告的特点

①针对性强：杂志有大众化的也有专业性的，不同类型的杂志刊登不同类型的内容，但整体上大部分杂志的针对性都很强。在广告投放时要针对诉求的对象寻找适当的杂志，以求有的放矢。此外，订阅某一类杂志的读者往往对该类商品有较高认识水平，对相关广告有一定兴趣。

②有效期长：杂志的发行周期短则半个月，长则半年，且人们在阅读杂志时一般时间比较充裕，心情比较放松。杂志的内容较多，往往需要分几次阅读，在多次阅读时，同一则广告有可能反复出现在读者面前，提高了广告的曝光率。

③印刷精美：杂志广告的纸张质量要比报纸好得多，能够最大限度发挥现代印刷技术的优势。杂志广告印刷精美，色彩鲜艳，细致入微，而且可以采用烫金、压凹凸、上光等特殊印刷方式来强化视觉表达效果，使读者既能获得信息的满足，又能得到艺术的享受。

当然，杂志广告也存在明显的不足，主要表现在时效性差、制作费用高、读者群受限制等方面。

二、杂志广告的创意要求

①注重受众的需求：首先要确定目标消费群，针对特定的受众选择特定的杂志媒体刊载广告。例如，在女性杂志上投放化妆品广告，选择体育类杂志投放运动品牌广告等。其次，要确定广告的诉求方式。诉求方式的正确运用，往往能获得事半功倍的效果。一种杂志的读者群是相对固定的，它是一个有着相同爱好、兴趣的群体，创作者应根据其特点选择最佳的诉求方式和表现手法。

②注重图片的使用：杂志广告的印刷质量要远远优于报纸广告，且大都是彩色印刷。应多选择高质量的摄影图片，精美的画面能使读者产生一种身临其境的感觉，在心理上产生认同感，并留下深刻的印象。因此，杂志广告在创意时应充分发挥自身优势，多采用质感细腻的图片来增强吸引力。

三、杂志广告的设计要点

①在重视整体广告策略的大原则下，强化高度的视觉效果。
②在编排、形象创作和制作上保持高格调、高亲和度和令人回味的欣赏价值。
③广告的摄影作品都应该是上乘之作，以留住受众的目光。
④在文案风格上应根据不同杂志的品位去提炼广告内容。

知识拓展2.2

由于杂志各版面的注意度不相同，各版面的广告价格也不一样，因此，广告主和广告设计者可以在经费和注目率之间权衡，选择最理想的版面（表2-3）。

表2-3　杂志各版面的注目率

版面	封面	封二	封底	封三	扉页	正中内页	插页	底扉
注目率	100%	95%	100%	90%	90%	85%	90%	85%

第三节　招贴广告

招贴又称海报，是指张贴于公共场所的印刷品、喷绘写真或者其他材质的平面广告形式，属于户外广告的一种。作为一种古老的广告形式，它兼具审美与实用两大功能，因此备受艺术家和设计师的青睐，在国外又被称作"瞬间的街头艺术"。作为一种成熟的广告形式，招贴的成本低、见效快，对政治、经济、文化信息的传播都曾起到过重要的作用，一般分为3种类型：一是提示性招贴，时间性较强，信息量较少，视觉冲击力强；二是说明性招贴，信息内容诉求明确，广告文案较多；三是欣赏性招贴，以富有美感的欣赏画面为主，使人赏心悦目。此外，我们还可以从表现内容对其划分，如商业招贴（图2-2）、文化招贴、电影招贴、公益招贴等。招贴通常张贴在人流密集的商业街、交通道口、小区、广场，并且受众往往是在运动中远距离阅读，所以必须能够迅速地抓住受众的注意力，才能起到良好的广告宣传作用。

图2-2　中国移动"世界有线我无线"系列广告

一、招贴广告的特点

①覆盖面广：招贴可大量印制，广泛张贴于车站、机场、地下通道等公共场所。

②费用低廉：相对于其他广告媒体而言，招贴有利于广告主控制成本，所以很多广告主愿意选择这种广告形式。

③传播迅速：招贴广告的印刷比较简便、快捷，可以在短时间内十分方便地张贴到宣传区域，造成强烈的宣传声势。

参考图例2.1

④适应面广：不管是运动会、电影，还是专题性活动、公益宣传，所有这些信息都可以用招贴作为广告发布形式。

⑤形象鲜明：简洁、明了的形象便于人们识别、记忆，使人们心中留下深刻的印象，从而达到广告主所期望的目标。

⑥持续性强：长期张贴的招贴，会使受众反复观看，不断加深印象，从而达到广告主所期望的效果。

⑦印刷精美：精美的招贴广告，可以成为城市的景观，或者美化室内环境。

二、招贴广告的创意要求

招贴广告的创意要求与报纸、杂志大致相同，具体来说有如下3点：

①形式新颖，强调个性：招贴的构图要新颖，视觉冲击力要强，这样才能引人注目。新颖的构图，艳丽的色彩，夸张的形象都可以令人耳目一新、印象深刻。无论是广告创意者还是设计师，都可以利用招贴来传达思想与展示个性，不少现代艺术，如波普艺术，也是以招贴的形式出现的。

②画面精致，突出重点：招贴往往以具有艺术表现力的摄影、绘画和漫画形式出现，给消费者留下真实或幽默风趣的印象。招贴的面积一般不大，人们会在不经意间对其留下印象。这就要求招贴在创意时突出重点，使人们能够瞬间记住它，只有这样才能脱颖而出，达到宣传的目的。

③标题醒目，阅读方便：无论是室内还是室外，招贴都是在向流动的人群传递信息。因此，标题需要短小精悍，使人一目了然，避免出现生僻字。同时，增大标题的字号、选择无装饰线字体、使用对比强烈的色彩、采取大面积的留白，以简化视觉流程，也可以起到方便阅读的作用。

三、招贴广告的设计要点

作为现代广告的一种形态，招贴早已从传统的绘画与文字编排转向综合性的图形与视觉元素设计。因为人们在繁忙的工作和生活中，很难主动去关注广告信息，所以招贴广告必须主动出击，争取在最短的时间内抓住受众眼球。

简洁能使画面更具张力，在招贴设计中非常重要。首先，创意要力求一目了然，以最简洁、最快速、最直接的方式表达诉求，否则会增加读者的视觉负担或削弱广告的传播效果。其次，招贴广告通常张贴在户外，由于有效阅读时间很短，且受众往往在行进之中，所以一幅招贴广告只适宜表现一个完整的主题，过于复杂会让人觉得难以理解。最后，在画面的版式编排上，也应该节奏明快、疏密有致、主题突出，通过清晰的视觉流程，引导受众快速地将视线汇聚到广告的核心诉求区。瞬间能够传递的信息是非常有限的，所以招贴的图形、文案、色彩、标志、落款都应该尽量简洁。

现代科技的发展，总是在不经意间颠覆我们对于传统媒介的认知，尤其是在招贴广告领域。数字时代的到来，使得今天的招贴广告与历史上的艺术招贴有了很大的区别，随着大数据、人工智能、增强现实（AR）与虚拟现实（VR）技术的出现，招贴广告的形式还有可能发生更大的改变。我们要不断拓展新技术、新手段在招贴设计中的应用，把握时代脉搏、紧跟科技潮流，设计出更新颖、更互动、更时尚的广告招贴。

知识拓展2.3

第四节　直邮广告

直邮广告（DM广告），即通过邮寄、赠送等形式，将宣传品送到消费者手中、家

里或公司所在地,亦有将其表述为直投广告的。直邮广告最早诞生于 1775 年实施邮政法的美国,然而直到 20 世纪 60 年代这一精准营销传播手段才得到广泛普及和应用,并发展成为紧随电视和报纸之后的第三大广告媒体形式。直邮既是媒体又是广告,所以不受其他媒体的限制,是完全独立的宣传品,又被称为"非媒介性广告"。直邮广告非常强调商品的特性或提供的服务,常以问候的方式打动消费者,更有人情味,更富亲切感。直邮的版面大小、色彩、印刷、纸材等都可以自由地设计选用。

一、直邮广告的特点

①针对性强:广告主通过收集到的消费者名单,建立数据库,有针对性地选择传播对象,广告投放目标明确,能对广告进行有效控制。

②形式灵活:直邮广告不受时间和地域的限制,也不受篇幅的制约,可以较为生动、详尽地介绍与产品相关的信息,引起消费者注意。

③直接竞争少:报纸上每天都有大量的广告同时涌入受众视线,容易引起受众视觉疲劳。而直邮广告是直接邮寄给个人的,可以避免与同类产品进行面对面的竞争,受众不受其他广告的干扰。

④制作简易,成本低廉:直邮广告的制作与印刷可简可繁,邮寄成本也不高。

直邮广告的文案要恳切,富有人情味,内容简明,避免用命令似的口吻催促消费者购买。商家的基本信息和联系方式要交代清楚,便于消费者联系和购买商品。

二、直邮广告的类型

①宣传卡片:又称为散页广告传单,如传单、折页、明信片、贺卡、折价券、推销信函及赠品等。

②样本:如型录[①]、小册子、画册、企业刊物、业务报告等。类似一本小书,内容丰富,形式精美,可当成资料长久保存。

③说明书:如产品说明、消费指南等。它是成本低、携带方便的商品说明材料,有保存性,版面构成具有连续性、可读性。

三、直邮广告中的印刷工艺

(1)纸材

从纸的质地来看,通常选用铜版纸、哑粉纸、卡纸和新闻纸来制作直邮广告。铜版纸表面富有光泽,手感细腻光滑,是直邮宣传单和宣传册最为适用的纸张材料;哑粉纸表面没有光感,但富有亚光效果,手感同样细腻,这种纸张印刷效果极具品位,非常适合印制直邮宣传册,也能够烘托出企业的实力和形象;卡纸包括白卡、灰卡和黑卡,通常较厚,具有一定的分量,适合制作封套、优惠卡片或特殊用途的直邮广告;新闻纸质地较差,价格低廉,印刷表现力也较弱,通常只在简易传单中使用。

在选择纸张厚度时,需要根据实际情况,如在印制直邮广告正文时应选择较薄的纸张(100g、120g),在印制直邮包装和封套时应选择较厚的纸张(157g、200g),而在制作一些特殊用途的直邮广告时,则常用到 300g 以上的纸张。除了以上几种纸材以外,各种各样的艺术纸也是直邮广告的选材对象,如羊皮纸、压纹纸、洒金纸等。这些纸材通常价格较高,需要特殊的印刷工艺,适合制作一些高档的直邮手册。

① "型录"即编目、目录、样册等意思,是直接与消费者接触的商业服务品目。

（2）大小规格

通常直邮广告的大小由纸张的开数决定，有64开、32开、16开等尺寸。当然，根据设计需求还会采用一些特殊的尺寸，应遵循科学合理和节省成本的原则。不同尺寸和规格的直邮广告有不同的用途，也会形成不同的效果，在实际应用中应根据营销的阶段、时机、场合及消费群体来确定。

（3）折叠

直邮广告的展开和闭合，会使受众领略到不同的风格，这种结构更多出现在直邮卡片、形象宣传册及各式折叠的物件中，有的甚至是让消费者阅读完广告信息后，亲自动手折叠、制作。折叠的运用，可以给受众更多吸引力和阅读的兴趣，在功能上也能将不同的信息分布得更加有条理，而且经过折叠的直邮广告也更便于邮递和派发。

折叠的方法有：水平折叠法，即每一折叠都是按水平方向去折，如将一张纸平行两折可将纸分成3份，产生前后共6个页面；垂直折叠法，即在折叠的过程中，至少有一次是按已折方向的水平垂直方向折叠。如果综合运用水平折叠法和垂直折叠法，则可以变化出多种丰富的折叠形式。此外，还有一些特殊的折法，如斜折、瓦楞折等。

（4）裁切

利用印刷的后期工艺，对直邮广告进行裁切、打孔等，可以使直邮广告产生特殊的陈列效果并且给受众带来别具一格的审美体验。裁切的方法有：外形裁切，即打破纸张的四方外形，创造出个性化的外观形状，如锯齿形等特殊形状；开天窗，即将前一页面中镂空或穿孔，令下一页面中的内容透出。

（5）装订

对于直邮广告而言，装订具有加固、美化、方便阅读、便于保存等功能。目前，直邮广告中常用的装订方法有：骑马钉，它是最简便的一种装订方法，适合于页数较少（50页以内）、纸张较薄（157g以下）的直邮广告宣传册；胶装，适合于页数较多的书籍，在直邮广告中使用较少；打孔环装，多用于挂历、台历的制作，近年来逐渐被应用到直邮广告中，这种装订方式成本较高，但制作精美，适用于多种纸张、版式、外形的直邮广告；活页装，它是把单页的广告内容放在外包装或封套里的一种形式。

此外，在直邮广告印刷时，设计师要对一些特殊的印刷工艺做到心中有数，如压痕、压凹凸、烫金、烫银、专色等。特种印刷可以增加直邮广告的艺术表现力与审美品位，同时也是广告创意的再提升和再创造。

第五节　售点广告

售点广告（POP广告），是指设置在零售商店、超级市场、百货公司、商场等一切购物场所内外的广告，包括放置于店面与建筑物内部的各种招牌、旗帜，张贴于墙面上的海报、传单、饰物等。售点广告是继报纸、杂志、广播、电视等媒体广告之后兴起的一种新型广告形式，它产生在"二战"以后，源于美国的超级市场与自助商店的店头广告。1939年美国售点广告协会正式成立以后，售点广告在广告界取得了独立的地位。20世纪60年代，伴随着自助型消费的兴起，售点广告被推广到全世界。

售点广告主要强调"时间"与"地点"两个因素。首先，售点广告的发布占据了一定的地理空间，所以要考虑其对社会环境的影响。其次，很多售点广告都是为新产品或相关活动做的宣传促销，所以要注意它的时效性。最后，大量的售点广告被重复、并置在发布会现场，会产生视觉集群效应，从而刺激消费者的购买欲望，因此售点广告又被称为"沉默的推销员"。

一、售点广告的类型

售点广告可以吸引消费者的目光，告诉消费者商品的存在，以吸引消费者，它是消费者与商品之间最后的渠道。根据制作方式的不同，可以分为3种类型。

（1）手绘售点广告

由于部分商品的销售信息短期内变化较大，由此派生出生动灵活且方便制作的手绘售点广告。它具有亲切感，可以拉近商品与消费者之间的距离。

（2）印刷售点广告

大多数售点广告采用方便快捷的印刷售点广告形式，可以充分利用售点空间，主要有吊旗、吊挂物等形式。跟卖场的销售策略相结合，有利于突出售点形象，烘托营销氛围。

（3）视听售点广告

从平面静止的售点广告走向立体动感的视听售点广告，其通常具有声光电等全媒体的功能，如商场的电子屏幕，可以增加消费者的体验感。

二、售点广告的特点

（1）告知

绝大部分的售点广告都属于新产品的告知广告。当新产品销售之时，配合其他大众宣传媒体，在销售场所使用售点广告进行促销活动，可以吸引消费者视线，刺激其购买欲望。

（2）唤醒

当消费者步入商店时，可能对于大众媒介的广告宣传已经十分模糊，此刻利用现场的售点广告展示，可以唤醒消费者的潜意识与品牌记忆。

（3）推销

当消费者面对诸多商品眼花缭乱时，摆放在商品周围的售点广告会向消费者持续不断地提供商品信息，从而影响消费者的购买决策。

（4）造势

利用售点广告强烈的色彩、美丽的图案、突出的造型、幽默的动作、准确而生动的广告语言，可以营造强烈的销售气氛，吸引消费者的注意力。

（5）宣传

大多数售点广告不仅注意提高产品的知名度，同时也很注重企业形象的宣传。同其他广告一样，售点广告在销售环境中可以起到树立和提升企业形象的作用，进而保持与消费者的良好关系。

三、售点广告的设计要点

售点广告的设计必须简单明了，易于识别和记忆。色彩运用要主次分明，尽量选择一些比较鲜艳的色彩烘托卖场的气氛。因此需注意如下设计要点。

①是否能让顾客充分留意到商品与品牌的存在。

②是否传达了有关商品本身独特的优点等内容，使顾客加深对商品的认知。

③是否让人产生喜爱或有趣的感觉。

④在各种同类商品包围中，售点广告是否帮助宣传的商品脱颖而出。

⑤在其内容编排时，可考虑留出一块重要的位置和足够的面积，用来标出商品的价格。

⑥售点广告要与电视、报纸和户外广告的视觉形象相统一，使顾客产生联想，扩大广告效果。

整体而言，在售点广告的设计过程中，应充分考虑其与场地环境的适应度，如尺寸、色彩、光线等，以最适合的图案与色彩来展现商品的属性。为了在最短时间内引起顾客的注意，售点广告应尽量采用简洁的设计风格，简明扼要地表达商品的属性与功能，突出商品的名称、特性与价格。此外，售点广告具有较强的随机性、灵活性、即时性，因此既要考虑到降低制作成本便于移动，又要保证一定的耐用性与展示效果。

第六节　户外广告

户外广告，是指利用公共或自有场地的建筑物、广场以及交通工具等载体，设置、悬挂、张贴的广告。从广义上讲，凡室外的、固定的、带有宣传意义的图案或文字制作都可称为户外广告，包括门头广告、墙体广告、路牌广告、霓虹广告、灯箱广告、公交广告、广告塔等形式。20世纪初，随着制造业的发展、铁路公路的拓展、人们消费能力的提高，路牌广告应运而生，从美国东海岸一直延伸到西海岸，为汽车、轮胎、软饮料、口香糖或其他产品制作的广告牌越来越多，点缀着高速公路两旁的风光。我国的路牌广告出现在辛亥革命前后，当时的铁路沿线、车站周围都有各种各样的路牌广告，推销狮子牙粉、吉士香烟之类的产品。1911年上海出现"明泰""又新"广告社，为商户代制广告牌，但技术略显稚嫩。1921年，上海王万荣创办"荣昌祥广告社"，专门为商家和别的广告社代漆路牌广告（图2-3）。到1949年前后，"荣昌祥"已成为上海广告业界的巨擘。在现代社会中，户外广告是新技术、新材料、新工艺的结晶，也是商品经济发达程度和城市精神面貌的体现，因此被称为"城市的第二表情"。

图2-3　民国时期上海户外广告

一、户外广告的特点

（1）视觉冲击力强

户外广告的画幅面积较大，运用强烈的色彩、图片给受众带来强烈的视觉冲击力。采用简练的标题，清晰地展示产品或品牌，满足"瞬间"阅读的需要。

（2）发布周期长

户外广告通常有固定的投放场所与设施，更换过程比较复杂，因此投放周期往往以月为单位计算。同时大多数的户外广告配有照明系统，夜晚也可以传递信息。

（3）地域性特征强

户外广告对特定区域的消费者宣传比较集中，同时也可以作为路牌指引消费者到指定地点购物，这是其他广告媒体所不具备的。

（4）局限性

户外广告的信息量有限，并且易受周边环境的影响。而且受众处于流动状态，阅读时间短，阅读距离远，想让受众驻足停留、产生兴趣、形成记忆，对每一个户外广告来说都是挑战。

二、户外广告的类型

（1）路牌广告

路牌广告通常是指某一时间内设立于街头、路边展现商品特征或企业形象的大型广告牌。它的尺寸较大，通过电脑喷绘和专用照明灯具，保障了广告牌无论在白天还是在夜晚，都能呈现出鲜艳的色彩。一方面，路牌广告是一种非标准化的设计，可以根据地区的特点选择各种不同的形式；另一方面，路牌广告可以向视觉范围内的消费者反复提供广告宣传，使其印象深刻。不同于一般的招贴广告，路牌广告的设计与制作要与背景的街道、建筑物、树木、天空相互协调。

如今，路牌广告大多使用钢结构材料，将文字、图形、画面喷绘于塑料薄膜上，再固定在镀锌铁皮表面。高速公路两边的高立柱广告（也称高炮广告）是比较常见的路牌广告，标准规格为 1800cm×600cm，分双面和三面两种类型。从制作工艺上看，分为空心球结构和实心球结构[②]。相对而言，空心球结构造价较低，但建造速度慢；实心球结构造价较高，但建造速度快，且回收利用率比空心球结构高。

（2）霓虹灯广告

霓虹灯广告最早出现在巴黎。1887年，盖斯勒成功地发明了霓虹灯管，但尚未用于广告制作。霓虹灯是在灯管中充入氖或氩、氦等稀有惰性气体，从而可使其发出不同颜色的光。在1897年，为庆祝维多利亚女王继位60周年而举办的展会上，曾经展出过这种灯管。1910年，霓虹灯广告在巴黎诞生。当时，法国人克劳特用充有氖气的霓虹灯管来做广告灯，显示出分外艳丽的红色和橙色。同年年末，在巴黎举办了第一次国际汽车展览会，展览馆的正门也用霓虹灯管装饰。美丽的彩色灯光令参观者大开眼界，惊叹不已。一年后，在巴黎的蒙马特林荫大道的时装店，又有人安装了第一个霓虹灯的招牌。这个招牌是用弯曲成字母形式的荧光灯管制成的，颜色鲜艳。此后，霓虹灯广告开始风行世界各地。

中国最早的霓虹灯广告出现在上海，1926年，南京东路伊文思图书馆柜窗内展示的"皇家牌"打字机英文广告是我国的第一个霓虹灯广告。1927年，我国第一支霓虹灯灯管在上海远东化学制造厂制作完成，并安装在上海中央大旅社。此后，随着生产规模的不断扩大，生产技术的不断提高，霓虹灯广告逐渐成为"老上海"的名片（图2-4）。其中，1928年，上海西藏路"大世界"斜对面屋顶上的"红锡包"香烟广告，是当时上海地区最大的霓虹灯广告。

图2-4　中华民国时期上海霓虹灯广告

（3）灯箱广告

作为半永久展示装置，

[②] 空心球结构中，空心球和网架的连接是通过焊接连接；实心球结构中，实心球和网架的连接是通过螺栓连接。

灯箱广告的结构比较复杂，制作成本也比较高，通常包括框架、覆面材料、图案印刷层、防风防雨雪构造以及夜晚照明设施。外框多由铝合金或不锈钢制成，箱面为有机玻璃，内装日光灯管、霓虹灯管或 LED 灯带，画面通常使用照相软片、热转印、喷绘、电脑写真、丝网印刷等透光软材。

大型灯箱的构件主要为钢材与塑料，底座及边框采用钢材或不锈钢材料焊接而成，画面外罩采用玻璃板、有机玻璃板、灯箱布等。小型门头、杆式、悬挂式灯箱主要采用钢材与注塑框架，画面外罩多采用玻璃、有机玻璃或透明塑料板。根据材料的不同，可分为拉布灯箱、卡布灯箱、滚动灯箱、超薄灯箱、吸塑灯箱、亚克力灯箱等。这些材料不仅可以制成覆盖整个墙面的巨型灯箱与建筑物融为一体，还可以制成实物模型，且多年不褪色。

（4）围挡广告

围挡广告是将广告信息直接附着在墙体表面的一种广告形式，目前大多采用大型喷绘的方法，制作方式类似于路牌广告。随着城市建设的加快，路边施工场地的增加，以施工场地外墙为主的围挡广告逐渐成为城市环境的一大亮点。它既保证了过往行人的安全，遮挡了施工现场的混乱，又可以发布广告，创造经济效益。

（5）道旗广告

又名路旗、灯杆旗，是指安置于道路两侧、活动场馆附近灯杆上的广告或宣传媒体。一般采用宝丽布喷绘、户外写真布喷绘、热转印旗帜布等材料，色彩鲜艳、文字简明、图形清晰。常见规格有 350mm×1200mm、400mm×1500mm，也可根据要求定制。旨在烘托气氛、美化环境，为企业或品牌展示形象，提升影响力。

（6）刀旗广告

形状如刀的旗帜[③]，也叫羽毛旗或扇形旗，是户外展示道具的一种。刀旗广告的旗杆一般用玻璃钢制成，画面采用喷绘、写真、热转印等形式。无论有风无风都能够展开，便于观看，大致可分为竹竿刀旗、注水刀旗、沙滩刀旗等。沙滩、草地可以使用钎子插入地下，水泥地面则有十字底座、水袋或沙袋配套。

（7）展架广告

采用现代合金材料，可折叠，携带方便，安装自由，广泛应用在产品终端市场、促销市场及展览现场。主要类别有易拉宝、X 展架、海报架、拉网展架等（表2-4）。

表2-4　展架广告的类型与常见尺寸

类型	名称	尺寸（mm）	名称	尺寸（mm）
易拉宝	落地式	800/850/900/1200/1500×2000 最常见的尺寸是800×2000	台式	250×400
X展架	落地式	600×1600 800×1800	台式	270×420
海报架		600×800 900×1200		
拉网展架	直型拉网展架	直形：750×2300 侧弧：620×2300 其他规格只是增加中间直型块数	弧形拉网展架	内弧形：700×2300 侧弧：620×2300 弧形拉网展架最大内弧可做到5块，中间4块的内弧拉网展架在外形上最漂亮

③ 刀旗，由于旗杆的形状像羽毛，故得此名。其伸缩杆可以像鱼竿一样自由收缩，易于携带。

参考图例2.2

（8）交通广告

交通广告实际上是招贴、灯箱、路牌等多种广告形式的复合体，通常出现在交通工具或交通场所内，如公交车、船舶、飞机、高铁等。因其人员流动性大，接触人员多，人员分布广，所以交通广告能够产生比较大的影响力。以高铁为例，包括车厢广告、车身广告、站台广告、候车室广告等类型。

三、户外广告的设计要点

户外广告往往采用喷绘或写真的方法，一般写真的分辨率为72dpi，如果文件过大，可以适当降低分辨率，把文件大小控制在400MB以内。

在色彩模式上，喷绘或写真一般使用CMKY模式，而不使用RGB模式。油墨和显示屏的成像原理不同，决定了RGB模式不能完全转换成CMYK模式，且现在的喷绘机大多支持CMYK模式。如果用RGB模式作图，再转换成CMYK模式，色彩会发生变化，最明显的是黄色，RBG模式的黄色转为CMYK模式后，黄色里面会带有青色，这样喷出的黄色会发绿。同时，喷绘或写真时最好也不要出现单色黑（C=0 M=0 Y=0 K=100），而要使用四色黑（C=100 M=100 Y=100 K=100），否则画面上会出现横线，且单色黑显灰，易影响整体效果。

喷绘或写真的图像尽量存储为TIFF格式，选择LZW图像压缩，不仅可以节省空间，而且对画面没有质量损害（表2-5）。

表2-5 喷绘的面积与分辨率关系

面积（m²）	分辨率	
400以上	10.16dpi	4pixel/cm
200~400	12.7dpi	5pixel/cm
120~200	15.24dpi	6pixel/cm
80~100	17.78dpi	7pixel/cm
60~80	20.32dpi	8pixel/cm
30~60	22.86dpi	9pixel/cm
20~30	30.48dpi	12pixel/cm
20以下	38.1dpi或以上	15pixel/cm或以上

注：画面拼接时，需要切割文件，分辨率采用像素/英寸（pixel/inch）为整数单位时容易出现误差，因此一般采用像素/厘米（pixel/cm）。

知识拓展2.4

视频讲解2.2

第七节 旗帜广告

旗帜广告也称为网幅广告、横幅广告，是指在网页中分割出一定大小的画面来发布广告的一种形式，由于其外形像一面旗帜，所以被称为旗帜广告。旗帜广告结合了图像、图形、文字、色彩、动画、音效等表现方式，一般采用网址链接技术，浏览者可以通过点击旗帜广告，直接进入产品或企业的网站，并看到详细的信息。此外，人们还将较小的旗帜广告称为图标广告或纽扣广告，往往采用极为简练的画面语言来介绍产品或宣传形象。旗帜广告的出现可以追溯到1994年10月24日，美国电报电话公司（AT&T）在一个主题为"you will"的广告活动中首次使用了旗帜广告，广告界通常把AT&T的这则广告作为旗帜广告诞生的标志。

一、旗帜广告的类型

旗帜广告最常用的规格是 486×60（或 80）像素，定位在网页中，用来表现广告内容。同时使用 Java 等语言，使其产生互动性，用 Shockwave 等插件工具增强表现力。图像一般使用 GIF 格式，可以是静态的图片，也可以是多帧拼接的动图，主要有以下 3 种形式：

（1）静态

静态的旗帜广告就是在网页上显示一幅固定的图片，它也是早年网络广告常用的一种方式。它的优点就是制作简单，并且能被所有的网站接受。它的缺点也显而易见，在众多采用新技术制作的旗帜广告面前，它显得有些呆板和枯燥。事实也证明，静态旗帜广告比动态的和交互式的旗帜广告点击率低。

（2）动态

动态旗帜广告拥有会运动的元素，或移动或闪烁。它们通常采用 GIF89 的格式，其原理就是把一连串图像连贯起来形成动画。大多数动态旗帜广告由 2~20 帧画面组成，通过不同的画面，可以传递给浏览者更多的信息，也可以通过动画加深浏览者的印象，其点击率通常比静态的旗帜广告要高。而且这种广告在制作上相对来说并不复杂，尺寸也比较小，通常在 15k 以下。

（3）交互式

当动态旗帜广告不能满足要求时，一种更能吸引浏览者的交互式广告产生了。交互式广告的形式多种多样，如游戏、插播式、回答问题、下拉菜单、填写表格等，这类广告需要更加直接地交互，比单纯的点击包含更多的内容。交互式广告又可分为网页和富媒体两种形式。

国际广告局（Internet Advertising Bureau，IAB）的标准和管理委员会联合广告支持信息和娱乐联合会（Coalition for Advertising Supported Information and Entertainment，CASIE）共同推出了一系列网络广告宣传物的标准尺寸。这些尺寸作为建议，提供给广告生产者和消费者，使大家都能接受。现在网站上的广告几乎都遵循 IAB/CASIE 标准（表 2-6）。

表2-6　IAB/CASIE网页广告标准尺寸

1997年第一次公布标准		2001年第二次公布标准	
名称	规格（pixel）	名称	规格（pixel）
全尺寸旗帜广告	468×60	"摩天大楼"形	120×600
全尺寸带导航条旗帜广告	392×72	宽"摩天大楼"形	160×600
半尺寸旗帜广告	234×60	长方形	180×150
方形按钮	125×125	中级长方形	300×250
按钮一或小图标	120×90	大长方形	336×280
按钮二或小图标	120×60	竖长方形	240×400
小按钮或旗帜广告	88×31	正方形弹出式广告	250×250
垂直旗帜广告	120×240		

注：IAB将不再支持1997年第一次公布标准中的392×72规格。其中468×60是应用最为广泛的广告条尺寸，用于页眉或页脚；234×60这种规格适用于框架或左右形式主页的广告链接；125×125这种规格适于表现照片效果的图像广告；120×90主要应用于产品演示或大型logo；120×60这种广告规格主要用于做logo使用；88×31主要用于网页链接或网站小型logo。

二、旗帜广告的设计要点

在旗帜广告设计制作时，我们应注意以下6点：

①页面标准按800像素×600像素制作时，实际尺寸为778像素×434像素，网页宽度保持在778像素以内，就不会出现水平滚动条，高度则视版面和内容而定。

②页面标准按1024像素×768像素制作时，网页宽度保持在1002像素以内，高度在612~615像素，如果满框显示，就不会出现水平滚动条和垂直滚动条。

③应用Photoshop做的图，放到网页上颜色会变化，是因为网页上使用的是256WEB安全色，而Photoshop中的RGB或者CMYK、LAB或者HSB的色域很宽，颜色范围很广，所以转换成256WEB安全色时会出现失色的现象。

④页面长度原则上不超过3屏，宽度不超过1屏。

⑤每个标准页面为A4幅面大小，即210mm×297mm。

⑥每个非首页静态页面含图片字节不超过60kb，全尺寸旗帜广告不超过14kb。

一个页面内不宜超出两个468像素×60像素全尺寸旗帜广告；两个同时出现时，一般是上面一个，下面一个。在网页广告设计时，要注意与页面的配合，有时单看旗帜广告较平淡，但是放入网页中，却会显得十分醒目；如何适合各种不同风格的网页，最好的办法是多做一些不同颜色、不同风格的旗帜广告。同时，要考虑旗帜广告跟链接网页的互动，有时我们会遇到一个很棒的旗帜广告，点开却是不美观的页面，这时大家会有被蒙骗的感觉。

视频讲解2.3

知识拓展2.5

进入21世纪以来，多媒体技术、光纤通信技术、数字化技术成为信息高速发展的主要技术支撑，逐渐形成了一个无所不包的网络空间。随着移动互联网的发展，智能手机的终端嵌入越来越多，如文字、图片、Logo加文字、动画等，这极大促进了新型网络平面广告的发展，如动图、旗帜广告与H5[④]广告，H5广告泛指在移动端网络社交媒体（以微信为主）传播，带有交互体验、动态效果以及音效的Web页面。互联网与手机以其开放、快捷、互动、智能的优势，深刻改变着人们的生活与社会的面貌。

- **思考题**

1.了解报纸广告的产生，并谈谈当前报纸广告面临的困难。

2.简要介绍几种常见的户外广告，并详细说明它们的优缺点。

3.如何看待未来的网络广告及其与广告创意之间的关系。

④ H5泛指在移动端网络社交媒体（以微信为主）中传播的，带有交互体验、动态效果以及音效的Web页面。

第三章

平面广告构成要素

　　平面广告设计在视觉传达设计中占有重要的位置，也是学习广告创意与策划必须掌握的一门课程，不论在表现形式还是在表现内容上都十分宽泛。传统的平面广告主要是指利用两维空间传达信息的各种广告媒介，如报纸广告、杂志广告、路牌广告等。印刷广告在平面广告中占据重要位置，随着现代设计的范围逐步扩大，数字技术已经渗透到视觉传达设计的各个领域，多媒体技术手段对平面广告的影响和渗透也日益明显。平面广告的表现形式多种多样，写实的、写意的、抽象的各取所长。通常平面广告的构成要素主要包括画面、文案、色彩、版式四个方面，也是构成一幅平面广告的最基本元素，平面广告的创意表达就是利用这些元素来传播广告设想和计划的过程。

第一节　画面语言

人类获取外界的信息大约80%来自视觉。平面广告一般作用于受众的视觉系统，主要是如何安排对比和协调问题，包括视觉元素的对比和协调、色彩明暗的安排、广告位置的选择等。广告创意的执行因媒体的不同而有所区别，所以对广告中的画面、文字、色彩和版式等进行分析十分重要。首先，视觉化的元素更容易表达情感，通过视觉刺激可以加速消费者对于产品功能的认识，有利于吸引消费者，引起消费者的购买欲望。其次，图形是世界化的语言，真实、生动、丰富的画面，可以打破文字的壁垒，以实现超越种族、宗教、国家的传播。最后，优秀的视觉元素也更容易形成一种时尚风格、一种艺术流派、一种审美观念，从而促进社会、经济、文化的健康发展。

在日常生活中，人们经常将平面广告等同于视觉传达设计，这主要是因为现代平面广告非常重视画面的艺术性。目前常用的艺术表现手法有摄影、绘画、书法与综合艺术，其表现形式主要有两类。一是具象表现手法，即以具体形象为主体，用写实的手法真实、客观地表现主题，并辅以一些装饰与变化。写实的原则有利于表现现场感和质感，夸张则必须掌握好分寸，要具有独到的幽默感，对比要鲜明，比喻则关键在于选好比附的对象，以充分体现商品的特征。二是抽象表现手法，即完全摆脱实物的具体形态，通过抽象的象征手法表现主题。抽象并不是空洞无物、杂乱无章、随心所欲的游戏，而是对具象的高度概括，使广告更含蓄、更富意蕴。抽象具有强烈的形式感，构图富有装饰性、象征性，因此它所呈现的形象、色彩、构图通常都极为单纯，加上适当的标题和文字说明，给人留下深刻的印象，因此在现代平面广告设计中经常被使用。

画面是平面广告的重要组成部分，广告创意的成败很大程度上取决于视觉语言是否能够抓住消费者并引起共鸣。图像比文字更容易记忆，也更容易传递情感，因此平面广告创意多采用图形、图像、图像与文字相结合的表现方式，单纯的文字并不多见。

一、广告画面的类型

1. 摄影

（1）广告摄影的概念

摄影是广告画面中最常见的类型，一般消费者认为照片是真实可靠的，能够客观地表现产品。广告摄影虽然隶属于广告学，但是却与一般的新闻摄影具有共性的特征，即纪实性和证实性。一方面，照片中鲜活的形象容易使产品或企业和消费者之间建立起信任感，它不是传闻，而是现场的记录；另一方面，广告可以利用照片来激发消费者的联想，而联想对于广告创意来说极为重要，它是创意的基础。据统计，目前广告摄影占商业广告画面的90%以上，这说明摄影已经成为现代广告中最主要的艺术表现形式（图3-1）。

摄影在广告画面中居首要位置，不仅因为它具有卓越的还原影像与表现情感的能力，而且在于当代数码摄影技术价格低廉、便于携带、使用灵活、存储方便、色彩逼真，常见照片尺寸见表3-1。就广告本身的需要而言，照片能适应广告的真实性、迫切性与严谨性。一方面，通过后期图像处理软件的处理，数码照片在灵活性、融通性和表现的多样性方面都是一般绘画作品所不能比拟的；另一方面，作为广告的摄影与纯粹的艺术摄影并不完全相同，它要尽量突出商品的特征，增强商品的质感。

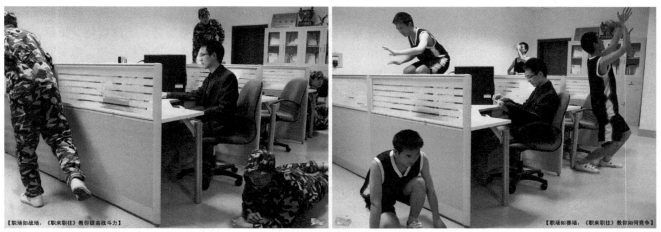

图3-1 职来职往系列广告

表3-1 常用照片尺寸

照片规格	计量规格（cm）	计量规格（pixel）	数码相机类型
1寸	2.5×3.5	413×295	
身份证大头照	3.3×2.2	390×260	
2寸	3.5×5.3	626×413	
小2寸（护照）	4.8×3.3	567×390	
5寸	12.7×8.9	1200×840以上	100万pixel
6寸	15.2×10.2	1440×960以上	130万pixel
7寸	17.8×12.7	1680×1200以上	200万pixel
8寸	20.3×15.2	1920×1440以上	300万pixel
10寸	25.4×20.3	2400×1920以上	400万pixel
12寸	30.5×20.3	2500×2000以上	500万pixel
15寸	38.1×25.4	3000×2000	600万pixel

参考图例3.1

（2）广告摄影的特点

广告摄影能真实而又富于艺术性地表现广告客户的产品，使产品的质地、色彩、设计、装饰以及其他细微之处得到准确反映。优秀的摄影作品可以借助其艺术性来提高广告的推销能力，增强消费者对广告内容的关注，明晰地显示广告产品的用途、特点等各方面的情况，介绍公司的规模、地点、商业网络、生产技术的先进性、信誉等，进而使人们萌生对产品和企业的兴趣。

广告摄影作为宣传商品的一种有效手段，必须服从于广告的主题思想，要求广告摄影必须以新鲜的、有价值的内容和典型的、最能说明问题的瞬间真实形象去感染消费者。照片表现的是产品，其服务目标是消费者，因此它是商业美术而非纯艺术。首先，广告摄影必须引人注目，让消费者不由自主地注意广告画面，使之领悟广告的创意与构思。同时，照片必须能够迅速引起消费者的兴趣并提供给消费者追寻下去的理由。其次，广告摄影要表现主题。主题思想的完美体现、整体设计和文案风格的协调一致，是衡量照片成功与否的最终标准。再次，广告摄影要着眼于销售。在进行广告摄影时，必须懂得把握照片的整体风格，充分理解隐藏在照片背后的产、供、销关系，着眼于消费者去设置镜头，进行艺术创作。最后，广告摄影必须明确目标。该广告到底是着重于说明产品的品质优良，还是着眼于打破消费者认知障碍，要做到有的放矢。除此之外，确定广告宣传的对象和广告媒介也很重要。

（3）广告摄影的技巧

从摄影技巧上看，广告摄影更接近于静物摄影，而非运动摄影，它需要精细的

构思，讲究摆布和剪裁，包括借助于形式美的法则对照片进行处理。作为实现创意的手段，广告摄影分为绘制草图、道具准备、选择摄影师、选择模特、拍摄、后期加工等环节。在拍摄物品时，需要取得物产权许可；在选择模特时，需要取得肖像权许可。

①广告摄影要有严密的构图：一般而言，应把被摄商品安排在画面的中心或稍微偏离中心的位置，主体商品至少应占据整个画面的三分之二，并在上下左右留有一定的空隙。在安排被摄商品的位置时，还可以把主体同人们熟悉的物体联系起来，或帮助人们了解主体的大小，或突出主体某种特性等。在主体位置确定以后，用适当的点缀物加以陪衬，也能起到锦上添花的作用。但必须注意保持画面的均衡，尽量将消费者的注意力引向被摄商品，不能喧宾夺主、哗众取宠。

②背景对突出主体形象及丰富主体的内涵有着重要的作用：首先，在背景处理时，总的原则是力求简洁，去除背景中妨碍主体呈现的东西，使商品更加突出。其次，要力求使背景与主体形成色调对比，如暗的主体衬在亮的背景上，亮的或暗的主体衬在中性色调的背景上，暗的主体配以亮的轮廓线等。最后，还须考虑背景的光洁度，粗糙还是光滑，有色还是无色，有无图案纹理等。这些因素都对表现主体的质感、层次，以及整体气氛的营造有影响。

③广告摄影多采用静物摄影的用光技巧：首先，广告摄影在用光上多为人造光，用光的技巧首先体现在简洁上，使被摄物品能够清晰地呈现在观众面前，充分发挥静物摄影集中描绘、突出细节的特点。其次，摄影用光应能表达商品的质感。不同的商品由于其原材料及制造工艺不同，表面结构呈现差异性，对光线的反射效果也不一样。一般规律是，透明或半透明的物体可以用逆光或侧逆光照明；表面光滑、反光强的物体用柔和的散射光照明；比较粗糙、表面凹凸不平的物体运用侧光照明。最后，摄影用光要注重强化色彩表现，力求使色彩得到真实的再现。

2. 绘画

（1）广告绘画的概念

绘画具有自由表现的特点，无论是幻想的、夸张的、幽默的、象征的事物，都能通过艺术家的手表现出来，但这要求广告设计者具有很强的绘画表现技巧。当然，一个设计师不可能十八般武艺样样精通，寻找符合创意表现要求的艺术家和艺术作品，是积极而有效的方法。绘画方式一般包括写实、抽象、国画、油画、漫画（图3-2）、卡通、图解等。

参考图例3.2

图3-2 连花清瘟胶囊系列广告

广告画面作为一种特殊的艺术语言，要给人以美的感受，设计者就必须善于利用色彩、形象、线条等视觉传达技巧。广告绘画不同于一般绘画的目标，它的基本功能是通过艺术形象把商品或服务介绍给广大消费者，反映出企业的面貌或形象。因此，广告画面尽管有不同的表现形式，也不能离开共同的消费主张及推销商品、促进销售这一根本目的，广告绘画往往是大众文化的产物，具有强烈的消费主义特征。

（2）广告绘画表现的形式

①抽象图形：通过不依赖于任何说明性文字的表意形象，将复杂的内容简单化，从而达到有效传递信息、表达情感、愉悦视觉效果的目的。以往的平面广告创意通常把图形作为辅助手段，对文案加以补充、对画面进行美化。如今，电脑辅助设计软件的开发和应用，极大地丰富了图形创意的空间，图形制作获得了前所未有的解放，其新颖的形式和独特的意境受到不少年轻人的热力追捧。在这样的背景下，充分发挥图形创意的独特优势，通过表达完整信息的图形语言来进行创意是当代广告创意者面临的新挑战。

②具象绘画：平面广告中常见的绘画方式有国画、油画、水彩、雕塑、版画、连环画、漫画、卡通、剪纸、年画等。广告绘画是艺术性、实用性和功利性的统一。如果仅仅是绘画水平高超、作品富于艺术性，但不能准确地传递商品信息、不能体现商品的价值，那只能说它是一幅好画，而不能说是一则好广告。一个优秀的广告设计人员，不仅要有良好的艺术修养，还要有丰富的市场营销能力和信息传播能力，对商品的生产、销售和经营，媒体的选择、组合和投放有全面的了解。

知识拓展3.1

二、广告画面的特征

1. 画面大小

平面广告中，画面的大小不仅能影响版面的视觉效果，而且直接影响广告情感的传达。

（1）大图片

大图片受关注程度高，感染力强，给人舒服愉快之感。大图片通常用来表现细节，如人物表情、手势，或者某个对象的局部特写等，能在瞬间迅速地传达其内涵，让人产生亲近感。

（2）小图片

点有汇聚视线的作用，在大面积的空白背景下，将小图植入其中，可以起到吸引、汇聚目光的效果。此外，将小图片插入画面、文案之中，显得版面简洁而精致，有点缀和呼应的作用。

在进行画面设计时，如果有大图而无小图或细部文字，版面就会显得空洞。光有小图而无大图，又会使版面缺乏生气而显呆板。只有将图片按大小、主次得当地进行穿插组合，才能构成最佳的搭配关系。

2. 图片处理

（1）方形图

即图片以直线边框来规范和限制，是一种最常见、最简洁、最单纯的形态。方形图将主体形象与环境共融，完整地传达主题思想，富有情节性，善于渲染气氛。配置方形图的版面，有稳重、严谨和静止的视觉感。

参考图例3.3

（2）退底图

即将图片中精选出的图像沿图像边缘剪裁而保留轮廓分明的图像。经过退底处理的图像显得自由而突出，更具有个性，因而令人印象深刻。

参考图例3.4

参考图例3.5

（3）出血图

即将图片充满整个版面，无边框，有向外扩张和舒展之势。出血版易于产生悬念，有与人接近之感，一般用于传达抒情或运动的信息。

3. 组合方式

（1）块状组合

将多幅图片通过水平、垂直线分割，图片整齐有序地排列成块状。其组合方式具有强烈的整体感、严肃感、理性感和秩序感。各图片相互自由叠置或分类叠置而构成的块状组合，具有轻快、活泼的特性，同时也不失整体感。

（2）散点组合

将图片任意排列在版面之中，画面充满自由轻快之感。散点组合时，要注意图片大小、主次的配置、疏密、均衡、视觉方向等。

图像往往比文字具有更大的信息量，更容易被识别、记忆，可以超越国界、种族，成为世界通用的语言。在视觉传达的过程中，画面内容必须能够吸引消费者的注意力，显示广告对象及其真实性，通过表达商品的使用方法、突出商品的性格特征、表明文案所作出的承诺，激发消费者对于文案的兴趣，同时为企业树立良好的企业与产品形象。

优秀的广告画面必须具备3个原则：简、新、美。要尽可能将繁杂的信息内容用最简洁、最直接、最准确的方式予以表达；要发挥想象力，以"别出心裁"的态度去获取不同寻常的表现；另外，还必须在作品中注入审美内涵，因为只有美才能引发受众兴趣、产生好感，只有美，才能把信息的传播转化为精神的享受。

知识拓展3.2

第二节　文案设计

文案是广告中的重要元素，也是人类最直接的交流工具。对于平面广告而言，文案往往能够起到设计、说明、创意、点睛的作用。如果文案不能吸引受众的眼球，或者不能激发消费者的购买欲望，那么这则广告就不能称为成功的广告。一方面，广告语可以深化平面广告的创意主题，文案是广告创意的执行与深化；另一方面，文案能够将企业或产品的特征更加全面地传递给消费者。绝大多数广告创意者都十分重视文案创作，以至于有一段时间，广告文案变成了"次文学"，用诗歌、词曲写成的广告比比皆是。李奥·贝纳说过："文字是我们这个行业的利器，文字在意念表达中注入热情和灵魂。"大卫·奥格威也说过："广告是词语的生涯。"虽然广告不是文学作品，但是谁都无法拒绝优美的文字。优美本身也是传播的一部分。

一、文案的功能与创意方法

1. 主要功能

文案既是表形的手段，也是表意的工具。相对于图形而言，文案在信息传播中更具翔实性与准确性。在平面广告创意中，文案使用也有一定的规范，如我国《广告法》规定："广告中不得使用'国家级''最高级''最佳'等用语，同时也不得存在虚假宣传的成分。"广告文案的主要功能有以下4点。

（1）引起受众注意

文学作品的自由度很高，人们愿意出于爱好而花费时间去创作，而广告文案则不同，它是为了更好地传达信息、促进销售并专门聘请人员来撰写的，因此必须能够在瞬间抓住受众，以达到宣传商品或服务的目的。

（2）刺激受众需求

平面广告文案可以告知人们有关商品的信息，通过信息的传播刺激受众需求，诱发购买欲望。这就要求文案能够深入人心，针对消费者的心理特点来进行创作，使消费者对商品有美好的印象，从而形成自己的价值偏好。

（3）促成商品销售

平面广告文案要有强烈的号召力，能促使受众产生购买行为，提高购买率，增加再消费行为的次数。这就要求广告文案必须真实、正确、可靠，能够让消费者了解商品的优点，同时满足消费者的需求。

（4）加深广告印象

受众在接受广告信息以后，并不一定立即去购买，而是经过一段时间的沉淀以后根据自己的印象去选择。因此，平面广告文案必须能够使受众确立信念、维持印象、保持记忆，以引导之后的购买行为。

2. 创意方法

广告文案的创意是指广告文案撰写者根据广告战略、广告产品的特征，针对市场和消费者心理对语言文字进行的创意。对于平面广告文案而言，具体的创意方法可以归纳为以下4种：

（1）善用修辞手法

在文案中运用拟人、比喻、联想等修辞手法可以使平面广告更加丰富、耐读。如果把广告形象拟人化，赋予其人性化特征，这样的广告更易于成功。

（2）运用逆向思维

运用逆向思维指的是从别人想不到的角度来思考问题，从而创造出与众不同的广告文案。这种出其不意的创意方法，带来的效果往往也是立竿见影的。

（3）进行情景想象

进行情景想象是指在创意时借助相关景象，使广告内涵更加丰富，以达到良好的效果。

视频讲解3.1

（4）借助热点新闻、话题

文案创作者会利用当下的热门事件进行广告创作选择与品牌、产品有契合度的热点事件，找到与自己的产品或品牌相关联的结合点，自然地引向自己的产品，使受众不自觉受到影响。

二、广告文案的类型

广告文案的创意应充分运用流畅简洁的语言、独具风格的文字，赋予文案美的内涵。虽然就注目率而言，画面比文字要高，但文字在传达信息的准确性与连贯性、表达思想的有效性与深刻性方面具有得天独厚的优势。完整的广告文案通常由标题、口号、正文、附文4部分构成。

1. 标题

标题是表现广告主题的短句，具有图形的视觉效果以及文案的说明能力。因此，我们既要注意标题字形的选择，又要注意其内容的创意。大卫·奥格威说过："读标题的人为读正文的五倍，我们最大的错误就是推出没有标题的广告。"广告往往被人们短时记忆，短时记忆的容量是有限的，因此广告标题的长度不宜过长，一般不超过15个字（图3-3）。

图3-3 中国电信系列广告

参考图例3.6

广告文案的创意是从标题开始的,因此标题是整个文案创意的灵魂。一般而言,标题要能够吸引读者的注意,引导读者去阅读广告。

(1)广告标题的类型

从撰写格式上看,标题可以分为两种:

①单一标题:这类标题通常只有一个主标题。如主标题:就像你恨它一样驾驶它。

②复合性标题:这类标题通常包括引题、主标题、副标题。如引题:广东电信全面推出IP电话服务;主标题:打出新天地;副标题:17909无须账号和密码。

从表达方式上看,标题也可以分为两种:

①直接性标题:用简洁明了的文字直截了当地向受众传达信息,不需阅读正文就能理解广告的内容及主旨。这类标题从正面向受众传达广告的内容,简洁、易懂,但易呆板。

②间接性标题:这类标题常带有婉转的建议,多带有引导和催促的意味。从意义上来说并不完整,但能够引起受众的好奇心,引导受众阅读正文、观看图片,吸引受众对该品牌产生兴趣。

(2)广告标题的写作技巧

广告标题的写作方式主要有以下8种:

①直陈方式:买好钙,巨能钙;万家乐,乐万家(万家乐热水器);好空调,格力造。

②新闻方式:中国,迈入液晶背投时代。

③问题方式:人类失去联想,世界将会怎样。

④诉求方式:味道好极了。

⑤悬念方式:我们是第二,我们更加努力。

⑥比附方式:不在乎天长地久,只在乎曾经拥有。

⑦比喻方式:邦迪坚信,没有愈合不了的伤口。

⑧庆贺祝愿方式:送长辈,黄金酒。

在创作标题时，应紧扣创意，集中于一点，避免平铺直叙。要尽量使用个性化的语言，简洁凝练。此外，在广告标题与口号的创意上，还可以利用中国传统文学的表达方式进行创作，如成语、习语、诗歌、对联等。

知识拓展3.3

2. 口号

口号又称广告语，是为了强化受众对企业、产品或服务的印象而在广告中长期、反复使用的简短性语句。可基于长远的销售利益，向消费者传达一种长期不变的观念。

（1）广告口号的特点

①连续性：注意维持广告宣传的连续作用，时间可以是一年或好几年。

②简洁性：句子都较短。

③记忆性：用词应当易于上口，易于记忆。

④目的性：口号与广告本身的目的相一致，可以最大地发挥功效。

（2）广告口号的类型

①简短单句：终极驾座。

②简短双句：四十年风尘岁月，中华在我心中。

③企业或品牌名称加简短单句。海尔，真诚到永远。

（3）广告口号的写作技巧

①一般陈述：科技以人为本。

②诗化：钻石恒久远，一颗永流传。

③口语：身体倍儿棒，吃嘛嘛香。

④宣言：以世界品质筑惬意之家。

广告口号要符合企业形象、品牌形象，单纯明确，使用流畅的语言；要力求简短，避免空洞的套话、大话；要注意时间、地域与媒介的适用性，追求个性。

（4）广告标题与口号的区别

从结构上看，口号与标题十分相似，事实上，有不少口号都是从标题中演变而来的。它与标题的主要区别表现在：标题一般与正文联系在一起，而口号相对独立；在不同类的广告里，标题经常变化，而口号相对不变（表3-2）。

表3-2 标题与口号的区别

名称	标题	口号
内容	紧密关联内容	不紧密关联
传播目标	吸引诱导，即时性	传达长期不变
使用范围	管住具体作品	管住广告运动
出现位置	最醒目位置	广告结束位置
形态	视创意具体需要	力求简短

3. 正文

正文又称说明文，它是标题的发挥，也是对标题的详细解释。在创意写作的过程中，一定要考虑正文与标题、口号的关系，准确无误地表达广告主题与创意核心。由于正文的字数较多，所以能够较好地描述产品的特征，明确广告的诉求，解答受众的疑问。

（1）广告正文的特点

①支持标题：正文承接标题话题，给标题承诺以有力的支持。
②完整传递信息，深度诉求：理性与感性诉求主要在正文中展开。
③培养购买欲望和号召行动：说服，产生信任感，进而号召行动。
④展现风格和营造氛围：风格的完整呈现以及氛围的营造，主要通过正文完成。

（2）广告正文的类型

根据正文写作的表达方式，可分为以下6种类型：
①直陈式：不借助任何人物之口，直接以客观口吻展开诉求。
②表白式：以广告主口吻展开诉求，直接表达广告主的心意。
③代言式：选用代言人，以代言人的口吻向诉求对象说话。
④独白式：以虚构的人物或者广告中角色独白的方式展开诉求。
⑤对白式：通过广告中人物的对话与互动展开诉求。
⑥故事式：将正文写成一个完整的故事。

（3）广告正文的写作要求

①支持标题。
②突出重要信息。
③所有内容以合理的逻辑有序展开，信息量大时做到条理清楚。
④适合媒体的传播特点。
⑤格式简练、紧凑。
⑥用词简单、明白、准确。
⑦句子构建以简单为原则，尽量避免使用长句。
⑧避免吹嘘与自吹自擂，不用陈词滥调。
⑨以亲切的人称代词称呼消费者，如你、你的、您、您的。

正文的长度应该有多长，这个问题一直有争论。在生活节奏不断加快的今天，大多数人认为广告文案应该短一些。然而调查表明，广告文案从50字增加到500字之后，阅读人数的变化很少。其实，广告文案的长短要视具体情况而定，不同的商品、不同的场合、不同的条件，撰写的广告文案长短应该有所区别。

知识拓展3.4

4. 附文

附文又称随文，是广告中传达购买信息或接受服务的方法等基本信息，促进或者方便诉求对象采取行动的语言或文字。一般出现在广告的结尾。

附文的内容主要包括：购买商品或者获得服务的方法；机构认证标志；用于接受诉求对象反映的热线电话；网址；直接反映表格；特别说明；品牌（企业）名称与标志等。在附文中，商标的位置十分重要，往往起到画龙点睛的作用。

附文可以直接列明，也可以委婉附言，或者以标签形式突出。当前，网址、搜索引擎入口、普通二维码、微信公众号、微信小程序码等也是重要的附文内容。

三、广告文案的设计

1. 字体选择

广告文案确定以后，需要精选字体，确立视觉层次，主要包括对字体、字号、行距的选择。通常一个版面选用3~4种字体，字体过少显得单调，缺乏变化感，字体过多则显得杂乱，缺乏整体感。为了实现版面的和谐统一，可以对字体进行加粗、倾斜、加下划线、空心、阴影等处理。

可供选择的中文字体比较多，常见的有印刷体、美术体和书法体3种类型：印刷

体包括宋体、仿宋体、黑体和楷体等；美术体包括圆头体、水柱体、弹簧体、竹节体等；书法体包括行楷、魏碑、隶书、舒体等。不同的字体具有不同的性格特征，适于表现不同的广告产品。印刷体和书法体互用，使广告画面既有内在质地美，又有外在形式美。

英文的字体也比较多，常见的有古典体、现代自由体和变异字体 3 种类型：古典体又称拉丁体[①]，风格活泼自由，运动感强。在古典体中，罗马体的字体粗细差别明显，字脚线形细，工整典雅、匀称和谐、精致优美；歌德体结构紧凑、颇具力度；意大利体格调明快，洒脱自然；现代自由体是对 19 世纪以后出现的一批新拉丁文字体的统称，它是对古典字体进行无字脚或加强字脚改造后得到的字体，具有粗细均匀、朴素端庄的特点，其中最具特色的是无饰线体、加强字脚体、图形体等；变异字体是对英文字体进行空心、勾边、凹凸、立体化、加粗、变细、拉长、缩短、变曲、变直、字母相连或延伸等技术处理后形成的字体，能够给人留下深刻的视觉印象。

知识拓展3.5

2. 文案编排

广告的字体编排比普通书籍、杂志的编排要复杂得多。选择适当的字体，考虑字形和位置的对比关系，既能使广告文案充分展现在画面上，又不致使广告看起来版面拥挤、呆板。要达到良好的编排效果，设计人员应注意以下 3 个方面的要求：

第一，编排主题鲜明、重点突出，使公众能从字体编排中看出广告的中心，了解广告的主题和商品的特性。通常标题、口号、正文占大块面积，附文占小块面积。

第二，注意字体与画面的协调、互补，要求画面丰富且色块数量较多时，宜用端正的黑体、宋体，而画面单一且色块面积较大时，宜用活泼的美术体、书法体。

第三，注意广告版面的松紧关系，以及与图形、色彩的和谐统一，通过字体选择与段落编排增强视觉冲击力，做到排放合理，错落有致，从而扩大广告的宣传效果。

（1）文案编排的基本形式

①左右均齐：文字从左端到右端的长度均齐，字群显得端正、严谨、美观。

②齐中：以中心为轴线，两端字距相等。其特点是视线更集中，中心更突出，整体性更强。

③齐左或齐右：此排列方式有松有紧，有虚有实，飘逸而有节奏感。

④文字绕图：将图片插入文字中，文字直接绕图像边缘排列。这种手法给人亲切、自然、融洽、生动之感。

（2）标题与正文的编排

在进行标题与正文的编排时，可先考虑将正文作双栏、三栏或四栏的处理，再进行标题的置入。将正文分栏，有利于增加版面的空间与弹性、活力与变化。标题虽是整段或整篇文章的开始，但不一定置于段首，可以居中、横向、竖向或者边置，有时甚至可以直接插入正文之中，以求打破常规获得新颖的版式。

（3）文字的强调

①线框、符号的强调：有意地加强某种文字元素的视觉效果，使其在整体中显得突出而夺目，通常是平面广告中的核心诉求。

②行首的强调：将正文的第一个字或字母放大，在文本中能起到强调、吸引视线、装饰和活跃版面的作用。

① 拉丁字体按照外形结构特征的不同又可分为古体结构（不等宽比例结构）和现代体结构（等宽比例结构）。古体结构以古罗马体的特征为代表，字母间宽度差异较大。18 世纪末，意大利人波多尼在古罗马体的基础上设计出在视觉上等宽、更便于阅读的现代体结构，从而形成一个崭新的文字设计风格体系。20 世纪初，根据现代结构设计出的各种无饰线体得到很大发展和广泛应用。

③装饰性的强调：选用具有装饰性的字体或在字体上增加装饰性的图形，来获取版面的装饰性风格，以产生更强烈的视觉冲击力[②]。

（4）正文的整体编排

①群组化编排：将正文的多种信息组织成一个整体的形，如方形或长方形等，其中各个段落间还可用线段分割，使其清晰、有条理而富于整体感。文案的群组化避免了版面空间的散乱状态。

②图形化编排：将正文排列成一条线或一个面或组合为一个形象，并成为插图的一部分，达到图文相互融合、生动有趣的视觉效果。

此外，文案不仅可以编排设计，还可以对单个的文字、短语、句子等进行图案化的处理或图形化的设计，以便于更好地表达主题。

第三节　色彩感知

色彩对于画面，就如标题对于正文，对增加广告的注目率具有十分重要的作用。人们对于色彩的研究由来已久，通常用色相、明度、纯度来描述。色彩是视觉传达中的重要元素，它不仅可以增加画面的冲击力，而且可以引起人们的情感共鸣。不同的色彩在人们的心中会产生不同的联想，因此它们具有不同的象征意义。

一、广告色彩的含义

广告创意中的色彩选择与广告对象的属性之间存在着一种内在的联系。每种商品都有其固定的"概念色""形象色""惯用色"，人们会根据视觉习惯与文化认知来判断商品的属性。在企业形象识别系统中，标准色与辅助色是其重要组成部分，有利于强化公众对企业形象的认知。广告中色彩的作用体现在以下6个方面：

①能使消费者更加注意广告。
②能够完全忠实地反映人、景、物。
③能突出产品或广告内容的特殊部分。
④能表明产品的抽象特征，以形成产品个性。
⑤能在消费者记忆里留下深刻的视觉印象。
⑥能为产品、服务项目或广告主树立良好声誉。

参考图例3.7

二、广告色彩的特征

表面上广告中使用的色彩与绘画相似，但在实际上却有很大的差别。一方面，广告色彩受生产技术、原材料、成本和市场情况等诸多因素的制约，如印刷工艺水平；另一方面，广告色彩受大众审美、流行趋势以及跨文化传播的影响，如每年流行色协会发布的流行色会对当年广告色彩的运用产生深远影响。对于视觉传达而言，色彩的选择主要集中在配色、对比、调和3个方面。

在平面广告设计中，合理安排"图"与"底"之间的色彩关系十分重要。由于小型的、规整的、鲜艳的色块更具"图"的特征，所以使用小面积的、与主体色调对比强烈的色彩可以起到活跃画面的作用。在作背景色的陪衬时，色彩的对比一般采取单纯、简洁的色彩，使主体形象在色相、明度、纯度上形成强烈的对比，能更好地突出广告宣传的主题。

② "视觉冲击力"是指运用视觉传达的手段，使人的视觉感官受到深刻的影响，并留下深刻的印象。为了能让受众在0.3s内看到广告内容，并在1s内作出决定，广告的视觉冲击力十分重要。

1. 大小对比

色块面积大小的对比，一般遵循以下原则：

①大面积画面的色彩对比多选择明度高、纯度低、色差小、对比弱的配色，求得明快、和谐的效果。

②中等面积画面的色彩对比，多选择明度的对比，实现持续引起视觉兴趣的目标。

③小面积画面的色彩对比较为灵活，强弱对比均匀，能产生良好的视觉效果。

④色彩的呼应，使不同色彩、同一色彩不同深浅之间在总体和谐的基础上发生面积的变化，产生节奏感和韵律感。

2. 色彩选择

在广告色彩的选择方面，应该注意以下4个方面：

①多使用同类色、邻近色、类似色，构筑画面的主色调，保持画面的和谐统一。

②色彩选择不宜过多，可以利用同一颜色不同明度的变化，实现色彩的变化与统一。

③黑、白、灰的使用：由于它们属于无彩色系，因此在不同的色调中都可以广泛使用。黑、白处于明度对比的两极，对比强烈，识别清晰。此外，利用白色将不同的颜色间隔开，可以增加色彩的表现力。同时，利用灰色设计也是现代设计的一种潮流。

④注意象征意义：广告色彩还要与被表现商品或劳务的性质相适应，借助色彩的象征意义来表现商品。同时，不同地域的消费者对色彩的好恶有差异，因此对当地的民风民俗也要加以考虑。

3. 配色方法

不同的配色会产生不同的视觉效果，通常包括以下3种类型：

①以色相为主的配色：通常以色相环为依据，根据色彩所处的位置进行配色，如近似色、同类色、对比色、补色等。在色相环上颜色的距离越近，调和性越强，反之差异性越强。

②以明度为主的配色：以色彩的明暗、深浅为核心，通过调整整体画面的明暗来进行设计，也就是我们常说的画面的低调、中调和高调。低调具有沉着、厚重、沉闷的感觉，中调具有柔和、稳重、典雅的感觉，高调具有明朗、华丽、欢快的感觉。

③以纯度为主的配色：可以根据饱和度的不同将配色分为低纯度、中纯度和高纯度，低纯度具有浑浊、茫然、柔软的感觉，中纯度具有温和、成熟、沉着的感觉，高纯度具有强烈、艳丽、活跃的感觉。

任何一种有色系颜色都可以同黑、白、灰进行调和。每一种颜色的性质都不是绝对的，它会受到环境的影响，如色彩的明与暗、亮与灰、冷与暖等都是与周围的环境进行比较得来的。视觉传达的本质就是利用色彩规律传达广告的内容特征。

三、色彩的象征意义

色彩是人通过眼睛感受可见光刺激后的产物，任何色彩都会影响人的感觉、知觉、记忆、联想和情绪等。人们的视觉对于色彩的认知只是一种接受过程，真正起判断作用的则是其内在的心理与文化机制。随着时间的推移，人们对色彩的认知逐渐趋于一致。以下为不同色彩给人带来的感知效果：

红色：喜庆、热情、爱情、革命、活力、愤怒、积极。

橙色：热烈、活力、积极、温暖、欢喜、嫉妒、欺诈。

知识拓展3.6

黄色：希望、愉快、发展、智慧、光明、快活。
绿色：和平、远久、健康、平静、安息、生长、生命、安全、新鲜。
蓝色：诚实、悠久、宽广、沉静、理智、科技。
紫色：庄严、优雅、高贵、壮丽、神秘、不安、永恒、悲伤。
黑色：寂静、悲哀、绝望、沉默、恐怖、罪恶、严肃、死亡、刚健。
白色：明快、欢喜、洁白、纯洁、神圣、光明、恐怖。
灰色：中立、中庸、平凡、温和、谦让、失意。
金色、银色：豪华、高贵。

第四节　版式编排

版式编排又称布局，是指在一定规格、尺寸的版面位置内，把广告作品的设计要素（包括广告文案、画面、背景、饰线等）进行创意性编排、组合、安排，以取得最佳广告传播效果的一种方法。文案创作人员应充分利用人的"语言意境机制"，选择能够恰如其分地表达主题的词句，创作出优秀的广告文案。受众在文字的影响下，会使自己融入与之相关的意境中去。画面也能产生意境，因为画面可以调动人脑中更模糊与更深层次的想象，在传达主题信息的同时传情达意，这种情理结合的广告画面更易与文案相结合，达到意境统一的效果。在进行版式编排时，应根据广告文案和画面的内容特点及受众心理，选用合适的字体和布局、编排形式，有效地强化广告文案和画面的意境渲染功能。

一、广告构图的原则

平面广告布局应遵循主次有别、均衡协调、和谐统一、变化有序、彰显品牌、符合媒体的原则，具体应该注意以下4个方面：

1. 突出主体形象

平面广告设计的最终目的是使版面形成清晰的条理性，用悦目的组织方式来更好地突出主题，达成最佳的视觉效果。广告构图也是信息传达的过程，要按照主从关系来编排，使放大的主体形象成为视觉中心，以此来表达广告主题。可以将文案做整体编排，这有助于主体形象的建立。还可以在主体形象四周增加空白量，以使被强调的主体形象更加突出、鲜明。

2. 整体风格统一

整体布局，即将版面各种编排要素（图与图、图与字、字与字）在编排结构及色彩风格上做整体设计。广告布局具有一定的创造性，需要从总体上进行编排构思。也就是说，在组合广告作品要素之前，应该先勾画出广告作品的总体轮廓，以强化广告作品的整体感。广告布局一方面要考虑广告的整体性，另一方面要考虑广告的艺术性，在充分运用形式美法则的基础上，还要注重视觉规律的运用。

3. 符合视觉流程

想要清楚地表达广告的诉求，就要遵循视觉规律，让受众按照一定的视觉流程来进行阅读，使广告容易看懂、易于接受。具体而言，应注意以下内容：吸引受众注意力，将受众的注意力集中到广告画面的最重要位置；加强整体的结构组织和方向性视觉秩序，如水平结构、垂直结构、斜向结构、曲线结构等，使标题、画面、文字、商标等内容在广告中协调流畅；处理好虚实关系，使广告画面有虚有实，错落有致；加

参考图例3.8

参考图例3.9

参考图例3.10

参考图例3.11

参考图例3.12

参考图例3.13

强文案的集合性，将文案中多种信息组合成块状，使版面更具条理性；选择适当的字体以便阅读，并与广告画面相互协调；适当采用边框突出主题，使广告画面更加引人注目。

4. 形式与内容统一

视觉传达所追求的完美形式必须符合广告主题，这是平面广告设计的前提。只追求完美的表现形式而脱离实际内容，或者只求内容而缺乏艺术的表现，设计都会变得空洞、刻板，失去版式编排的意义。

二、常见的广告构图形式

大多数时候，画面应与文案相辅相成、密切联系，清晰的文字和精美的画面具有引人入胜的魅力，图文并茂，一气呵成。平面广告往往以画面吸引受众，其视线自然从画面转向标题，再从标题转向正文，最后从正文转向附文，而标题起到画龙点睛的作用。构图是一幅广告的草图，一般有多个设计方案，以便于送审、选择和修改。

1. 满版型

平面广告设计以图片充满整个版面，主要以画面为诉求，视觉传达直观而强烈。文字的配置压置在上下、左右或中部的图像上。满版型给人大方、舒展的感觉，是平面广告常用的形式。

2. 上下分割型

把整个版面分成上下两部分，在上半部分或下半部分配置图片，另一部分则配置文案。有图片的部分感性而具有活力，文案部分则理性而端正。上下部配置的图片可以是一幅，也可以是多幅。

3. 左右分割型

把整个版面分割为左右两部分，分别在左或右配置文案。

4. 对称型

对称的版式给人稳定、庄重、理性的感受。对称有绝对对称与相对对称，一般多采用相对对称的手法，以避免版面过于死板。对称一般以左右对称居多。

5. 中轴型

将图片作水平方向或垂直方向的排列，文案可上下或左右配置。水平排列的版式给人稳定、安静、和平与含蓄之感；垂直排列的版式给人强烈的动感。

6. 并置型

将相同或不同的图片作大小相同而位置不同的重复排列，并置构成的广告有比较、解说的意味，能产生节奏感。

7. 骨骼型

骨骼型是一种规范的、理性的分割方法，常见的骨骼有竖向的通栏、双栏、三栏、四栏和横向的通栏、双栏、三栏和四栏等，一般以竖向的分栏居多。在图片和文字的编排上严格地按照骨骼比例进行编排配置，能给人以严谨、和谐、理性的美。

参考图例3.14

参考图例3.15

8. 自由型

自由型是无规律的、随意地编排构成的版式结构，有活泼、轻快之感。

三、平面广告中的视觉流程

视觉流程是人们观看事物的一种习惯。它像一条无形的线，引导着受众进行阅读。视觉流程设计可以使得构图更加组织有序、层次分明、条理清晰，也使得信息的传达更加高效、快捷、准确。格式塔心理学[③]认为，人们在观察一幅画面时，主要按照以下规律：先上后下，先左后右，先前后后，先大后小；先图后背景，先熟悉后不熟悉，先实后虚，先金属后光泽；先色彩后无色，先人物后动物、景物、风景；等等。

1. 如何建立视觉流程

人们在观察事物时，目光总会聚焦在一个点上，而这个点就是视觉重心，这是由人眼的机能所决定的。我们可以借助这个视觉重心来建立视觉流程。要树立"大布局"观，即从整个印刷媒体的总体布局中寻找最佳布局点，找出视觉重心。

（1）利用视觉习惯建立视觉流程

一般而言，人们的视觉重心会略高于画面的绝对中心。在同一个版面内，受众的视线流动规律是：注意力值左比右大，上比下大，中比上下大。如果没有其他因素的影响，人的视觉中心常常集中在左上区域，在这个区域安排主题内容，能给人留下深刻印象。

（2）利用视觉元素建立视觉流程

在广告作品布局中，应该通过线、形的巧妙安排，创造方向性和顺序感，引导人们先看重点内容，后看一般内容。其常见技巧有5种：

①目光导向：在广告作品中运用人物或动物目光的注视方向，引导公众目光转移。

②动作导向：在广告作品中设置人物或动物某种动作姿势，指示引导公众目光转移。

③箭头导向：运用箭头的指向引导公众的目光转移。

④性能导向：如光线照射的方向、声音传导的方向等，以引导公众的目光转移。

⑤构成导向：通过线条间距离变化引导公众目光转移。

（3）利用视觉对比建立视觉流程

在广告布局中，除直接利用人们已有的视觉中心外，还要创造视觉中心，即通过面积对比、字体对比、色彩对比、方位对比、遗留空白等手段，吸引受众的目光，形成新的视觉中心。

①面积对比就是通过大面积和小面积的对比来创造视觉的焦点。一般而言，在平面广告中，图片占大部分面积，文字占小部分面积。

②字体对比就是通过字体大小、粗细的对比来创造视觉注目的焦点。在广告作品中，主要文字（如标题、口号、品牌名称）用大字体、粗硬字体，而次要文字（如正文、附文）则用小字体或细柔字体。在标题中，引题、主标题、副标题也要大小有别，粗细有度。

③色彩对比就是运用色相对比、明度对比、纯度对比来突出主要部分，以创造视觉中心。

③ 格式塔心理学，又称完形心理学，是西方现代心理学的主要学派之一。强调经验和行为的整体性，认为整体不等于并且大于部分之和，主张以整体的动力结构观来研究心理现象。

④方位对比就是通过字、图排列方式来创造视觉中心,如垂直正方形中排列少量几行水平长方形,那么水平长方形就可能更加引人注意。

⑤留白就是把广告图表与文字高度集中,留出更多的空白,以大面积的空白衬托宣传主题,使之引起人们的注意。

2.视觉流程的类型

(1)单向线视觉流程

线是构图中重要的组成元素,人们的视线往往会随着线条流动,所以构图时,选择一根突出线条来引导观者的视线会使整个画面由原来的杂乱无章变得简洁有序。线分有形和无形两种。无形的线是指观众的视线随着画面中各视觉要素运动的轨迹,而这个轨迹实际上是不可见的,是人们头脑中形成的心理连线。受众视线沿着单一方向进行阅读,如从左到右、从上到下,这种视觉流程往往给人简洁有序的视觉效果。单向线视觉流程又可分为横向、竖向、曲线、斜线等类型,其中横向与竖向给人的感觉比较正式、规矩,斜线与曲线具有一定的运动感、节奏感。

(2)重心式视觉流程

它是指通过强调版面的重心来引导视觉流程。从画面重心开始,再移向其他地方。这种视觉流程比较强调画面重心的内容,重心以外的形象按照编排主次逐渐弱化,是一种比较含蓄的视觉流程。

(3)散点式视觉流程

它是指把相同或相近的视觉要素进行重复或有规律的排列,使广告画面产生节奏美感。各元素之间分散排列,呈现出一种比较自由、没有规律的视觉体验,给人个性、随意的感觉,但也易造成版面的混杂与凌乱。

(4)导向性视觉流程

知识拓展3.7

它是指在版面构成中,通过引导元素,使读者的视线按一定的方向顺序运动。其表现形式主要有手势导向、指示导向和目光导向。利用箭头、手势、目光等将各种元素融为一体,引导受众进入阅读语境。平面广告创意中经常使用这种方法,以创造一种独特的戏剧化效果。

● **思考题**

1.平面广告的画面表现有何特征?
2.在平面广告中撰写文案应该注意哪些细节?
3.结合实例说明平面广告中色彩的心理效用。
4.平面广告中版式编排的原则与方式有哪些?
5.结合实际,阐述平面广告中画面、文案、色彩、版式编排四者之间的关系。

第四章

广告创意思维

思维是人类的一种高级认知活动,它以感知为基础,通过已有的经验来推测未知的结果。随着研究的深入,人们发现人脑除了逻辑思维之外,还存在形象思维、灵感思维等多种形式,并且它们总是处于协调运行的状态。在中国,思维科学作为一门新兴学科已引起众多专家和学者的关注,并在一些领域展开了前沿研究。思维科学的应用领域十分广泛,涉及科学语言学、模式识别、人工智能、教育学、情报学、管理学、文字学等领域。

第一节　思维的实质

一、什么是思维

心理是脑的功能，是对客观现实的反映，这种反映是能动的。人的心理现象非常复杂，可分为心理过程与人格两个不同的方面，其中心理过程又包括认知过程、情感过程、意志过程3个部分（图4-1）。

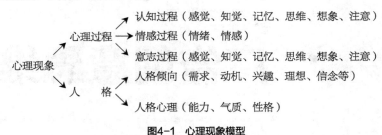

图4-1　心理现象模型

从发生学的角度来看，心理是物质发展到高级阶段的产物。一切物质都具有反应的属性，随着物质由低级向高级，其反应的形式也越来越多样。无生命的物体只具有物理和化学的反应；有生命的物体不但具有无生命的反应，而且具有生物的反应。生物反应的最早形式是感应，其次是感受、知觉，从灵长类动物出现了思维的萌芽，发展到人类才出现了意识。

认识过程是人类获得理论知识或应用知识的过程，也是信息加工的过程。思维是一种高级的认识活动，是人脑对客观事物最积极、最能动的反映，包括抽象、概括与联想。只要我们把思维和感觉、知觉加以比较，就可以清晰地看出思维的特征。

①间接性：感觉和知觉只反映直接作用于感觉器官的客观事物，而思维往往是通过某种媒介反映客观事物。这就是思维的间接反映。例如，早晨起来推开窗户，看见对面屋顶湿淋淋的，于是便推断出：昨夜下雨了。人并没有直接感知到下雨，而是通过以其他事物为媒介（屋顶潮湿），用间接的方法获得信息。间接反映的结果可能正确，也可能错误。如果正确，是由于理论知识与实践经验的契合，推断的结果符合事物之间的规律性联系。如果错误，则可能是由于理论知识与实践经验的冲突或推理有违逻辑，推断的结果不符合事物间的规律性联系。

②概括性：思维是一种高级的认识活动，能反映事物的本质和事物之间规律性的联系。感觉是人脑对直接作用于感觉器官的客观事物个别属性的反映。知觉是人脑对直接作用于感觉器官的客观事物整体属性的反映。感觉、知觉只能反映事物的个别属性或事物之间的偶然联系；而思维则能反映一类事物的本质属性和事物之间的必然联系。例如，通过感觉和知觉，我们只能感知形形色色的具体的笔（铅笔、钢笔、毛笔、蜡笔等）；通过思维，我们就能把所有的笔的本质属性（书画工具）概括出来。通过感觉、知觉，我们只能感知到太阳和月亮每天从东方升起，又从西方落下；通过思维，我们则能揭示出这种现象的本质是地球自西向东自转的结果。

总之，感觉和知觉只能使我们了解当前的具体事物，因而受时间和空间的限制；思维则不然。由于思维的间接性和概括性，人类以感性材料和非感性材料为媒介，可以认识那些没有直接作用于人的种种事物，也可以预见事物的发展变化进程。例如，人们不能直接感知电磁场的存在，但根据铁屑在电磁铁周围以磁力线的形式分布，便可以间

接认识到电磁场的存在。人们也不能直接感知天体运行的规律,但根据对各种天体的观察,可以间接地认识天体运行的规律,准确推算出日食、月食发生的时间。借助思维,人的认识能够从特殊中透视一般,从现象中看到本质,从偶然中发现必然,从而推测过去,预见未来。

二、脑、思维与人格

思维是脑的机能,脑是思维的器官,思维与脑有着密切的关系,但是由于其复杂性,人们对它的研究还不充分。开始全面地研究思维活动的组成环节和阶段的脑机制系统,还是 20 世纪 90 年代的事,目前的科学水平还不能充分阐明思维的脑机制问题。一般而言,脑与思维的关系可概括如下。

①神经心理学的研究发现,思维是整个脑的功能,特别是大脑皮层的功能。思维的发展与脑的发育有密切的关系,如儿童脑重量与脑皮质细胞的成熟,使人的思维从感觉思维发展到表象思维,从形象思维发展到抽象思维。

②脑的不同部分受损伤,会产生不同的思维障碍。顶枕叶损伤患者有明显空间障碍和文字认识的某些障碍;额叶损伤患者有潜在的空间操作能力,但没有目的方向性,缺乏能动的定位和探究活动。再拿言语思维障碍来说,额叶损伤患者不会产生理解文法性结构意义方面的障碍,但理解简单的意义结构却格外困难,对隐喻和谚语之类需要转义的东西更是很难理解;而顶枕叶损伤患者却相反。

③美国脑科学家斯佩里通过对"裂脑人"的研究发现,大脑右半球也有语言和思维功能,为此他获得了 1981 年的诺贝尔奖。这个发现改变了语言只是左脑的功能,右脑在语言上是聋、哑、盲的传统看法,确立了思维和语言是大脑的整体功能的观点。这说明,大脑两个半球除了有相对分工外,还有大量相互补充、相互制约和相互代偿的功能。正常人的思维和语言是两个半球协同活动的结果。

④从脑电活动、大脑皮层血液流量的增多也可以看到,人的思维活动与大脑皮层有密切关系。当人们由安静状态转入数学运算活动时,发现 α 波(8~13Hz)立即受到阻断,而出现了 β 波(14~30Hz)。还有人发现,惯用视觉表象进行思维的人,当他进行思维活动时,大脑视觉中枢的 α 波消失,说明这个部位正在活动。而惯用词语思维的人,当他们进行思考时,中枢的 α 波持续。在人们进行心算时,大脑皮层的前额区与运动前区的血液流量显著增多。这些事实对于了解大脑的高级功能和思维的奥秘都有重要意义。

人类的认识与心理活动是一个连续的、多层次的、复杂的过程,其思维活动始终受到各种因素的影响。在这些因素中,人格是极为重要的因素。对于人格迄今尚无一致的看法,通常指一个人整体的心理面貌,是一个具有倾向性的、相对稳定的心理特征之和,主要包括情绪、情感、意志、动机、态度、兴趣、性格等。一方面,人格的独特性、可变性、社会性可能制约思维的进行,并在认识的过程中得以体现;另一方面,人格具有不同层次的非理性因素,对思维产生着潜移默化的影响。例如,动机强弱与思维活动就有密切联系。研究表明,动机太强或太弱对思维都会产生不利的影响,只有适中的动机强度才能使思维达到最佳状态。因此,在思维活动中,我们应充分发挥人格的积极作用,克服其消极影响,从而更好地发挥人的思维潜能。

三、思维的特征

思维的基本过程具体可分为分析与综合、比较、抽象与概括、系统化与具体化。

1. 分析与综合

分析即把事物的整体分成各个部分、各个特性或个别方面。一般而言，广告作品的基本要素分为文案、画面、色彩、构图等，分析一则广告作品其实就是分析这些元素。综合即把一个对象的各个部分或现象的各个属性综合为整体。如在广告设计时，需要将上述各种元素重新组合起来，才能形成一幅完整的广告作品。

2. 比较

把对象或对象的个别部分、个别方面的特征加以对比，确定被比较对象的相同点、不同点及其关系，然后在此基础上分析与综合，才能使人们的认识更加准确、更加深入。

3. 抽象与概括

抽象是抽出同类事物的本质特征、舍弃非本质特征的思维过程。概括是把同类事物的本质特征加以综合，并推广到同类其他事物上的思维过程。通过对具体事物的分析、比较、综合，获得一些感性的认识；然后通过抽象与概括，上升到理性层面，并得出事物的本质特征及规律；最后将其推广到同类事物上，使认识得到提升。

4. 系统化与具体化

系统化是把一类事物按不同顺序与层次组织成一定秩序的思维过程。如在广告创意中需要制定流程，以使其具有一定的规范性和整体性，从而实现局部之和大于整体的目标。具体化是把抽象出来的一般特征，应用到具体对象上的思维过程，如引用例子、图解、具体事实，借以说明抽象的理论和方法。通过系统化和具体化，能使人们对事物形成一个完整的认识体系，并确定某一具体事物在其中的位置。

四、解决问题的方法

通常我们可以将解决问题的思维过程分为 4 个阶段：提出问题、分析问题、提出假设和检验假设。

1. 提出问题

提出问题首先要发现问题，它是人们思维活动的积极表现。兴趣在发现问题中起重要作用，求知欲强的人能在别人司空见惯、不能发现问题之处提出问题。

2. 分析问题

分析问题即明确问题、揭露矛盾的过程，全面系统地掌握已知材料，区分主要矛盾，抓住问题的关键。分析问题在很大程度上取决于已有的知识经验。

3. 提出假设

解决问题的关键是找出解决问题的方案，但不可能立刻找到，而是先以假设的形式出现。假设的提出依靠已有的知识经验，也依靠直观的感性形象和实际尝试。

4. 检验假设

通过直接的实验或智力活动来检验假设是否正确。如商品滞销，可能是商品本身的问题，也可能是广告宣传的问题，到市场上进行实地调查即可知道实情。通过实践检验假设成功，问题就得到解决，证明假设正确；如果检验失败，则证明假设错误，就要重新考虑解决问题的方法。

知识拓展4.1

第二节 思维的类型

一、动作思维、形象思维和抽象思维

根据思维发展的水平及其凭借的不同，可以将其分为动作思维、形象思维和抽象思维。

1. 动作思维

动作思维，又称直观动作思维，是指在思维过程中以实际行动解决直观、具体问题的思维。动作思维的任务或课题与当前直接感知的对象相联系，解决问题的思维方式不是依据表象与概念，而是依据当前的感知与实际操作，其基本特征是思维与动作不可分，离开了动作就不能产生思维。动作思维一般是在人类或个体发展的早期，抽象逻辑性思维产生之前所具有的一种思维形式。儿童在掌握抽象数学概念之前，用手摆弄物体进行计算活动，就属于动作思维。但成人利用手势进行交流，这种思维与动作思维不完全等同。

2. 形象思维

形象思维是以直观形象为元素进行思考的一种思维方式。形象思维的形象性使它具有生动性、直观性和整体性的优点，是文学艺术创作过程中主要的思维方式。它借助于形象反映生活，运用典型化和想象的方法，塑造艺术形象，表达作者的思想感情。由于大部分广告作品都是通过具体而直观的形象来向受众传递情感的，所以在广告创意中大多数的思维模式都具有形象思维的特征。因此，形象思维是广告创意过程中最重要也是使用率最高的一种思维方式，主要凭借的形象包括表象、联想和想象。

（1）表象

表象是指人在其知觉的基础上形成的感性形象。这种感性形象又可以按照在人脑中是否产生新的形象分为两种形式，其中感知过的事物在大脑中重现的形象叫做记忆表象，由记忆表象或现有知觉形象改造成的新形象叫做想象表象。在过去对同一或同类事物多次感知的基础上，人脑形成了记忆表象，记忆表象具有概括性。记忆表象既有反映某一事物特性的个别表象，又有反映一类事物共同特性的一般表象。由于记忆表象的概括性，它不仅是事物形象的重现，而且是关于事物的感性认识，是从客观世界的直接感知过渡到抽象思维的一个中间环节。如果创意者要对其经历过的有趣事物做绘声绘色的描述，就必须依赖于记忆表象。而想象表象则是在原有感性认识基础上创造出的新形象。

（2）联想

联想是由于事物之间在表象或性质上有相似或相关的联系，由一事物想到另一事物的心理过程，其实质是一种简单的、基本的想象活动。联想的基本类型有相关联想、相似联想、对比联想、因果联想。

相关联想又称接近联想，指由于两个不同事物在时间或空间上的相关，使它们之间发生联系，由此产生的思维活动。如遇旧友、忆当年，就是一种时间上的相关联想。

相似联想又称类比联想，是指在性质、形状和内容上相似的事物容易产生联想。如从玫瑰花、巧克力想到情人节，就是相似联想。优秀的广告不一定直接表现具体的产品或对象，而是可以通过相似联想借用其他形象来表达广告主题。

对比联想是指由于不同事物间完全对立或存在的某种差异而引起的联想。由大想到小，由黑想到白，由真善美想到假恶丑，都是完全对立的对比联想；由钻石想到玻

璃，由知识想到金钱，则是一种性能差异产生的对比联想。

因果联想是指由于两种事物之间存在某种因果联系而产生的联想，这种联想往往是双向的，既可以由因及果，也可以由果及因。

在实际的广告创意活动中，往往不是单独地使用一种基本的联想类型，而是将各种形式的推断、想象与联想融为一体。联想是创意的催化剂，它将两种看似毫不相干的事物联系在一起，从而产生新的形式逻辑（图4-2）。

参考图例4.1

图4-2　露友系列广告

（3）想象

想象是人脑思维在改造记忆表象的基础上创建出未曾直接感知过的新形象和新情境的心理过程。人在反映客观现实时，不仅能感知当前作用于人脑的事物或回忆过去经历过的事物，而且能根据人的口头语言或文字描述形成从未见过的事物，甚至形成闻所未闻的新形象。人们在欣赏文学、音乐、绘画等艺术作品时都需要想象参与其中。

想象的本质是对新形象的创造，具有极大的间接性和概括性。想象是一种可以控制的思维模式，想象力是创造性思维的核心。一旦人们失去了想象力，创造力也就枯竭了。爱因斯坦曾说："想象力比知识更重要，因为知识是有限的，而想象力概括着世界上的一切，推动着进步，并且是知识进化的源泉。严格地说，想象力是科学研究中的实在因素。"但是，任何想象都不会凭空产生，它是对记忆表象的加工改造，没有记忆表象，想象也就成了无源之水、无本之木。

根据想象产生时有无预定目标，想象可分为无意想象和有意想象。无意想象是指无预定目的、不由自主地想象，是一种自发、简单、缺乏自我调节控制的心理现象。如触景生情，浮想联翩，把蓝天上的朵朵白云看成某种景象或动物，都属于无意想象。梦是无意想象的一个极端例子，它是一种无目的、不由自主的奇异想象。有意想象是根据一定的目的进行的想象。根据其独立性、新颖性和创造性的差异，有意想象又可分为再造想象、创造想象和幻想。再造想象是根据语言、文字的描述或图表、模型的示

意，在头脑中形成对应事物形象的心理过程。创造想象是不依据现成描述而在头脑中独立创造出新事物形象的心理过程。创造想象比再造想象有更大的独立性、新颖性和创造性，比再造想象更复杂、更困难。幻想是一种与生活愿望相结合并指向未来的想象，它是创造想象的一种特殊形式。幻想有积极幻想和消极幻想之分，积极幻想指健康、有社会意义的幻想，消极幻想则完全脱离现实生活，违背事物发展规律，并且毫无实现的可能。

3. 抽象思维

抽象思维是运用概念进行判断、推理的过程，是对客观现实进行间接的、概括地反映的一种思维活动，属于理性认识的范畴。成人的思维大部分是抽象思维，是由语言、符号参加的思维。抽象思维凭借科学的抽象概念对事物的本质和客观世界的发展规律进行深度思考，从而获得远超过感觉器官能够直接获得的知识。科学的、合乎逻辑的抽象思维是在社会实践的基础上形成的。抽象思维往往采用分析、综合、归纳、演绎的方法，确定概念与概念之间的关系以及概念的外延与内涵。哲学家、数学家经常运用这种思维方式来解决现实生活中遇到的问题。

抽象思维与形象思维不同，它不是以人的感觉或想象的事物为起点，而是以概念为起点进行思维，再由概念回到具体的事物之上——只有到了这时，丰富多样、生动具体的事物才能够得以再现。没有抽象思维，就没有科学理论和科学研究。只有暂时撇开偶然的、具体的、繁杂的、零散的事物表象，在感性难以企及的地方去抽取事物的本质和共性，形成概念，才具备了进一步推理、判断的条件。然而，抽象思维也不能走向极端，在艺术创作中抽象思维必须与形象思维相结合，才能够创造出不朽的艺术作品。可见，抽象思维与形象思维是相对而言的，且在一定条件下可以转换。

在正常成年人头脑中，上述3种思维往往是互相联系、互相渗透的。单独地使用一种思维来解决问题是极为罕见的。从个体发育的角度来看，儿童的动作思维和形象思维先发展起来，抽象思维出现较晚。但是，成人的哪一种思维占优势并不表明思维发展水平上的高低。如作家、诗人、艺术家、设计师主要运用的是形象思维，但他们的思维发展水平并不亚于主要运用抽象概念和理论知识的哲学家和数学家。

二、聚合思维和发散思维

根据思维探索答案的方向不同，可分为聚合思维和发散思维。

1. 聚合思维

聚合思维又称求同思维或集中思维，指把问题所提供的各种信息集中起来，指向一个固定正确答案的思维方式。这是一种将被拓宽的思路向最佳方向聚焦的思维方式。只有当问题存在着一个正确的答案或一个最好的解决方案时，才会有聚合思维。在开始进行这种思维时，思维者并不知道这个答案，但通常人们是知道这个答案或赞同这个答案的。因此，聚合思维是把提供的各种信息重新加以组织，找出人们已知的一个答案。这种思维利用已有知识经验或传统方法解决问题，对取得知识是必要的，但如果形成习惯，就会妨碍思考问题的灵活性。

2. 发散思维

发散思维又称求异思维或扩散思维，指对同一个问题去寻找多种答案的思维方式，它沿着不同方向思考探索解决新的问题，是不循常规、寻求变异的思维方式。这是一种可以任意抒发、异想天开的思维方式，需要充分调动大脑中的知识、信念和灵感，并将其重新组合，从而产生新的解决方案。在发散思维活动中，我们根据问题所提供的信

息,探索着多种答案,同时又很难肯定其中哪一个答案是"最优解"。与聚合思维相比,发散思维具有更大的主动性和创造性。不少心理学家认为,发散思维是创造性思维的最主要特点,是测定创造力的重要标志之一。可以用"一题多解""一事多写""一物多用"等方式来培养发散思维能力。科学家的发明创造、艺术家的创作过程、理论家的学术观点,主要都是发散式思维的结果。

发散思维和聚合思维又是紧密联系的。如果发散思维需要放开想象的话,那么聚合思维就需要回收想象,它是以某个问题为中心,运用不同的方法,从不同的角度,将思维指向一点,以达到解决问题的目的。当我们进行广告创意时会事先提出多个主题,设计多种方案,这就是发散式思维;通过调查筛选,并一一放弃这些假设,最后找到唯一正确的答案,这就是聚合式思维。

三、逻辑性思维与非逻辑性思维

根据思维的结果是否经过明确的思考和对过程是否有清晰的认识,可将思维分为逻辑性思维与非逻辑性思维。

1. 逻辑性思维

逻辑性思维又称分析性思维,指在感性认识的基础上,运用概念、判断、推理等形式对客观世界间接的、概括的反映。它严格遵循逻辑规律,逐步进行分析与推导,最后得出合乎逻辑的正确答案或作出合理的结论,是一种最常见的科学研究方法。主要包括科学抽象,比较、分类和类比,分析和综合,归纳和演绎等。

2. 非逻辑性思维

非逻辑性思维是指逻辑程序无法说明和解释的那部分思维活动。非逻辑性思维作为人类思维的一种表现形式,并不是完全无规律或不符合逻辑的。非逻辑性思维主要是指其不能用传统的形式逻辑来解释和说明,但是它却可以用基于辩证法的辩证逻辑来解释。非逻辑性思维包括想象、联想、直觉和灵感。想象和联想上文已有论述,这里主要介绍直觉和灵感。

(1)直觉

直觉是一种非逻辑性思维,它是人脑对于突然出现的新问题、新事物和新现象,未经逐步分析便能迅速理解并作出判断,或直接领悟其答案的一种思维方式。直觉是对认识对象在短暂时间内所产生的直观性认识,并不严格遵循逻辑规则,具有跳跃性、非规范性、非模式化的特征,很难提供令人信服的理由。例如,古希腊学者阿基米德在浴缸中洗澡时突然发现浮力定律;达尔文在阅读马尔萨斯人口论著作时突然悟出"自然选择"理论;魏格纳在看地图时突然闪现出"大陆漂移"观念等,都是直觉的典型例证。在一定程度上,直觉是逻辑性思维的凝聚或减缩,它具有敏捷性、直接性、减缩性、突然性等特点。

(2)灵感

灵感是一种顿悟式的潜意识活动,一般指突如其来的对事物规律的认识,或是突然显现的解决问题的创造性设想。它是人们精力集中去解决思考中的问题时,由于偶然因素的触发而突然出现的顿悟现象。科学研究发现,当人们处于清醒状态时,以左脑为主进行思维,此时人脑发出 β 波。而半睡半醒时,右脑摆脱左脑的长期控制,脑部发出 α 波,这种状态称为"变异意识状态"。这时,整个人的生理状态改变,心跳脉搏减速,呼吸变得轻柔,个人的潜能得到发挥,灵感和顿悟往往就是在这个时期发生的。灵感突然解决了亟待解决的问题,这给创造者带来了无法形容的喜悦,因此灵感又总是伴随着巨大的情绪亢奋。

知识拓展4.2

任何创造性思维，都离不开灵感。它是以创造者对解决任务的方法的不断寻觅、孜孜以求、长期探索为前提的，是他们长期从事艰巨的创造性劳动的结果。灵感的闪现之所以能使人"思风发于胸臆，言泉流于唇齿"，是因为它能够给人带来一种超常态的心理压力和思维能力，这种压力和能力常常是科学研究和艺术成果产生的动力。灵感，既不是从天而降，也不是心血来潮、灵机一动的产物。柴可夫斯基曾说："灵感是这样一位客人，他不爱拜访懒惰者。"

此外，根据思维的意识性，还可以将其分为内向性思维和现实性思维。内向性思维是一种只受意识和情绪操纵，不按逻辑规则，光凭想象、幻想所进行的，无批判、无明显动机和目的，不受客观现实调节，以自我为中心的主观性思维。内向性思维也称我向思维，是幼儿、文化水平不高的人以及某些精神病患者的思维特征。例如，有时幼儿会说"月亮跟我走""我还没有午睡，所以还不是下午"，这些话就是内向思维的表现。而现实思维是一种和现实世界相适应，能真实反映客观现实的逻辑性思维。

第三节　常规性思维和创造性思维

根据思维的独创性，可以把思维分为常规性思维和创造性思维。常规性思维就是运用已获得的经验知识，按现成的方案进行问题解决的思维。例如，学生运用已学会的数学公式解同一类型的题目。这种思维是一种重复与记忆的过程，不会产生新的思维成果，本节不再赘述。创造性思维则不同，它不仅能揭露客观事物的本质及其内部联系，而且能够在此基础上产生新颖的、独创的、有社会意义的思维成果。创造性思维是人类创造力的体现，是人类思维的高级形式，是人类思维能力的最高体现。

一、创造性思维的概念

影响创造性思维的因素有环境、智力和个性3个方面。首先，环境因素包括家庭环境和社会环境。父母的受教育程度、管教方式以及家庭气氛等都在不同程度上影响孩子的创造力。社会环境也是影响孩子创造力的重要因素，如鼓励创造与发明的舆论环境。其次，创造力与智力并非简单的线性关系，智商高可能有高创造力，也可能没有；低创造力的人智商水平可能高，也可能低。此外，创造力与个性之间互为因果。高创造力的人一般具有以下个性特征：幽默感，有抱负和强烈的动机，能容忍模糊与错误，喜欢幻想，具有强烈的好奇心，具有独立性。国际上对"创造力"的研究可以追溯到100多年以前。

1. 沃拉斯的"四阶段模型"

英国生理学家高尔顿于1869年发表的《遗传的天才》一书是最早的关于创造力研究的系统科学文献。但是作为创造力核心的创造性思维真正被运用科学方法进行系统的研究，则比这要晚得多。一般认为，真正可以作为这一领域开创性研究标志人物是美国心理学家约瑟夫·沃拉斯，他于1945年出版了《思考的艺术》一书。该书首次对创造性思维所涉及的心理活动过程进行了较为深入的探讨，提出了包括准备、酝酿、豁朗和验证4个阶段的创造性思维一般模型，至今仍具有较大的影响。

2. 韦索默的"结构说"

1945年，德国心理学家韦索默出版了《创造性思维》一书，明确提出了"创造性思维"这一概念。该书的主要成就是运用心理学的格式塔理论分析了创造性思维的过程，从简单的一节数学课到爱因斯坦这个天才人物都作了认真的思维心理分析。韦索默

认为，创造性思维过程既不是形式逻辑的逐步操作，也非联想主义的盲目联结，而是格式塔的"结构说"。并进一步指出，这种格式塔结构既不是来自机械的练习，也不能简单归功于对过去经验的重复，而是通过顿悟获得的。

3. 吉尔福特的"发散性思维"

1950年，吉尔福特在美国心理学年会上发表了题为《创造性》的演讲，此后对于创造性思维的研究日益受到心理学界的重视。1967年，在对创造力进行详尽的因素分析的基础上，吉尔福特提出了"智力三维结构"模型。他认为，人类智力由3个维度构成：第一维度是智力的内容，包括图形、符号、语义和行为4种类型；第二维度是智力的操作，包括认知、记忆、发散思维、聚合思维和评价5种类型；第三维度是智力的产物，包括单元、类别、关系、系统、转化和蕴涵6种类型。由4种内容、5种操作和6种产物共可组成120（$4 \times 5 \times 6$）种独立的智力因素。其后，吉尔福特在1971年和1988年又分别对该模型进行了两次修改和补充，最后得到具有180个因素的三维结构模型。

吉尔福特认为，创造性思维的核心就是上述三维结构中处于第二维度的发散思维。他和他的助手们又对发散思维进行了分析，提出了关于发散思维的4个主要特征：一是流畅性，指在短时间内能连续地表达出的观念和设想的数量；二是灵活性，指能从不同角度、不同方向灵活地思考问题；三是独创性，指具有与众不同的想法和别出心裁的解决问题思路；四是精致性，指能想象与描述事物或事件的具体细节。吉尔福特认为，这就是创造性思维的主要特征，他提出一套测量这些特征的方法，并将其应用于教育实践。尽管把创造性思维等同于发散思维是一种简单化的理解，但对于创造性思维的研究与应用来说，吉尔福特等人确实起到了不小的作用。

4. 刘奎林的"潜意识推论"

1986年，我国专门研究思维科学的学者刘奎林发表了一篇颇有影响的论文《灵感发生论新探》。该文对灵感的本质、灵感的特征和灵感的诱发等问题作了较深入的探索，并试图在已取得的科学成就（特别是脑科学、心理学与现代物理学）的基础上，对灵感的发生机制作出比较科学的论断。

值得注意的是，该文提出了一种被称为"潜意识推论"的理论，并运用这种理论建立起"灵感发生模型"。由于刘奎林认为"灵感思维居于创造性思维过程中的重要位置"，因此我们也可以将他提出的"灵感发生模型"看作是一种创造性思维模型。这是迄今为止所能发现的最早的关于创造性思维研究的比较完整的、比较有说服力的模型，特别是作者试图从脑科学和现代物理学的角度阐明创造性思维的过程，这是前所未有的，突破了仅仅局限于从心理学角度来研究创造性思维的传统做法，在理论研究上给人耳目一新的感觉。

5. 斯滕伯格的"智力维"

1988年，美国耶鲁大学教授斯滕伯格运用创造力内隐理论分析法对创造力进行了深入的分析，并在此基础上提出了一种在国际上颇有影响力的创造力三维模型理论。第一维度是指与创造力有关的智力（智力维）；第二维度是指与创造力有关的认知方式（方式维）；第三维度是指与创造力有关的人格特质（人格维）。

其中第一维度所涉及的智力又分为"内部关联型智力""经验关联型智力"和"外部关联型智力"3种。"内部关联型智力"是指与个体内部心理过程相联系的智力，它由3种成分组成：元成分——在创造性地解决问题的过程中，起计划、监控和评价作用，具有问题发现和辨认、问题界定、形成问题解决策略、选择问题解决的心理表征与组织形式、监控、反馈与评价问题解决的过程等功能；执行成分——执行由元成

分所设定的问题解决过程，包括编码、推论、图示、应用、比较、判断、反应等步骤；获得成分——这是创造性思维中顿悟能力的主要组成部分，它又包含选择性编码、选择性结合和选择性匹配3个要素。"经验关联型智力"是指与已有知识经验相联系的智力。"外部关联型智力"是指与外部环境相联系的智力，包括适应、改造和选择环境的能力等。

不难看出，创造力三维模型理论中的"智力维"实际上与创造性思维密切相关，因为它既涉及创造性思维的心理过程（执行成分），又涉及创造性思维的核心——顿悟的组成要素（获得成分），还涉及创造性解决问题过程中的计划、监控与评价（元成分）。所以我们也可以把斯滕伯格所提出的创造力三维模型理论中的智力维看作是一种创造性思维模型。

6. 若宾的"高级思维模型"

1995年，美国加州大学心理学系的若宾等人发表了一篇题为《前额叶皮层的功能和关系复杂性》的论文。该论文从前额叶皮层是控制人类最高级思维形式的神经生理基础出发，试图探索人类最高级思维模型与脑神经机制之间的关系。若宾等人认为，人类思维对于事物本质属性的感知，实际上是对事物之间存在的各种联系的一种反映。"关系复杂性"是由关系中独立变化维数的数目 n 来决定的，根据 n 的大小值即可给出不同联系的复杂性程度：

水平一：一维函数关系，描述事物具有某种属性（若宾称之为"归因图式"）；

水平二：二维函数关系，描述两种事物之间的二元关系（若宾称之为"关系图式"）；

水平三：三维函数关系，描述3种事物之间的三元关系（若宾称之为"系统图式"）；

水平四：n 维函数关系（$n>3$），描述 n 种事物之间的 n 元关系（若宾称为"多系统图式"）。

高级思维模型建立在若宾提出的"关系复杂性"理论框架的基础上。然后又根据当代脑神经科学所取得的成就，以及对前额叶皮层结构与机能的新认识，把对不同水平关系复杂性的处理和前额叶皮层中不同部位的控制机能联系起来，从而使我们对人类高级思维过程的认识不仅建立在心理学的基础之上，而且深入到大脑内部的神经生理机制。若宾等人在其论文中并未使用创造性思维这个术语，而是采用"最高级思维形式""最独特思维形式"或"高水平认知"等词汇。从该论文力图阐释思维最高复杂程度的关系以及对"最高级""最独特"的强调来看，作者所说的"最高级思维"其本意就是指"创造性思维"。尽管它不是创造性思维模型，但是它对真正的创造性思维模型的建立有一定的启示作用。

综上所述，我们可以将目前在创造性思维研究领域所取得的成果分为两种类型：一类是建立在传统心理学基础上的理论或模型（仅用心理学理论来研究创造性思维的心理过程），属于这一类的有沃拉斯、韦索默、吉尔福特和斯滕伯格等人的理论或模型；另一类是建立在脑神经科学基础上的理论或模型（不仅运用心理学，还运用脑神经科学乃至其他现代科学成就来研究创造性思维的心理过程），属于这一类的有刘奎林及若宾等人的理论及模型。

二、创造性思维的特征

创造性思维既具有一般思维活动的某些特征，又具有不同于一般思维的独特之处，主要表现为以下3个方面：

1. 首创性

创造性思维是在一般思维的基础上发展起来的，以提供具有重大社会价值、前所未有的思维成果为标志。创造性思维不同于常规性思维活动，它要求打破惯常的解决问题的方法，将已有的知识经验进行改组或重建，创造出个体前所未知的或社会前所未有的思维成果。因此，首创性是创造性思维的本质特征。当然，对于以继承前人的间接经验为主的学生来讲，如果所解决问题对其来说是新颖的，在解决问题活动中不因循旧例，有所发现，有所创新，也属于创造性思维。

2. 综合性

在创造性思维活动中，固然要求进行发散性思维，尽可能地多联想，提出多种假设或更多更好的解决问题的方案。然而，创造性思维还必须根据一定的标准，从众多的选择中找出一种最合适的答案，或经过检验采纳某一种假设，这就必须经过聚合思维。一个人的创造性思维活动的完整过程，是从发散思维到聚合思维，再从聚合思维到发散思维的多次循环、不断深化。只有发散思维与聚合思维的有机结合、协调活动，才有可能发现事物之间的新联系，提出新假设，解决新问题。当然，也不能否认在创造性活动中，发散思维更为重要。

3. 非逻辑性

创造性想象的积极参与是创造性思维的重要环节。因为创造性想象提供的是事物的新形象，并使创造性思维成果具体化。所以文艺作品中新形象的创造，科学研究中新假说的提出，工程机械中新机器的发明等都离不开创造性想象。由于科学技术发展水平、主体经验以及物质条件的限制，使未知事物带有较大的模糊性和不确定性，给一般思维的顺利进行带来很多困难。在这种情况下，仅利用常规性思维就很可能束手无策，人们需要打破一般思维的逻辑规则，发挥创造性想象的补充和预见功能，通过自由、灵活的联想，把抽象模糊的概念具体化、明朗化，提出预测性假说或模型，确定创造性解决问题的合理方向（图4-3）。

参考图例4.2

图4-3 卡尼尔祛斑系列广告

三、创造性思维的过程

对于创造性思维的过程，心理学家们有过不少的研究，他们有的请发明家来自述自己的发明经过，有的则对他们所留下的日记、传记以及其他相关资料进行分析。1926年，英国心理学家沃勒斯提出了创造性思维的四阶段说，他认为无论是科学或艺术的创造，大体都经历了以下4个阶段：

1. 准备期

准备期是指在创造活动前，积累相关知识经验，搜集有关资料和信息，为创造做准备的时期。科学家在创造之前都需要对前人所积累的有关同类问题的知识经验有所了解，然后才有可能从旧问题中发现新问题，从旧关系中发现新关系。从前人的经验中不仅能够获得知识，而且能够获得启示，所谓创造，绝非无中生有。例如，爱因斯坦的《相对论》写作仅花了5个星期的时间，但准备工作却花了7年之久。文学艺术亦是如此，个人必须先具备基本的文学或艺术修养，而后才能够谈创作。

2. 酝酿期

酝酿期是指在已积累的知识经验的基础上，对问题和资料进行深入思考的过程。经过准备阶段，人们不仅对某些方面的知识经验有了相当的了解，而且开始对问题和资料进行深入的思考。在酝酿期，当遇到难以解决的问题时，人们可能会把问题暂时搁置而从事其他的工作。这时候思维活动表面上已经中止，但在潜意识中思维活动仍在继续。可见，创造性思维的酝酿期多在潜意识之中，一旦酝酿成熟就会脱颖而出。

3. 豁朗期

豁朗期又叫灵感期，是指新思想、新观念、新形象产生的时期。在这一阶段中，百思不得其解的问题，突然得到迎刃而解。灵感的产生是突然的，有的时候甚至是在半睡半醒的状态，而有的时候又是在从事其他活动的过程中，如散步、钓鱼、听音乐、旅行等。许多科学家的发明创造活动，都印证了灵感的存在，这似乎有一种"踏破铁鞋无觅处，得来全不费工夫"的感觉。

4. 验证期

验证期是指对新思想或新观念进行验证、补充和修正，使其趋于完善的时期。豁朗期得到的新观念必须加以验证。在验证期间，从逻辑角度在理论上求其周密正确或是付诸行动，经观察实验而求得正确可行。在这个时期，人们可以对豁朗期的观念加以修正，使创造性思维达到完美的程度。

知识拓展4.3

四、创造性思维的培养

创造性思维是在一般思维的基础上发展起来的，创意性思维的培养是一个循序渐进的过程，应该特别注意以下6个方面：

1. 培养兴趣与磨练意志

兴趣以人的需要为基础，并促使个体为满足自己对客观事物的需要或实现自己的目标而积极地作出努力。当主体对某一事物产生兴趣时，表现为主动地去感知和关注这一事物，以求对其深刻地理解和掌握。兴趣有助于人们提高能动性，扩大知识面，丰富精神生活。因此，我们在培养兴趣时，一方面要培养兴趣的广泛性，就创造性思维而言，个人兴趣越广泛，知识越丰富，越容易取得成就；另一方面也要保持兴趣的稳定性，只有有了稳定的兴趣点，才能经过长期钻研获得系统性的知识。同时，兴趣是人们社会实践的结果，受一定的社会历史条件的制约，应当培养积极健康的兴趣。

在人们的实践活动中，凡是基于某种愿望或需要，确定一个奋斗目标，通过自我调节生理、心理活动，克服困难，努力实现预定目标的心理过程就是意志。目的的确立与实现总会遇到各种困难，所以战胜和克服困难的过程，也就是意志转化为行动的过程。意志旺盛的人，对于所面临的问题绝不会满足于书本上的知识或现成的答案，而是去积极地探索，并试图发现新问题，找到新答案。研究表明，胸无大志、懒于思考、意志薄弱的人，难以形成强大的创造性思维。

2. 多看、多观察并保持好奇心

多看是强调自主地、积极地接近各类事物，如建筑、音乐、绘画、雕刻等，尽可能多接触新鲜事物。因为广告创意本身就是一种偏向于感性认知的思维模式，像孩子那样，保持好奇心很重要。

多看、多观察能帮助我们更好地发现问题。而要做到这一点，首先要对一切保持好奇心。好奇心是激励我们探究事物本质的一种内驱动力。当一个人的经验与客观事物发生冲突时，就会产生好奇心，从而引起思考，促使其进一步地去探索。詹姆斯·韦伯·扬说，一个好的广告创意人应该"对太阳底下发生的一切事情感兴趣"。其次，有一些方法可以使我们的感觉变得更加敏锐，如静坐、听音乐、散步，或者经常接近大自然，都可以放松我们的神经，使思维更活跃。此外，我们还应该经常同善于发现问题的人在一起交流，学习他们如何发现问题。

3. 培养能力与拓宽知识面

能力是指成功地完成某项活动所必需的个性心理特征，它直接影响活动的效率。从事任何活动都必须有一定的能力作为条件和保证。能力有先天的，也有后天的，可以分为实际能力与潜在能力两种类型，潜在能力只有通过学习、训练以后才能成为实际能力。

要完成复杂的活动，只具备一种能力是不够的，通常需要多种能力的结合。如一个人要从事广告活动，就必须具备敏锐的观察能力、精确的定位能力、丰富的形象思维能力等，多种能力的结合，使其能够创造性地完成各种活动。同时，要注意拓宽知识面，提高知识的储备量，以及具备批判性思维的能力。天才并非天生的，它是在良好素质的基础上，通过后天环境的熏陶、教育的培养以及自己的主观努力而共同缔造的结果。

4. 训练集体思考与学会合作

集体思考可以很好地避免个体思维的不足，通过集体讨论，使思维相互撞击，迸发火花，达到集思广益的效果。让每个人都开动脑筋，无拘无束地大胆发言，提出自己的意见，互相补充和启发，从而产生新创意。即使是认为不可能执行的广告创意，也要提出来，这样可以启发其他人，也对产生新创意有促进作用。同时，集体思考还可以避免个体对答错问题的恐惧心理。

合作是指组织创意小组，开展创意活动，是启发创造性思维，培养创造力的重要途径。因为个体在解决问题时，常常受到自身局限性的影响，问题解决的方向和效果往往是模糊与偏颇的。合作适应了日益复杂的社会生活的需要，现代广告创意已不再是几个广告"天才"的个人秀，而是集体思考、相互合作的结果。

5. 鼓励创造性与张扬个性

开展创造性的活动，是发展创造能力的重要途径。首先，要学会如何进行有效地分析、综合、比较、抽象、概括、系统化和具体化，达到对事物本质属性的认识。其次，还要在解决问题的过程中，掌握一些创造性活动的基本方法，如运用类比推理或原型启发，去探索新的事物。使创造活动由盲目走向科学，由被动走向主动。

所谓"创造性个性"，是指与一个人的创造性活动紧密联系或相关的个性，它一般包含在个性之中。创造性个性是在创造性活动中逐渐形成和发展起来的。研究发现，一个有创造力的人富有责任感、热情、有毅力、勤奋、富于想象、依赖性小；喜欢自学，勇于克服困难，好冒险，有强烈的好奇心；能自我观察、有较强的独立性，兴趣广泛，好沉思，不盲从等。有计划、有组织地建立一些兴趣小组，如音乐、电影、游戏、户外活动等，有助于创造性个性的培养。

6. 开发右脑的形象思维能力

我们所强调的创意能力或者创造力是什么呢？它实际上是一种把头脑中那些被认为毫无价值的信息联系、联结起来的方法。这些信息之间的联系越小，把它们联系起来的思维就越奇特。人的大脑并不会无缘无故地创造信息，所谓创造力其实是对已有信息的加工与利用。在这个过程中，如果右脑本身没有大量信息存储，创造力自然无从谈起。创造性思维中直觉、灵感顿悟等起关键的作用，而这首先要求右脑直观的、综合的、形象的思维技能发挥作用，并且左脑能够很好地配合。

人脑的工作方法颇像一台录像机，将情景已模糊的图像存入右脑，左脑一边观察右脑所描绘的图像，一边把它符号化、语言化。也就是说，左脑具有很强的工具性，它负责把右脑的形象思维转化为抽象的语言、符号。爱因斯坦曾经说过："我思考问题时，不是用语言进行思考，而是用活动的、跳跃的形象进行思考，当这种思考完成以后，我要花很大力气把它们转换成语言。"这充分说明右脑的形象思维对于创造的重要作用。从某种角度来看，培养创造性思维的过程就是开发右脑的过程。

有人说创意工作的魅力就在于你完全不知道你会创造出什么，甚至你不知道下一步思维会有什么突破，你的思想将会带你去向何方。因此很多广告创意者在工作岗位上一待就是几年、几十年，他们并不觉得日夜思考、创作是一件痛苦的事情，他们自觉可以在绝望中看到希望，在汪洋中寻觅方舟。

第四节　广告创意中的思维方法

广告创意追求的是新颖、独特、别具一格。但它的出现，并非天马行空、率性而为。遵循一定的方法，运用适当的技巧，是广告创意获得成功的根本保证。百余年来，无数广告创意者通过他们的辛勤探索，总结出许多切实可行、行之有效的创意方法，了解、掌握、运用这些方法，无疑会对广告创意与策划产生巨大的促进作用。美国天才广告创意人乔治·路易斯对伟大的创意有这样一番描述："一个伟大的创意就是好广告所要传达的东西；一个伟大的创意能改变我们的语言；一个伟大的创意能开创一项事业或挽救一家企业；一个伟大的创意能彻底地改变世界。"

一、垂直思考法与水平思考法

垂直思考法与水平思考法的概念是由英国心理学家爱德华·德·波诺（Edward de Bono）在进行管理心理学的研究中提出的。在广告实践中，广告创意人员和学者们逐渐发现，垂直思考法与水平思考法能极大地促进、激发广告创意的诞生，于是便将其移植到广告创意中，使其成为屡试不爽的有效方法。水平思考法是与垂直思考法相比较而存在的，要理解水平思考法的含义，必须先认识垂直思考法。

1. 垂直思考法

垂直思考法按照常规思维，在固有的模式下，凭借旧经验、旧知识来深入思考和改良创意，不容易产生独特性与标新立异，属于传统的逻辑性思维。

垂直思考法最明显的特点就是思考的连续性和方向性。连续性是指思考从某一状态开始，直接进入相关的下一状态，如此循序渐进，直到最终解决问题，中间不允许中断。方向性是指思考问题的思路或预先确定的框架不得随意改变。垂直思考犹如筑墙，只能一块砖垒加到另一块砖上，不断向上垒，决不允许向左或向右垒，也不能从中间抽掉砖；又好似挖井，必须从指定的范围一锹一锹地往下挖，不能向井壁两边挖，也不允

许中间漏掉一部分不挖。正是由于这种思考方法注重事物之间的逻辑联系，习惯于在一个固定的范围内向上或向下运动，所以人们将它称为"垂直思考法"。

2. 水平思考法

水平思考法的思维途径由一维到多维，从不同角度来观察事物，从多个方面来思考问题，容易摆脱已有经验的束缚，打破常规，创造出新的事物，属于发散性思维的一种。

深入地观察、移动的视点以及不受固有观念拘束是水平思考的特点。水平思考是一种不连续的思考，或称为"为改变而改变"的思考，与垂直思考相比，有许多明显不同：水平思考是生生不息的，垂直思考是有选择的；水平思考的延伸和移动是为了产生一个新的方向，垂直思考是在确定方向后的延伸；水平思考依赖于激发，垂直思考借助于分析；水平思考具有跳跃性，垂直思考具有持续性。另外运用垂直思考，在其逻辑上必须每一步都正确才可能得到正确结果，运用水平思考却没有这种必要；垂直思考因为需要排除可能性，所以经常使用否定的方法，水平思考则没有否定。可见，水平思考寻求的是在各种要素、情况、事件甚至活动中探索新关系，以生成全新的具有独创性的构思。之所以需要新的关系，是因为人类思考具有某种定式和习惯性倾向，这种完整的思维系统在处理日常生活时有一定作用，但对新方法、新概念的发展却有一定的抑制。

戴勃诺说："大多数人过于重视旧知识和旧经验，以垂直思考法观察或思考某一件事，这种思考方法往往会阻碍创意的产生。水平思考法就是要完全脱离既存的概念，对于某一件事，进行重新思考与检讨。"同时，他还以一个故事的形式来加深对于这两种思维方式的理解。古时候，有一个商人向高利贷者借了很多钱。高利贷者看中了商人的女儿，贷款到期后便逼着商人还债，并提出以商人的女儿代替债务的建议。他提出把黑白颜色的两颗小石子放进口袋里，任由女孩抓取。如果取出的是黑色的石子，则以女孩顶替债务；如果女孩取出的是白色的石子，则还女孩以自由，并主动放弃债务。若女孩不同意这种方法，则将提出控告。当贪婪的高利贷者弯腰从地上捡拾石子放到口袋里时，小女孩敏锐地发现他捡起来的两颗石子都是黑色的。面对如此险境，小女孩该怎么做呢？按照传统的思考方法，小女孩要么拒绝，要么应允。拒绝的结果或者立即还贷，或者站出来揭发高利贷者的鬼把戏；应允的结果是取出一颗黑石子，以自我的牺牲来解脱父亲的困境。这两种做法都是建立在已有经验之上，并由惯常的思路获得的，可以说，任何一个都算不上是最好的解决办法。依据水平思考法，小女孩最后从容不迫地从口袋中取出一颗石子（当然是黑色的石子），故意装作不小心掉在满是各色石子的地上，然后说道："啊！怎么办……真对不起！但是看一看口袋里剩下的石子，就知道我掉的那一颗石子是黑的还是白的了。"小女孩非常机智地帮父亲摆脱了困境。两种思维方法相比较，孰优孰劣，一目了然。

再来看一个例子。美国新墨西哥州高原地区有一个苹果园，园主叫杨格。每年，为了将他的苹果销往世界各地，他都要发布这样一则广告："如果你对收到的苹果有不满之处，请函告本人，苹果不必退还，货款照退不误。"这则广告吸引了大批买主，他把苹果装箱发往世界各地，但却从未有人提出过退款的要求。然而，天有不测风云，有一年，一场特大冰雹袭击了苹果园，满枝又大又红的苹果被冰雹打得伤痕累累，十分难看。杨格极为伤心，眼看着一年的辛苦就要随着这场冰雹化为乌有，这样的苹果到底发不发货呢？发货之后又会有什么结果呢？当他苦思冥想、一筹莫展之际，他随手拿起一只苹果，送到嘴边一咬，一股清香扑鼻而来，苹果的味道好极了。一个绝妙的点子闪现在他的脑际，他将满是疤痕的苹果都装箱发往世界各地，并在每个箱子里附加一张纸

片，上面写着："这批货个个带伤，但请看好，这是冰雹打出的疤痕，是高原地区出产的苹果的特有标记。这种苹果果肉紧实，具有真正果糖味道。"和以往一样，所有的苹果都发出去了，但没有一个买主提出退款的要求。按照垂直思考法的思路，苹果上的疤痕肯定是不利因素，或是被虫咬了，或是存放的时间太长烂掉了，或是在运输过程中挤压太厉害所致，这样的苹果肯定很少有人问津。但是，换一种思路，以水平思考法分析对象，这些疤痕却变成了一种特有的标记——真正高原地区出产的、具有纯正果糖味道的苹果的标记。于是，这些满是疤痕的苹果便成了花钱都难以买到的甜苹果。

从上面的例子可以看出，水平思考法能有效弥补垂直思考法的不足，克服垂直思考法所引起的头脑的偏执性和旧经验、旧观念对人类思维的桎梏，进而促使人们突破思维定式、转变旧有观念、获得创造性构想。然而，水平思考法也有自身的缺陷，它不能像垂直思考法那样对问题进行深入的研究和挖掘，常流于浅尝辄止，难以透彻把握对象。因此，水平思考法虽有优于垂直思考法之处，但也无法完全取代垂直思考法。在优秀的广告创意中，我们常能看到两者的交融。正是两者的相互补充、相互辅助，才最终诞生了别具一格、新颖独特并且深具效力、影响久远的广告佳作。

知识拓展4.4

二、正向思维法与逆向思维法

1. 正向思维法

正向思维法，即由事物本身的特征、功能引发的常规性思维。这种思维方式平时用得最多，很容易形成习惯性思维，即思维定式，从而影响创造性思维的开发。在广告创意中，正向思维是指人们按照传统的程序，从上到下、从小到大、从左到右、从前到后、从高到低等常规序列方向进行思考的方式。例如，曲别针的用途较广，可以用来别材料、文件、照片、胸章、菜单等，由一点举一反三。这种思维本身在广告创意中运用较少，至多只是以广告的形式来表现商品或服务的用途。

2. 逆向思维法

逆向思维法，即逆着常规思路，对事物的性质、功能、特点进行反向思考。它是一种反常、反传统、反顺向的思考方法。大多数广告喜欢讲优势、讲成绩，所谓"王婆卖瓜，自卖自夸"，这几乎成为一种常态。此时如果转换一下方向，或许会产生更好的创意。有一则耐克鞋的广告，球星巴克利作为品牌代言人，其文案为："这就是我的新鞋，鞋子不错，穿它不会让你变得像我一样富有，不会让你变得像我一样去争抢篮板球，更不会让你变得像我一样英俊潇洒，只会让你拥有一双和我一样的球鞋，仅此而已。"这是一个大实话，运用的是逆向思维法。根据逆向思维的形式与角度不同，可分为以下5种类型：

（1）反转型逆向思维

是指从已知事物的相反方向进行思考，产生构思的途径。如"今年二十，明年十八"。

（2）转换型逆向思维

是指在研究某一问题时，由于解决该问题的手段受阻，而转换成另一种手段，或转换思考角度，以使问题顺利解决的思维方法。

（3）"换位"思考

例如，一则馅饼的广告讲道："警告所有的牛：100%的纯牛肉馅饼即将上市！"这便打破了常规，并没有直接将馅饼上市的消息告诉消费者，而是通过恐吓牛的方式诙谐地阐明商品信息，以达到非同寻常的广告效果。

（4）缺点逆向思维

反过来对被认为是最大不足之处的地方进行思考，利用创意加以解决。如袜跟容易破，一破就毁了一双袜，利用正向思维，商家应该增加袜跟的厚度与耐磨程度，而运用逆向思维，则可以制作无跟袜。

（5）正话反说

即"明贬实褒"，通过调侃自己，在看似自贬过程中，展示了对于产品的一种自信，体现了一种幽默与大智。如狗不理包子、猫不闻水饺等。

要培养逆向思维能力，重点要培养思维突破定势的能力。老子说："反者道之动。"要不断地否定自己，这是困难的，必须付出相当大的努力才能办到。有时我们为某件事情冥思苦想，其实都是在原地打转，这个时候唯有放弃，使自己"出离"，才能看清问题的实质，使问题得到解决。

知识拓展4.5

- **思考题**

1. 思维的特征有哪些？解决问题的思维过程是怎样的？
2. 试述思维的类型，并结合实际谈一谈你在生活中用到的思维类型。
3. 在广告创意中，能够运用哪些思维方法来帮助解决问题？

第五章

广告创意方法

20世纪60年代的创意革命，对于全世界来说都是一场翻天覆地的变革，无数的广告成为时代的弄潮儿。一经提出便受到了社会各界的关注。随着社会的发展，商品之间的竞争日趋激烈，单个的创意、设计已经很难提升商品的竞争力，而过于机械、单调的策划方案也很难打动消费者，因此我国在20世纪80年代中期，提出过"以策划为主导，以创意为中心，为客户提供全面服务"的口号，一则有影响力的广告是创意与策划与设计共同作用的结果。一方面，创意作为创造性思维的重要组成部分，逐渐融入策划的全过程，包括目标的设定、案例的实施、媒体的投放等；另一方面，在创意的过程中，人们大量借鉴策划的方法，创意不再是天马行空的畅想或者艺术家的任意表现，而是规范化与系统化的思维。西方的"实验心理学"为广告创意的发展提供了坚实的理论基础，实现"大创意"非但不虚伪，反而能刺激经济的增长和社会的进步。

第一节 什么是广告创意

有人说，创意就是一种新的主张或新的做事方式；也有人说，创意就是创造，试验，冒险，打破规则，犯错，并且乐在其中。创意并不特指广告活动，文艺作品有创意问题，公共关系有创意问题，科学研究有创意问题，企业经营也有创意问题。陶行知先生说："处处是创造之地，天天是创造之时，人人是创造之人。"

一是"创"字。《论语·宪问》："为命，裨谌草创之，世叔讨论之，行人子羽修饰之，东里子产润色之。"《汉书·叙传下》："礼仪是创。"颜师古注："创，始造之也。"在《辞海》中"创"有"创始、首创"的意思。二是"意"字。《管子·君臣下》："明君在上，便僻不能食其意。"《说文解字》将"意"解释为"志也。从心察言而知意也。从心从音"。在《辞海》中"意"有"意思，意味；心愿，意向；人或事物流露的情态；猜想，意料"的意思。

"创意"一词很好地组合了英语的 creativity（创造力，创造）和 idea（想法，念头，意见，主意，思想，观念，概念）[1]的含义。《新华字典》（第10版）中将"创意"解释为"独创、新颖的构思"[2]。"创意"一词的诞生是时代的产物，标志着一个注重创新思维的新时代的来临。

一、广告创意的概念

就广告业的使用而言，"创意"一词是从我国台湾地区逐步传入大陆的，20世纪90年代以后开始广泛使用，如今已经成为一个十分流行的现代汉语词汇。关于广告创意的含义，学者和专家们往往有不同的看法。大卫·奥格威认为，"好的点子"即创意。他说："要吸引消费者的注意力，同时让他们来买你的产品，非要有好点子不可，除非你的广告有很好的点子，不然它就像快被黑夜吞噬的船只。"此观点流传甚广，曾在奥美任总裁的肯罗曼和任文案的珍曼丝，在《贩卖创意——如何做广告》中即以此为据，探讨了广告创意。然而，詹姆斯·韦伯·扬在《创意的生成》中说："一个创意只是一些老材料的新组合。"其包含3层含义：创意无外乎是旧的元素重新组合；旧的元素形成新的组合，依赖于观察事物之间关系的能力；依靠思维惯性搜索事物与事物之间的关系，是产生创意最重要的关键部分。他认为："广告创意是一种组合商品、消费者以及人性的种种事项。"又说："真正的广告创作，眼光应放在人性方面，从商品、消费者以及人性的组合去发展思路。"可见，广告创意既包含独一无二的原创性，又包含不断拓展的延续性，所谓的"综合就是创造"也是这个道理。

此外，还有广告创意者将广告创意称为"伟大的构思""创造广告表现意境的思维过程""以艺术创作为主要内容的广告活动"等，这些说法都在不同程度上道出了

[1] 乔治·路易斯使用"the big idea"替代"idea"，其代表作《蔚蓝诡计》影响很大，其中"big"一词，反映了路易斯认为"广告归根结底是一门艺术，它来源于直觉、本能，更重要的是，来源于天赋；广告没有法则，它所需要的是灵活地思考"的一贯主张。
[2] 18世纪末至19世纪初，意大利社会学家维佛列多·巴瑞多在《人与社会》一书中将人分为两种类型：一种是出租者类型，这些人多是股东，依靠固定收入即股息维持生计；另一种是投机者类型，或者称为冒险者（重建者）。前者作风保守，约定俗成，墨守成规，没有想象力；而后者则喜爱冒险，追求变革，他们胆略过人，不安于现状，勇于创新，勇于突破，往往是政治家、思想家、科学家和艺术家等。这一类人经常全神贯注于新的事物组合，巴瑞多把这种"组合"称为创意，后人称这种创意的理论为巴瑞多理论。

广告创意的含义，但也存在某些不足之处。一般而言，广告创意是指创造性思维的结果，包括想法与主张，其具有新颖、奇异、灵活和独有的特征，并且可以直接被应用到广告活动中去。广告创意是一个将客观信息与创造性思维相结合以达成营销目标的过程。根据广告活动的目标不同，其创意的范畴也各异，可以从以下3个方面加以理解。

1. 从品牌战略方面理解广告创意

当前广告界较流行的看法是创意与品牌战略、策略有紧密的相关性。创意有大小，而策略有对错。策略正确，创意的增量越大，品牌的跃升空间就越大；策略错误，创意的增量越大，品牌受到的损害也越大；当然，有策略而无创意，品牌的跃升也无法真正实现。因此，创意是品牌跃升最重要的因素，应使创意和策略处于良好的互动状态，使之体现在广告运作的各个环节中。

从品牌战略上理解广告创意，其含义相当宽泛，大至广告战略目标、广告主题、广告媒介，小至广告语言、广告色彩、广告表现，都必然是广告创造性思维的结果，以广告有无创意来评价品牌战略的优劣具有一定的合理性。一方面，那些仅仅通过简单重复进行灌输，或将广告主题简单文字化、图像化的广告作品，即便服从于品牌战略的要求，且有一定的市场反响，但长此以往也会引起消费者的反感甚至唾弃；另一方面，一次成功的品牌营销战略，并不能完全以创意的有无来判断。广告创意必须服务于战略目标，体现广告诉求，反映市场预期，否则容易导致人们对广告创意本身产生误解。

2. 从艺术创作方面理解广告创意

广告创意追求以最经济的手法，最简练的语言，最有效地沟通来宣传企业和产品。从广告活动的艺术特征来理解，广告创意就是利用艺术形象来吸引消费者，并促其产生购买的欲望。塑造艺术形象是广告创意的首要任务，也是艺术创作的主要内容。

广告创意不同于一般的广告计划或宣传，它是一种创造性的思维活动，它必须创造适合广告主题的意境，必须构思表达广告主题的艺术形象。那些枯燥无味的说明、空洞的口号，虽然也可以起到宣传的作用，但十有八九会失败，因为它们无法让消费者动心。广告创意应该为广告作品赋予强大的艺术感染力，以此去震撼、冲击消费者的心灵，唤起消费者的价值感和购买欲望。

当然，广告创意与一般的艺术创作有根本性的区别，它首先受市场环境和广告战略的影响。广告创意只能表现和广告主题相关的内容，而不能像一般艺术创作那样，全凭艺术家的个人生活体验和审美趣味。那些醉心于艺术表现和玩文字技巧的广告作品，包含的信息量较少，容易使人们的注意力仅沉溺于风趣幽默，而忽略了其背后的广告讯息。在广告创意中，创作者个人的情怀和艺术风格应该退居于次要地位。

3. 从信息传播方面理解广告创意

广告创意的目的是优化传播内容，放大传播效果，避免传播噪声，扩大传播渠道。人际传播指个人与个人之间的信息交流，人际传播的形式可以是两个人面对面的直接传播，也可以是以媒体为中介的间接传播，但总体来说是一种低效的信息传播方式，同时也容易受到噪声的干扰，导致接收方收到的信息是残缺的，从而导致信息递减的现象（图5-1）。大众传播是一种高效的信息传播方式，它通过大众媒介，将信息以一对多的方式快速传播出去，同时信息接收方可以通过反馈机制将意见返还给发出方，从而在一定程度上消除噪声的影响，达到信息传播与接收的平衡（图5-2）。

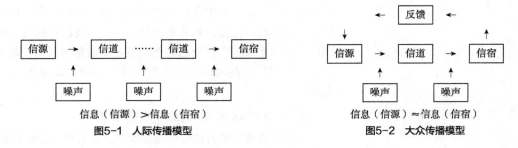

图5-1 人际传播模型　　　　　图5-2 大众传播模型

对于信息传播，广告有其自己的策略，它试图通过创意的编码，实现信息传播的扩大化，在"创意为王"的时代，这样的传奇每天都在发生。首先，创意就是将信源进行艺术化编码的过程，让信息穿上华丽的外衣，来吸引消费者注意。其次，创意还要在信息传播渠道方面下功夫，来强化消费者记忆，是开宝马、奔驰，还是坐轿子，都是创意需要考虑的因素。最后，话题也很重要，保持消费者浓厚的兴趣，是促进销售的重要环节，一个没有故事的明星，终究难以被人们记住。从广告创意传播模型中我们还可以看到，信息接收方与发出方是不断转换的（图5-3），因此，信息在传播过程中是不断增值的，接收方可以通过反馈与信息发出方建立起新的联系，这也表现在当前社会化媒体"搜索—分享"的机制中。

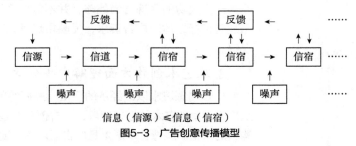

图5-3　广告创意传播模型

二、广告创意的原则与功能

简单而言，广告创意是创造力在广告传播过程中的体现；严格来说，广告创意是实现广告目标，创造广告符号，完成信息传播的创造性思维活动，属于一种心理现象。广告创意既不是天马行空的灵感与直觉，也有别于严格的逻辑性思维，它是在严格的纪律规范下经过深思熟虑，或借以一种特殊的技巧，而得以实现的思维表现方式。正因为创意有这样的特征，所以在强调其个人直觉时，应当重视创意的理性基础。

1. 广告创意应当紧密围绕广告主题

在广告策略中要选择、确定广告主题，但广告主题仅仅是一种思想或概念，如何把广告主题表现出来，怎样表现得更加准确、更富有感染力，这就是广告创意的宗旨。

广告创意与广告主题都是创造性的思维活动，有着不可分割的紧密联系，但也存在着层次上的差异。一方面，广告主题是选择、确定广告的中心思想，而广告创意则是把基本观念通过一定的艺术构思表现出来；另一方面，广告创意的前提是必须先有广告主题，没有预先的、明确的广告主题，就谈不上广告创意的开展。

广告创意是对具有针对性的广告信息的整合。有了很好的广告主题，但没有表现主题的好创意，广告也难以引人入胜。

广告创意必须在广告策略指导下进行。任何一个具体的创意都包含着广告运作的策略方式，如果脱离了策略指导，创意也必然陷入茫然无序之中。一个好的创意，往往可以看到凝结于其中的广告策略的影子。

2. 广告创意应当按照美的原则进行塑造

一般而言，简单化、通俗化的构思也能表现广告主题，但算不上是广告创意，或只能算是低劣的创意。广告创意，就是要创造出能与受众有效沟通的形象和意境，使广告内容与广告形式达到完美的统一，从而引起受众的共鸣。因此，"优美""美化"是广告创意的重要特征。首先，我们可以利用艺术美的元素，如诗歌、音乐、绘画、雕塑等形式，来丰富广告的内容。其次，我们还可以利用形式美的法则，如对立统一、重复、对称、均衡、韵律、节奏等规律，来提升广告的品位。最后，我们还可以利用道德美的原则，如善良、关爱、奉献、互助等思想，来升华广告的境界。对于正面的、积极的、有效的艺术形象的创造和传播是广告创意的首要任务，缺乏"美"的原则根本谈不上优秀的广告创意。

3. 广告创意应当依靠广告制作来实现

广告制作是把创意构思出来的广告主题、广告表现、广告实物、广告媒介等，通过艺术的手段鲜活地表现出来的方法。也就是说，广告创意是一种创造性的思维活动，是对广告主题形象化、艺术化的思考；而广告制作则是把创意成果具象化、物质化，直至最终完成广告作品的实施。广告制作是广告内容与广告形式的有机组合，也是广告创意的具体表现与合理深化。

虽然没有广告创意就谈不上广告制作，但是广告制作也有其独立的价值。随着现代制作技术的发展，制作技术本身变得越来越复杂，其对制作者智力水平的要求也变得越来越高，因此，创意必须积极关注广告制作的过程。同时，由于现代制作技术蕴含创意内容，体现着创意的特质，因此，有些广告的制作过程本身就是广告整体创意活动的一个部分，或者说广告的整体创意活动需要通过制作过程来体现，如体验式广告、互动式广告等。

4. 广告创意应当与受众保持有效沟通

广告创意在对广告信息的整合与包装时，必须有明确的沟通意识。也就是说它所传达出的信息必须直接、单纯，能够方便地为对象所接受。如果一个创意不符合受众的心理，或者其处理方式让受众难以理解，甚至造成某种障碍，那么这个创意就无法达到有效沟通，甚至会起到相反的作用。

沟通本身也是创意，广告创意其实不仅包括设计作品的创意，还包括传播媒介的创意。一则成功的广告，在媒介的选择上至关重要，如大众媒介、网络媒介、户外媒介等，不同的媒介有其不同的创意方法。同时，在媒介的组合上也存在着创意的因子，要实现话题营销、事件营销与活动营销，引发"蜂鸣效应"[3]或形成"病毒式传播"，则更多地需要跨媒介组合来完成。

广告创意是一种技能，需要才气和灵感，但更需要知识和经验。任何创意都不是闭门造车，而是有意识地对既定目标的表达和追求。许多有经验的创意人员，在创意过程中往往拟定一个创意纲要，以此来规范自己的创意行为，这实际上就是对创意的一种理性化指导。

知识拓展5.1

第二节 广告创意的一般过程

自20世纪60年代以来，创意通常由一个团队来共同完成。广告公司会根据具体

[3] 蜂鸣效应是指蜂鸣营销中利用特定事件或特定人群引发产品信息在目标受众中的口碑传播的效果，从而达到产品信息在潜移默化中快速、广泛传播的目的。

情况来组织创意团队，通常由一名美术指导和一名文案组成，有时还有媒体工作人员、策划人员，甚至客户代表等参加。创意团队共同构思和发展创意，然后讨论广告具体的表现形式，在创作标题和内容时通常要向创意总监汇报，最终由美术指导设计出广告。有些公司认为广告公司的每一个成员都是创意团队的一分子，因此应该共同参与创意与策划。虽然他们不一定都参与创意简报的撰写，但是可以一起工作来提高创意的质量与企业的凝聚力。

根据广告调查、定位、设计制作与媒体投放的常规程序，结合广告创意的艺术派、科学派等各家的创意思路，为提高平面广告活动的效率，保证平面广告创意的成功，将其基本活动流程概括如下（图5-4）。

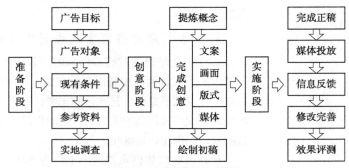

图5-4 广告创意的活动流程

一、准备阶段

1. 广告目标

广告目标是指企业广告活动所要达到的目的。企业以创造理想的经济效益和社会效益为自己所追求的目标，因此广告目标是企业广告计划的起步性环节，是为整个广告活动定性的阶段。

根据广告要达到的效果不同，广告目标可分为以下3种：

①促进销售：这是广告最基本的功能，也是最重要的功能之一。

②改变消费者的态度和行为：当广告目标不能直接以最后的销售制定时，可用消费者某种行为上的活动类型作为广告讯息效果的测定标准。

③实现社会效益：广告对社会和公众产生的影响，必须进行综合考虑和分析。一方面它是企业长期发展的动力，另一方面它是企业实现社会功能的指标。

根据商品在市场营销中所处的不同阶段，广告目标可分为以下4种：

①导入期：广告目标是开发新产品和开拓新市场。

②成长期：广告目标是巩固在市场上拥有的占有率，并且在此基础上进一步开发潜在市场和刺激购买需求，加深社会公众对已有商品的认识，促使既有的消费者养成对商品的消费习惯，使潜在的消费者对商品产生兴趣和购买欲望。

③成熟期：广告目标是加大对企业和品牌的宣传力度，提高市场竞争力。

④衰退期：广告目标是进一步挖掘产品的市场潜力，通过战略上的调整，带来产品销售的"又一春"。

2. 广告对象

广告对象是指广告信息的传播对象，即信息接收者。针对广告对象的策略目标是解决把"什么"向"谁"传达的问题，这是广告活动中的核心问题。没有对象，就会无的放矢。但是一则广告不可能打动所有人，应当找到具有共同需求的消费者。分析广告

对象可以从 4 个方面入手。

①社会职业：如知识分子、工人、农民、学生、国家干部、个体户、企业家等。随着社会的发展和进步，职业变化迅速，除了弃旧更新外，还有同一种职业的活动内容和方式也发生变化，所以职业的划分带有明显的时代性。

②家庭状况：如家庭结构、家庭人口、家庭收入、家庭住址等。家庭在法律上等同于户籍，包括家庭成员、成员关系、家庭住址、职业、收入状况、政治面貌等，从这种角度来看，职业也是家庭状况的一部分。

③个人情况：如年龄、性别、职业、文化程度、业余爱好、婚姻状况等，是对个人条件与状况的书面说明。

④利益点分析：如便利、兴趣、价格、服务等。各人都有自己所关心的重点，即使在面对同一商品时，人们也会有不同的诉求。广告应该从消费者的诉求出发，以求与消费者的利益点相吻合，任何一则广告都不能期望太多。

3. 现有条件

量力而行、量入为出是广告活动取得成功的重要保障。客观地分析现有条件主要包括两个方面：其一，企业的实际经营状况。企业产品的现有质量状况与技术水平，品牌的现有知名度与美誉度，企业的核心竞争力，当前广告的媒体投放情况以及广告预算等；其二，广告公司的综合实力，创意能力与执行能力。在创意之前，充分了解企业的实际经营状况以及自身的实力，对顺利完成广告创意有很重要的指导价值。

4. 参考资料

学习别人的经验是取得成功的关键。我们要"站在巨人的肩膀上"开展创意活动，而不是畏手畏脚，裹足不前。其一，借鉴相关企业的成功案例，可以为创意积累素材；其二，收集本企业的独特经验，可以为创意提供灵感。同时，分析国内外广告大师们的经典案例，也有利于我们拓宽学术视野。当然，我们也要防止被大师的创意绑架，保持谦虚、谨慎的态度，是对待参考资料的最好方法。参考资料不是抄袭的范本，而是解构的对象。

5. 实地调查

广告调查是创意与策划取得成功的前提条件。威廉·伯恩巴克说："如果我要给一个平面广告创意者以忠告的话，那就是在你开始工作之前，必须彻底了解你的平面广告产品。你的聪明才智，你的煽动力，你的想象力和创造力，都要从对产品的调查和了解中产生。"广告调查是获得非凡创意的内在因素，也是提高策划能力的有效路径。

对商业广告而言，实地调查包括两个部分：一是内部调查，是指充分了解企业与产品的历史、企业决策层与管理层的观念、企业员工的态度、企业的经营现状、企业的广告策略、企业的媒体投放等；二是外部调查，包括消费者调查、竞争对手调查、市场环境调查等，其中竞争对手调查主要包括现有或潜在竞争对手的实际情况以及相关的广告活动调查。

二、创意阶段

1. 提炼概念

广告调查仅仅是解决问题的开始，在调查结束后，设计师头脑中会形成千头万绪的感想和激动澎湃的心潮，如何将这些信息进行整理，提炼出核心概念，并形成初步的创意点，是整个广告创意活动成败的关键。一般包含以下两个步骤：

①感性的困惑：在平面广告创意过程中，所有造成问题、焦虑、争议的话题都可

能成为一种心理困惑，并影响创意人的情绪与思维。依据个人自身的优势和弱点，客观地找出矛盾与机会，并充分地应用观察力、想象力去发现更多的问题，承受更多的困惑，是感性地认识困惑，提炼概念的第一步。

②理性的问题：创造性不仅要用于解决那些人类生活中已经存在的问题，更重要的是预见和研究那些人们尚不知道的问题。仔细了解问题及其原因，深入分析事物间的关系，进行分解、组合；排除不确定性，化解心理危机，排解感性困惑，提取核心概念、关键概念与本质概念，是理性地解决问题，提炼概念的第二步。

当形成的困惑或推衍出来的问题积累到一定的限度，就会成为一种心理的能量，构成一种创造的激情，这是一个感性和理性相结合的时刻，也是平面广告创意的关键。这时各种各样的灵感火花与奇思妙想不断迸发而出，并以概念的形式呈现出来，从而将广告创意者的创造力拓展到极限。那些充满不确定性的、稍纵即逝的想法，是创造的灵感。

2. 完成创意

这些提炼出的鲜活概念虽已诞生，但仍具有很大的不确定性。一方面，它很脆弱，很容易被其他概念所干扰；另一方面，它很隐晦，很难准确、无异议地表达。因此，如何将这些概念转化为现实的广告，还有很长的路要走，它需要文案、画面、版式和媒体创意人员的共同努力。

①形象的创造：就是把核心创意点的相关概念形象化，并不断调整形象与主题的关系，在各级元素之间形成严密的推理，并寻求最完美的结合点，从而产生最终的、具体的和完善的创意行为。在这一过程中我们要谨防两种倾向：一是创意图解化，创意概念的表达不是看图识字，形象化不是图解，我们要注意保持形象化过程中的艺术性和趣味性；二是形象平庸化，创意概念的生命在于创新，文案、画面、版式和媒体创意人员不是传声筒，他们应该积极主动地参与创意，并尽力保持思维的独立性。

②主题的表达：找到一至两个好的视觉元素其实还远未成功，我们需要把它们带入到主题中，从不同的角度、不同的思路去进行分析、体会，探究其意义和内在的关联性，着力寻找新的组合，以便于准确地表达主题，是否会产生歧义等。有的作品让人觉得创意很牵强，就是因为形象与概念之间的对应关系不紧密，形象与形象之间的逻辑关系不严密。要避免这样的问题，就必须运用逻辑性思维把各种形象协调无误地组合起来。一般而言，形象越多表达的内容越丰富，形象越少表达的主题越清晰。因此，设计师总是不得不在这两者之间进行艰难的抉择。

3. 绘制初稿

绘制初稿是广告创意人员借助文字、画面、编排和媒体，将抽象化的灵感或想法转化成一种易于理解的语言或形象的过程。一方面接受同行指导，另一方面接受客户检验。广告初稿设计主要可分为以下3个步骤：

①草稿：草稿是广告的蓝图。在制作草稿时必须考虑各项因素：画面所占比例、标题及标题的大小、正文字数及所占篇幅、口号、附文的大小和位置等。在草稿中，必须对以上因素进行安排，如果有一样安排不当，都会影响广告的效果。

②初稿：在草稿的基础上，进一步按广告的实际尺寸进行构图，在画面部分标出其内容，完成标题字体选择，并用线条来代表文字部分。经过这一步骤，广告的基本面貌初步呈现，可以提供给有关部门进行讨论修改。

③修改稿：这时画面已经比较完整，呈现出一些细部特征，标题字体也已设计完成，可供广告客户审定，待企业同意后，即可正式制作正稿。广告的构图必须以广告文稿为基础，突出广告的主题思想，这样才能符合广告创意的原则。

三、实施阶段

1. 完成正稿

由公司相关人员签署,并经客户最后确认后,将平面广告作品的修改稿交由相关设计人员负责正稿的制作。在正稿的制作过程中,必须注意广告作品的用途、设计规范以及相关的工艺流程等。

2. 媒体投放

媒体在广告主与消费者之间起中介作用。按照不同标准,可分为多种类型。平面广告经常使用的媒体有:报纸、杂志、户外、售点广告、直邮广告、网络等。制订媒体投放计划主要包括媒介的选择、媒介的组合、媒介的排期等。

3. 信息反馈

信息反馈是将媒体投放的广告对消费者所产生的直接或间接影响进行采集的过程,通常在广告投放一段时间之后进行。对反馈信息的研究,可以为广告作品的创意提供检验与修正,以达到预期的目标。

4. 修改完善

广告主的目标与前期媒体投放总会存在着或多或少的偏差,通过信息反馈,可以进行适当修正,进一步完善创意实践。由于媒体投放的成本较高,所以有些广告公司会在正式投放前做一些测试性的投放。

5. 效果评测

广告投放前、投放中、投放后的效果评测,并不是一个孤立的过程,需要将这些数据存储起来或制作成数据库,这样不仅能对本次的广告活动进行系统评估,而且可以为以后的广告投放提供借鉴与参考。

广告创意的流程不是简单地按图索骥,也不同于一加一等于二的简单等式,而是探讨创意产生的可能性,即在怎样的思路与步骤下,最有利于消除创意的不确定性,从而有利于创意生成的积极性。从这种角度来看,创意流程就是创意方法,两者在终极目标上是一致的。BBDO 环球网络公司[④]将创意的步骤概括为两个阶段:

第一阶段,搜寻事实,包括:找出问题(瓶颈)所在;收集并分析相关资料。第二阶段,产生创意,包括:创意的收集,想出尽可能多的相关点子;创意的发展,选择、修改、增加、综合,产生适合的创意点子。

在搜寻事实阶段,应当对广告目标进行细致的讨论,对相关资料进行吸收和消化。广告目标为创意指明了方向,同时也是对创意的一种制约。

四、如何制作创意简报

创意简报是为品牌创意或公益事业进行的整体策略和行动计划。通常市场调查之后是策划计划,确定如何进行营销定位推广,然后就是制作创意简报,包括品牌策略、核心沟通、创作内容、规划范围、限定时间等。创意简报是创意的基础、策划的依据,其目的是为设计人员提供多元信息。在创意设计之前,仔细研读创意简报是必不可少的环节,有利于理解客户需求以及进行直率表达。创意简报一般由客户与广告公司共同完成,也可以由客户的市场部门、广告公司的客户部门与创意部门一起起草,工作小组包括多个创意团队、策划团队、调研团队以及媒体部门。

④ 全称 Batten, Barton, Durstine & Osborn,中文译为天联广告公司。

创意简报是广告公司与客户之间的任务地图。从根本上来讲，创意简报是客户与广告公司一致认同的，用于描述创意策略的说明性文件，主要包括3个方面的内容：从营销目标和广告目标分析创意表现的重点，营销战略和广告战略是对应的两大战略，界定广告营销的核心目标，可以为广告创意划定范围；明确广告类型和广告创意之间的关系，不同的广告类型，有与之相适应的创意表现方法与规范，如印刷广告、电波广告、户外广告、网络与新媒体广告等；考虑广告创意和整体战略的协调性，任何一个广告都不是孤立的，我们在广告创意中需要保持品牌基调的一贯性与设计风格的统一性。

要做好创意简报，首先要进行调研，了解品牌、社会需求以及预算。不同的广告公司创作简报的格式不同，但基本内容一致，通常包括品牌理解、广告目标、广告内容、目标客户以及实施策略等，一般尽可能在一张A4纸上完成。创意简报撰写的原则是清晰、简练，主要有3种类型：传统简报，主要是以表格的形式列出主要内容，并为创作人员提供依据（表5-1）；口头简报，对于一些简单的或者比较附属性的工作，可以采用口头的形式，如改版、调整文字信息、进行延展设计等；作业说明会，对于多个目标或者复杂的广告活动，需要召集创作团队召开作业说明会，有助于全面理解策略，并协调不同创作团队之间的观点。在创意简报的基础上，创意团队进行有计划、有目标的特定创意，将产品与消费者联系起来，并赋予其全新的生命。

表5-1　传统创意简报格式

创意简报

提报时间：	提报人：
项目	客户

背景资料
竞争对手资料
市场目的
广告目的
目标人群描述
目标人群形态
消费者利益点
支持点
创意概念
具体工作内容
必要元素
调性
时间安排
备注（对项目规划方向及设计内容的建议）

第三节 广告创意类型

一、头脑风暴法

头脑风暴法也叫脑力激荡法,是由 BBDO 广告公司的创始人之一阿克列斯·奥斯本于 1938 年首次提出,1953 年正式发表的一种激发人们思维的方法。其主要方法是两个或更多的人聚在一起,围绕一个明确的议题,共同思索,相互启发和激励,填补彼此知识和经验的空隙,从而引起思维的连锁反应,以产生更多的创造性构想。这种方法的最大好处是可以避免孤军作战,弥补个人创意局限与不足,通过团队合作,集合众人的智慧,产生出"大创意",一般分为以下 3 个步骤:

(1)确定议题

动脑会议就是要产生具体的广告创意,因此议题应尽量明确、单一,越小越好。会议主持人最好两天前将题目通知与会者,以便与会者预先思考准备。与会人数以 6~12 人为宜,主持者是会议的关键,最好幽默风趣,能够控制全局,并为与会者创造一个轻松而又充满竞争的氛围。

(2)脑力激荡

这是头脑风暴法的核心,也是产生创造性设想的阶段。激荡时间一般在 35~60min。脑力激荡时必须遵循以下原则:

①自由畅想原则:与会者大胆敞开思维,排除一切障碍,无所顾忌地发挥想象,异想天开,想法越新奇越好。

②延迟批评原则:在动脑会议期间不允许提出任何怀疑和反驳意见,无论是心理上还是语言上都不能批判否定自己,更不能评判别人。

③结合改善原则:即鼓励在别人的构想上衍生出新的构想,只有这样才能引发群体思维的链式反应,产生激励效果。

④以量生质原则:没有数量就没有质量,构想越多,获得好构想的可能性就越大,因此不论构想好坏一律记录下来。

(3)筛选评估

动脑会议的设想虽然多,但质量并不一定高,有的想法平淡,具有雷同性;有的荒诞不经,不可行,这就需要进行筛选评估。如按照科学性、实用性、可行性和经济利益等多个指标来综合评价,分门别类,去粗取精,选出一两个相对好的方案。此时,相对优质的创意就算基本完成了。如果觉得创意不太理想,可以间隔两三天之后再进行一次头脑风暴会议。

我们可以通过一个具体的案例来剖析运用头脑风暴法产生创意的过程。国内比较有影响的案例是 1993 年 1 月 25 日《文汇报》头版刊出的《今年夏天/最冷的热门新闻/西泠冷气全面启动》的西泠空调整版广告。此举引起国内外媒体的争相报道,其影响远远超出了广告本身。据参加此广告创意的奥美广告公司创意部的唐咏介绍,这一被日本称为"中国改革开放的标志"的事件,正是头脑风暴的结晶。

这个创意形成的具体时间是 1992 年中秋节前夕的一个周六下午,来自公司各部门的创作人员聚集在办公室里。首先讨论的是电视广告,墙上贴着一张大白纸,大家讨论的每一条思路用各种颜色的笔记录在纸上。大白纸换了一张又一张,可令人拍案叫绝的好点子仍然没有出现。晚上,大家又转移到创意部总监的住所继续讨论。人们在聊天、娱乐中期待着灵感的降临。天将发白时,好的构想终于出现了——突出西泠空调的

"静",几支电视广告片的创意随之完成:第一篇是《好的空调没有声音/西泠冷气/以静致冻/没有话说》;第二篇以"冷"为诉求点——《西泠冷气现在启动/如果你要继续看电视/请添加衣服》;第三篇是推出促销活动——《有 100 台西泠冷气要免费送给你/详情请看某月某日的《文汇报》/请悄悄地读不要声张/知道的人越多你中奖的机会越少》。三则电视广告都没有一点声音,以突出静的特点,同时与其他声响泛滥的广告相区别。

此时,已是第二天上午。一行人吃过早茶,又回到办公室继续讨论报纸广告的创意。正当每个人埋头思考时,不知是谁开玩笑似的冒出一句:"可以做头版整版广告就好了。"这个大胆的建议一下就把所有人都吸引住了,于是副总经理当即打电话给《文汇报》广告部的负责人,询问有关事宜。大家又积极思考头版整版广告该怎么做,最后达成共识:广告创意要有头版的气魄,要符合头版往往刊登重大新闻的特点,在"新闻"二字上做文章。于是,"今年夏天最冷的热门新闻/西泠冷气全面启动"的广告语顺理成章地产生了。到了画稿的时候,大家都觉得只有画到真正的报纸上,才能找到头版整版广告的效果。马上就有人到报社弄来几张白报纸,广告绘制以后,用复印机印到白报纸上,再贴到真的《文汇报》的头版上。看着就像真的报纸一样的设计稿,所有人都异常兴奋。

当奥美广告公司代表将这张报纸放到杭州西泠电器总经理张平面前时,他翻开报纸,愣了一下,立刻说:"这个创意我要了。"从中我们可以领略到头脑风暴法的威力。

知识拓展5.2

头脑风暴法虽然具有时间短、见效快的优点,但也有局限性。一是有人批评头脑风暴法阻碍了具有独创性的创意者的创造个性。据美国学者的分析研究,头脑风暴法在中等程度创意能力的人中间非常有效,而对那些具有高水平创造力的人来说,自己独立操作可能更佳。二是广告创意受到参会者知识、经验深度和广度、创造性思维能力等方面的制约,而且严禁批评的原则导致构想既多又杂,给后期的筛选和评估带来一定困难。但今天许多广告公司仍旧使用这种方法,说明它具有强大的生命力。

知识拓展5.3

为了克服头脑风暴法的缺点,人们又在此基础上,发展了质疑头脑风暴法。这种方法是在头脑风暴法会议同时,举行第二次会议,会议内容是一样的,只是第二会议室能听到第一会议室说话,而第一会议室则不能。第二会议室只能对第一个会议室所提出的设想进行质疑和评估,评估那些设想是否可行,以及如何才能行得通等,在此会议上不允许对思想进行确认性的论证。

二、属性列举法

属性列举法也称特性列举法,是美国尼布拉斯加大学的克劳福德在 1954 年提出的一种创意思维策略。此法强调创意者在创造的过程中观察和分析事物或问题的特征或属性,然后针对每项特性提出改良或改变的构想。其做法是将一种产品的特点列举出来,制成表格,然后再把改善这些特点的事项列成表,这样能保证对问题的所有方面做全面的分析研究,特别适用于老产品的升级换代。具体实施步骤如下:

(1)将事物分为下列 3 种属性
①名词属性:全体、部分、材料、制法。
②形容词属性:性质、状态。
③动词属性:功能。
(2)进行特征变换
①将"名词""形容词"及"动词"3 类属性的东西,以头脑风暴法的形式分别列举出来。

②如果列举的属性已达到一定的数量,可从下列两个方面进行整理:内容重复者归为一类,相互矛盾的构想统一为其中的一种。

③将列出的事项,按名词属性、形容词属性及动词属性进行整理,并考虑有没有遗漏的,如有新的要素须补充上去。

④按各个类别,利用项目中列举的性质,或者把它们改变成其他的性质,以便寻求是否有更好的构想。

(3)提取构想

根据变换后的新特征与其他特征组合,可得到事物的新构想。

三、心智图法

心智图法又称思维导图法,于 20 世纪 60 年代被托尼·布詹提出并逐渐流行起来。它是一种全脑式的学习方法,能够将各种点子、想法以及它们之间的关联性,以图像的方式呈现出来。其核心是找出各种可能的解决方案,并列出各个方案的优缺点。它能够将一些核心概念、事物与另一些概念、事物形象地概括组织起来,输入我们脑内的记忆树。心智图法允许我们对复杂的概念、信息、数据进行组织加工,以更形象易懂的形式展现在面前。它是描绘设想中的项目体系的一种行之有效的方式,先在纸上画出框架或先在脑海中进行构思,然后再扩展到组织的所有领域进行综合考虑。

心智图法的基本步骤是:

①它有一个中心主题。

②它有主题的分支,这些分支由中心主题这个核心延伸而出。

③这些分枝包含关键字,并且相互连接。

④它们汇集在一起,形成所需的解决方案或创意"图片"。

可用不同颜色、图案、符号、数字、字形大小表示分类,尽量将各项意念写下来,不用急于对意念作评价,尽量发挥各自的创意来制作心智图。心智图法还广泛用于头脑风暴法中,可以提高创造力,捕捉创意灵感。

四、"二旧化一新"法

"二旧化一新"是亚瑟·科斯勒在研究人类心智作用对创意的影响时提出的概念。在实践中,这种被称为"创意的行动"的构想,对创意的产生和发展影响很大,因此人们把它当作一种广告创意方法倍加推崇,大量运用。"二旧化一新"的基本含义是:新构想常出自两个相抵触的想法的再组合,这种组合是前所未有的。即两个相当普遍的概念、想法或情况,甚至两种事物,把它们放在一起,会神奇地获得某种突破性的新组合。有时即使是完全对立、互相抵触的两个事件,也可以经由"创意的行动"融为一体,成为万人注目的焦点。在广告创意领域,"旧元素,新组合"的创意理念更是深入人心、无处不在。

鸡蛋我们都非常熟悉。它是一种食品,能为人体提供必要的营养,这是每个人都知道的常识。把它作为创意的元素可以形成怎样的组合呢?维珍航空公司的广告创意带给我们意外的惊喜:在飞机场的行李传输带上,与各种行李放置在一起的是一盘盘鸡蛋。一盘盘堆放整齐、完好无损的鸡蛋上粘贴着醒目的标签:"由维珍航空托运"。鸡蛋是易碎品的象征,如此脆弱的鸡蛋经过航空公司的长途运输,仍旧毫无损伤地出现在行李传输带上,维珍航空公司的安全可靠、值得信赖跃然纸上,让人过目不忘、印象深刻。在这个广告创意中,易碎、不好搬运的鸡蛋与航空公司安全可靠的货物托运组合在一起,极好地凸显了广告主题。

对"二旧化一新"的创意方法，詹姆斯·韦伯·扬在《创意的生成》中也进行了深入的探讨。他认为：广告中的创意，就是有着生活与事件"一般知识"的人士，对来自产品的"特定知识"加以重新组合。这类似于万花筒中所发生的组合，万花筒中放置的彩色玻璃片数量越多，其构成新组合的可能性也就越大。同样，人的心智中积累的旧元素越多，就越有可能组合出令人印象深刻的创意。因此，对于广告创意者而言，"在心智上养成寻求各事实之间关系的习惯，成为产生创意中最为重要之事"。基于此，詹姆斯·韦伯·扬总结出真正优秀、有广告创作力的人应具有的独特性格：第一，没有什么题目是他不感兴趣的，从埃及人的葬礼习俗到现代艺术，生活的每一层面都使他向往；第二，他广泛浏览各学科的书籍，因为只有在积累丰厚的知识和经验的基础上，"二旧化一新"才能真正得以实施，新的组合、新的创意才有产生的条件和表现的舞台。

知识拓展5.4

以上所列的创意方法，只是众多创意方法中比较常见的几种。为了便于叙述，我们将之一一列出。其实，在具体运用过程中，各方法之间并不见得格格不入，常常是几种创意方法交叉使用，共同去解决某个问题。因此，我们在学习运用这些方法时，应本着灵活多变、具体情况具体对待的原则，可以单独使用某一种方法，也可以综合运用多种方法。综合运用多种创意方法，能取长补短，将各种方法的特长和威力充分发挥出来，与固守一种方法的结果相比，往往更具感染力。李奥·贝纳认为：出色的广告创意并不在于创造出新鲜巧妙的文字和图画，而在于把广为熟悉的文字和图画编排出新颖的关系。

第四节　广告创意营销

想象可以天马行空、无拘无束、自由自在，但广告创意却需要"戴着脚镣跳舞"。广告创意是广告活动中的一个环节，而广告活动又是整个营销战略的一部分，具有明确的商业目标与运行程序，所以广告创意必然受到营销战略的影响。因此，我们可以将广告创意中涉及营销战略的部分称为广告创意营销。许多"大创意"不仅是广告表现手法的新颖，而且是广告创意营销战略的成功。

一、广告创意与营销战略

营销战略是企业产品、价格、分销与传播各营销元素的特定组合方式[5]。企业的营销战略对广告创意影响重大，它是广告创意的推动力，决定着广告的发展方向，广告创意策略的类型见表5-2。在制订营销战略时，创意是灵魂、是核心，策划是先导、是基础，通常有两种方式：

①自上而下式：可以为了长远利益牺牲眼前利益，主要采用形势分析、明确目标、制订战略、规划战术的方法，通常适用于比较成熟的大型企业，更具全局性、整体性、一般性。

知识拓展5.5

②自下而上式：先集中精力找出适合企业的战术，然后将此战术进行推广，其有利于把握现实的困境，解决当下的问题，一般更适用于中小型企业，变化性、随机性和不确定性比较强。

[5] 麦卡锡的4P理论指出营销组合中的4个基本要素是产品（product）、价格（price）、渠道（place）、促销（promotion）。

表5-2　广告创意策略的类型

类型	适用范围	特征	优点
一般策略	占据绝对优势或垄断地位的产品	没有竞争对手	可以使产品与品类建立更加紧密的联系
优先声明策略	有相似的利益或具有相同的属性，但是竞争对手还没有宣传这些利益或属性	优先声明一些主张	可以抢先占有这些利益和属性
USP策略	差异化程度高，且不容易被竞争对手模仿的产品	在独特的物质属性或利益基础上优先发表声明	具有强大劝服优势，迫使竞争对手效仿或选择更积极的战略
品牌形象策略	同质化程度高的产品，通过充分研究消费者的需求，产生有意义的象征或联想	通常是象征性的联想	建立在心理差别上的主张，不直接与竞争对手冲突，但又能实现差异化的认知
产品定位策略	针对产品或服务盲区，提出细分市场，这个市场虽然不大，但是需求没有得到令人满意地满足	建立或占据可以获利的基础	可以对强大且确定的竞争对手形成一定程度的限制或区隔
共鸣策略	特色产品，特别是著名品牌的更新与重塑，需要充分了解当下消费者的需求	通过唤起曾经的记忆，赋予产品相关的意义	利用既有品牌资产使之适用于当下的市场环境
情感策略	产品功能差异化程度低，但依靠消费者情感联系，可以打造成功的品牌	通过模糊的、幽默的或者类似的东西来激发消费者的情绪	可以为产品的溢价销售提供基础

二、广告创意营销的四大策略

营销是广告创意的根本目标，而广告创意是达成营销的手段，两者具有内在的统一性。从文化产业的角度来看，广告创意营销是一种符号再生产的过程，它不但提升了商品的附加值，而且丰富了人们的精神生活，使得物质世界与精神世界再次统一起来。广告创意营销是营销战略的灵魂，是广告攻克消费者认知，改变消费者态度，并最终促进商品销售的利器，通常由目标受众、产品诉求、传播媒介、广告讯息4个部分组成。

1. 目标受众策略

目标受众是广告创意营销的具体对象，他们是广告信息的实际接收者，即广告主要是做给他们看的。目标受众的界定与目标市场的确立紧密相关，一般情况下，目标受众的范围要比目标市场大，因为其中包括很多的利益相关者，如企业的员工、原料供应商、行政主管部门、媒体等，以及难以被驱离的人群。

目标受众的确立直接影响传播媒介和传播信息的选择。一个产品在不同地区投放，由于目标受众的特征不同，传播媒介和传播信息也会随之发生变化。针对目标受众的生活习惯、行为特征、审美偏好，可以对目标受众进行"画像"。尤其是在大数据背景下，我们可以"一人一面"地对其进行精准"画像"，以选择与之相匹配的广告创意风格。

知识拓展5.6

2. 产品诉求策略

产品诉求是指广告主想要展现给消费者的一系列的关于产品价值的认知。在产品诉求的创意过程中，首先要考虑消费者的感受，其次是企业的态度，最后才是沟通策略。一般的产品诉求包括两种形式：

①单一型：即一个产品一个概念，针对同一产品采用相对固定的产品诉求，并保持较长时间不变化，通常针对生命周期较长，市场细分较成熟的商品，如海飞丝洗发水强调的是去屑，飘柔洗发水强调的是顺滑。

②复合型：即一个产品多个概念，根据商品所处的营销阶段，采用不同的产品诉求，通常针对生命周期较短或市场需求变化较大的商品，如楼盘在预热期、强售期、持售期及尾盘期所采用的诉求方式是不一样的，同时对于中小企业的商品需要根据市场的变化不断调整产品诉求。

3. 传播媒介策略

传播媒介是指广告创意所依托的具体发布平台与媒体。传播媒介的选择通常由目标受众的媒介使用习惯决定。在媒介融合的背景下，受众的媒介接触日益分散，媒介创意的核心是找到受众与媒介的接触点，从而增强广告创意的传播力。一般有两种选择方式：

①媒介类型的选择：媒介虽然有新、旧之分，但是对于创意策略而言，不同媒体有不同媒体的特性，我们可以充分发挥它们的优势来进行广告创意。如游击广告，虽然不是传统的广告媒介，但是在创意的引导下，一些小品牌也能够在有限的预算条件下，化腐朽为神奇，给人留下深刻的印象。

②发布载具的选择：在媒介类型确定以后，我们还需要根据品牌的定位，选择具体的媒体载具进行投放。如同样是短视频平台，可以选择抖音、快手、火山、西瓜、秒拍等不同的平台，这不仅体现在对目标受众的精准细分上，而且可以极大地扩展广告创意的社会影响力。

在整合传播中，广告的媒介选择是多元的，我们往往会选择多家媒体来进行广告创意的推广与投放，这就涉及媒介间的相互借力与共振。此外，广告预算、媒介排期与其他不可测因素，也会影响广告创意的最终实现。

4. 广告讯息策略

广告讯息是创意简报的重要组成部分。广告讯息是广告创意中最具现实性的战略环节，也是广告创意设计的核心内容。在设置广告讯息时，需要考虑到如何体现产品定位，如何吸引目标受众，如何匹配企业文化，如何展现独特个性等，通常包括文字、图案、声音、画面等内容。

文字部分：文字是广告创意中最明确、最核心的部分，它有利于消除图案的不确定性。需要解决3个问题：说什么？如何说？为什么这样说？

非文字部分：通常广告创意需要借助非文字的形式才能够充分体现，调动消费者的视觉、听觉是最传统的非文字形式。然而在现代广告创意中，调动消费者的触觉、嗅觉也经常使用，这些非文字元素的加入，充分体现了广告创意的非理性原则。

随着社会化媒体的兴起，广告讯息的发布主体变得日趋多元，我们可以先通过线下的事件营销，接着通过 UGC 或 PGC 的广告讯息生产，再通过自媒体的"病毒式传播"来引起社会大众的广泛关注，这也为广告讯息的生产提供了无限可能，同时也存在着诸多的创意风险与陷阱。

三、广告创意营销的动机

动机是指促使我们产生行为的潜在驱动力,这种驱动力有时来自我们自身,有时来自外界。前者我们称其为需求,后者我们称其为欲望。需求是驱动行动的最有力武器,对于需求,我们往往不需要刺激,消费者会主动寻找相关信息,以缓解本能的压力。欲望是我们在生活中认识到的需求,对于欲望,我们需要借助某种奖赏的方式,包括心理满足、智力刺激、社会认可等,使消费者对某种产品产生特定的情感。

1. 利益点

利益点是指产品让人接受的好处,它能给人带来直接利益或间接利益,也就是一切在竞争中被消费者看作优势的东西。它可以是具体的产品质量、价格优势、优质服务,也可以是抽象的情感满足、良好印象、有益帮助等。寻找利益点是广告创意的核心,也是一切广告打动人的根本保障。创意是经过设计的想法,每一个广告都要基于特定的利益点,它是广告创意的基础,也是产生行动的动因。

2. 诉求点

诉求点是通过向目标受众诉说,以求达到所期望的反应叫做诉求。在广告创意中,诉求点一方面必须是独一无二的,或者很少被提及的,另一方面必须是消费者关心的,而不是企业一厢情愿的。通常包括功能诉求与情感诉求两种形式,当然有时候也会同时并用。功能诉求主要是指这种产品或服务在竞争中能够脱颖而出,主要是基于实用、有效的特性,包括质量、价格等。情感诉求主要是指这种产品或服务能够满足个人兴趣、爱好的特征,它往往与情绪联系在一起,包括尊严、快乐等。

3. 支撑点

支撑点是证明广告中所宣传的利益点真实可靠的证据,是广告诉求点的有效补充。尤其是在功能诉求中,支撑点的选择尤为重要。如果一则广告宣传某产品能够延缓衰老,那么它就要在内容中提供其能够延缓衰老的证据,如补充富含维生素和微量元素的水果和蔬菜,每天做到早睡早起,保证充足的睡眠等。由此可见,支撑点仅仅是对产品好处的一种逻辑性证明,并不必然具备科学性。

如果创意策略仅仅是一个想法或者一种有趣味的形式,而不能在真正的品牌营销中解决问题,那么它不可能成为一则经典的广告,因为现代广告需要创造性地解决问题。对于劝服消费者,其实需要改变他们的观念、态度或行为,一般有两种途径:一种是有意劝服,是指在消费者高度关注产品与信息的情况下,对其进行劝服;另一种是无意劝服,是指消费者在不太关注产品和信息的情况下,通过一些外源性的信息吸引其关注,并对其进行劝服。在"信息爆炸"的环境里,人们对强制性的商业广告都具有很强烈的抵触情绪,因此广告创意的核心是追求一种柔和的劝服。

知识拓展5.7

● **思考题**

1.理解广告创意的概念,并对广告创意的原则与功能进行概括。
2.简述广告创意的一般流程,并制作一张创意简报。
3.掌握常见的广告创意方法,并选择一种开展课堂实验。
4.从市场营销的角度分析广告创意策略,并就关键点进行说明。

第六章

广告创意表达

创意表达即广告创意与策划的执行方式,是将停留在脑海中或纸面上的构想、文字,转化为直观的、可感知的、具体的形象。创意表达并非广告创意的机械呈现,而是运用丰富的艺术语言、特殊的编排技巧,以及合理的媒介手段进行的艺术再创造,是广告创意与策划的进一步延伸。从创意传播的角度来看,可分为展示、告知、证言、代言等;从图形表现的角度来看,可分为同构、重叠、残损、仿形等;从文学修辞的角度来看,可分为荒诞、幽默、悬疑、故事、怀旧、性感等。虽然这3种表达方式在不同学科视野中存在着明显的差异,但是对于广告创意的最终呈现而言,却具有内在的统一性,甚至是相互重叠的。任何一则广告都需要经历创意策划、设计制作、媒介购买、媒介发布以及效果评估,成功的创意表达可以确保广告活动按计划执行,是实现战略目标的重要环节。

第一节　创意传播技巧

一、主要类型

由于广告传播活动注重研究受众对广告信息的注意、理解、接受和记忆的过程，因此在对受众进行劝服时，就必须寻求他们能够认同的观点、能够接受的客观事实，让受众按照自己的逻辑来思考，从而实现广告的营销目标。围绕广告的核心诉求，广告创意的执行往往是从文案开始的，即用文案标题和正文来引导广告创意的表现形式，然后再用丰富多彩的视觉元素与艺术手段来深化主题。从传播的方式来看，广告创意的表现形式可以分为产品展示式、信息告知式、消费者证言式、名人代言式等类型。当然，根据实际需要，我们也可以在同一则广告中综合运用多种表现方式。

1. 产品展示式

选取最具吸引力的内容来展现产品的特征，这种表现方式的优点是使消费者能够直观地看到产品，并了解其优势。其常见于用客观的镜头来展示某种商品的外貌特征、技术指标和耐用性，以产品为主，让产品说话，如环特太阳能系列广告（图6-1）。

图6-1　环特太阳能系列广告

参考图例6.1

参考图例6.2

2. 信息告知式

信息告知就是把广告商品或服务的信息进行归纳，选取最有说服力的内容向受众传达。在广告创意与策划中，信息告知式的使用，常常基于对商品独特卖点的表达，且商品处于导入期。信息告知式的表现形式强调事实所具有的说服力，因此文案的撰写往往是决定这类广告成败的关键。

3. 消费者证言式

消费者更容易被同伴的话说服，如果非演员的普通消费者赞扬某个产品，那么他们的话是非常具有可信度的。消费者证言式的表现形式能够有效地消除消费者的疑虑，加速消费者做决策，提高广告的说服力和促销力。

参考图例6.3

参考图例6.4

知识拓展6.1

4. 名人代言式

借助知名人士作为品牌或产品的代言人推荐商品，是现代广告常用的一种诉求方式。理论上，名人推荐商品属于理性诉求的范畴。美国心理学家通过实验发现，有3类人士出现在广告中最能获得消费者的信任：一是相关行业专家；二是可信赖的亲友；三是自己喜欢的人物。使用娱乐界、体育界、艺术界、企业界和知识界的成功人士作为代言人，可以提高消费者对广告的关注度、记忆度与好感度。

"名人代言"与"名人现身说法"是两个完全不同性质的概念，前者属于广告，后者属于营销。然而，在自媒体平台上，两者的边界十分模糊，请名人代言商品时，必须严格遵守相关法律，并对名人的背景资料及在大众心目中的位置做深入的了解。没有这些前提条件，即使再知名的明星也未必能够起到良好的宣传效果。

二、基本原则

由于平面广告仍是一种综合性很强的艺术表现形式，所以在广告创意与策划的执行过程中需要不断增强画面、文字、色彩的视觉冲击力，以实现合规律性与合目性的统一。盛世长城首席执行官凯文·罗伯兹认为，简洁的文案，惊人的画面，幽默的语言，与受众有情感的联系，是"好广告"的基本原则。

1. 动感

根据心理测试，运动中的物体要比静止的物体更加引人注目。平面广告是静止的，要想吸引人，就必须让画面"动起来"。从线条的感观角度来看，水平的直线倾向于静，曲线倾向于动，而直线中的倾斜线、垂直线倾向于动。从形状的角度来看，水平放置的方形倾向于静，圆形倾向于动。从构图的角度来看，均衡的构图倾向于动，对称的构图倾向于静；S形或C形构图倾向于动，T形构图倾向于静。从色彩的角度来看，对比强烈的颜色倾向于动，对比柔和的颜色倾向于静。在运用书法字体时，特别是草书与行书，可以借助笔锋、笔势的变化来增加平面广告的动感。

根据画面的情节也可以表现动感，从而给受众留下深刻的影响。有一则奔驰汽车的广告，画面是汽车尾部的特写，上面布满了死蚊子，文案是"梅赛德斯首家为您提供陶瓷刹车片"，旨在说明新款奔驰汽车刹车系统卓越的灵敏性。这则广告如果用视频来表现，可能会比较生硬，缺乏趣味。但是用平面广告来表现，却给人留下了丰富的想象空间，让人有一种心领神会的感觉。因此，我们要善于捕捉精彩瞬间，如运动前的蓄势待发或运动中的激烈对抗，并让它们定格在画面中，再通过我们的想象将整个情节补充完整，从而形成一幅动感且充满趣味的平面广告。

2. "少即是多"①

"少即是多"是由建筑大师路德维希·密斯·凡德罗提出的。平面广告也是如此，我们需要的正是去掉多余部分，增加画面中空间流动的能力。一般而言，平面广告的画幅比较有限，即便户外广告虽然看起来面积很大，但是由于它主要是供人远观，因而不易表现太多、太繁杂的内容。可采用以下3种方式进行处理。

①以少胜多：就是用尽可能简洁的画面去表现广告的内容。以少胜多中的"少"字，并不意味着画面简单空洞，而是指以最简洁、最概括的方式反映主题。因此它不是一般意义上的"减少"，而是一种"精炼"，能够以一当十才是真正的以少胜多。

②以小见大：就是以一点观全面，小中寓大、以小胜大。"小"不仅是大小，还是

① 少即是多（Less is more），主要表达了20世纪30年代现代主义设计中去除多余繁缛的装饰，强调功能至上的特点。

广告画面的焦点和视觉中心，是广告创意的激发点，是对广告主题的高度概括与凝练。以小见大的创意以独到的想象抓住一点或一个局部加以集中描写或聚焦放大，更充分地表达了主题思想，为读者提供了广阔的想象空间。

③以点盖面：就是用局部代整体，小的画面表现大的内容。在众多看似平凡的内容中提取最值得表现的"点"，然后用最形象、最贴切的手法加以表现。如广东省广告公司的公益广告"节约用水——茶杯篇"，画面中是一只倒扣的杯子，杯底里只有少量茶水，其含义不言而喻。画面虽然只有一个杯子，但背后蕴含的深意却耐人寻味。

3. 整合

从整合营销的角度来看，广告创意是一个长期的过程，每一次创意传播都不是孤立的行为，而是整合营销策略的一部分。同时，创意传播是一个持续的过程，需要根据广告的投放周期，采用不同的表现方法来保障整合营销的有效性。首先，在创意传播之前要对企业理念进行一次深入的调研，因为创意传播需要围绕品牌的核心价值展开。其次，创意传播需要展现企业的关键性视觉元素，一般企业都有 VI 系统（即视觉识别系统），对广告中的标识位置、口号位置、文案字体、辅助图形等的使用有标准规范。最后，创意传播与品牌风格要统一，快销品有快销品的表现风格，耐用品有耐用品的表现风格。

创意传播是营销策划与媒体投放的中间环节，起到承前启后的作用，其有利于保障广告创意与策划过程的完整性。从内部结构来看，创意传播首先要加强广告创意、广告策划与广告执行人员之间的协调性，组建强大的创意团队，形成相互的合力。其次，立足于创意传播的要求，优化文案、图形与色彩之间的关系，通过艺术手法与绘画技巧来塑造形象、创造情境、表现主题。最后，创意传播是一个整体，需要综合运用夸张、比喻、对比、象征等艺术修辞的手法来提升品位，要让创意发挥作用就必须和传播结合起来，一般包括主观思维内的再创造、沟通谈判、双向选择 3 个步骤。在媒介融合的背景下，跨媒体的互动传播十分重要，需要综合运用多种媒介组合来实现创意传播效果的最大化。

知识拓展6.2

第二节　图形表现与创意

平面广告的视觉表现是将创意中的抽象信息转化成视觉形象的过程，同时借助艺术化的表现手法，感染大众的情绪，影响他们的心理，从而实现"扩大化"的传播。在这一过程中，视觉符号起到了关键性的作用，主要包括图形与文字两大类，广告设计人员会根据产品性质的不同、受众群体的不同、宣传目标的不同，选择不同的表现手法。首先，创意表现的核心是视觉冲击力，在信息冗余的背景下，如果不能在第一时间抓住消费者的目光，那么再多的广告费也打了水漂。其次，要尽量通过视觉元素来博得受众的好感，如利用明星代言，卡通形象或有象征意义的动植物等，这些元素容易引起消费者的共鸣。最后，在视觉元素的选择上，还要考虑到地域文化、风俗习惯、社会环境、流行趋势等因素的影响，形象没有天然的好坏，只有适合与不适合的区别。

一、图形创意的原则

图形是在二维空间中用轮廓划分出来的一部分空间，它是可识别的形状，不具有空间延展性。广告中的图形可分为广告标识类与创意图形类，前者主要包括商标、企业标识、质量认证标识和行业符号等，后者主要是指广告图形创意。一方面，图形表现是对广告创意的具体执行及视觉传达的过程；另一方面，在特定情况下，图形表现可以直

接转化为广告创意。它具有直观性、有效性、生动性和丰富性的特征，能够简单、快速、直接地将商品信息传达给消费者。图形创意在信息沟通与情感表达方面具有重要作用，它是通过对创意的深刻思考，充分发挥想象，将创意形象化、视觉化的过程。具体原则如下：

①视觉化原则：平面广告是一场视觉盛宴，要想引起读者的注意，就必须运用强烈的视觉元素，如强烈的动感、绚丽的色彩、张扬的外表，从而给读者留下深刻的印象。同时，色调柔和、温文尔雅、含蓄内敛，但内容深刻、一针见血、感人肺腑的作品，也具有视觉上的冲击力。

②通俗化原则：广告要通俗易懂，避免阴暗晦涩。一方面，广告文字（主要是标题、口号等）要朗朗上口，便于读者认读；另一方面，广告画面要简洁大方，符合大众审美与时代风貌。

③重点化原则：广告诉求要单一，不要试图在一则广告里传达太多的信息，如果确实有很多信息要向受众传达，那么可以采用系列化广告的方式。

④动态化原则：由于平面广告通常以静态的方式展现出来，不太容易吸引人们的视线，创意表现时要力争让画面节奏动起来，吸引更多的消费者。

⑤新颖化原则：平面广告在媒体中是独立存在的，即使是报纸上的广告，与报纸的其他部分也是分开的，读者完全有可能将其忽略。因此，平面广告的创意必须新颖、独特，才能吸引消费者的关注。

⑥形象化原则：广告中的形象要生动、鲜明。平面广告展示给读者的只是静止的画面和抽象的文字，这就要求广告的创意要尽量利用形象来表达，以激发读者的想象力。

在完形心理学的实验中，人们发现完整的图形更容易让人产生喜欢、有趣、愉快的心理。因此，一部分学者认为图形设计应该追求简单、规则、对称、均衡。在丰富感方面，人们对于对称的好感度为67.3%，对于不对称的好感度为32.7%；在新鲜感方面，人们对于对称的好感度为59.1%，不对称的好感度为40.9%；在稳重感方面，人们对于对称的好感度为67.3%，对于不对称的好感度为32.7%；在动感方面，对称的好感度为37.7%，对于不对称的好感度为62.3%。可见，我们在广告创意表达时，需要根据具体的情况来加以选择。

知识拓展6.3

二、图形创意的类型

平面广告虽然在发布方式上存在着一些差异，但是在图形创意上却有着相近的规律。心理学认为，人类的认知水平来源于视觉经验的积累，一旦这种经验被打破，就会引起人们的好奇心，从而产生趣味。因此，突破常规的反常型视觉元素更容易受到消费者的关注。好的图形创意完全可以在没有文案的情况下，准确、清晰、幽默地传达信息。在传统商品中使用传统图案、吉祥纹样，以体现文化特征；在现代商品中使用抽象图形、几何纹样，以体现时尚风貌。图形创意常见的表现手法有：视角错位、夸张变形、影子、正与倒、反比例、解构重组、图与底等。

1. 同构图形

同构是指把不同但相互间有联系的元素结合在一起的方法。平面广告中大量运用了同构的手法，这种"张冠李戴"和"移花接木"的奇异图形表面上看起来不合理，但是它们在思想上却有着某种内在的契合性，这就需要我们对图形的内涵有深刻的了解。鸽子之所以有"和平"的含义，是因为诺亚方舟造就了鸽子与和平在内涵上的同构——息乱、求生。想要把两个物象综合，形成完整的喻体，就必须在两者之间找到形态上的相似。

图形与图形之间的同构，必须具备一定的相容性，同构图形一般包括异质同构和置换同构两种形式，能产生按照常规方式无法取得的艺术效果。异质同构是指发掘两个或两个以上的不同图形的共同点，即寻找具有共性特征的部分合成新图形。置换同构是指利用事物之间的相似性和意念上的相异性，按照一定的需要，在保持物象基本形的基础上，将物象的某个局部用其他相类似的形象来代替，从而形成新的组合，如"我的中国红"系列公益广告（图6-2）。

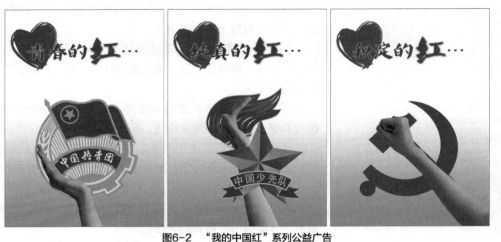

图6-2　"我的中国红"系列公益广告

2. 重叠图形

重叠是指将两个或两个以上的图形重合在一起，从而产生出新的复合图形的方法。它可以是整体图形与整体图形相叠，也可以是局部图形与局部图形相叠。透叠是重叠的一种特殊形式，是将两个或两个以上的形态叠加在一起，被叠印在下面的物体仍然清晰可见，同时叠加部分改变原有形态，产生新图形。重叠的优势在于其不但扩大了图形的视觉容量，而且保持了图形的平面性与叙事性，因而能够产生一种全新的审美趣味。

3. 残损图形

残损是指在完整图形的基础上，通过破坏使其分割离散，从而产生联想并创造出新的有价值的图形，包括残像解构、裂像解构和切割解体3种形式。残像解构图形要对一个完整的形象有意识地破坏或把一个完整的形象多处掩盖，被破坏的局部形象与主体之间保持一定的关联性。裂像解构图形要将一个完整的形象有目的地割裂分离，或分割移位，或破碎处理，在破坏组合时，追求自然接合效果。切割解体是运用不同的切割手法，在被切割部分置入完全不同的内容，或与之相关联的形象，也就是把完整的形象作破碎处理后加以重新组合，形成破碎的空间和形态。残损丰富了图形的内涵，所形成的画面往往具有一种空间上的张力，有一种历史的沧桑感与很强的视觉冲击力。

4. 仿形图形

仿形是将单一元素外形变化成另一物象，通过对实际成品形象的外形进行模仿、变化的创意，从而组成另一种物象的形状，并赋予其生命或其他意义，常有拟人或拟物的手法。如电线杆与字母，两者之间存在着形态的联想。作为仿形的一种形式，仿影是指打破形与影之间的固有逻辑关系，把影子变成与原物体形状完全不同的对应物，从而创造出一种全新的视觉形象。在平面广告创意中采用这种方法，能使广告更具深度，更显情趣，给受众更广阔的想象空间。

参考图例6.5

参考图例6.6

参考图例6.7

参考图例6.8

5. 反常图形

反常是指改变物象之间的比例关系，使物与物之间的比例失调，从而使主体形象更为突出的方法。在图形创意中，写实的图形往往给人以和谐、单纯和平静的美感，但这种图形容易与日常的信息相混淆。因此，我们需要打破常规，利用夸张、变形和奇特的图形来刺激我们的视觉神经，从而在头脑中留下深刻的印象。反常图形正是利用了这一原理，把日常的东西变成与我们习惯性思维相背离的东西，当这种形象从眼前经过时，它的反常立刻引起人们的注意，复杂怪异的形象使人产生某种联想，并赋予其个性化的寓意和象征。

参考图例6.9

6. 图底反替

图底反替[②]是指图形和背景互补，相互依存，图底之间借用共同的线或面。中国古代的太极图就是典型的图底反替的例子。图形创意中的图底关系由原来的正负形转变而来，它能够给人以一种互不相让的感觉，正是这种对抗性实现了心理体验上的多重性，并使之具有一种特殊的视觉魅力。正负形可以为4种：半嵌入式、嵌入式、嵌入与半嵌入结合式、隐藏式。半嵌入式正负形，是在图案正形的某一侧或多侧嵌入负形，形成一侧或多侧处于完全开放状态的正负形图案；嵌入式正负形，是在图形中将负形全部或绝大部分嵌入，形成正负形图案；隐藏式正负形，是由两个或多个正形处于某个特殊位置时，在它们之间形成一个或多个隐藏的负形。

参考图例6.10

7. 反讽图形

反讽又称虐模、名作替换，是指把大众十分熟悉的画作、雕塑或形象等改造为新形象的方法。从现代艺术的角度看，反讽是"语境对一个陈述语的明显的歪曲"，其最显著特征是人与人之间不能沟通或人与环境之间根本失调，即通过夸大叙述、正话反说、艺术修辞等手段使得表面形象与实际内涵之间产生矛盾。在图形创意中，通过对人们观念中经典形象的改造，给人以一种荒诞奇特的感觉，从而提高广告作品的吸引力和趣味性。

参考图例6.11

8. 空间交错

空间交错是指把风马牛不相及的事物进行超时空的连接或者组合在一起，借助想象将现实生活中不可能出现在同一空间的视觉元素并置于一个主体环境之中，从而产生强烈的视觉冲击力与独特的审美趣味。

图形是平面广告创意中的一柄利剑，它能够左右平面广告的传播效果以及形成独特的艺术风格。与纯粹的现代艺术不同，图形创意并不能完全抛开现有的社会道德规范和传统文化标准，仅从视觉传达的角度来探讨画面的可行性，而是要结合平面广告的自身特点来展开创意表现，主要有以下3个方面：

①信息传达的准确性：在营造戏剧化的情境中，典型化的人物和情节更容易吸引消费者、表达创意与传达商品信息。同时，还意味着"表里如一"，艺术化不能影响真实性。

②艺术表现的个性化：在激烈的市场竞争中，广告创意必须独具特色，才能够吸引消费者，并最终脱颖而出。从图形创意的角度来看，个性化是广告创意追求的目标，企业形象设计、品牌形象设计需要追求个性，需要掌握更多的表现方法，寻找独特的创意视角。

参考图例6.12

② 1915年，格式塔心理学家鲁宾·埃德加通过著名的"鲁宾杯"发现了图底关系的转变，因此以他的名字命名这种图形，称为"鲁宾反转图形"。如今平面设计中的正负形，就是由此发展而来的。

③视觉语言的局限性：相对于文字而言，图形在信息传达上具有较大的模糊性，容易产生认知歧义。同时，不同的消费者对于相同的图形理解也不一样，需要根据民族文化、宗教信仰的差异对图形进行相应的调整。

三、汉字图形化

知识拓展6.4

作为一种特殊的图形，字体设计不仅是语言的符号，而且是图形的艺术。它是平面广告现代感的体现，可提高画面的趣味性与可读性，克服编排中的单调和平淡现象。在字体设计时，应该充分考虑企业与商品的属性，注意字体的大小、结构与形态，这样不仅能增强字体的表现力，而且能增加画面的美感。无论是中文还是外文的字体设计都具有丰富的表现手法，字体可大可小，笔画可长可短，通常的方法有：笔形的变化、笔画的连接、图形的添加、图像的借用等。

特别是汉字，它凝聚了中华民族特有的形象思维观念和审美心态。它赋予了文字新的设计内涵，典雅而端庄，醒目而强烈，提高了广告视觉传达的效果。汉字的图形化创意是根据字义将图形与文字的元素有机整合在一起，组成完整的新形象的方法。这种从文字角度创意的广告作品有时更能达到令受众过目不忘的效果。目前，越来越多的平面广告中出现了汉字的图形化创意，它使汉字变得意象化而又富有情趣，从而使受众能快速、明了地读懂图形文字所传达的信息。

参考图例6.13

作为表意文字的代表，汉字很容易与图形结合或稍加改变而成为新的图形。它的构成方式包括：象形、指事、会意、形声、转注、假借。我们可以充分利用这6种构成方式来探讨汉字的图形特征，仔细分析它们的笔画结构、字形与图形的关系、字体的文化内涵，抽去文字部分冗余的元素，或以视觉化的形象来置换，这样便可取得更加直接明了和富于情趣的字义表现。进行笔画调整时，关键的一点就是要有整体意识。在研究汉字的结构和细节之前，要对它的整体外形和笔画的走势有所理解。要抓住汉字的主要形态特征，减去可有可无的细枝末节。笔画调整要以能够识别为前提，如果文字无法识别，汉字的图形化创意是没有意义的。要使文字条理化，呈现出一种秩序美感。具体的方法主要有以下4种：

①去掉部分笔画：我们经常会看到一些招牌或标语，由于某种原因而变得残缺不全，这些残缺不全的文字又会引起我们的浓厚兴趣，从而指引我们去猜测与想象。格式塔心理学认为，形是由知觉活动组织成的经验中的整体。当笔画残缺时，知觉会激起一股将它补充或恢复到原有状态的冲动。

②省去部分结构：汉字分为单体字和合体字。单体字是由单一部首构成的，它包括象形字和指事字；而合体字是由两个或两个以上单体字构成的。汉字的结构减省适用于处理合体字，尤其是一个词组之间有共同的结构，我们往往可以通过借用的方式加以省略。但必须注意，省去的结构不能过多，否则将难以识别。

参考图例6.14

③局部影绘：即局部平涂，是最大程度简化内部结构而强化轮廓特征的一种方法。它的特点是用面取代汉字的部分结构，而保留文字完整的外形。局部影绘主要适合处理闭合结构字（如"国"）和半闭合结构字（如"同"），而开放结构字（如"厂"）一般不适于影绘处理。

参考图例6.15

④汉字的图像化：汉字的图像化是指将图像与文字有机地整合在一起，组成半文半图的新形象字体。这样，文字便具有了图像的作用，提高了沟通的能力，有利于视觉传达。这一方法在汉字设计中有着非常广泛的运用，通常是将一个汉字的局部笔画或结构进行图形化，从而保持整体字形的完整。

用上述方法进行汉字设计，能够调动受众的阅读兴趣，但在针对儿童的广告创意时最好慎用，以免对处于识字阶段的他们产生误导。

知识拓展6.5

对于广告中的字体设计而言，首先，要做到清晰可读，对于字体的变形要适可而止，广告中的字体无论怎么设计，怎么追求个性，都必须遵守文字使用规范，保证字体的可读性。其次，字体设计必须符合产品内容、广告诉求与企业理念的要求，汉字是表意文字③，每一个字都有自己独特的情感，因此更容易做到"形"与"意"的结合。最后，字体之间的统一性也很重要，造型手法不一致往往会影响字体设计的整体效果，对于图形的生搬硬套容易导致视觉语言混乱，不利于广告创意的完整表达。

第三节 创意的文学修辞

文学修辞又称积极修辞，是借助辞格，以形象、生动地表达说话者内心情感、生活体验为目的的修辞活动。这种以吸引、取悦大众为特点的修辞形式，以品位的营造、优美的展示、时尚的追求为己任，力图从亲情、友情与爱情着手展现其感染力。以情动人往往更能够吸引消费者，引起消费者进一步了解广告产品的兴趣。文学修辞可以给消费者留下一种对产品、商家的美好感受与深刻印象，常见的手法有荒诞式、幽默式、悬疑式、故事式、怀旧式、性感式、比喻式、借代式、比拟式、夸张式、对比式等。

1. 荒诞式

参考图例6.16

荒诞④，字源是拉丁文的"adsurdus"，意为"难听的"，在存在主义中用来形容生命无意义、矛盾的、失序的状态。作为一种审美形态，荒诞是西方现代社会与现代文化的产物，受到20世纪20年代在法国流行的超现实主义文学的影响。超现实主义绘画源于1916—1923年出现的达达主义⑤，它对视觉艺术的影响深远，主要特征是以所谓"超现实""超理智"的梦境、幻觉等作为艺术创作的源泉。荒诞隐喻了人与环境之间既相互割裂又相互联系的矛盾，充分体现出"反常合道"的艺术魅力。在平面广告表现中，荒诞式主要是展现不合理、不实在，甚至荒唐、荒谬的情境，利用人的想象力，使消费者进入超现实的世界，从而引起情感上的无目的性，形成视觉上的震撼效果。

2. 幽默式

参考图例6.17

幽默是一种经过艺术加工的语言形式，是艺术化的语言。从艺术修辞的角度来看，幽默既需要有趣、出人意料，又需要合理、回味悠长。不同文化背景的人对幽默的理解有所不同，因此针对目标受众设定幽默的尺度非常重要。幽默式广告需要从目标受众的文化层次与价值观念入手，去寻找最能引起特定受众群体共鸣的幽默内容。一般情况下，年龄较轻、文化程度较高的男性消费者对幽默的接受度最高。成功的幽默式广告往往能够体现"3S"原则，即"简明"（simple）、"惊奇"（surprise）和"笑容"（smile）。需要注意的是，平面广告中的幽默不能太肤浅、太露骨，更不能让消费者只是感到搞笑而忘记了广告的产品或服务。幽默诉求的特点是追求最大的戏剧效果，在取悦受众的同时向他们传达广告诉求（图6-3）。

3. 悬疑式

悬疑是由于人们对事物的怀疑或不完全理解，且又无法看清真相导致的一种心理

③ 表意文字是指将意思置换成形状来表示的文字（象形文字、指事文字等）的统称。
④ 荒诞原指西方现代派艺术中的一个戏剧流派，兴起于20世纪50年代末至60年代初，代表剧作有《等待戈多》。
⑤ 达达主义，源于法语"达达"，意为空灵、糊涂、无所谓；法文原意为"木马"。达达主义由一群年轻的艺术家和反战人士领导，通过反美学的作品和抗议活动，来表达了他们对资产阶级价值观和第一次世界大战的绝望。

图6-3 中国广告网系列广告

状态。一个与广告诉求密切相关的悬念，会吸引目标消费者的注意，并产生寻求答案的兴趣。冗长的广告文案一般不能引起受众的兴趣，当广告的商品或服务的特性决定了广告诉求并必须把信息充分展开才能说清问题时，创作人员常采用制造悬念或追求神秘效果的手法，吸引大众对广告信息的进一步关注。悬疑式广告的表现方法，常常把问题置于标题之中，而将答案隐藏在广告的正文之中，以吸引消费者阅读广告的全部内容。有时候，悬疑式广告被安排在一个周期内投放，通过前期广告制造悬念，激发受众期待结果时的好奇心，然后以出人意料的方式揭晓答案。

参考图例6.18

4. 故事式

讲故事是情感诉求的一种重要方式，往往能给人留下深刻的印象。故事式广告表现的情节一定要简明，不能过于冗长，广告的诉求要融入故事之中，避免出现自说自话的现象。在向消费者讲故事的时候，广告中的商品形象一般居于配角位置，不能过于直白，但它又是推动情节发展的关键因素或解决问题的根本手段，这就需要准确把握故事与商品之间的内在联系，既不能将两者割裂开来，又不能牵强附会、生搬硬套。

以故事情节吸引消费者的平面广告，在表现形式上基本遵循感性诉求的路线，通过讲述产品或服务带给主人公的好处来激发消费者的共同情感。由于放弃了直接从利益点角度的陈述，所以这一类广告的艺术性往往比理性诉求更为突出，商品广告、企业形象广告和公益广告等各种类别的平面广告都能够找到特定的情节去诠释主题。

参考图例6.19

5. 怀旧式

怀旧是一种情绪，旧物、故人、老家和逝去的岁月都是怀旧最通常的主体。怀旧通常有两种类型：修复型怀旧，注重"旧"，试图恢复旧有的物、观念或习惯等；反思型怀旧，注重"怀"，即对过去的缅怀。复古是怀旧的一种重要形式，即通过恢复、重构、创新旧有的文化元素来产生某种特殊的艺术效果，复古与时尚是一场经典的轮回，从来就没有终点。复古一般有3种形式：兴起旧时代的元素，引领新风尚；恢复过去的一些旧传统；把得到的部分物体或已破损的物体，经过合理的研究和推敲，还原成事物的本来面貌。从广告表现的角度来看，复古形式往往能够唤起人们的回忆，触发消费者对过去美好时光的联想。

参考图例6.20

6. 性感式

不同时代、不同地区和不同文化对性感的观念有不同的理解。1982年美国广告学者大卫·里斯曼和迪莫西·哈特曼在分析了美国20多年的性感广告后，总结出性感广告的4种类型：功能性性感广告；想象性性感广告；象征性性感广告；与商品无关的性

感广告。他们认为，性感广告只有和广告商品相匹配，针对恰当受众时，才能发挥良好的作用，受众的注意力、记忆率才能同性感信息的强度成正比。而无此关系者，则会产生相反的效果，或遭人贬斥，或喧宾夺主。与性感有关的商品，如香水、化妆品、时装和饰品、个人护理品、保健品等，都能以性感的方式来表现。

性感式广告具有两面性：一方面，性感展现着艺术美与技术美的巧妙结合，另一方面，因为常常受到色情的指控而遭到人们的唾弃。许多性感广告缺乏社会责任感，仅靠打色情的"擦边球"来吸引注意力，创意低级、恶俗，有悖大众审美，污染社会环境，损害未成年人身心健康。里斯曼和哈特曼早已指出："每一个媒体消费者都应该警惕'在广告中出现的性'。它的广泛使用和滥用不断摆在我们面前，并且经常引起强烈批评。"当前，性感广告的创意应当遵循以下原则：符合产品特征、性质；符合文化背景；符合法律法规；巧用幽默、夸张等手法淡化"性"，与"色情"保持距离等。但不管怎么说，性感诉求符合人的本性，具有独特的吸引力（图6-4）。

参考图例6.21

图6-4　薇婷系列广告

7. 比喻式

比喻是用某一种具体、浅显、熟悉的事物或情境来说明另一种抽象、深奥、生疏的事物或情境的表现方法。比喻的构成包含两个成分、两个条件。两个成分：所描绘的对象，即被比喻的事物，叫做"本体"或"主体"；用来作比的事物或现象，叫做"喻体"或"客体"。两个条件：本体和喻体应当是不同的东西，有质的差异；两者之间又有某种相似之点。一般而言，本体比较抽象、深奥，使人们感到生疏；而喻体则比较具体、浅显，是人们所熟悉的。

根据本体和喻体之间的关系不同，比喻分为明喻、暗喻、借喻3种形式。明喻在形式上是相似关系，暗喻是相合关系，借喻则只出现喻体，本体与比喻词都不出现。在平面广告创意中，明喻的表现手法使用最多，也更容易让人接受。用比喻式描绘事物，可以使事物的形象更加鲜明，也有利于消费者理解。

参考图例6.22

8. 借代式

借代，也称"换名"，是指不直接表达出要表达的人或事物，而是借用与这一人或事物有密切关系的名称或形象来替代，其中用来代替的事物叫作借体，被代替的事物叫做本体。通常借体和本体之间存在直接联系，脱离了具体的语境，这种联系仍旧存在。借代主要有4种表现形式：特征代本体，指用借体的特征、标志去代替本体事物的名称；具体代抽象，指用具体事物代替相关的抽象事物；局部代整体，指用事物具有

参考图例6.23

参考图例6.24

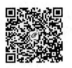

参考图例6.25

代表性的一部分代替事物本身；专名代本体，指用具有典型性的人或事物的专用名称作借体代替本体事物的名称。在平面广告创意中，借代式往往表现为以物代人，即用与主人公相关的物品来代替画面中的人物，同时借代式还可以用于表达一种比较隐晦的概念。

9. 比拟式

把人当物来写或把物当人来写的一种表现方法，前者称为拟物，后者称为拟人。拟人在广告表现中使用广泛，即把本来不具备人类特征的事物赋予和人类相同的动作和感情特征，即人格化。通过拟人化的处理，动植物的形象变得更加生动，它们可以像人类一样具有喜怒哀乐的情绪，从而使画面更加具体、形象。在拟人式广告中，我们经常使用卡通形象来表现动植物、交通工具、建筑物、日常用品等，这也是一种比拟，他们通常比使用真实的物体更加亲切活泼，更能够唤起消费者的感情共鸣。

10. 夸张式

夸张是对事物的形象、特征、作用、程度等作扩大或缩小描绘的一种表现方法。夸张不能和事实距离过近，否则会分不清是在讲述事实还是在夸张。夸张的表现方式主要有3种：放大，就是把某一特征放大到不合逻辑的程度，但不影响受众认识其本质；缩小，将一个事物描绘到最弱、最小；超前，把结果当作原因，把未来可能的情况描绘为过去或现在。

夸张是一种超越现实而又具有说服力的诉求技巧，为了达到强调或滑稽效果，而有意识地使用过度的表达，通过夸张把事物的本质更好地表现出来。从艺术修辞的角度来看，成功的夸张型广告并不会给人以失真或虚假的感觉。相反，独特而新奇的表现形式，往往会使受众在惊讶之余留下深刻的印象。在不需要过多文字的户外广告媒体上，使用夸张的手法创造超现实的情境，是吸引人视线的有效方法，如LG"生活在旅途"系列广告（图6-5）。

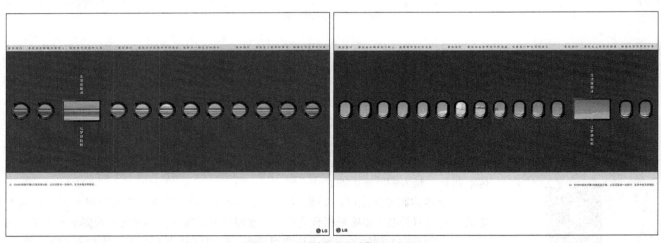

图6-5　LG"生活在旅途"系列广告

11. 对比式

故意把两个相对、相反的事物或同一事物相对、相反的两个方面放在一起，用比较的方法加以描述或说明，这种表现方法叫对比，也叫对照。运用对比，能把好同坏，善同恶，美同丑这样的对立关系揭示出来，给人留下深刻的印象。从艺术修辞的角度来看，对比有两种情形：反面对比和反物对比。反面对比就是用一个事物的反面特点与其正面特点比较；反物对比就是用反面事物与正面事物比较。

和信息告知不同，比较式广告的核心就是通过对自身优点的阐述来营造自己优于他人的印象。这种修辞方式有可能激化竞争、引发争议。在国外市场上，采用比较式广告的品牌，一般都是在预算、市场占有率和知名度上处于劣势的广告主，目的是通过比较引起注意。市场占有率领先的企业极少会用这种方式，因为这种做法对忠诚的品牌消费者来讲一般起不到什么作用。我国《广告法》第十三条明确规定："广告不得贬低其他生产经营者的商品或者服务。"这就在相当大程度上限制了比较式广告在中国的应用。现行广告管理规章制度对于"第一""最大""最优"等形容词的使用具有严格限制，旨在消除广告中隐藏的比较含义。尽管受到这些限制，但暗含比较意图的广告在中国并不少见。

参考图例6.26

知识拓展6.6

对于广告作品的效果呈现，从理论上讲可以分为功能性因素和结构性因素两种形式。功能性因素是指广告中提供的"有用性"信息量，广告提供的有用信息越多，越能激发消费者的兴趣。结构性因素即广告信息的表现形式。虽然决定平面广告优劣的影响因素很多，但是艺术修辞显然具有至关重要的作用。平面广告的创意表现是使消费者产生心理变化的重要环节，它并不完全等同于一般的艺术鉴赏，它需要兼顾政府、市场与媒体之间的关系。当然这种考量并不是单纯的营销导向，它更倾向于一种从消费者的角度来探析广告创意对受众注目率与好感度的综合评价。

● **思考题**

1.谈谈消费者证言式与名人代言式广告之间的区别。
2.简要说明图形创意的概念，并列举2~3个常见的图形创意的方法。
3.收集1~2个典型的文字设计作品，并分析其采用的方法。
4.广告创意中的艺术修辞及其主要表现形式有哪些？

第七章

广告创意效果测评

在广告的实施过程中，其效果如何始终是企业最关心的问题。所谓效果，通常包括两方面的内容：该广告的内容是否对受众产生了刺激，即受众是否看到并记住了该广告；该广告是否对受众购买动机产生了影响，即产品的销售量在广告播放后是否增加。

约翰·沃纳梅克曾经说过："我明知道我花在广告方面的钱有一半是浪费了，但是我从来无法知道浪费的是哪一半。"因此对于广告效果的测评非常重要，专业广告公司应及时向企业反馈信息，并提出修改意见，这是广告创意活动为客户提供的服务之一，也是广告公司与企业长期合作并赢得信任的基础。在广告效果评价中，采用定性与定量相结合的方式，有利于客观、准确地对一则广告展开评价。广告不但具有经济功能，而且具有教育功能、传播功能、心理功能、美学功能。"广告宣传也要讲导向"彰显了广告效果评测中经济效益与社会效益相互统一的原则。

第一节　什么是广告效果

效果是衡量规划、项目、服务机构经过实施活动所达到的预定目标和指标的实现程度。广告效果是指以广告作品为载体的广告信息经过媒体传播以后，对广告对象和广告主所产生的直接或间接影响。广告效果有狭义和广义之分，狭义的广告效果指广告所获得的经济效益，即广告传播促进产品销售的增加情况，也就是广告带来的销售效果；广义的广告效果则是指广告活动目的的实现程度，即广告信息在传播过程中所引起的直接或间接的变化总和，包括广告的营销效果、传播效果和社会效果等。

一、广告效果的特点

广告活动涉及政治、经济、文化等诸多方面，广告信息的传播能否成功，受到各种因素的影响，由此导致广告效果具有一些特性。

1. 效果滞后性

除售点广告等极少数广告对现场销售可以起到立竿见影的作用之外，一般情况下，广告在发布一段时间以后才会产生效果，目前还没有能够准确测量这种滞后性的方法。但是就习惯而言，从广告策划开始，到广告作品的产生、发布并产生效果，最短需要几天的时间，通常会在一个月左右显现，有的甚至需要半年以上的时间。认清广告效果不是即时的，而是滞后的，有利于我们在进行广告效果测评时，不是仅限于从短期内产生的效果去评价广告的成败，而是经过一段时间再进行考量。

2. 效果遗忘性

从总的趋势来看，随着时间的推移，广告效果会逐渐减弱。广告信息或品牌名称会在消费者的记忆里变得模糊，有的甚至彻底消失。因此，为了保证广告效果的长期性，就必须开展定期的广告投放，以增强人们的品牌印象。然而，有些广告虽然已经淡出视野许多年了，但是人们仍旧记忆犹新，这说明好的广告创意可以在一定程度上延长遗忘周期。同时，广告的遗忘周期还受不同媒体形式、受众文化、风俗习惯等多种因素影响。

3. 效果积累性

广告信息被消费者接触，形成刺激和反应，最后产生效果，实际上是一个不断积累的过程。一方面是时间的累加，我们初次接触广告时受到的刺激是有限的，当这种刺激经过一段时间的积累达到一定程度后，才会转化为消费的需求或行动。从广告的发布到购买行为的产生，有一个相当长的积累期；另一方面是媒体的累加，通过多种媒体对同一产品的反复宣传，能够加深受众的印象，刺激购买行为。制订广告发布战略，应从受众的媒体接触入手，有效地进行媒体组合，提高整合传播的效果。

4. 效果复合性

广告效果是多种因素作用下的结果，各种因素之间相互影响，并最终对广告效果形成合力。从传播的角度看，广告是企业与受众沟通的桥梁，要考虑产品特征、促销策略、广告媒体特征、广告实施质量、广告对象购买力、同类竞争产品、竞争广告制约以及社会环境等因素的影响。广告不仅会促进销售，还会对社会文化产生影响。在不同的市场条件下，广告所产生的社会效果也不一样，因此需要综合评价。在测评广告效果时，要尽量分清哪些因素起到直接和主要的作用，哪些因素起到间接和次要的作用。

5. 效果扩散性

受广告效果的影响，消费者购买了商品或服务，从而对商品的质量与功能有了进一步的了解，这可能导致消费者对商品产生满意或不满意的态度，这种态度可能对广告效果产生积极或消极的影响。如果消费者认为产品物美价廉，他们很可能会重复购买，当然也有可能将产品推荐给亲朋好友；但是如果产品性价比过低，且质量不佳，则消费者很可能会拒绝再次购买甚至向他人宣传产品的坏处，尤其是在自媒体环境下，很容易引起连锁反应。这就要求我们关注消费者在广告传播中所扮演的角色，促使他们开展积极的二次传播，扩大广告的传播效果。

6. 效果抵消性

广告是市场竞争的产物，也是市场竞争的手段。广告的冲击力越强、影响力越大，就越能够加深其在消费者心目中的印象，树立企业形象，扩大市场份额。因此，仅仅把广告看作信息传递的手段，而没有竞争意识是不够的，需要多方面评价广告的竞争力，尤其是有多个竞争品牌的时候，雷同的广告创意容易造成广告效果之间的相互倾轧。对于同一个商品而言，经常变化或前后矛盾的广告策略，也不利于企业在激烈的市场竞争中脱颖而出，相反容易引起消费者的认知混淆，从而导致广告的竞争力下降，效果被抵消。

二、广告效果的宏观评价

在广告效果测评中，宏观评价具有十分重要的作用，可以起到规避风险、调节目标、总结经验的作用，是广告社会性的集中体现。从这个角度来看，广告效果测评不仅指向最大的经济利益，而且指向最大的社会效果。广告应当旗帜鲜明地履行自己的社会职责，把宣传高尚的社会道德情操与追求美好生活结合起来，防止低级庸俗、不健康的内容，真正起到指导消费、方便生活的作用。可见，广告效果的宏观评价集中表现在广告能否与社会主义物质文明和精神文明相统一。

1. 合法性

广告创意与策划既然是一种商业行为，就必须遵守相应的法律法规与道德规范。《中华人民共和国广告法》（2021）第 7 条规定："广告行业组织依照法律、法规和章程的规定，制定行业规范，加强行业自律，促进行业发展，引导会员依法从事广告活动，推动广告行业诚信建设。"《广告管理条例》（1987）第 8 条规定："广告有'违反我国法律法规的'，不得刊播、设置、张贴。"《互联网广告管理暂行办法》（2016）第 4 条规定："鼓励和支持广告行业组织依照法律、法规、规章和章程的规定，制定行业规范，加强行业自律，促进行业发展，引导会员依法从事互联网广告活动，推动互联网广告行业诚信建设。"此外，《药品广告管理办法》《化妆品广告管理办法》《食品广告管理办法》《酒类广告管理办法》等单项法规，还对相应广告内容的管理作出了明确规定。

2. 优美性

广告不仅在传递经济信息、促进物质文明方面发挥着重要的作用，而且也对公共文化与社会主义精神文明建设有重要的推动作用。作为一种"劝说"的艺术，广告必须借助一定的表现方法和形式，才能将商品或服务的信息传达给受众，并尽可能使其留下深刻且美好的印象。因此，为了美化市容、保护环境、保护文物古迹和自然风光，就必须在广告投放前对其宏观效果进行评价，从而实现有计划、有目的、有选择的投放。2006 年 5 月 22 日，国家市场监督管理总局出台了《户外广告登记管理规定》，其后全国各大城市都开展了户外广告的清理与整顿工作。如果缺乏对广告效果的宏观评价，任由低级庸俗、封建迷信、暴力色情的内容在大众媒介上传播，必然会

造成对社会文化的极大污染。因此，为了实现人们对于美好生活的追求，我们必须加强对广告创意的执行，通过新颖独特的创意、巧妙的图形、适当的编排来吸引消费者注意力。

3. 导向性

广告宏观效果主要是指广告刊播之后对社会环境造成的影响。2016年，习近平总书记在党的新闻舆论工作座谈会上指出："新闻报道要讲导向，副刊、专题节目、广告宣传也要讲导向。"可见，在广告效果的宏观评价中，坚持正确的舆论导向十分重要。一方面，依靠发布虚假信息、模糊信息来压制竞争对手或完全不顾市场规范的广告行为，将产生恶劣的社会影响；另一方面，广告的劝服性、诱导性虽然能够起到吸引消费者的作用，但是也容易歪曲人们的价值观念，导致消费主义横行。这不但会对社会主义精神文明造成重大伤害，也不利于市场经济的长期稳定与健康发展。在宏观评价中，广告效果的导向性主要体现在以下3个方面：要树立正确的价值观念，避免奢靡之风与过度消费；要构建正确的审美文化，避免恶俗之风与哗众取宠；要构建和谐的社会环境，避免谣言之风与虚假宣传。

对于广告宏观效果的测量，包含短期与长期两种形式。测评广告的短期社会效果，可采用问卷调查、焦点访谈、大数据抓取等方法，通过比较消费者接触广告前后的认知、记忆、理解和态度，测定出广告的短期社会效应。测评广告的长期社会效果，则需要开展较为宏观的、长期的、综合的社会跟踪调查与舆情监控，以及建立独立的第三方机构。长期社会效果评价既包含对短期社会效果评价的归纳与总结，也要考虑到在长期的社会发展过程中，广告短期效果可能发生的变化。

三、广告效果测评的原则

广告效果测评是一项专业性、技术性很强，且十分复杂的工作。因此，在具体测评过程中必须遵循一定的原则，才能保证广告效果测评的科学性与精确性，从而达到广告效果测评的预期目标。

1. 目标性原则

在广告效果测评时，要根据广告的不同目标来选择测评的内容。如果广告的目标是直接促销，那么测评的内容就应放在广告发布后销售量的增减上，即销售效果测评；如果广告的目标是在市场上树立企业形象及产品知名度，那么测评的内容应倾向于消费者对企业的印象及对产品或品牌的认知度和记忆度；如果广告的目标是唤起需要，测评的内容应着重于企业及产品本身的感召力及被信任的程度。

2. 综合性原则

影响广告效果的因素很多，而且在具体的测评过程中还有许多不可控的因素，如国家临时颁布的法律法规，突发的重大灾害性事件，重大网络舆情事件等。因此不管是测评广告销售效果，还是测评心理效果，都要综合考虑各种因素。即使只是测评广告的创意表现，也要充分考虑广告的受众因素、社会文化因素、媒体组合因素、周围环境因素，只有这样才能使得广告效果测评更加准确。

3. 可靠性原则

广告效果测评的结果只有真实可靠，才能起到参考与借鉴的作用。在广告效果测评的过程中，测评对象的选取要按照科学的方法进行，以确保数据的代表性；测试的标准要严格控制，确保前后一致；测试结果要在同一条件下多次进行，反复论证。如多次测评的数据均大致相同，则说明该测评的结果可靠性较高。

4. 经常性原则

由于广告效果在时间上具有滞后性和累积性，因此在进行广告效果评测时要坚持经常性的原则，不能只是一次性的临时行为。某一时间和地点的广告效果，并不一定就是该广告的真实效果，它也许包括了前期广告的延续性或其他营销活动的影响。所以，要测定当前广告的真实效果，就必须掌握前期广告活动和其他营销活动的全部资料。长期的广告效果测评，只有在经常性的短期效果测评的基础上才能实现。同时，历史资料提供了大量的测评经验与教训，对现在的广告效果测评工作有很大的参考价值。

5. 经济性原则

广告效果测评是广告活动的有机组成部分，是提高广告效益的有力工具和重要手段。广告效果测评本身也是一种经济行为，在进行广告效果测评时，所选取的样本范围、采样地点及测评指标，既要满足广告效果测评的要求，又要充分考虑企业的承受能力，应尽可能用最经济的测评方案，获得最有效的测评结果。

6. 多样性原则

根据广告效果测评的目标，运用多种手段进行测评，在定量收集的基础上根据专业人员的经验做定性分析，坚持定量分析和定性分析相结合的原则，使广告效果测评能够真实反映事物的本来面目。

7. 可行性原则

效果测评必须从实际出发，使所定测评方案切实可行。具体来说，就是在不影响测评要求和准确度的前提下，尽可能使测评方案简便易行，确保方案不仅在理论上可行，而且在实施过程中也有较强的可操作性。

第二节　效果测评概述

效果评价主要是分析目标和指标的实现程度，包括事前测评和事后测评。事前测评是在广告尚未正式发布之前进行的各种测验，如邀请有关专家或消费者团体进行现场观摩，审查广告活动中存在的问题，或在实验室运用各种仪器来测评人们的心理活动效应，对广告可能获得的成效进行评价，根据测评数据及时调整广告策略提高广告效果。事后测评建立在广告营销目标达成的基础上，根据不同的指标，如知名度、记忆率、理解率及购买意图等采用多样化的测评方法，准确、系统、全面地判断广告投放的科学性与实用性，从而为后续的广告创意与策划提供依据，并为构建整合营销传播战略提供支撑。

一、效果测评的目的

广告效果测评是完整的广告活动不可缺少的重要内容，是检验广告活动成败的重要手段。企业必须加强完善广告效果的测评工作，提高测评工作的质量，从而更好地促进广告活动经济产出功能的实现。其目的主要表现在以下 5 个方面：

1. 有助于纠正对广告功能的错误理解

目前，一些企业的决策者对广告作用持两种截然不同的看法：一种认为广告是万能的，所谓"一则广告救活一家企业"；另一种认为做广告根本没有用。其实这两种貌似对立的看法都是对广告功能的误解。随时跟踪受众的意见与反馈，了解人们对广告作品的看法，有利于防止负面信息造成不良影响。我们对广告的功能应该采取理性的态

度,创意并不是一时的灵感,而是科学的决策。广告测评能够较为客观公正地呈现广告的实际效果,从而帮助企业决策者消除误解,理性地开展广告策划活动。

2. 有助于优化广告作品的视觉表达

广告效果主要受广告策划水平的影响,一般而言,广告策划的质量越高,广告作品越有可能表现出较高的执行水平。这种理论和经验上的推论,还需要在实践中对广告创意的实施与评价进行检验,通过研究广告对象接受广告作品之后的心理、行为上的变化,来评定广告创意与策划的真正效果。大卫·奥格威有一句名言:"如果连你的妻子、孩子都不愿意看的广告,还指望别人喜欢吗?"可见,在正式发布之前,需要对广告作品进行事前评估,这样可以完善广告创意执行中不成熟、不适宜的表达。

3. 有助于提升广告经营者的专业素质

广告效果测定和评估是广告经营者提高业务素质、监控能力和经营范围的重要手段,是提升广告创意、策划、设计、制作、发布能力的重要依据,是科学化、规范化管理的重要保障。事前预测或评估广告策划方案,对提高广告策划方案的科学性具有重要作用,可以降低风险,提高效率。进入广告实施阶段,对广告效果的预测和评估,可以监督或调节广告费用的投放情况,并进行及时的修正与调整。广告投放结束以后,进行阶段性的广告效果测评,总结广告策划过程中的不足,为今后的广告创意活动提供参考。

4. 有助于推行企业的整合营销战略

企业的整合营销战略是一场大规模的广告创意活动,需要各个部门及相关人员的通力合作,广告效果评价是其中的一个重要环节。从业务流程上看,广告效果测评是广告运行中的最后一个环节,但从整合营销来看,广告效果测评却是其战略过程中的一个连续往复的过程,每一次效果测评都会影响到整合营销战略的实施,同时整合营销战略也为广告测评指明了方向。可见,我们必须对广告效果进行全方位的测评,让广告创意与策划始终能够在企业整合营销战略的基础上循序渐进地进行。

5. 有助于降低广告创意传播的风险

广告策划是广告创意的大纲与蓝本,但是这个大纲和蓝本毕竟是事先依据有限的情报制订的,所以在实际执行过程中,会遇到许多始料未及的新情况和新问题。激烈的市场竞争、社会与生活环境的快速变化,可能远远超出我们原来的预期。市场因素既可能刺激、渲染或放大广告所产生的效果,也可能压制、约束广告的传播,甚至引发舆情起到相反的作用。这就需要广告评估公司对广告传播效果进行及时的跟踪,及时发现、纠正、弥补广告策划方案中的缺陷,不断修改完善广告创意与执行方案。

二、常用的测评方法

测评方法,即获得测评结果的方式,通常包括测评时所采用的测评原理、计量器具和测评条件等因素。为了确保测评的准确性和权威性,在广告效果评价中,经常采用定性与定量相结合的方法。

1. 专家意见综合法

专家意见综合法是事前测评法的一种,具体做法是在广告作品完成或媒介组合计划制定后,请有关广告、消费者心理研究、营销等方面的专家进行评价,多方面、多层次地对广告作品及媒介组合方式可能产生的影响做出预测,然后再将各位专家的意见综合起来,作为广告效果测评的基础。专家意见综合法是比较简便易行的一种方法,评价过程容易掌握,而且花费不高。但应该注意的是,所聘请的专家一定要具有权威性,应该能够代表不同的广告创意取向,以保证所获得的意见权威、全面、准确。

2. 消费者判定法

消费者判定法又称价值序列法，属于事前测评的一种方法。具体做法是将同一种商品拟定出几种广告作品和媒介组合方案后，征求消费者意见，根据消费者的评价排列出顺序，从而选择排在第一位的广告方案。消费者判定法只需设计广告草图，成本低廉，而且可以获得大量的一手资料，但其不足之处在于较难获得准确信息，同时调查结果容易流于一般化，缺少独到见解。

3. 评分测评法

评分测评法是一种事前、事后均可采用的测评方法，通常用来比较同一产品或服务的若干个广告创意方案之间的优劣。具体做法是首先设计一个广告要素评分表，每个要素规定最高得分，然后请消费者根据要素逐项打分，累计得分最高的广告作品说明其创意表现的效果较好。

4. 仪器测评法

仪器测评法是运用视向器、按钮仪、电位器、视听器等测评仪器，测试消费者在看到或听到广告方案时的生理反应，由此推断出消费者的心理状态，进而对广告效果进行评价。运用仪器进行测评，可以比较口头表达同生理反应之间的差异，由此判断出消费者的真实想法。仪器测评法可以较细腻地分析出广告作品对消费者心理的影响过程，如注意、记忆、喜爱、厌恶等。需要注意的是在进行仪器测评时，首先要消除被试者的紧张情绪，以保证测评结论的准确性。

5. 认知测评法

认知测评法主要是测试消费者对广告商品、品牌、企业标识、广告口号、图像及创意等的认知度。其中最有名的方法是斯塔夫阅读率调查法，这种方法主要用于报刊、杂志等印刷媒体，具体方法如下：

①将被调查者分为3类：A类，看过该广告，即能够辨认出曾看过该广告；B类，认真看过该广告，即不但知道该商品和企业，而且能够认得出广告的标题或插图；C类，看过并能记得该广告50%以上的内容。

②在此基础上，分别统计各类被调查者的人数，据此计算注目率、阅读率、精读率3个指标：

注目率 = A类的人数 / 被调查者总人数 × 100%；
阅读率 = B类的人数 / 被调查者总人数 × 100%；
精读率 = C类的人数 / 被调查者总人数 × 100%。

③对于广播、电视等电子媒体的认知测评主要采用视听率测评法，计算视听率指标。

视听率 = 广告节目的视听户（人）数 / 电视机或收音机的拥有户（人）数 × 100%。

6. 回忆测评法

回忆测评法主要用于测评广告传播效果的理解度和记忆度。因为广告效果具有延迟性和累积性，所以消费者对广告商品、企业标志、品牌商标，以及对广告创意的理解、记忆与联想就成为广告效果测评的重要内容，一般包含两种形式：

①自由回忆：是让消费者在不加任何提示的情况下独立对已推出的广告进行回忆，以测验记忆情况。目前运用最普遍的是波克一天后回忆法，一般做法是在电视广告播出24小时以后，要求被调查者回答事先设计好的一系列问题，以此确定他们对广告的记忆情况。

②提示回忆：是在调查人员的某种提示下，消费者对已推出的广告进行回忆，这里的提示可以是广告的商标、品牌名称、标题或插图等。

最为经典的方法是"盖洛普－鲁滨逊事后效果测试法"，被调查者可以从测试人员所提供的广告产品、品名、广告词等信息中得到暗示或提示，根据被测试者的回答，得到3种传播效果的数据：一是品名认知效果数据，即广告在吸引受众注意力方面的效果；二是观念传播效果数据，即广告影响受众心理反应或对销售重点理解程度的效果；三是说服购买效果数据，即广告说服受众购买产品的能力，受众看了广告后，购买该产品的欲望是否增强，购买行为受影响程度是大是小。

7. 态度测评法

态度测评法主要用来测评广告传播效果的忠实度、偏爱度及品牌印象等。常用的方法有语义差异法、态度标尺法和态度量表法等。其中语义差异法是比较常用且简便易行的一种方法。具体做法是首先针对某一广告准备几组意义相反的形容词，然后将这些形容词制作成标尺，接着让消费者根据自己的印象在标尺上做标记，最后对这些标记进行综合计算。这样就可以得出消费者对某一广告作品的印象或态度。

三、效果测评的程序

程序是一种管理方式，是协调细节的手段。广告效果的测评涉及众多方面，实施复杂，意义重大，为了确保测评结果的质量，使整个测评工作高效率地进行，必须精心策划，拟定全面的测评方案，以确保测评的科学高效，具体步骤如下：

1. 确定测评的具体问题

涉及广告效果测评的问题主要有6个方面：广告的表现手法；广告媒体；组成广告作品的各要素；广告不同刊载位置的相对价值；广告重复刊载频率；广告的易读性。确定具体问题的方法通常有两种：归纳法，即先了解广告主广告促销的现状，然后根据广告主的要求确定测评的目标；演绎法，根据广告主的发展目标来衡量广告促销的现状以及广告效果测评目标。

2. 制订计划

测评计划是整个测评工作的行动纲领，主要包括以下方面的内容：测评的目的和意义、测评的具体内容、测评的方法、测评的范围和对象、测评的进度安排、人员组织以及测评的费用预算等。广告效果测评也是一项有计划、有目标的工作，制订科学的测评计划有助于测评工作的顺利开展。

3. 组建测评机构

广告效果测评计划的实施，需要训练有素的测评人员，为此必须做好测评机构的组建工作。需要注意的是，在考虑测评机构每个测评人员个人素质的同时，还要特别注意测评机构的整体结构，要从职能结构、知识结构、能力结构及年龄、性别结构等方面，对测评机构进行合理安排，使之成为一支精干的、能顺利完成测评任务的队伍。

4. 实施计划

根据问卷开展实地调查，结合文献搜集相关资料。资料搜集可以从两个方面入手：一方面是企业的内部资料，包括企业近年来的销售、利润状况，广告预算状况，媒体选择状况等；另一方面是企业外部资料，主要是与企业广告促销活动相关的政策法规，企业所在地的经济状况，媒体状况及行业竞争状况等。在此阶段，测评人员的接触面广、工作量大，所遇到的情况也比较复杂，会出现很多问题。为了能够顺利完成测评任务，

测评机构的负责人必须集中精力做好各方面的协调工作,力求以最少的人力、最短的时间、最高的质量完成资料搜集任务,为接下来的工作打好基础。

5. 整理分析资料

整理分析资料是对已经取得的资料进行鉴别与整理,并对整理后的资料进行分析,可分为整理和分析两个步骤。整理资料就是对全面审核以后的资料进行初步加工,摘出可以用于广告效果测评的资料。对资料的分析有综合分析和专题分析两种:综合分析是从企业的整体出发,分析广告效果,如广告投放后的市场占有率、企业知名度、资金回流率等;专题分析是根据广告效果测评的要求,在对调查资料汇总以后,对广告效果的某一方面进行详尽的分析。

6. 论证分析结果

通过召开论证会的形式,运用科学的方法对广告的测评结果进行全方位的分析,使测评结果进一步科学化。常用的论证评议方式主要有两种:一是判断分析法,即由相关专家和广告主对提供的测评结果进行分别论证,在此基础上综合考虑各因素,提出对分析结果的改进意见;二是集体思考法,即聘请专家、学者进行面对面的研讨,畅所欲言、综合分析、集体修正,从而使得测评结果更加科学合理。

7. 撰写测评分析报告

在资料整理分析并经过论证分析之后,广告测评者需要在计划规定的时间内撰写报告。分析报告是所有测评成果的集中体现,是对此前所做工作的总结,必须使分析报告能够对实际工作发挥作用。测评分析报告主要包括以下3个方面内容:

①前言:简要介绍该次测评的目的、背景及要解决的问题等。

②报告主体:具体内容应包括测评的内容、时间、地点,测评的方法,测评的具体结果,改进广告促销的具体意见等。

③附件:包括问卷样张及必要的附录等。

第三节 广告效果的定量测评与分析

广告是企业营销活动的构成要素之一,对广告效果进行评估则是广告运作过程的一个重要环节。随着广告投入与企业经营业绩之间的相关程度越来越高,广告主日益重视广告效果测评,广告费用的投入不再是盲目的,而是有明确的效益标准。通过广告效果测评,可以及时洞悉消费者的心理变化过程,并对广告创意是否独特、广告主题是否突出,以及媒体投放是否合理等做出科学判断。从根本上来看,广告效果测评是一种双向的过程,它与市场调查具有同等重要的位置。

一、广告传播效果的评价

广告传播效果也称为广告的"本身效果",包括接触广告的人数,受众对广告的印象及其引起的心理反应。这种反应既是由广告自身引起的,也是由广告媒体带来的。它并非直接以销售业绩作为评断的标准,而是以广告的阅读率、收视率、收听率、点击率等作为依据。如一个房地产广告在报纸上刊出后,得到了消费者的大量反馈,则可认为该广告已经达到了应有的广告传播效果,而不一定真正实现销售。

1. 阅读率

阅读率是衡量一张报纸或期刊价值(包括广告价值)的系列指标之一。它的含义是阅读某报刊的人数占所覆盖地区人口总数的比例。

阅读率＝阅读某报刊的人数÷该报刊覆盖地区总人数×100%，平均每期阅读率是读者调查的基本常用指标，它表明对于每期报纸（对于日报是每天，对于周报是每周）的阅读人数占总人口的比例。实际上，广告主购买的不是报纸的版面，而是阅读该报纸的与其商品目标消费群一致的读者。

2. 收视率

电视收视率是指某一时段内收看某电视频道（或某电视节目）的人数（或家庭户数）占电视观众总人数（或家庭总户数）的百分比。虽然收视率本身只是一个简单的数字，但是在看似简单的数字背后却是一系列科学的基础研究、抽样和建立固定样组、测量、统计和数据处理的复杂过程。收视率数据采集方法有两种，即日记卡法[①]和人员测量仪法[②]。

目前主要使用人员测量仪法，它是一种通过网络自动记录观众收看电视情况，从而获取电视收视信息的方法。数据可以精确到秒，能够准确反映数据变化。前一天的数据通过电话线或 GPRS 传回 CSM 服务器进行处理，第二天客户即可以看到结果。CSM 主要采用 3 种测量技术：DFM（用于模拟电视信号进行测量的技术）、Si-code（用于数字电视信号进行测量的技术）、声音匹配（可同时用于模拟电视和数字电视的测量技术）。

3. 收听率

指的是某地区在某特定时段（节目播放时段）内，收听某电台（节目）的人数占该地区潜在听众的比例。潜在听众，指某地区特定群体中有收听广播能力的人。收听率调查运用抽样调查方法，对广播听众收听广播的时间、地点、工具及状态等信息进行科学、全面的收集，并运用科学的统计方法计算出广播电台（频率）或节目的收听率数据。

从统计学的角度来看，收听率是一个时点指标，它反映的是某一个时刻的数据状态。在收听率调查运作中，通常以每 15min 时段作为一个时点。因此，无论是日记卡法还是人员测量仪法调查得到的数据，首先是时段收听率。至于节目收听率，是在时段收听率的基础上，对照实际播出的节目所对应的时间段，运用统计方法运算得出的。

4. 点击率

网络广告计费通常采用每点击成本（cost per click，CPC），即每次网络广告被点击并链接到相关网址或详细内容页面需要花费的费用。网络访客主动点击网络广告表明他们对该广告感兴趣，而广告主仅为点击广告的行为付费，不像传统广告那样需要为广告显示的次数付费。在 CPC 模式下，点击量成为网络广告效果评价的重要指标，这种效果评价体系虽然更为准确，但也容易导致网络水军的滋生，所以需要加强网络广告的监管[③]。同时设计师在进行网络广告的创意与策划时，也需要充分考虑到网络媒体的效果评价指标，只有创意更具吸引力，才能赢得受众的点击。

知识拓展7.1

① 日记卡法是指由样本户中所有 4 岁及以上的家庭成员，将每天收看电视的频道、时间段随时记录在日记卡上，以获取电视观众收视信息的方法。
② 人员测量仪法为一种与样本用户电视及录像机的协调器相连的电子装置。
③ 2020 年 4 月，国家广电总局发布了《广播电视行业统计管理规定》，其中强调任何机构和个人不得干扰、破坏广播电视主管部门依法开展的收视收听率（点击率）统计工作，不得制造虚假的收视收听率（点击率）。

二、广告营销效果的测评

广告的营销效果是企业投入广告费用以获得回报的最根本目标。广告的营销效果，就是通过广告传播，促使消费者采取行动，增加销售额，扩大利润的效果。在广告信息传播过程中，广告的传播效果、社会效果最终要体现在广告的营销效果上。以广告发布前后企业商品销售量增减的幅度来衡量广告效果的行为，即为广告营销效果的测评。

首先，从消费者角度来看，广告为消费者提供了大量的商品和服务信息，为他们的比较与选择创造了条件，从而节约了大量的购买时间。其次，广告不断刺激消费者的购买欲望和需求，使得企业能够不断扩大生产规模，从而有利于社会主义市场经济的发展。再次，从企业角度来看，广告能够构成强有力的竞争环境，激励企业采用新技术、新工艺，不断改进和提高产品质量，优化和增强销售能力，开发和普及新产品。最后，从社会文化角度来看，广告本身也是社会文化的一部分，有利于科学技术与人类文明的融合，促进传媒产业的发展，使得人们的精神生活更加丰富。因此，测定广告的营销效果，除了通过一些定量指标进行测量以外，也要从定性指标入手进行宏观分析。

促进产品销售的因素是多方面的。消费者从接受广告信息到完成购买行为有一个过程，一方面有广告持续传播效果的累积效应，一部分消费者接受广告信息后立即购买，另一部分消费者把广告信息储存于记忆中，等到适当的时机才进行购买。显然，后一部分消费者的行为也是广告宣传的效果；另一方面则涉及营销策略中各个因素的综合运用，有人购买商品不一定是因为广告信息，而是通过熟人推荐、柜台促销、商品试用、公共关系等，因此在测评广告营销效果时，需要确定广告是否是唯一的销售影响因素，或其他影响因素暂时处于不变状态。广告销售效果的评价方法主要包括以下内容。

1. 计算法

通过统计学的相关原理和方法，计算广告费与销售额之间的比例关系，以确定广告的市场效果，常用的方法主要有4种：

（1）广告费比例

广告效果＝广告费÷销售量×100%

（2）广告促销效果

广告效果＝销售量增加数÷广告费增加数×100%

（3）多元平均广告效益

$R = (S_2 - S_1) \div (P_2 - P_1)$

式中，R 表示每元广告费的效益；S_1，S_2 表示第一、二期广告后的销售量；P_1，P_2 表示第一、二期广告费的投入。

（4）线性回归方程

如果广告费和销售量之间存在线性相关，那么便可借助线性回归方程，预测任何时间广告费的增加对未来销售额的影响。

2. 统计法

又称实地考察法，通过在销售地区开展实验，是较为常用的一种广告效果评价方法。它包含两种方式：一种是在商店里展示售点广告，或将广告片在购物环境中播放，请商品推销员或导购员在现场派发产品说明书和广告回函单，从现场的销售情况可以测出广告效果；另一种是将同类商品的包装和商标拆除，在每一种商品中放入一则广告和宣传卡片，观察不同商品的销售情况，以此判断营销效果。不过这种方法用于实验室测验更为合适，在现实生活中，要消费者做出购买无商标产品的决定难度较大。

3. 比较法

（1）区域比较

把两个条件相似的地区（规模、人口因素、商品分配情况、竞争关系、广告媒体等不能有太大差异）划分为A区和B区。在A区内进行广告活动，B区内不进行广告活动。在实验进行前，将两个地区的其他影响因素（经济波动、重大事件的影响等）控制在相对稳定的状态下，最后将两个区的销售结果进行比较，可测出广告的营销效果。这种方法也可应用于对选样家庭的比较分析。

知识拓展7.2

（2）媒介比较

在同一期报纸或杂志发往两个区域时，运用差异化的印刷方法，一是同一期报纸或杂志上有一半插入a广告并发往A区，另一半上b广告并发往B区，经过一段时间，测算两地区销售量的变化情况。二是同一期报纸或杂志上有一半插上a广告发往A区，另一半不插广告发往B区，一段时间以后，分析两个区域销售量的变化情况。

4. 加权计算法

加权计算法是网络效果测定的方法之一，建立在对广告效果有基本监测统计手段的基础上。所谓加权计算法，就是在投放网络广告后的一定时间内，对网络广告产生效果的不同层面赋予权重，以判别不同广告所产生效果之间的差异。这种方法实际上是对不同广告形式、不同投放媒体、不同投放周期等情况下的广告效果比较，而不仅反映某次广告投放所产生的效果。

例如，某企业在宣传方面选择了网络广告，并在一段时间内同时实施了3种方案，投放效果各有不同，基本情况见表7-1。

表7-1　某企业宣传实施方案

方案	投放网站	投放形式	投放时间	广告点击次数	产品销售数量
方案一	A网站	旗帜广告	一个月	2000	260
方案二	B网站	旗帜广告	一个月	4000	170
方案三	C网站	旗帜广告	一个月	3000	250

从表中的数据可以直接看出方案一获得了最高销售量，似乎有最好的效果，但是衡量网络广告投放的整体效果涉及很多方面，比如要考虑广告带来多少注意力、注意力可以转化为多少利润、品牌效应等问题。针对上述情况，就应该进行科学的加权计算法来分析其效果。首先，可以为产品销售和获得的点击分别赋予权重，权重的简单算法是：（260+170+250）÷（2000+4000+3000）≈0.07（精确的权重算法需要应用大量资料进行统计分析）。由此可得，平均每一百次点击可形成七次实际购买，那么可以将销售量的权重设为1.00，每次点击的权重为0.07。然后将销售量和点击数分别乘以其对应的权重，最后将两数相加，从而得出该企业通过投放网络广告可以获得的总价值（以美元为单位）。

方案一，总价值为：260×1.00+2000×0.07=400

方案二，总价值为：170×1.00+4000×0.07=450

方案三，总价值为：250×1.00+3000×0.07=460

由计算结果可见，方案三才是为该企业带来最大价值的方案。虽然第一种方案可以产生最多的实际销售量，第二种方案可以带来最多的注意力，但从长远来看，第三种方案更有价值。

三、广告心理效果的测评

1961年,美国广告学家R·H·科利在《为衡量广告效果而确定广告目标》(*Defining Advertising Goals for Measured Advertising Results*)一书中指出,广告成败的根本应视为是否在恰当的时间,以恰当的成本,把想传达的信息,传达给想要传达的人,即DAGMAR法则④。它与传统广告目标不同之处在于,DAGMAR法则侧重信息传播而非销售额最终的变化,因为影响营销的因素太多,广告只是其中的一部分。与单纯的营销目标相比,对消费者认知或心理的变化的广告效果测定,能够更科学、更直接、更客观地反映广告作品和广告媒体的传播效力,是核查广告目标实现程度的重要指标之一。

通常我们认为消费者的心理变化是一个逐步的过程,观察广告发布前后相应指数的变化情况,可以得到本次广告效果的测量数据,并为下一次广告目标的设定提供参考。测量消费者的心理变化过程,需要建立一套科学的指标体系,通常包括两种形式:一种是李维奇和史坦利的六分法;另一种是科利的四分法。

1. 六分法

知名→了解→喜欢→偏好→信服→购买

其中,前两步(知名与了解)与产品或劳务咨询相关;中间两步(喜欢与偏好)涉及对产品或劳务的态度,最后两步(信服和购买)为行为步骤导致实际购买。其优点在于,它比较完整地描述了实际发生的购买行为与购买欲望之间的关系。

2. 四分法

知名→理解→确信→行动

知识拓展7.3

知名,即知道某品牌、某企业的存在;理解,即了解产品的功能、作用或企业的性质、规模、成就等情况;确信,即相信并打算购买广告产品;行动,即产生购买行为。其优点在于,它所设定的广告目标,即传播效果的指标,是可以通过调查研究来测定的。

四、广告作品效果的测评

传统的广告作品效果评价往往采取定性的方法,主要针对广告创意的ROI原则,具体为相关(relevance)、原创性原则(originality);震撼性原则(impact)。但是这种评价对受众心理变化的描述并不精确,且缺乏必要的说服力。要想知道一个广告作品如何能够真正地引起消费者的关注与认识,还需要采取更加科学的方法,以测评广告作品在唤起消费者购买意图中的真实效果。

一是实验室测验法。让被检测者进入实验室,然后向其不断展示广告作品,运用字面回答(自由回答和画记号选择)、机器反应(按钮或拨号)、生理反应(皮肤电流、视点、瞳孔、脑电波记录)、观察法(行动观察)等方法采集被试验者数据,从而评价广告作品的效果。该测量方法使用大量精密仪器,采集数据比较翔实准确,但是消费者被带入实验室强迫看广告,并非在自愿状态下进行观看,往往不能真实反映其实际观看广告的效果,而且这种方法的成本较高,样本也不可能太多。

二是实地访谈调查法。在真实环境中,将广告作品展示给被测试者或消费者,然后由调查员记录其观看后的效果。一般而言,实地访谈调查法能够反映广告作品在真实投放以后的广告效果,但是由于它只负责调研目前接触人群的反应,所以在受众代表性

④ 在DAGMAR理论的基础上发展出ARF(advertising research foundation)理论,它的模式是媒体普及→媒体接触→广告接触→广告认知→与广告的信息交流→销售效果。

知识拓展7.4

方面存在一定的缺陷，同时调查往往是在调查员的提示下进行，因此实验结果受到不同调研员素质的影响，准确性与深入度上存在一定缺陷。因而，我们更主张在条件允许的情况下，将两种方法结合起来，以获得更加全面的测量与评价。

就单纯的广告作品而言，它属于人类文化生产的范畴，但是广告不仅体现创作者个人的思想、情趣和才能，而且需要体现广告主的意志，服从媒介运作的机制。同时，广告作品的制作也是影响广告效果的关键，广告媒介的选择、发布时机、发布量等一系列因素都会影响广告作品的呈现。因此，要强化广告作品的诱导功能，强化广告信息传播的有效性，作为广告载体的媒介，有着至关重要的作用。

总之，对广告效果的评价主要有两种路径：一是购买率或销售量的增加情况；二是消费者认知或心理的变化情况。广告费与销售额之间的关系绝非像感冒患者与感冒药之间的关系一样单纯，也并非绝对成正比。如某种化妆品在广告宣传活动进行后的1年之内销售量增加了15%，那么我们是否可以肯定广告宣传活动是成功的？答案是不能绝对肯定，因为促使销售量增加的原因是多方面的。可能在1年之内发生了这种情况：有一家同此种化妆品竞争的工厂，因使用了一种有害的成分制造化妆品而被曝光，因而促使消费者转而购买此种化妆品，使销售量激增。因此必须多方面考虑，才可能公平而精确地测出广告的真正效果。从整体来看，广告目标与广告效果评价总是紧密联系在一起的。广告是否产生效果，以及产生了多大效果，实际上是以广告目标为依据的，即广告目标会在很大程度上影响人们对于广告效果的评价。

第四节 广告创意评价

广告创意评价的标准是较为复杂的。从理论上讲，建立一套对任何创意都适用并且能够为大家所公认的评价标准是最理想的结果，然而在实际工作中却很难办到。每一个人在思想观念、知识结构、年龄、职业、习惯、心理状态、评价动机乃至兴趣爱好等方面都存在差异，因此不存在统一的评价标准。那么，什么是科学的广告创意评价呢？长期以来一直存在着不同的观点，有学者青睐营销效果，有学者推崇社会功能，还有学者钟情于艺术表现，可谓"仁者见仁，智者见智"。

一、广告创意评价的原则

广告寻找的是市场，传播的是信息，宣传的是产品，然而其对象却是不同文化背景下的消费者。对不同地区人们心理特征的把握，是一幅广告创意成功与否的关键。同一则广告产生两种不同的结果，从深层次分析其原因，关键在于不同的受众对同一广告的评价标准各异。作为一种文化现象，广告创意评价的标准是相对的，需要适应不同地域的特征，无法做到真正的完全有效与一劳永逸。因此我们只能根据不同的历史文化背景，针对特定的社会利益群体来制订广告创意的评价标准。一般而言，在制订广告创意评价标准时，应遵循科学性与实用性相统一的原则。

1. 评价标准的科学性

只有建立科学的指标体系，才能保证创意评价的客观、全面、合理。一个评价指标体系要具有科学性，必须具备以下特征：一是体系内各标准之间应具有内在的联系性，而不是简单的堆砌；二是评价指标体系应该在整体上与广告创意活动的规律相一致，而不能背离广告创意活动本身另外拟定一套标准；三是评价标准在使用时不会导致或引起知识或理解上的混乱；四是评价指标体系使用起来是有效的，即用它去评价某个或某几个创意作品，能够得出有意义的结果。

2. 评价标准的实用性

只有制订实用的指标体系，才能实现创意评价的及时、准确、有效。广告创意的评价指标体系既不能太多，也不能太少。一方面，评价指标太细太琐碎，不容易把各项标准的覆盖范围划分清楚，容易出现评价指标体系相互交叉的现象；另一方面，指标太粗太简略，不容易得出精准的结论，对最好或最差的作品评价可能比较有效，但是对于大量的中间状态，可能就比较缺乏辨识度了。同时，指标体系的操作还应该做到尽量简单，只有这样才能被广大消费者接受与理解。

创意活动是一个过程，创意人员着手进行广告创意时，需要深入思考创意的主题、切入点、表现方法等。创意过程中的评价性思考是一种前瞻性的评价。对于一个创意应该达到什么目标，能否达到，通过什么诉求才能更好地实现广告目的，创意人员在创意过程中应该具有鲜明的目标指向。评价性思考往往制约着创意的方向。一个创意刚刚出现，可能是不完整、不清晰、不全面的，需要对其进行完善，而评价性思考则起到了催化剂的作用，不断催生出更多、更好、更新的创意。一幅广告作品的完成，并不意味着创意活动的终结。正是由于创意过程中评价性思考的存在，创意人员才能够更好地明确创意的目标和宗旨，才能够更好地运用创意的手法和途径。

二、广告创意评价的过程

创意过程中的评价性思考始终就像一根指挥棒，充分调动着创意中的多种元素，按照同一个目标和谐、统一地运行。一个创意诞生以后，在执行前需要测定；执行过程中，又要依环境、条件的变化作出调整；执行后，还要对创意活动进行全面总结。依据创意活动的发展过程及其规律，可以将创意评价的过程分为以下3个阶段：

1. 广告执行前的创意评价

广告执行前的评价是整个创意评价活动中的关键环节。经过创意人员的集体智慧和艰辛劳动，一幅广告从创意到制作基本完成，下一步工作就是将广告付诸实施。然而，在实施之前，能不能保证这个广告的创意是最优秀的？能不能保证在广告执行以后能够收到预期的效果？这都是令人担忧的问题。如果创意是低劣的，那么执行以后会给整个广告活动带来负面影响。因此，对已完成的广告作品，开展执行前的创意评价就显得十分重要。这种评价是对已完成的广告创意进行再次审视，以确认其优良程度，预防低劣的广告创意流入市场，带来不良后果。

广告执行前的评价，不仅是对已完成的广告创意作品的评价，以便决定是否执行，而且还可以从多个创意方案中，经过比较、评判和取舍，遴选出最佳的方案，以保证最新颖、最具价值、最有吸引力的作品优先通过，顺利实施。

2. 广告活动中的创意评价

广告活动中的评价是一种动态的评价。对创意的评价，实际上不仅仅是在完成创意作品之后才发生，对于创意人员来说，在整个广告活动中，随时随地都要对创意进行评价性思考，以检查创意作品能否发挥其作用。

广告活动中的评价具有积极意义。它可以在实践中进一步检验创意的可行性、有效性，验证创意作品是否发挥了其应有的作用，从而使得这一环节成为衡量创意作品的"试金石"。对于不能得到令人满意结果的广告创意，传播中途也可以停下来，将创意进行修改，有的甚至会另起炉灶进行重新创意。

事物总是不断发展变化的。作为广告效果的主要表现形式，创意手段也会随着环境、条件甚至竞争对手的广告策略而发生改变。因此，对广告活动中的创意效果进行实时评价，可以为广告创意的调整与优化提供可供参考的依据。

3. 广告实现后的创意评价

广告实现后的评价更多的是一种总结性的评价。与前两种评价方式相比，它更具有全局性与影响力。在广告执行以后，企业出于盈利的目的，必然会对广告的效果进行评价，其中就包含创意评价的内容。同时，研究广告的学者和市场监管人员，也会从专业与市场的角度，对广告创意行为与行业发展状况进行评价。出于对广告创意的喜爱，消费者有时也会对广告创意进行评价，尤其是在自媒体环境下，网络的"搜索—分享"机制有利于创意"爱好者"进行二次传播。因此，广告实现后的评价不仅在于对创意进行最后的审视，而且还在于保证评价能够促进创意传播效果的最大化。同时，为创意人员积累经验并提供参考，以便他们能够更好地参与广告创意活动。

三、广告创意评价的标准

广告信息在发送者与接收者之间传播，必须遵循信息传播的基本模型，即信息发送者将信息编码，并经由一定的信道传达到接收者，接收者对信息进行解码，也就是接受和理解的过程。从传播学的角度看，创意的过程就是如何优化信息"编码—解码"的过程。广告作品是创意人员对于所要传播信息的一种"编码"。换句话说，广告作品要有效，广告创意的"编码"必须优秀。那么，什么样的"编码"才算优秀呢？或者说什么样的创意才算成功呢？从整体来看，能够符合企业的整体战略目标，能够具有独树一帜的风格，能够切中广告所要表达的主题，能够吸引消费者的注意力，能够有利于受众的准确理解，就是优秀的广告创意。

1. 切中主题

创意活动并不是漫无边际、无拘无束的，而是有直接的目标与指向的。如果创意的主题背离了总体战略，那么再好的创意作品也是徒劳、无效的，其结果只会导致广告费的损失和浪费，投入越多，浪费越大。

广告主题是平面广告的主要诉求点，是商品（或服务）的主要特点，也是最能吸引受众，并使他们立即明白的图像符号。换言之，要明确平面广告最想对消费者说什么？所传达信息的中心思想是什么？

雷斯倡导，每一则平面广告必须有一个"独特的销售主张"（unique selling proposition，USP）。这就是著名的USP理论。该理论认为：每一个平面广告都要向消费者提出一个主题，并明确平面广告中展示的商品给他们会带来什么好处；这一主题必须是别人未曾提出过的，也是独一无二的；这一主题必须能够促进销售，切中实际的销售要点，通过承诺或保证赢得潜在的消费者。

2. 创意新颖

新颖是广告创意的核心原则，它指的是广告创意要突破常规，出人意料，反映在思维特征上，就是要求新、求异，想人之所未想，说人之所未说。创新分为广义和狭义两类：前者指首创、发现与发明；后者指革新、领先等，两者只是程度上的不同。

正如美国大文学家罗伊·怀特所说："在广告业里，与众不同就是伟大的开始，随声附和就是失败的起源。"广告创意的新颖，既包括创意的策略、主题，也包括创意的表现、媒介，它是对广告创意活动的整体要求。当然，广告创意的新颖也有一个前提，就是关联性。也就是说，再出新、出奇、与众不同的广告创意，都必须与所提供的广告商品和服务有关联。

想要使广告创意具有创新性，首先，要敢为天下先，独创是创新的智慧内核；其次，要发挥奇思妙想，机动灵活性是创新的外部表现形式；最后，要不怕失败，敢于承担风险是创新的必要条件。

3. 表达准确

广告信息能否准确到位，是衡量广告作品是否优秀的重要标准，因为传达信息是广告的根本价值所在。我们常常见到一些广告或声势浩大，或柔情蜜意；或俊男靓女，或大腕明星，但往往在看完广告之后，让人不知所云，是卖皮鞋还是卖袜子，是卖西装还是卖手表，让人难以分辨。广告为引人注意而采取的种种技巧绝不是目的，而是达到目的的手段，它们不能干扰主要信息的传达，更不能喧宾夺主。

怎样才能使广告创意作品易于识别、便于理解呢？雷蒙·罗维提出了"MAYA"（most advanced yet acceptable）原则，即"极度先进，却为人所接受"，并在他的所有创作中加以传播。他认为设计的创新和变化要符合市场和大众的接受能力，形成恰如其分的特点，便于人们识记、理解和接受。广告创意也要在"熟悉"与"陌生"之间建造一座桥梁，以适应我们日益变化的大众媒介与消费文化。

广告作品以图像、文字与色彩为基本元素进行编码。这种"编码—解码"的过程，以信息发送者与接收者之间具有共同的符号储备为前提，也称为语言共享性。同时，信息的传播还涉及发送者与接收者的语境，包括信息的上下文以及传播的场所和时空环境。

4. 冲击力强

冲击力，也称视觉张力，是广告唤起受众注意的能力，它是一切广告获得成功的前提。一则广告作品如果不能引起人们的注意，就会淹没在广告的汪洋大海之中，失去与受众接触的机会，也就从根本上失去了成功的可能。所以，广告首先要取得目标对象的注目和参与，必须具备在视觉、听觉乃至心理上的冲击力，要能够让观众感到震撼，使他们注意到该广告作品的存在，否则一切都无从谈起。

从生理学的角度来看，视觉活动首先表现为一种生理现象，没有视觉器官我们就无法捕捉外界物体的大小、明暗、颜色、动静。视觉冲击力首先是由人眼的视觉生理构造与机理决定的，比如当我们辨别远处的颜色时，通常的顺序是红、绿、黄、白，所以危险、警示标识一般采用红色。

当然，广告的视觉冲击力不仅是为了引起消费者的生理反应，更表现为针对消费者的情感诉求——既让人怦然心动，又让人难以忘怀。优秀的广告作品往往能够"于无声处听惊雷"，起到唤起消费者情感共鸣的作用。可见，真正的广告冲击力应当具备一种内在的张力，体现在视觉上的情境营造与价值认同。

5. 可接受性

可接受性是指广告的内容与表现符合消费者的认知需求，是他们所能接受的，但又具有一定的陌生感，需要经过思考才能获得。由于不同文化对于图像、文字、符号、色彩的认知存在着差异，所以在广告创意中，可接受性原则十分重要。

可接受性可以在一定程度上规避"编码—解码"之间的风险。首先，要了解消费者之间的文化差异，避免可能存在的文化禁忌与文化冲突；其次，要充分考虑受众认识发展的时代特征，从"地球村"角度来认知当代青年的网络文化，以及他们求新求变的文化诉求；最后，要从弘扬先进文化的角度出发，鼓励消费者参与广告创意，强调不同社会阶层之间的相互理解以及平等、包容、对话的价值观。

过去，广告创意中的可接受性集中在给人设限上。如今，随着消费者对可接受性认知的加强，许多"令人不适"的广告创意受到了专家们的诟病，可接受创意受到了越来越多人的重视。一般而言，广告应该适合不同能力、文化的人的需求，无须特别在意与思考。可接受性创意有可识别性、可操作性、简单性和包容性4个特征。

四、广告创意评价的误区

有创意的广告总是率先引人注意，并最终引发消费者的购买行为。引人注意只是广告传播的必要手段，让消费者产生购买行为才是商业广告的终极目标。但是引起受众注意的广告并不一定会导致消费者产生购买行为。美国广告学家雷斯曾讲过一个故事：某天他在上班的路上看到一个车身广告，画着一位美丽绝伦的女子，他足足盯着那美女画面看了1.5min，但当他转身时，他不记得这是什么品牌的广告，也不记得这个广告是宣传的药品还是化妆品或是其他产品。这个故事说明仅仅是视觉注意是不够的，还必须让广告诉求点被消费者注意到，让其产生兴趣、产生欲望并最终产生购买行为。

表现形式虽然是广告创意的重要手段，但再好的形式也必须服从于内容，广告的形式感应该服从广告的主题与大众的审美，我们切不可把形式的怪诞、荒谬误认为是广告创意的突破。创意的精彩程度，不是看你故弄玄虚、哗众取宠，而是在构思新颖独特的同时，要考虑受众的心理接受程度，以不引起受众的反感为前提。有些广告为创意而创意、为新奇而新奇，主观上虽然想博得受众的眼球，给消费者留下好的印象，但实际上往往适得其反，给人一种做作、肤浅、牵强、拙劣的感觉。不要为形式而形式，为创新而创新，好的广告创意既要有新意，又要契合受众的心理。

知识拓展7.5

● **思考题**

1. 简述广告效果测评的标准。
2. 简述广告效果测评的程序。
3. 谈一谈广告效果与广告目标的关系。
4. 为什么说评价阶段是创意过程中必不可少的阶段？

第八章

广告与文化创意产业

　　广告是现代文化创意产业的重要组成部分，在英国属于"创意产业"，在美国属于"核心版权产业"，在中国属于"创意设计服务"。英国学者贾斯廷·奥康纳认为，文化产业是指以经营符号性商品为主的那些活动，这些商品的基本经济价值源于其文化价值。他把文化产业的产出认定为"符号性商品"，从而扩大了文化产业的范围。广告符合文化创意产业的所有特征，是经济的晴雨表，具有很强的艺术性。广告创意的好坏往往决定着文化产品的价值与市场竞争力，能够给人们的日常生活带来更多的精神享受并且促进文化产业与文化事业的融合。作为新质生产力，数字广告将文化创意产业提升到一个新高度。

第一节　文化创意产业的概念

一、文化创意产业的产生

文化创意产业的思想可以追溯到1912年约瑟夫·A·熊彼特在《经济发展理论》中所提出的"创新"概念。作为著名经济学家,熊彼特列举了5种创新的类型:一是新产品之创出或产品品质之创出;二是崭新生产方法之创出;三是新市场之开拓;四是新货源或新素材之取得;五是实行一种新组织形式。以此为基础创立的"技术创新经济学"和"制度创新经济学",仍是目前具有重要影响力的经济学理论体系。

现代创意产业的发展离不开约翰·霍金斯的推动[①]。他是国际创意产业界的著名专家,时任英国经济学家,版权、媒体及娱乐业研究方面的领军人物,知识产权宪章的负责人和提供创意及知识产权咨询的创意集团的主席及创始人之一,被誉为"世界创意产业之父"。1997年,布莱尔政府接受了霍金斯的建议,开始扶持创意产业。几年后,英国首相布莱尔又提出"创意产业"的概念。2001年,霍金斯在其代表作《创意经济》中提醒我们,现在创意经济每天创造220亿美元的产值,并以5%的速度递增,总有一天人类创造的无形资产会超越他们所拥有的物质财富价值。

霍金斯认为创意并不被艺术家所垄断,任何人——科学家、商人甚至是经济学家都可以有创意。由于创意经济依赖于人的一些创意、想法,所以其发展过程是非常艰难的。具体来说,当前全球创意经济发展面临四大挑战:

①创意不容易被观察:创意经济时代将是一个崭新的社会,所有的元素都是新的,所以关于相关原则的教育至关重要。

②创意经济需要全新的概念和标准:创意经济的核心价值并不是来自资本与土地,而是人们的想象力,所以工业生产中的运行规律,如利息、涨价、折旧、通货膨胀、利率,与人脑中的创意方法完全不同。

③知识产权的问题:如何维护对创意的所有权,需要平衡两个方面的关系:一是制度,二是收益。

④更多的合作:将各种不同的声音融合在一起,并且相互吸收,效果会更好。创意产业源自个人的创意、技能和才华,并可通过开发知识产权来创造财富和制造就业机会。一个产业能否被定义为创意产业,取决于其创意的强度:首先,通过咨询,确立一系列具有创造性特征的行业;其次,计算各产业中创造性工作的比例(创造强度);最后,创意强度高于指定门槛的行业被视为创意产业。基于以上标准,在英国数字、文化、媒体和体育部公布的《创意产业经济评估》报告中,广告产业长期处于创意产业的重要位置。

二、文化创意产业的特点

创意产业既具有文化产业的一般特性,又具有特殊性。熊彼特认为:"发明指的是技术过程,而创新则描述的是经济和社会的接受程度,发明阶段的结束至少是一种产品原型的完成,发明的结束即创新的开始。"从经济学上看,所谓创新就是建立一种新的

① 作为创意经济的权威人物,霍金斯于1979年首次访问中国,撰写了《沟通在中国》于1982年正式出版,用第一手材料记录、研究了中国发展中的电视、电影、出版和通信产业。此后,他频繁访问中国,在重大会议、论坛、电台和电视上发表演讲,并多次受邀就政府政策和商业策略问题提出咨询意见。

生产函数，即在生产中实现一种新的生产要素和生产条件的组合。现代经济发展的动力是创新，而创新的关键是知识与信息的生产、传播和使用。总体来说，创意产业与文化产业相比具有以下特点：

1. 知识产权的开发和运用

创意产业是知识密集型产业，消耗了其从业者大量的脑力劳动，因此必须保护他们的利益和积极性。对于每一件具体的产品来说，都必须具有原创性，具有新颖、时尚的特征。因此，与一般文化产业相比，创意产业具有更高的知识产权性。

2. 高附加值性

创意产业的创新性和知识产权保护使其产品具有高附加值。由于创意产业的成果能够满足公众的某种价值取向和高层次的精神需要，具有特殊的符号价值，所以大家甘愿为精神需求付费。

3. 高技术性

创意产业的核心是借助现代科技手段将文化资源进行创造与提升。文化创意产业是社会经济和科技发展到一定历史阶段的必然产物，是信息化、数字化催生的朝阳产业。文化创意产业中典型的影视、动漫、网游的制作、传播和市场推广，都需要高科技手段的支持。

4. 高关联性

创意产业作为独立的产业部门，能够最大限度地发挥其作为新经济的优势和特点。同时，创意产业作为各经济部门间的纽带，能够通过创意促进不同行业、不同领域的重新组合，通过不断地融合创新，寻找新的经济增长点，并通过鼓励全民参与创新，推动社会财富的积累以及社会机制的改革。

大多数城市在实现工业化以后，都把发展创意产业作为促进经济转型的重要战略举措。当今创意产业已不是一个发展的理念，而是有着巨大政治、经济、文化功能的社会实体。创意不是对传统文化的简单复制，而是依靠创意人才的智慧、灵感和想象力，借助高科技对传统文化资源的再生产、再创造，它是文化产业中真正创造巨额财富的部分。另外，通过向传统产业的渗透和产业链的延伸，可以促进创意成果快速转化为经营资源，并获得创意产业的效益。

三、创意在文化产业中的作用

"创意"是发展文化产业的关键。在我国，文化产业与文化创意产业概念上几乎相同。从文化的起源来看，文化本身就是人类创造性劳动的产物，是人类本质力量的体现，离开了创意就不存在文化创新；从产业的发展来看，文化产品的根本属性在于创新，创意是文化产品的内在属性，机械复制是文化产业的天敌。

一方面，在创意经济"十项法则"中，霍金斯认为第一项就是"创造自我"，任何创意都拥有3个基本条件：个人性、独特性和意义。创意者都是从自己内心深处开始，聆听灵魂的呼唤。"……他们必须持之以恒，即使众人不认同他们的才能。唯有如此，无论是兼职还是全职，也无论有没有报酬，他们都会满怀激情地深深融入自己的工作。他们把生命从思想转移到工作中，其职责就是信念和想象。他们对自身在本领域能行得通的东西，以及对于自己究竟想做什么，都有着第六感。"霍金斯强调个人创意的价值，并且认为不应该向大众妥协，"对这些人而言，与其在大组织或信息社会中做一枚小小的螺丝钉，倒不如把自己充满创意的想象力用来和世界一搏；这样，或许后者会成就更加安全稳固的事业，同时带来更多乐趣"。

另一方面，文化产业不是个人化的、艺术家自己喜欢的创意和个性化服务，而是组织化地满足消费需求的工业化活动。"文化产业所要求的创意，不是闭门造车的创意，而是反向思考的创意，不是个人的创意，而是产品或者产业的创意。"所谓的"反向思考的创意"，就是指从消费者接受的角度来审视创意及其产品生产。"假如没有采取反向的思考方式，就容易陷入自我中心主义、孤芳自赏或者产品导向不符合市场竞争的规律。"文化产品既是人类创意的结晶，也是工业文明的体现。虽然文化产业中包含着许多传统的文化艺术形式，但是他们与艺术家的文化生产仍有很大区别，文化产业的本质是要打破精英对于传统艺术的独占，通过工业生产让大众都能够分享传统艺术。文化产业必须能够满足广大受众的精神需求，同时实现自身的商业利益，以完成社会文化的扩大再生产。

知识拓展8.1

第二节　中国的文化创意产业

在我国经济普查中，国家统计局把"文化及相关产业"简称为"文化产业"，是指"为社会公众提供文化产品和文化相关产品的生产活动的集合"。其概念偏重精神内涵，主要区别于有意识形态性的文化事业。2009年2月24日，厉无畏在其新书《创意改变中国》座谈会上说，在金融危机中，创意产业能够找到自身发展的机会，如国际市场上的"口红效应"，20世纪80年代日本动画王国的崛起，90年代"韩流"的风靡等。这些经验表明，创意产业的发展是带领经济走出危机的先导产业，并能够促进一些新兴产业的发展。但对于中国经济的发展而言，其积极意义不只是一个新兴产业的概念，而在于创意产业对传统产业创新的推动以及在更广泛领域的系统性创新。

一、我国对文化创意产业的界定

2004年4月1日，国家统计局在与中宣部及国务院有关部门共同研究的基础上，制定了《文化及相关产业分类》。按此分类，文化产业共有9个大类24个中类，包括国民经济行业中的80个小类。其范围包括：为社会公众提供实物形态文化产品与娱乐产品的活动，如书籍、报纸的出版、制作、发行等；为社会公众提供可参与和选择的文化服务和娱乐服务，如广播电视服务、电影服务、文艺表演服务等；提供文化管理和研究等服务，如文物和文化遗产保护、图书馆服务、文化社会团体活动等；提供文化、娱乐产品所必需的设备、材料的生产和销售活动，如印刷设备、文具等生产经营活动；提供文化、娱乐服务所必需的设备、用品的生产和销售活动，如广播电视设备、电影设备等生产经营活动；与文化、娱乐相关的其他活动，如工艺美术、设计等活动。按照文化活动的重要程度和对社会的影响程度，又将文化产业划分为3个层次，即核心层、外围层和相关层。

2006年9月13日，中共中央办公厅、国务院办公厅印发了《国家"十一五"时期文化发展规划纲要》，其中在"文化产业"部分中指出："优化文化产业布局和结构。建设一批文化产业强省、强市和区域性特色文化产业群，形成文化产业协调发展格局。""加强重点文化产业带建设。以建设文化创意产业中心城市为核心，加快产业整合，形成长江三角洲、珠江三角洲和环渤海地区三大文化产业带。"这是"文化创意产业"一词首次出现在党和政府的重要文件之中。2007年10月15日，党的十七大报告指出："要大力发展文化产业，实施重大文化产业项目带动战略，加快文化产业基地和区域性特色文化产业群建设，培育文化产业骨干企业和战略投资者，繁荣文化市场，增强国际竞争力。"2010年1月中旬，胡锦涛同志来到依托原上海汽车制动器公司一片闲

置厂房开发而成的"8号桥"创意园区，发表谈话说："创意产业蕴藏着巨大发展潜力。要进一步做好园区规划，不断完善服务体系，努力营造创新氛围，真正把创意产业打造成上海经济发展的新亮点。"

2011年3月27日，国家发展和改革委员会发布了《产业结构调整指导目录（2011年本）》，并规定自2011年6月1日起施行。《目录》旨在加快转变经济发展方式，推动产业结构调整和优化升级，完善和发展现代产业体系，是国家发改委同国务院有关部门及行业协会根据《国务院关于发布实施〈促进产业结构调整暂行规定〉的决定》，对《产业结构调整指导目录（2005年本）》进行修订后形成的。国家市场监督管理总局及中国广告协会均参与了修订工作，提出了很多意见和建议，并做了大量的工作。最终，作为体现广告行业核心竞争力的"广告创意、广告策划、广告设计、广告制作"，被列入了指导目录中的鼓励类（详见《产业结构调整指导目录（2011年本）》第32项"商务服务业"中第7条）。这是广告业核心服务项目——广告创意，首次被列入产业结构调整指导目录，是创意产业发展的重大政策利好消息。

2012年7月31日，国家统计局印发新修订的《文化及相关产业分类（2012）》标准，文化及相关产业被分为十大类，其中"文化创意和设计服务"首次被提出，包括广告服务、文化软件服务、建筑设计服务和专业设计服务，增加了文化创意、文化新业态、软件设计服务、具有文化内涵的特色产品的生产等内容和部分行业小类。2018年4月2日，国家统计局颁布新修订的《文化及相关产业分类（2018）》（表8-1），将文化及相关产业划分为三层：第一层为大类，共有9个大类；第二层为中类，共有43个中类；第三层为小类，共有146个小类。将"文化创意与设计服务"大类改名为"创意设计服务"，保留"广告服务"中类，其中"广告业"小类分为："互联网广告服务"，指提供互联网广告设计、制作、发布及其他互联网广告服务，包括网络电视、网络手机等各种互联网终端的广告的服务；"其他广告服务"，指除互联网广告以外的广告服务。其的修订吸收了近年来文化体制改革的有关成果，重点调整了分类的类别结构，增加了分类编码，层次更加清楚简洁，"互联网广告服务"小类更符合新业态的需求。

2019年12月13日，司法部公布《中华人民共和国文化产业促进法（草案送审稿）》，并公开征求意见。该法所称文化产业，是指以文化为核心内容而进行的创作、生产、传播、展示文化产品和提供文化服务的经营性活动，以及为实现上述经营性活动所需的文化辅助生产和中介服务、文化装备生产和文化消费终端生产等活动的集合。国家将促进文化产业发展纳入国民经济和社会发展规划，并制定促进文化产业发展的专项规划，发布文化产业发展指导目录，促进文化产业结构调整和布局优化。国家鼓励文化产业与科技及其他国民经济相关产业融合发展，拓展文化产业发展广度和深度，发挥文化产业在国民经济和社会发展中的重要作用。国家此时试图把行之有效的文化经济政策法定化，以促进文化产业与文化事业的协调发展，确保民众能够更好地享受公共文化服务。

二、我国文化创意产业的发展

2014年3月14日，国务院印发《关于推进文化创意和设计服务与相关产业融合发展的若干意见》，针对融合发展中存在的困难，提出了一系列建议：一是增强创新动力，加强知识产权运用和保护，健全创新、创意和设计激励机制，活跃知识产权交易，提升企业知识产权综合能力，培育一批知识产权优势企业。二是强化人才培养，实施文化创意和设计服务人才扶持计划，优化专业设置，积极推进"产学研用"合作培养人才，加强创业孵化，加大对创意和设计人才创业创新的扶持力度。三是壮大市场主体，支持专业化的创意和设计企业发展，支持设计、广告、文化软件工作室等各种形式小微

表8-1 国家统计局对于文化产业的界定

核心领域		相关领域	
大类名称	中类名称	大类名称	中类名称
新闻信息服务	新闻服务	文化辅助生产和中介服务	文化辅助用品制造
	报纸信息服务		印刷复制服务
	广播电视信息服务		版权服务
	互联网信息服务		会议展览服务
内容创作生产	出版服务		文化经纪代理服务
	广播影视节目制作		文化设备（用品）出租服务
	创作表演服务		文化科研培训服务
	数字内容服务	文化装备生产	印刷设备制造
	内容保存服务		广播电视电影设备制造及销售
	工艺美术品制造		摄录设备制造及销售
	艺术陶瓷制造		演艺设备制造及销售
创意设计服务	广告服务		游乐游艺设备制造
	设计服务		乐器制造及销售
文化传播渠道	出版物发行	文化消费终端生产	文具制造及销售
	广播电视节目传输		笔墨制造
	广播影视发行放映		玩具制造
	艺术表演		节庆用品制造
	互联网文化娱乐平台		信息服务终端制造及销售
	艺术品拍卖及代理		
	工艺美术品销售		
文化投资运营	投资与资产管理	—	—
	运营管理		
文化娱乐休闲服务	娱乐服务		
	景区游览服务		
	休闲观光游览服务		

企业发展，积极引导民间资本投资文化创意和设计服务领域。四是培育市场需求，激发全民的创意和设计产品服务消费。五是引导集约发展，打造区域性创新中心和成果转化中心，建立区域协调机制与合作平台。六是加大财税支持，在文化创意和设计服务领域开展高新技术企业认定管理办法试点。七是加强金融服务，建立完善文化创意和设计服务企业无形资产评估体系。鼓励增加适合文化创意和设计服务企业的融资品种。八是优化发展环境，清理行政审批事项，简化审批程序，广告领域文化事业建设费征收范围严格限定在广告媒介单位和户外广告经营单位，清理其他不合理收费。

2015年10月21日，习近平总书记出席了"伦敦中英创意产业展"，并指出中英两国都是文化大国，应该加强创意文化交流，通过文化产品增进两国和两国人民对对方国家的了解。现阶段，中国将创新摆在国家发展全局的突出位置，实施创新驱动发展战略，英方在创意产业方面积累了很多经验。希望中英两国在这一领域加强交流互鉴，实现共同发展。2016年11月29日，国家将"数字创意产业"纳入《"十三五"国家战略性新兴产业发展规划》，成为五大10万亿级战略性新兴产业之一。其中指出，数字技术与文化创意、设计服务深度融合，数字创意产业逐渐成为促进优质产品和服务有效供给的智力密集型产业，创意经济作为一种新的发展模式正在兴起。创新驱动的新兴产业逐渐成为推动全球经济复苏和增长的主要动力，引发国际分工和国际贸易格局重构，全球创新经济发展进入新时代。以数字技术和先进理念推动文化创意与创新设计等产业加快发展，促进文化科技深度融合、相关产业相互渗透。到2020年，形成文化引领、技术先进、链条完整的数字创意产业发展格局。

2017年4月11日，文化部发布了《关于推动数字文化产业创新发展的指导意见》，首次明确提出数字文化产业的概念，即"数字文化产业是以文化创意内容为核心，依托数字技术进行创作、生产、传播和服务，呈现出技术更迭快、生产数字化、传播网络化和消费个性化等特点"。其中共5个部分23条，分别从数字文化产业创新发展的总体要求、发展方向、重点领域、建立新生态体系、加大政策保障力度等方面对推动我国数字文化产业发展提出了相应的政策举措。2017年4月19日，文化部在江苏苏州召开了2017全国文化产业工作会议，正式发布了《文化部"十三五"时期文化产业发展规划》，坚持创新驱动，以文化创意、科技创新为引领，提升文化内容原创能力，推动文化产业产品、技术、业态、模式、管理创新，推动文化产业与"大众创业、万众创新"紧密结合，充分激发全社会文化创造活力。同年5月7日，中共中央办公厅、国务院办公厅印发了《国家"十三五"时期文化发展改革规划纲要》，倡导优化文化产业结构布局。加快发展网络视听、移动多媒体、数字出版、动漫游戏、创意设计、3D和巨幕电影等新兴文化产业，推动出版发行、影视制作、工艺美术、印刷复制、广告服务、文化娱乐等传统文化产业转型升级。开发文化创意产品，扩大中高端文化供给，推动现代服务业发展。

2021年3月12日发布的《中华人民共和国国民经济和社会发展第十四个五年规划和2035年远景目标纲要》将"健全现代文化产业体系"作为"发展社会先进文化，提升国家文化软实力"的重要内容。其中明确指出实施文化产业数字化战略[②]，2020年11月28日，文化和旅游部发布了《关于推动数字文化产业高质量发展的意见》，提出加快新型基础设施建设，激活数据资源要素潜力，促进优秀文化资源数字化。加快发展新型文化企业、文化业态、文化消费模式，壮大数字创意、网络视听、数字出版、数字娱乐、线上演播等产业。培育骨干文化企业，规范发展文化产业园区，推动区域文化产业带建设。同年12月27日，文化和旅游部发布《关于推动国家级文化产业园区高质量发展的意见》，提出到2025年，国家级文化产业示范园区在50家左右，规模优势和集聚效应更加显现，培育一批具有市场竞争力和行业影响力的骨干文化企业和文化产业集群。2022年5月，中共中央办公厅、国务院办公厅印发了《关于推进实施国家文化数字化战略的意见》，提出到2035年建成物理分布、逻辑关联、快速链接、高效搜索、全面共享、重点集成的国家文化大数据体系，实现中华文化全景呈现，中华文化数字化成果全民共享。同年10月16日，党的二十大报告指出，要繁荣发展文化事业和文化产业，健全现代文化产业体系和市场体系，实施重大文化产业项目带动战略。

知识拓展8.2

② 2020年11月18日，中国文化和旅游部发布了《关于推动数字文化产业高质量发展的意见》，提出加快新型基础设施建设，激发数据资源要素潜力，促进优秀文化资源数字化。

第三节　国外的文化创意产业

随着产业经济学的发展，人们开始从经济学的角度来考察文化，并对文化创意产业内部的要素、结构、功能、性质和发展规律进行研究。尤其是在西方发达国家，将经济学方法应用于政策分析：投资、杠杆、就业、直接与间接收入效应、社会与空间定位等。20世纪90年代以来文化产业政策被许多地方政府赋予高度期望，认为文化产业的引入将改变既有城市和地方的经济发展，并重建经济活动中文化所扮演的角色。从文化产业的发展类型来看，主要可分为3种形式：以英法为代表的以深厚文化底蕴为基础的文化资源驱动型；以美国为代表的市场机制主导下的资本技术推动型；以日本为代表的政策扶持下的政府主导型。

文化创意产业能够推动社会发展这一结论已基本在全球形成共识。联合国开发计划署、联合国教科文组织、联合国贸发会议都在各自的报告里，反复强调文化与创意产业能激发创新，推动包容性可持续增长[3]。欧盟推出了2014—2020"创意欧洲"计划；东盟在其《2016—2025年东盟文化与艺术战略规划》中将创意产业列为其6项核心战略之一；非盟将创意产业列入"2063议程"及其前10年实施规划。英国、美国、日本等国家均以创意为核心，并结合各自实际情况制定了文化创意产业分类标准（表8-2）。

表8-2　不同国家和组织的文化产业分类与内容

国家或组织	文化产业的内容与分类
英国（创意产业）	广告、建筑、艺术和古董市场、手工艺、设计、时尚设计、电影、互动休闲软件、音乐、电视和广播、表演艺术、出版和软件等13个部门
欧盟（内容产业）	制造、开发、包装和销售信息产品及其服务的产业，包括各种媒介上所传播的印刷品内容（报纸、杂志、书籍等），音像电子出版物内容（联机数据库、音像制品服务、电子游戏等），音像传播内容（电视、录像、广播和影视），月作消费的各种数字化软件等
美国	文化艺术业（含表演艺术、艺术博物馆）；影视业；图书业；音乐唱片业
加拿大	信息和文化产业（出版业、电影和录音业、电视广播、因特网、电信业、信息服务业）；艺术、娱乐和消遣（演艺、体育、古迹遗产机构、游乐、赌博和娱乐业）
澳大利亚	文化遗产和古迹，如博物馆、自然遗产和保护、图书和档案馆等；艺术活动，如文学作品的创作、出版和印刷，表演艺术、音乐创作和出版，广播、电视和电影等；体育和健身娱乐活动；文化产品的制造和销售；其他文化娱乐类
日本（内容产业）	电影、电视、影像、音响、书籍、音乐、艺术等

[3] 从2008年联合国贸易和发展会议主导并与联合国开发计划署合作《创意经济报告》开始，文化产品贸易统计数据一直作为创意经济在全球发展状况的衡量指标。

（续）

国家或组织	文化产业的内容与分类
韩国	影视、广播、音像、游戏、动画、卡通形象、演出、文物、美术、广告、出版印刷、创意性设计、传统工艺品、传统服装、传统食品、多媒体影像软件、网络及其相关的产业
联合国教科文组织	文化遗产、出版印刷业和著作文献、音乐、表演艺术、视觉艺术、音频媒体、视听媒体、社会文化活动、体育和游戏、环境和自然等10类
国际标准产业分类（第三版）	文化内容发源（书籍、音乐、报刊和其他相关资料的出版、软件咨询和供应、广告业、摄影活动、广播电视、戏剧艺术、音乐和其他艺术活动）；文化产品的制造（电子元件制造、电视广播发射器和电话机装置的制造、电视广播接收器、磁带、录像机装备和附件的制造、光学仪器和摄影仪器的制造、乐器的制造）；文化内容的翻印和传播（印刷业、录制媒体的再生产、电影和录像的制造与发行、电影放映）；文化交流（其他娱乐业、图书馆和档案活动、博物馆活动、历史遗迹和建筑物的保护）

一、英国的文化创意产业

英国是世界上第一个通过政策推动创意产业发展的国家，20世纪90年代开始对文化创意产业发展作出整体规划，发布了《创造性的未来》（1993）和《英国创意产业路径》（1998）等文件。英国创意产业特别工作小组将创意产业定义为：源于个人创意、技巧和才华，通过知识产权的开发和运用，而形成具有创造财富和就业潜力的行业。根据英国政府和专家的建议，将"创意产业"分为13个行业，包括广告、建筑、艺术和文物交易、工艺品、设计、时装设计、电影、互动休闲软件、音乐、表演艺术、出版、软件、电视广播。利用文化、人才以及金融与商务服务的优势，英国在20世纪90年代末，将文化创意产业打造成继金融服务业之后的第二大支柱产业。

2010年，英国又颁布了《数字经济法案》，将音乐、游戏、电视、广播、移动通信和电子出版物等列入数字经济的范畴。2010年后，随着智能手机的普及和4G投入商用，全球各国相继步入移动互联网时代，移动社交媒体和移动应用进入高速发展期，数字文化内容产品传输渠道发生了根本性变化。2012年，英国文化、媒体与体育部制定了《英国数字化战略》，对所辖的文化创意产业的数字化基础设施及数字化普及工作进行了规划。数据显示，2014年英国文化创意产业增加值总额达到841亿英镑，占全国经济总产值的5.2%，相当于文化创意产业每小时为英国创造960万英镑的收入。2017年，英国政府根据不同时期产业的发展状况，对文化创意产业的概念和范围进行了重新划分，分为9类，包括广告与市场营销，建筑，工艺，产品绘图与时尚设计，影视录像与广播摄影，IT软件与电脑服务，出版，博物馆美术馆和图书馆，音乐、表演和视觉艺术。

二、美国的文化创意产业

在美国，文化创意产业又被称为版权产业，他们认为文化产品和服务理应受到版权保护，其涉及范围极其广泛，主要分为4类：核心版权产业，包括出版与文学，音乐、剧场制作，歌剧，电影与录像，电视广播，摄影，软件与数据库，视觉艺术与绘画

艺术，广告；交叉版权产业，包括电视机的制造与批发零售，收音机的制造与批发零售，录像机的制造与批发零售，CD 机的制造与批发零售，DVD 机的制造与批发零售，录音机的制造与批发零售，电子游戏设备及其他相关设备的制造与批发零售；部分版权产业，包括服装、纺织品与鞋类，珠宝与钱币，其他工艺品，家具，家用物品，瓷器及玻璃，墙纸与地毯，玩具与游戏，建筑、工程、测量，室内设计，博物馆；版权相关产业，包括发行版权产品的一般批发与零售，大众运输服务，电信与因特网服务。

尽管美国的文化创意产业发展起步较晚，但目前它已成为美国最大、最有活力并能够带来巨大经济收益的产业。其中，美国最大的出口产品就是文化产品，著作权成为全美排名第一的出口项目。以拉马奇亚盗版案为起点，美国政府开始重视知识产权保护，颁布了《反电子盗版法》(1997)、《跨世纪数字版权法》(1998)和《数字千年版权法》(1998)等法案，以支持文化产业发展。2010 年，美国著名图片社交网络平台 Instagram 成立，两年后被 Facebook 收购。2014 年，音乐类短视频社区 musical.ly 上线。报告显示，2015 年美国核心版权产业增加值为 12356 万亿美元，占 GDP 的 6.88%，整体版权产业增加值为 2.1 万亿美元，占 GDP 的 11% 以上，是无可争议的美国支柱产业。2016 年，美国人工智能技术开始应用于舆情（Buzz Feed 在 2016 年美国大选利用人工智能技术）及新闻编辑。

三、日本的文化创意产业

在日本，文化创意产业亦被称作感性产业，总体上倾向于文化产业和产业服务。一是内容产业，包括多媒体系统构建、录像软件、音乐录制、电视、新闻、书籍杂志、汽车导航、数码影像处理、数码影像信号发送；二是休闲产业，包括学习休闲、鉴赏休闲、体育比赛、国内旅游、电子游戏、音乐伴唱、运动设施；三是时尚产业，包括时尚设计、化妆品。2009 年，日本经济产业省对内容产业作出解释："在逻辑或者语言上比较难以说明'想要传达的'，通过影像、音响等技术向他者传递，这就是所谓的内容，而内容的制作和流通这种商务形式则构成了内容产业。"内容产业又可以分为两种类型：一是按照承载媒介，分为由通过各种各样的传媒进行流通的影像、音乐、游戏、动画、声音、文字等表现要素构成的信息内容和以数字形式记录下来的数字内容；二是按照类别，分成影像业（电影、动漫）、音乐业、游戏业、出版业（含图书、教材、动漫书刊）。

1995 年，日本文化政策推进会议发表《新文化立国：关于振兴文化的几个重要策略》，提出"文化立国方略"，次年 7 月出台《21 世纪文化立国方案》，标志着文化产业被提升至国家战略的高度。进入 21 世纪以来，日本政府出台了一系列保护和推动文化产业发展的法案，2001 年，颁布了《文化艺术振兴基本法》，以推动文化艺术工作者的自主性活动。2002 年，针对特许权、著作权的保护制定了《知识产权基本法》。2004 年出台《内容产业促进法》，促进了日本文化的传承与扩散，增加了日本文化产业在国际市场中的份额。2005 年日本政府又制定了《知识财产推进计划》，将保护重点转向国际知识产权，增加了日本文化产业的国际竞争力。2011 年更是提出，运用数字技术、互联网技术，实现文化艺术、电影、影像、文物等信息的网络化、档案化，并推进保存、展示，向国内外公开。《文化艺术振兴基本方针》明确规定了个人、企业、NPO、NGO 的民间团体、地方公共团体、国家等各主体的责任，强化相互合作，举全国之力振兴文化艺术。

根据国情，日本制定了官民协同机制，明确政府与市场之间的关系。建立从文化产业创造、运用、保护到消费的全产业链政策支持，并建立相应的激励机制，尤其是不区分文化事业与文化产业，使两者有机融合、相互促进。2003 年，日本财政对文化产

视频讲解8.1

业的预算突破1000亿日元，此后数年一直保持在1000亿~1100亿日元。2018年该项预算为1251.63亿日元，比上一年增长20%。作为日本政府的核心部门，经济产业在日本文化管理中发挥着举足轻重的作用：一是从经济层面对文化产业的发展给予科学的指导和引导，为加快日本文化产业一体化进程，设立了知识财产战略本部；二是根据国内外消费者的迫切需求及时更新或调整知识财产推进方案，并协同知识产权研究会、财团法人知识产权研究所共同推进文化产业发展；三是通过战略会议、恳谈会、审议会等广集业界与民众智慧，群策群力共商文化产业的发展路径，以确保日本文化产业发展决策的科学性和先进性。

第四节　从广告业到广告创意产业

作为国民经济的晴雨表，广告业因其自身具有的商业属性与文化属性，逐渐成为文化产业中的重要力量。国家在"八五"规划中将广告业定位为"知识密集型、人才密集型、技术密集型"产业。在我国的《国民经济行业分类》（GB/T 4754—2017）国家标准中，"广告业"属于"商务服务业"大类里的一个中类，包含"互联网广告服务""其他广告服务"两个小类。随着人类社会进入数字时代，广告业因其"信息服务"的特点，将会在新经济形态中扮演更加重要的角色。广告业是文化创意产业的支柱，是现代服务业的重要组成部分，是信息产业中的引导性内容。

一、中国广告产业的发展

20世纪20年代，广告代理业已经在我国出现。当时经济最为繁荣的上海，有些人以个人名义为报社承揽广告，或者为外商承办广告，从而推动了广告代理的发展。仅上海就有30多家广告社和广告公司，抗日战争胜利以后增加到近100家，当时的北平有广告社30多家，其他城市如天津、重庆等地也有几十家大小不等的广告公司。广告公司一般以经营报纸广告、路牌广告为主，也有以霓虹灯广告、橱窗广告等为主营业务的。许多企业也成立了自己的广告部，聘请专业画家从事广告设计。像南洋兄弟烟草公司、中国化学工业社、信谊药厂等都设有广告部，并拥有较强的广告设计和制作能力。这时，中国人办的广告公司，规模较大的有华商广告公司和联合广告公司。这两家广告公司的负责人都曾留学美国，专攻广告，重视画稿设计和文字撰写。华商广告公司的创办人林振彬，把美国广告经营方式引进上海，被誉为"中国的广告之父"。

1949年以后，分散的"私营广告社"被合并为具有一定规模和业务能力的"美术设计公社"，后来又转为"国营广告公司"。由于当时特殊的历史背景，国家对大部分工业企业的生产、原材料供应及产品销售，都采取计划手段配置资源，加上农副产品供应短缺，广告行业逐渐失去了意义。1966—1976年，商业广告被完全禁止，甚至被认为是资产阶级的产物，中国广告业进入"空档期"。直到党的十一届三中全会以后，中国广告业才重新焕发生机。1979年1月，丁允朋在《文汇报》上发表了《为广告正名》一文，标志着中国广告业进入一个新的历史时期。

1979年，全国专业的广告公司不到10家，1989年增加到11142家，到了2020年，中国已拥有46487家本土广告代理商及328家跨国广告代理商。不仅在数量上，而且在服务上，广告公司的主营业务不断扩展，从创意、制作、发布，到策划、调查、咨询。同时，广告代理制也得到快速推广，并日趋完善。20世纪80年代中期以后，占主导地位的专业广告公司提出"以创意为中心，以策划为主导，为客户提供全面服务"的

经营理念。20世纪90年代以后，一批有实力的广告公司，如中国广告联合总公司、上海广告公司、广东省广告公司等，都形成了自己的经营特色，并具备了一定的市场竞争能力。

同时，国际上的大型跨国广告公司和集团纷纷来我国成立合资公司或设立办事处，1986年，电通、扬·罗必凯公司与中国国际广告公司联合成立了我国第一家合资4A广告公司——电扬广告公司。到20世纪90年代末，合资合作广告公司已达几百家，如盛世长城国际广告公司、上海奥美广告公司、精信广告公司、麦肯光明广告公司等。这些广告公司具有较高的专业水准和先进的管理经验，加剧了国内广告行业的竞争。

进入21世纪后，我国的广告产业面临前所未有的机遇和挑战。一方面，作为国家大力提倡的文化创意产业，广告行业开始受到国内外资本的青睐。2010年是中国广告公司的上市年，仅半年之内，3家广告公司先后上市，密度之大超乎业内想象。最先是蓝色光标公司在2月于深交所创业板上市，它是中国最早成立的公关公司之一；5月，广东省广告集团股份有限公司在深交所中小板挂牌上市，成为第一家上市的本土广告公司；而北京昌荣传播有限公司则随后在美国纳斯达克市场上市。

另一方面，我国本土广告业一直存在"强媒体、强客户、弱广告"的局面，现有广告公司的类型主要有3种：综合性广告代理公司，主要提供与广告过程相关的全方位服务，如策划、创意、设计、制作、执行、投放等；创意型广告设计公司，专攻创意设计，通常规模较小，主要从事广告、营销、设计、推广等专项服务；企业内部的广告公司，主要完成类似于品牌推广、产品营销和广告设计的工作，主要负责企业自身的营销策划工作。同时还存在广告业发展不平衡的现象，广告经营基本上还是以北京、上海、广东为中心，这三地的广告生产份额约占全国总量的一半。

二、国外广告产业的发展

广告产业兴起的一个重要标志就是广告公司的成立。1610年，英国出现了最早的广告代理店，它是詹姆斯一世让两位骑士建立的，用于帮助别人张贴广告。1612年，法国出现了一家名为"高格德尔"的广告代理店，成员主要由几个音乐家组成，负责为酒店招揽演奏音乐的生意。1630年左右，提弗拉斯特·雷诺多特在法国成立了世界上第一家具有现代广告公司雏形的广告代理店。1843年，沃尔内·帕默在费城创立了美国第一家广告公司，它通过向客户收取服务费，在报纸上承包版位，并转卖给客户。1865年，美国的乔治·路维尔创立了一种"广告批发代理"的模式，他向100家报社预订固定的广告版面，再将它们分售给不同的买主，价格由广告代理商自己决定。这样，广告代理就成了报刊的独家广告经纪人。1868年，在美国宾夕法尼亚州的费城出现了第一家具有现代意义的广告公司——艾耶父子公司。他们通过代理报纸的广告业务，为报纸承揽客户，并从中收取佣金，这种方法后来也被应用到杂志。19世纪末，加拿大、日本也相继出现了广告公司。

早期的广告公司并不负责设计广告，它们只负责安排广告的排版和制作少量的文案。但是随着广告公司的健全和经营范围的不断扩大，到了19世纪末，广告公司开始创作文案和设计插图。广告活动的正规化、专业化和职业化是从美国开始的，并"反哺"到欧洲的许多国家。艾耶父子公司的弗朗西斯·韦兰德·艾耶因设计同时具有文案和插图的广告，被视为改变广告公司性质的重要人物。此后，不同规模的广告公司相继出现。

20世纪初期，美国的广告专业公司发展十分迅速，他们不仅代理版面，还专门制作广告，每个公司都需要配备一定数量的编辑、文案和美工，专门负责广告的设计与制作，广告公司的收入逐年增加，并产生了一大批著名的广告公司。第二次世界大战以

后，逐渐形成了以美国、西欧和日本为核心的世界广告产业大格局。纽约是公认的世界广告中心，位于纽约的麦迪逊大道曾有十余家美国著名的广告公司，成为美国广告业的代名词，芝加哥、洛杉矶等也是广告业的重镇。20世纪80年代中期，广告企业开始向海外市场拓展，大型的跨国广告公司纷纷成立。

到20世纪末，美国大大小小的广告公司共有8000多家，其中营业额超过1500万美元的大公司约有40家，营业额在500万~1000万美元的中型广告公司有54家。1998年世界前10名广告公司中，美国有8家。同期，日本有广告公司约4500家，年营业额在100亿日元以上的约有60家，其中最主要的是电通和博报堂。电通在1998年的广告收入为17.86亿美元，排名世界第一，美国的麦肯位居世界第二，是16.4亿美元。英国有1600多家广告公司，其中雇员在500人以上、营业额在5000万英镑以上的公司有6家。最大的国际性广告公司是WPP集团，排名世界第三，在世界各地都设有办事处。伦敦是世界三大广告中心之一。

进入21世纪以后，欧美广告企业开启了新一轮国际化、集团化、规范化的步伐，现有主要跨国集团：宏盟集团、IPG集团、WPP集团、哈瓦斯集团、阳狮集团、电通集团等。2022财年，全球广告集团展现出不同程度的增长（表8-3）。这些数据表明，经过战略调整，各大广告集团仍然保持稳健增长。

表8-3　世界主要广告集团2022财年收入信息

广告集团	2022全年营收（单位）	同比增长（%）
WPP	144亿英镑（约173亿美元）	12.70
宏盟	143亿美元	0
阳狮	125.72亿欧元（约133亿美元）	20
IPG	94.5亿美元	3.70
电通	1.117万亿美元（约86亿美元）	14.40

2020年之前，全球广告业实现了连续10年的增长，广告支出与GDP呈平行波动。根据2019年9月联合国贸易和发展会议报告显示，目前全球数字经济发展迅速。2018年，全球数字经济规模占到全球GDP总量的4.5%~15.5%。从电通安吉斯的数据来看，美国、中国、日本、英国和德国的广告支出在全球广告市场中位列前五。这不仅体现了各国数字经济的发展状况，更是各国进行新型传播力和软实力竞争的重要领域。

三、未来广告产业的趋势

根据2023年3月发布的《MarketLine行业概览：全球广告》显示：2022年全球广告产业市场总值达到7111.262亿美元，增长7.7%，其中美国为2890.816亿美元，占40.7%；亚太地区为2239.331亿美元，占31.5%；欧洲为1505.146亿美元，占21.2%；中东地区为25.217亿美元，占6.3%；其他地区为450.751亿美元，占6.3%。美国和中国仍然是全球最大的两个广告市场。

在信息技术带来的底层数字设施变革和上层应用的推动下，文化创意产业从产品内容形态到传播和展示的平台，再到营销方式、组织管理模式以及商业模式都持续进行着创新和变革。根据中关村互动营销实验室数据，2020年视频平台广告收入增速迅猛，较2019年增长了64.91%，超过900亿。其中短视频平台广告收入增幅达106%，远超长视频平台25%的增幅。在新商业、新零售的浪潮下，电商广告收入依然保持着两位数的高增长态势。同时，程序化购买因其具有的精准特性，收入增长亦颇为可观；社交媒体广告得益于"私域"特性，同样受到广告主的青睐。

未来5年，数字广告的热度将持续上升，复合年均增长率预计将达到4.8%。一方面表现为专业领域的细分化，如分为设计、营销、媒体、咨询等不同的专业领域。目

知识拓展8.3

前，文化创意产业通过技术、创意和产业化的方式进行各类数字内容开发、版权运营、创意服务以及相关的营销和贸易活动。另一方面是在整合营销的大趋势下，会出现一批打破专业壁垒的新型广告公司，尤其是在互联网领域。世界广告研究中心（WARC）发布的数据显示，2020年互联网广告市场对全球广告市场的贡献超过半数，总额为3033亿美元。社交媒体、搜索和视频成为拉动互联网广告发展的三大重要引擎。

根据2023年3月发布的《MarketLine行业概览：全球广告》显示：预计到2027年底，全球广告规模将达到8489.712亿美元，相比2022年增长19.4%。麦格纳公司发布的《全球广告预测》冬季版显示：2023年全球媒体净广告收入为8530亿美元，相比2022年增长5.5%，2024年增长率达到7.2%。

第五节　产业园区的建设与发展

产业园区是指为促进某一产业发展而创立的特殊区位，是区域经济发展、产业调整升级的重要空间聚集形式，担负着聚集创新资源、培育新兴产业、推动城市化建设等一系列的重要使命。1990年，波特在《国家竞争优势》一书首先提出用产业集群④一词对集群现象的分析。他认为产业集群是相互联系的企业及其机构在某一特定地理区域上的聚集体，在生产力再造与创新力培养上具有重要意义。产业园区的发展是形成产业集群的前提条件，如物流园区、科技园区、文化创意园区、总部基地、生态农业园区等，通过共享资源，克服外部负效应，带动整个产业链的升级换代。

一、文化产业园区

文化产业园区是一个文化产业和设施高度集中的区域。德瑞克·韦恩认为，文化园区指的是特定的地理区位，其特色是将一座城市的文化与娱乐设施以最集中的方式集中在该地理区位内，文化园区是文化生产与消费的结合，是多项使用功能（工作、休闲、居住）的结合。约翰·蒙哥马利认为，最适合一个文化园区活动空间的城市环境应倾向于有一个半径为400m，建筑平均层数为5~8层，在10m范围有非常少的街道（包括人行道）。文化园区由文化企业和一些自己经营或自由创作的创意个体组成，应该有非常多功能的公共领地。这些园区鼓励文化运用和一定程度的生产和消费，园区内的特殊活动场所包括儿童玩乐的场所、图书馆、开放和非正式的娱乐场地。

我国的文化产业园区发展较晚，相关的概念有艺术园区、创意产业园区、文化产业园（区）等，2014年2月，国务院发布的《关于推进文化创意和设计服务与相关产业融合发展的若干意见》指出，实施中小企业成长工程，支持专业化的创意和设计企业向专、精、特、新方向发展，打造中小企业集群。鼓励挖掘、保护、发展中华老字号等民间特色传统技艺和服务理念，培育具有地方特色的创意和设计企业，支持设计、广告、文化软件工作室等各种形式小微企业发展。2017年4月，文化部发布的《关于推动数字文化产业创新发展的指导意见》提出：充分发挥国家级文化产业示范园区、国家文化产业创新实验区、国家文化与科技融合示范基地等创意创新资源密集区域作用，将数字文化产业发展与国家级新区、国家自主创新示范区、自由贸易试验区、经济技术开发区、高新技术产业园区发展相衔接，以市场化的方式促进产业集聚。

④ 文化产业集群是指集中于一定区域内的众多具有分工合作关系、规模等级不同的文化企业及与其运作和发展有关的各种机构、组织等行为主体，通过各种关系紧密联系在一起的一种新的空间经济组织形式。

1. 中国文化产业园区的类型

有学者从依附性的角度，将我国的文化产业园区分为 4 种类型：

①以旧厂房和仓库为区位依附：城市中被废弃的旧厂房和仓库，因其宽敞明亮的空间及廉价的租金，或面临闲置空间再改造的境遇，往往成为文化产业园区的孵化之地。我国较早出现的大山子艺术区依托于北京朝阳区酒仙桥路 798 工厂的老厂房。上海近些年成长起来的创意产业园区绝大部分也是由旧厂房和仓库改造而成，如泰康路 210 弄的"田子坊"创意产业园区位于上海 20 世纪 30 年代最典型的弄堂工厂群，建国中路 10 号的"八号桥"创意产业园区位于上海汽车制动器公司的老厂房。这些创意产业集聚区，既利用现有建筑创造了创意产业发展的平台，又保护了历史文化财产，是文化产业与工业历史建筑保护、文化旅游相结合的典范。

②以大学为区位依附：大学作为技术的发生器，可以不断开发新的科技；大学又是各类人才的聚集地，不仅培养人才，同时也吸引着各领域最优秀的人才；大学也是一个开放的社区，是一个提供多元文化的场所，大学往往成为创意的中心。因此，依托大学发展文化产业园区也就成为一种重要的途径，如上海的杨浦区赤峰路建筑设计一条街依托的是同济大学，上海长宁区天山路时尚产业园依托的是东华大学和上海市服装研究所，中国人民大学文化科技园及 TCL（广州）文化产业基地也都是以大学为区位依附的。

③以开发区为区位依附：这类文化产业园区主要是以高新技术产业园区为区位依附。因为高新技术产业园区内高新技术产业发达，高校、科研机构、高科技企业聚集，科技与文化相结合的智力型人才众多，最适宜发展文化与科技结合的文化产业。高新技术产业区有着大量的信息产业，这些产业跟文化产业能够实现很好的融合。如位于中关村高科技园区内的中关村创意产业先导基地，位于大连市高新技术产业园区的国家动画产业基地，位于上海浦东张江高科技园区内的张江文化科技创意产业基地等。

④以传统特色文化社区、艺术家村为区位依附：属于这种类型的文化产业园区主要有两种情况：一是依托传统的特色文化资源，通常在这些区域文化底蕴深厚，文化氛围浓郁，有利于开发成特色文化产业园区，如四川德阳三星堆文化产业园，北京高碑店传统民俗文化产业园区等。二是依托位于城乡结合部的一些艺术家村，有些属于艺术创作型的园区，如北京宋庄画家村、下苑画家村、口楼画家村等；有的则已完全产业化运作，如位于深圳市龙岗区布吉街道的大芬油画村等。

我国国家级文化产业示范（试验）园区创建工作开始于 2007 年，截至 2020 年年底，文化和旅游部建设有 21 家国家级文化产业园区，其中包括已命名的 19 家国家级文化产业示范园区，以及与北京市、天津市合作共建的北京朝阳国家文化产业创新实验区和中新天津生态城国家动漫文化产业综合示范园。另外，还有 19 家园区正在开展国家级文化产业示范园区创建工作。2019 年 8 月 23 日，国务院办公厅发布《关于进一步激发文化和旅游消费潜力的意见》，提出要提升国家级文化产业示范园区和国家文化产业示范基地的供给能力。鼓励文创产品开发与经营，拓宽文创产品展示和销售渠道，引导文化企业和旅游企业创新商业模式和营销方式。到 2022 年，建设 30 个国家文化产业和旅游产业融合发展示范区，产业融合水平进一步提升，新型文化和旅游消费业态不断丰富。

2020 年 9 月 17 日，习近平总书记来到湖南长沙马栏山视频文创产业园，考察园区开展企业党建和内容生产、技术研发、人才培养等工作。园区以"文化＋科技"为发展方向，以数字视频内容为核心，推动视频文创资源集中和产业集聚，形成了内容创意、制作、播放、交易、监管全产业链条。习近平总书记指出，文化和科技融合，既催生了新的文化业态、延伸了文化产业链，又集聚了大量创新人才，是朝阳产业，大有前途。谋划"十四五"时期发展，要高度重视发展文化产业。要坚持把社会效益放在首

位，牢牢把握正确导向，守正创新，大力弘扬和培育社会主义核心价值观，努力实现社会效益和经济效益有机统一，确保文化产业持续健康发展。

我国已颁布的涉及创意产业园的行业政策和指导意见汇总见表8-4。

表8-4 我国已颁布的涉及创意产业园的行业政策和指导意见汇总

政策名称	颁布时间	发文单位	政策要点
《关于推进文化创意和设计服务与相关产业融合发展的若干意见》	2014年2月	国务院	为推动文化产业成为国民经济支柱性产业和促进经济持续健康发展发挥重要作用
《关于推进城区老工业区搬迁改造的指导意见》	2014年3月	国务院办公厅	鼓励改造利用老厂区老厂房老设施，积极发展文化创意、工业旅游、演艺、会展等产业
《中华人民共和国国民经济和社会发展第十三个五年规划纲要》	2016年3月	十二届全国人民代表大会	推进文化业态创新，大力发展创意文化产业，促进文化与科技、信息、旅游、体育、金融等产业融合发展
《关于推动数字文化产业创新发展的指导意见》	2017年4月	文化部	将数字文化产业发展与国家级新区、国家自主创新示范区、自由贸易试验区、经济技术开发区、高新技术产业园区发展相衔接，以市场化方式促进产业集聚
《"十三五"时期文化产业发展规划》	2017年4月	文化部	推动文化产业成为国民经济支柱性产业，建设社会主义文化强国
《"十四五"文化产业发展规划》	2021年5月	文化和旅游部	加快健全现代文化产业体系，推动文化产业高质量发展，建设社会主义文化强国

2. 国外文化产业园区的类型

瓦尔特·圣阿加塔根据园区功能，将文化产业园区分为4种类型：

①产业型：主要是以积极的外形、地方文化、艺术和工艺传统为基础而建立的。此类园区的独特之处在于"工作室效应"和"创意产品的差异"。

②机构型：主要是以产权转让和象征价值为基础而建立。其基本特征是有正规机构，并将产权和商标分配给受限制的生产地区。

③博物馆型：主要是以网络外形和最佳尺寸搜寻为基础而建立。园区通常是围绕博物馆网络而建，位于具有悠久历史的城市市区。其本身的密度能造成系统性效应，吸引旅游观光者。

④都市型：主要是以信息技术、表演艺术、休闲产业和电子商务为基础而建立。通过使用艺术和文化服务，赋予社区新生命以吸引市民，抵抗工业经济的衰落，并为城市塑造新的形象。

二、广告产业园区

广告产业园区是指具有功能完善的广告业发展公共服务体系，广告产业要素集聚，广告产业及相关产业链集中度高，创新能力强的特定区域。从 2001 年中国正式加入世界贸易组织，到 2021 年底广告市场规模达到 1 万亿元，我国的广告业飞速发展，各种新业态、新模式不断涌现。广告产业园区是大量的专业化广告公司、营销传播公司，以及完善产业支撑系统（如科研机构、高校、政府相关职能部门、社团协会等）在一定空间范围内集合的地方，如美国纽约麦迪逊大街、英国伦敦苏荷村、日本东京等，都是典型的广告产业集群，被誉为全球三大广告中心。推动广告产业园区集群式发展的关键是建设创新型的组织架构，包括价值创新和成本创新，市场创新和容量创新，学习创新和边界创新，让所有参与者共享创新成果，并带动周边文化创意产业的发展。

1. 中国广告产业园区的产生背景

为了进一步推动广告业的健康、协调、可持续发展，2011 年 10 月开始，国家工商行政管理总局会同财政部，开展了中央财政支持广告产业园区建设的试点工作。2012 年 4 月 19 日，国家市场监督管理总局公布了首批 9 个国家广告产业园区，分别是：北京广告产业园区、上海广告产业园区、南京广告产业园区、常州广告产业园区、潍坊广告产业园区、青岛广告产业园区、长沙广告产业园区、广东广告产业园区和陕西广告产业园区。国家级广告产业园区的建立为我国广告产业集群化发展注入了强大动力，有利于"人才集约、市场集约、信息集约和文化集约"，使得当地的广告业能够保持强大的竞争力，并起到了一定的引领与示范作用。

2016 年 7 月 8 日，国家工商总局发布《广告产业发展"十三五"规划》，其中指出，至"十三五"期末，计划认定国家广告产业园区 30 个，建成年广告经营额突破千亿元的广告产业园区，建设 5 个以上年经营额超百亿元、10 个以上年经营额超 50 亿元的广告产业园区，各类广告产业园区和广告产业集聚区的广告经营额占当地广告经营额比重在 40% 以上。2017 年 4 月 18 日，国家市场监督管理总局发布了《关于加强广告产业园区规范建设 促进广告产业园区健康发展的指导意见》。2018 年 1 月 12 日，国家市场监督管理总局又印发了《国家广告产业园区管理办法》。从目前的情况来看，各园区所在省基本成立了地方分管领导任主要负责人的"国家广告产业园管理委员会"，并依据市场化运营的基本精神，搭建了负责园区运营管理的市场主体，承担具体的招商和建设工作。在政策支撑方面，有些省很早就将"广告产业"的建设工作纳入地方发展战略，出台了一系列符合地方发展需要的产业扶持文件，在广告创意人才引进、园区资金扶持、入园房租减免、企业税收返还等方面更是制定并出台了一系列优惠政策，且在运营管理工作中，保持了较好的政策稳定性和持续性。

国家广告产业园作为一种产业组织形态，是广告产业集群化发展的平台和空间，从建设的进度上看，必须走完从聚集企业入园到形成产业集聚并最终实现产业集群的完整过程。其定位既是园区建设规划的原点，也是建设的最终成品。不同地域的园区建设

基本能够结合当地产业特点，围绕地方支柱产业和新兴产业的发展需求，进行自身发展定位的设置，尤其是围绕新兴广告媒体、电子商务网络广告、广告品牌资产和知识产权转让等领域进行大力发展。其中，一些二线城市的国家广告产业园更是涌现出了一批引人注目的新兴广告企业。从调研和公开资料梳理得到的情况来看，虽然目前各地园区的定位还有一些雷同的现象，但整体上各园区都依托自身产业基础和资源特征，进行了发展定位的思考和提炼。

2. 中国广告产业园区的重要特征

我国的"国家广告产业园区"是指由省级工商机关组织申报、工商总局认定和管理，园区入驻企业70%以上为广告产业及直接关联产业企业，并拥有一定数量的自主知识产权及广告专业人员，经国家市场监督管理总局认定后优先享受国家有关支持政策的广告产业园区。2018年1月，国家工商总局广告监管司发布的《国家广告产业园区管理办法》中，将"集约化、专业化、国际化"作为国家广告产业园区建设发展的整体目标，进一步明确了新时期国家广告产业园区承担的历史使命和在广告产业发展中肩负的重要职能。我国广告产业园的定位主要呈现以下3点特征：

①依据区域，将广告产业园定位于辐射区域范围特色的广告产业园区。如常州提出"打造长三角乃至全国广告创意策划领先、服务体系完备、媒介形式丰富、企业综合实力雄厚、发展特色鲜明、市场秩序规范的广告产业集聚区和示范区"；成都提出"西部领先、国内一流、具有一定国际影响力的广告产业示范园区"；包头提出"形成带动和辐射内蒙古及西部走廊的广告产业发展集聚区"。

②以"新媒体"为标签，强调广告产业和广告业务的创新发展。如深圳提出"'新媒体移动互联网广告'内容制作、产品研发等为产业核心的国际化新媒体广告产业聚集地"；哈尔滨提出"打造以数字新媒体广告为核心的国家级广告产业示范园区"；潍坊提出"建设新媒体广告产业园，打造广告业创新融合发展高效平台"；武汉提出"积极打造华中地区最具影响力的影视广告及电视新媒体产业园区"。

③突出"文化产业"属性，广告业作为文化创意产业的重要组成部分，很多地方广告产业园区的建设定位也不可避免地具有文化产业产品的创意属性，由此在园区定位时都将"创意"作为依据和参考，如天津提出"文化创意+技术支撑"的产业定位；昆明打造"我国民族文化创意广告策划中心"。

尽管近年来很多地方都建立了广告产业园，但事实上我们必须看到广告产业园必须依赖当地的文化创意产业才能茁壮成长，任何刻意捏造出来的产业园都很难发展壮大。虽然部分园区的定位已能够体现其覆盖的产业特色，但整体而言，依然有很多园区尚未能根据自身特点打造特色广告产业，仅简单地强调本区域内的广告企业集聚到园区的空间范围之内，或较为空泛地提出打造"总部经济"的招商理念，这种大而化之的粗线条定位，显然不利于广告产业园区长远的健康发展。因此，我们认为，国家广告产业园区应当重视在结合本地经济基础和广告产业现实的基础上，挖掘本地广告产业园区的特色，积极建设本地区内的广告产业经营支柱，形成面向全国乃至国际的产业增长点。

国内外产业园区发展成功的案例表明，产业园区能够有效地创造聚集力，通过共享资源、克服外部负效应，带动关联产业的发展，从而有效地推动产业集群的形成。未来充满着无限的可能，等待着我们去开发，但是不要忘记：创意很难借鉴，它必须有所创新。发展广告产业园区的核心是要构筑创意产业链，并尽量拓展延伸，以形成规模，获得最大经济效益。对于广告创意而言，没有比人才更为重要的东西了，如果我们仅仅是为了销售产品来不断移植国外的优秀广告，即使这个广告的创意再精彩，也很难提升

中国广告的创意水平，这是"文化创意产业"最为吊诡的地方。只有充分借助广告产业园的集聚效应，并在此基础上不断吸引、培养、锻炼具有国际视野、中国情怀的广告创意人才，才能真正实现中国从广告生产大国到广告创意强国的转变。

● **思考题**
1. 论述文化产业与文化事业的关系。
2. 谈一谈你对我国发展文化产业政策的认识。
3. 你认为文化产业园区有哪些特点？应如何发展？

第九章

绿色广告创意

中国的绿色广告与绿化祖国、保护环境、生态文明有密切关系。早期主要集中在节约用水、美化家园、植树造林等方面，其后范围不断扩大，主要包括生态保护、资源节约、适度消费等。作为人类社会的一种重要文化资源与传播方式，绿色广告强调围绕绿色产品与绿色消费理念进行创意与策划，追求人与自然、经济、社会的和谐共生。同时坚持可持续发展的理念，以减量化、再利用和再循环的方式，应对全球生态危机。绿色广告创意不仅着眼于当前的经济利益，而且将人的全面发展作为其根本目标，体现了每一位广告创意者的责任与担当。

第一节 什么是绿色广告

作为一种社会现象,广告向来是时代的弄潮儿、市场的风向标、时尚的创造者。从"人际传播"到"大众传播"再到"网络传播",现代广告的每一次蜕变都与当时的科技、政治、经济、文化紧密联系。1986年,贵州电视台播出了我国第一则电视公益广告"节约用水",开启了我国绿色广告创作的新篇章。虽然绿色广告的范畴并不局限于环保公益类广告,但是全民对于生态、环境、绿色等议题的关注,却为绿色广告的发展创造了巨大空间。面对我国提出的生态文明建设与"双碳"目标,如何实现平面广告的"绿色化",仍是一个需要尽快解决的问题。

一、绿色广告的概念

随着20世纪70年代的"环保运动",各种生态理念与绿色革命孕育而生,其中就包括"绿色广告",当时还没有明确的绿色广告定义,但是在相关的著作和学者的言论中已经有了对绿色广告的阐述。1974年,费斯克出版了《营销与生态危机》一书,被认为是绿色广告研究的开始。西方学者对于绿色广告概念的分歧,主要源于视角上的差异。一种是结果式的,以绿色产品或服务为卖点,强调生态文明、环境保护与可持续发展,把产品的可降解、可循环、低污染等属性作为广告创意传播的核心,并不断拓展企业营销战略的外延;另一种是过程式的,认为绿色广告不仅是企业借助广告媒体对产品或服务的环保属性进行宣传,而且是借助绿色营销战略实现企业社会责任,包含在广告创意传播的全过程之中(图9-1)。

图9-1 保护水资源广告——看图猜成语系列

参考图例9.1

中国学者在借鉴国外研究成果的基础上,也对绿色广告提出了富有建设性的观点。广义的绿色广告主要集中于以下三方面:一是相对于理性诉求,情感诉求往往对绿色购买决策过程有更重要的影响;二是强调产品"环境友好"比呼吁消费者"减少消费/减少消耗"的绿色广告更能吸引消费者的积极性;三是绿色广告中利己与利他诉求对消费者态度和购买意愿的影响。这些研究从理论与实践两个方面对绿色广告的概念进行了界定,虽然角度不同,但是都具有一定的指导价值。狭义的绿色广告通常以产品符合环境保护的要求,不危害人体健康,垃圾无害或危害极小,有利于资源再生和回收利用为原则。

国外学者认为,绿色广告应至少满足以下一点或几点特征:一是明白或者含蓄地说明产品或服务与生态环境之间联系(如强调产品节能、可回收利用、低污染等);二是鼓励绿色生活方式;三是塑造对环境负责的绿色企业形象。国内学者认为,绿色广告

具有4个方面的特征：一是和谐，要有利于安定团结的大好局面；二是合法，不能破坏以《中华人民共和国广告法》为核心的广告法律体系；三是真实，不能以欺骗和误导消费者作为谋取利益的手段；四是健康，向广大受众传递高尚的道德情操和先进的文化理念。可见，绿色广告是一种向大众积极推广绿色消费观，倡导绿色生产，促进广告行业、媒介环境和消费行为可持续发展的新型广告形式，类似的概念还有以下内容。

① "绿色营销"：指企业以环境保护观念作为其经营思想，以绿色文化为其价值观念，以消费者的绿色消费为中心和出发点，力求满足消费者绿色消费需求的营销策略。虽然市场营销的运用加重了生态危机，但是绿色广告是企业致力于改善生态环境的一种重要尝试，其有可能实现真正的绿色营销。

② "绿色消费"：指以实现消费的可持续性为目标所进行的节约型、生态型、环保型消费，其行为一般不会对环境造成危害，且能够实现物质流与能量流的循环。2012年"世界环境日"的主题就是"绿色消费，你行动了吗"，广告创意者要总结国内外优秀绿色广告的经验，一则成功的绿色广告应以生态伦理学为逻辑起点，在主题选择与创意传播中必须能够清晰地说明企业的绿色理念，注重向消费者宣传产品或服务与环境友好之间的关系，以说服消费者购买符合"环境标志"认证的工业与农业产品，同时激发消费者参与公益环保事业的热情。

③ "生态广告"：不是简单地强调广告对自然生态的维护，而是鉴于它对人们精神状态方面深刻的影响，尤其是对精神生态的维护。这一定义重新界定了绿色广告的边界，将绿色与生态紧密联系在一起，从广义上来看，生态广告已经超越了一般市场营销的范畴，开始深度融入现代生活的全过程。

视频讲解9.1

二、环保运动与绿色革命

城市化与工业化的畸形发展，导致人类社会面临生态危机。20世纪30~60年代，世界范围内的环境污染事件频发，其中最为严重的是"八大公害事件"。一方面是宝贵的自然资源遭到严重破坏；另一方面是向环境中排放了大量的有毒有害物质。1970年4月22日，全美爆发了环境保护运动，其后美国成立国家环保局，并制定了环保法规。1973年，联合国成立环境规划署，专门从事环境保护工作。通过对传统发展观的反思，人们认识到环境问题的重要性，从而在西方国家相继爆发了环保运动并成立了绿色组织。

西方发达国家的绿色革命以绿色农业、绿色食品为先导。"绿色革命"一词，最初是指20世纪60年代一些西方发达国家向亚洲、非洲和南美洲部分地区推广高产谷物品种和农业技术，以促进当地粮食增产的一项社会运动。1972年，在瑞典斯德哥尔摩召开的全球人类环境会议上，首次提出了"生态农业"的概念，此后绿色革命的浪潮"一浪高过一浪"。到1990年，美国有600多种绿色食品，德国有3000多种"蓝色天使[①]"认证食品。当时，西欧各国绿色食品销量已占全部食品销量的5%~10%，而德国高达30%。在绿色食品的影响下，其他行业也出现了绿色化浪潮，如绿色交通、绿色建筑、绿色家电、绿色能源、绿色纺织等。至此，绿色革命已波及整个产业链。1992年，联合国召开"环境与发展"大会，提出了可持续发展的目标，赋予了绿色革命以更加广泛的内涵。

1949年以来，党和国家十分重视绿化建设。20世纪50年代中期，毛泽东同志就曾号召"绿化祖国""实行大地园林化"。1956年，中国开始了第一个"12年绿化运动"。为了更好地动员全国各族人民植树造林，加快绿化祖国，1979年2月23日，第五届全国人大常委会第六次会议决定，将每年3月12日定为全国的植树节。在应对气候变化

① 蓝色天使是世界范围内有关环境和消费者保护的第一个标志体系，1978年由联合国内政部提出。

问题上,中国坚持共同但有区别的责任原则、公平原则和各自能力原则。1992年,中国成为最早签署《联合国气候变化框架公约》的缔约方之一。其后,中国不仅成立了国家气候变化对策协调机构,而且根据国家可持续发展战略的要求,采取了一系列应对气候变化的政策与措施。2002年,中国又核准了《京都议定书》,并制定了《中国应对气候变化国家方案》(2007),要求2010年单位GDP能耗比2005年下降20%。科技部、国家发改委等14个部门共同制定并发布了《中国应对气候变化科技专项行动》(2007),进一步提出了到2020年应对气候变化领域科技发展和自主创新能力提升的目标、重点任务和保障措施。2015年12月12日,《联合国气候变化框架公约》近200个缔约方一致同意通过《巴黎协定》,将全球气候治理的理念进一步确定为低碳绿色发展。

随着世界各国"绿色计划"的纷纷推出,越来越多的人认识到环保对于人类可持续发展的重要性。据国外的一项消费调查显示,有75%以上的美国人表示,企业和产品的绿色形象会直接影响他们的购买行为;在欧洲有近一半的消费者购买产品时会考虑环保问题,其中94%的意大利人青睐于绿色产品,82%的德国人在消费产品时会注意环境因素;在亚洲,日本、韩国、中国香港地区的消费者也都热衷于购买绿色产品。虽然我国老百姓对于绿色革命的认知较晚,但是积极参与的热情却非常高,尤其是进入21世纪以后,我国意识到生态环境问题的重要性,党的十八大提出了"五位一体"总体布局,"生态文明建设"被提到前所未有的高度。2015年6月,中国如期正式向联合国提交"国家自主决定贡献"。此后"绿水青山就是金山银山"的理念深入人心,各地开展了"蓝天、碧水、净土保卫战"并取得了阶段性的胜利。2020年9月,习近平总书记又代表中国政府向全世界做出了到2030年实现"碳达峰",到2060年实现"碳中和"的庄严承诺,称为"双碳"战略目标。至此,我国的绿色革命全面拉开序幕。

知识拓展9.1

三、绿色产业与绿色营销

随着环境保护和可持续发展理念的深入人心,绿色产业在世界各国迅速发展起来,这对企业宣传提出了新的挑战,同时也带来了新的机遇。越来越多的企业希望通过绿色营销来宣传自己的产品与服务,以提高自身的企业形象。但是,当绿色广告铺天盖地而来之后,消费者对绿色营销的态度开始趋于谨慎,他们不再轻易相信绿色广告所宣传的产品环保属性,如"可生物降解""可回收利用""用回收利用材料制成"等。据调查显示,尽管85%的受访者更愿意购买标有"可生物降解"标识的产品,但是接近三分之二的人并不清楚"可生物降解"的真实含义。可见,那些空泛、模糊、抽象的术语,并不能真正提升公众的环保理念或帮助他们购买,相反还会引起反感甚至抵触的情绪。尤其是一些绿色广告含有虚假的成分,导致消费者按照绿色广告的提示购买,却没有得到应有的生态效益。

种种迹象表明,我们需要对绿色营销加强管理,以净化绿色广告的传播空间,避免绿色广告成为绿色营销的一种噱头。作为市场监管的重要组成部分,国家或地方政府应该积极出台相关的绿色营销纲领,以防止公众的"绿色热情"被绿色营销背后的资本与利益所吞噬。1990年,美国大法官协会成立了绿色营销任务小组,并组织了绿色营销论坛,还发布了两份《绿色报告》,这两份报告对绿色广告宣传用语提出了建议。1991年,美国国会议员向国会提出了一项名为《1991年绿色营销宣传法案》的提案,提出了"防止欺诈性的、虚伪性的和误导性的绿色营销宣传""为消费者提供可靠的、一致性的法律武器,方便他们对不同绿色营销宣传进行比较"等建议,这项提案虽然最终没有获得通过,但是对绿色营销治理具有借鉴意义。1992年,美国联邦政府授权其贸易协会制定了一系列的绿色营销纲领。

针对国外绿色营销纲领的不足，中国政府部门也积极行动，根据中国的实际情况制定政策与规范，应对绿色营销中出现的问题，如1994年发布了中国环境标志，1999年颁布了与环境标志有关的ISO 14020系列标准。其后，国家标准委和认可认证委员会发布了3种类型的环境友好认证规范：Ⅰ型环境标志、Ⅱ型自我环境声明、Ⅲ型环境产品声明，并且公布了这3种类型标志的样式和使用范围②。这些标志不但可以帮助消费者实现绿色消费，而且为绿色广告的传播提供了依据。另外，《环境标志和声明自我环境声明（Ⅱ型环境标志）》（ISO 14021）标准规定，不得使用含糊或不具体的环境声明，诸如"对环境安全""对环境友善""对地球无害""无污染""绿色""自然之友""不破坏臭氧层"之类的环境声明均不得使用，并专门注明"以上例子仅供说明之用"。这些纲领虽然不是法律，没有强制性，无法令企业和广告业者完全接受，也不能适用于所有的行业和产品，但是却起到了一定的规范与引导作用。

进入21世纪以后，我国居民的环保意识不断增强，企业的绿色营销战略也迅速扩张，但是与国外先进水平相比仍存在许多不足。首先，在涵盖范围上，我国的绿色营销主要集中于食品、电器、汽车等行业，而国外的绿色营销已涉及整个产业链，几乎每一个企业都有自己的绿色理念、绿色目标和绿色计划。其次，在认知深度上，国内企业对绿色营销的理解还停留在表现上，并没有将绿色理念融入广告创意、传播、经营、管理的各个环节之中。国外对绿色营销的理解已不再局限于宣传产品的"绿色认证"，更在广告传播方式上融入绿色理念，不仅广告创意本身需要绿色化，而且广告发布媒体也要绿色化。最后，在形象塑造上，我国绿色营销主要是通过视觉形象来塑造企业的绿色理念，多数并没有将绿色基因植入企业的行为识别中，因此往往给人们的感觉是说一套做一套。国外的绿色营销十分强调企业的参与功能，尤其是社区的环保公益活动，这不但有利于企业绿色理念的传播，而且使行为识别与视觉识别融为一体。

视频讲解9.2

第二节　绿色广告的理论基础

生态学不仅是一个科学的思维方法，更是一种经济的实践路径。经济（economy）与生态（ecology）是同源词，拥有共同的词根"eco"，其源于希腊文"oikos"，意为"房屋、家"。唐纳德·沃斯特将"生态"一词称为"自然的经济体系"。当前，我们经常采用经济学的方法来应对环境污染与生态危机，如绿色GDP、生态足迹、碳交易等。可见，自然、社会、经济本身就是一个整体，如果说经济学的目标是管理环境，生态学的目标是研究环境，那么绿色广告恰巧是经济学与生态学的交集，它肩负着营销、推广与创造的功能。

一、绿色GDP

GDP即国内生产总值（gross domestic products），产生于第二次世界大战之后，是指以货币形式表现的一个国家（或地区）所有常驻单位在一定时期内生产活动的最终成果。传统GDP的核算方法主要借助西方经济学的理论框架、指标体系、口径范围、计算方法、数据来源等，未能充分考虑经济增长中的环境代价，因此过高估计了经济发展的成就，从而造成环境破坏，发展不可持续，以及经济增长受限。在这样

② Ⅰ型、Ⅱ型主要是针对普通的市场和消费者，Ⅲ型主要是针对专业的购买者。Ⅰ型要对每类产品制定产品环境特性标准，Ⅱ型企业可以进行环境声明，Ⅲ型要进行全生命周期评价，然后公布产品对全球环境产生的影响。

的背景下，人们提出了绿色 GDP 的概念。所谓绿色 GDP，是指把资源和环境损失因素引入国民经济核算体系，即在现有的 GDP 中扣除资源的直接经济损失，以及为恢复生态平衡、挽回资源损失而必须支付的经济投资。建立以绿色 GDP 为核心的经济发展模式和国民核算新体系，不仅有利于保护资源和环境，促进经济可持续发展与消除"生态足迹"，而且有利于加快经济增长方式的转变，提高经济效率。可见，引入绿色 GDP 的概念，可以更好地评价一个国家的经济发展水平、生态环境状况与可持续发展的能力。它不但是一种计算方法，而且是一种思想观念，通过对高消耗、高污染发展模式的批判，反思了人与自然的关系，促进经济发展向绿色、环保的方向优化升级。

在后工业时代，日益增加的文化消费有利于绿色 GDP 的增长，也为我国广告产业的发展带来了机遇。但是，广告对于绿色 GDP 的贡献并不总是正面的，它会产生正反两个方面的影响：正面影响是可以传递商品讯息，满足人民日益增长的美好生活需求；负面影响是促使消费主义盛行，通过符号刺激消费导致市场被破坏。因此，我们要实现广告的绿色化，以保障其对绿色 GDP 始终产生积极的影响。绿色广告应该以绿色 GDP 为前提，尽量减少由于广告宣传而造成的精神与现实中的"生态足迹"，它有两个重要的指标：其一，要充分认识和考量片面追求经济效益可能带来的资源损耗，使广告的投入成本符合低碳的要求，如避免对注意力资源、市场资源、人才资源过多的破坏性开发，尤其是对于城市户外媒体的无限制扩张等；其二，要充分认识和考虑片面追求广告投放率可能带来的对社会文化生态环境的污染和破坏，比如对审美价值的扭曲，对道德底线的叛离，特别是对广告本身应有的社会责任感、权威性和公信力的漠视与贬损。可见，只有基于绿色 GDP 理念的绿色广告建设，才能适应当今"社会—经济—自然"复合生态系统发展的要求，从粗放、单向、利他的传播模式转变为精致、双向、互利的传播模式，从而使得人类传播生态系统更加和谐、健康、平衡。

二、环境友好

环境友好，是指以提高资源利用效率、降低污染排放和生态损耗强度为核心，以节能节水、资源综合利用和有效保护、改善环境为内容，以最少的资源消耗和环境代价获得最大的经济利益和社会效益的发展理念。1992 年联合国里约环境与发展大会通过的《21 世纪议程》中，200 多处提及包含环境友好涵义的"无害环境的"概念，并正式提出了"环境友好的"理念。随后，环境友好技术、环境友好产品得到大力提倡和开发。20 世纪 90 年代中后期，国际社会又提出实行环境友好土地利用和环境友好流域管理，建设环境友好城市，发展环境友好农业、环境友好建筑业等。2002 年召开的世界可持续发展首脑会议通过的"约翰内斯堡实施计划"多次提及环境友好材料、产品与服务等概念。2004 年，日本政府在《环境保护白皮书》中提出，要建立环境友好型社会。其后，我国也提出要建设资源节约型、环境友好型社会的主张。

广告除了展示商品世界日新月异的变化，不断地为人们提供提升个人生活质量的信息，为人们改变生活方式提供可借鉴的范本外，也给人们的生活带来了困扰。传统广告模式对社会生态系统和消费者心理产生的不良影响主要体现在以下 3 个方面：其一，广告内容不真实、具有欺骗性和误导性。当前虚假广告的最主要形式是以虚假承诺欺骗消费者或者用某种手段夸大、隐瞒信息。这种信息不对称的状态直接侵害了消费者的权益，不但违反了道德规范，也面临着被司法等相关部门起诉的风险；其二，鼓吹消费至上，诱导消费者过分追求物质享受。凭借对消费者深层欲望的掌控，广告重塑了消费行为，进而重塑了大众文化。商业广告中所描述的消费逻辑、生活方式

超越了现实生活的需要。大量的物质诱惑削弱了人们的自由意志，催生出享乐主义思潮；其三，广告的低级趣味和狂轰滥炸，对社会大众造成精神侵扰。无孔不入的商业广告是导致"信息爆炸"的重要原因，特别是近年来网络中出现的大量信息流广告、直播带货与短视频广告、低俗弹窗广告等，使得大众对网络广告产生了很多消极评价。

环境友好型社会是人与自然和谐相处的社会，建立人类与环境良性互动的关系，离不开环境友好型经济发展模式、绿色政治制度、环境文化价值观和绿色科技的发展。尼尔·波兹曼认为，媒介生态学是研究人的交往、人交往的讯息及讯息系统的一门科学，其中"生态"一词指的是"环境"，包括对环境结构、内容及其对人的影响研究。随着商品经济的发展，广告面临着前所未有的挑战，这种挑战不仅来自法兰克福学派的哲学批判，更在于人们对广告现实价值的质疑。从媒介生态学的角度来看，广告是"拟态环境"的重要组成部分，违法广告、虚假广告、庸俗广告的横行必然造成"拟态环境"的污染，而这种污染又会影响到个人的身心健康，所以构建绿色广告生态系统是环境友好型社会的重要组成部分。"没有人离得开空气、食物、水和广告，它提醒我们，要像净化空气、食物和水一样，净化我们的广告。"环境友好型社会要求经济社会发展的各方面必须符合生态规律，向着有利于维护良好生态环境的方向发展，并应用生态环境保护的思想和方法促进经济社会的全面、协调和可持续发展。这里的环境不仅包括自然环境、社会环境，还包括网络环境、拟态环境。不同的时代有不同的主题，面对错综复杂的信息污染问题，绿色广告的提出适应了这样的要求。

三、经济可持续发展

1987 年，联合国国际环境和发展委员会主席、挪威首相格罗·哈莱姆·布伦特兰夫人在该委员会撰写的报告《我们共同的未来》中，第一次使用了"可持续发展"这个概念，并且将它定义为"既满足当代人的需要，又不对后代人满足其需要的能力构成危害的发展"。1989 年 5 月举行的第 15 届联合国环境规划署理事会，经过反复磋商，通过了《关于可持续发展的声明》。这个观点得到各界广泛的重视，并且写入 1992 年联合国环境与发展大会通过的《21 世纪议程》。1996 年，我国政府将可持续发展作为国家战略写进了《国民经济和社会九五发展计划和 2010 年发展规划》。"可持续发展理论"的提出，是人类对工业文明以来所走过道路反思的结果，是人类为了克服社会、经济和文化等一系列问题，特别是全球环境污染和自然生态破坏，以及应对它们之间关系失衡所做出的理性抉择。

可持续发展理论旨在维护全人类的共同利益，强调社会、经济、自然等各方面的协调发展，改变过去单纯以经济增长为目标的发展模式。广告作为当前对人类影响深远的一种传播方式，也应遵循可持续发展的理念，把维护大多数人的利益放在首位，坚持环境伦理的原则，满足人类的物质需求与精神需求，同时实现社会的可持续发展。随着社会主义市场经济的发展，20 世纪 80 年代以后，我们的广告业驶入快车道，并迅速走向繁荣。然而，在高速发展的背后，各种各样的问题也层出不穷，如虚假广告、文化冲突、代言人不当、内容低俗、媒体公信力下降和管理部门监管能力不足等。这些公共危机与商业广告中长期遵循的资本逻辑紧密相关，它忽视了社会的根本利益，从而造成了生产与消费、个人与集体、物质与精神的疏离。长此以往，广告创意必将受到人们的质疑，广告行业必将受到人们的排斥，广告创意者也必将成为大众批判的对象。针对这一情况，学术界提出了绿色广告的设想，以适应社会主义市场经济与可持续发展的需求。

经济可持续发展意味着在发展计划和政策中纳入对环境的关注与考虑，而不代表在援助或发展资助方面的一种新形式的附加条件。将环境的质量作为衡量经济发展水平的重要指标，当代人的发展不能对后代人满足其需要的能力构成危害。绿色广告是遵循经济可持续发展而形成的一种全新的广告营销理念，它将生态抗压力作为制定经济政策的依据，充分认识经济发展与环境保护之间的关系，以大多数人的幸福为根本目标，而不是少数人的经济利益与炫富需求。它至少包含两层含义：从微观层面来看，企业自身通过实施绿色广告符合消费者的绿色消费需求，有利于在竞争中获得差别优势，从而获取更多的经济利益；从宏观层面来看，国家在绿色广告中强调注重地球生态环境保护，注重全社会的长远利益，促进社会经济和自然生态系统的协调发展。可见，绿色广告是一种对社会、经济、自然都无公害的市场营销模式，基于对经济可持续发展的追求，推行绿色广告意味着企业主、广告商与消费者可以更科学、更高效、更合理地利用资源。

第三节　绿色广告的本质特征

当前，人类社会面临全球性的环境污染、资源短缺与文化霸权等问题。从绿色广告的内涵来看，它已超越一般意义上的市场营销与文化创意，是对人类精神世界与物质文化生活的一场洗礼。作为一种意识形态，广告影响着人们的思维方式、价值观念与生活习惯，工业文明下的"黑色广告"，显然不利于社会的健康与和谐，人类文明需要一种新的文化资源。绿色广告创意是对商业文明与消费文化的彻底"扬弃"，是广告产业发展到一定历史阶段的必然转向，是现代商业文明的"深层生态化"[③]。

一、绿色广告的主要内涵

雅克·拉康说："人总是欲望着他者的欲望。"欲望是一种深层次的动机，而广告的秘密是对这种深层欲望的控制。让·鲍德里亚认为，"消费大众是没有的，基层消费者也从不会自发地产生任何需求：只有经过'精选包装'，它才有机会出现在需求的'标准包装'之中"。现代广告的本质是"象征与幻想"，像水滴石穿一样，在不知不觉中进行，这种"不知不觉"容易导致人的"物质化"。绿色广告将环境友好与经济可持续的观念作为广告创意、发布、制作的基础，强调广告主、广告创意者与消费者的环境责任，其本质是要淡化广告对于物质、金钱、利益和欲望的追逐，在满足消费者合理需求的条件下，实现"社会—经济—自然"复合生态系统的平衡，所以绿色广告本身也是一场对于传统广告的革命。

1.营销主体具有绿色理念

绿色广告推崇一种全新的企业责任观，这要求广告主站在生态文明的制高点上，对所生产的产品或所提供的服务做出承诺，以保证生产的产品符合绿色环保的要求，并取得相应的绿色产品认证，如中国环境标志、中国节能认证、绿色食品、中国绿色产品等。同时，在进行绿色广告创意之前，广告公司有义务对企业的绿色产品认证进行核实，并依据国务院办公厅下发的《关于建立统一的绿色产品标准、认证、标识体系的意见》（2016年）在广告中予以准确清晰的标注。在创意绿色广告之前，广告主与广告公司首先要制定绿色战略，开展节能减排运动，以提升企业的绿色内涵。如果消费者因广

[③] 由挪威著名哲学家阿伦·奈斯在1973年提出。将生态学发展到哲学与伦理学领域，并提出生态自我、生态平等与生态共生等重要生态哲学理念。阿伦·奈斯说："我用生态哲学一词来指一种关于生态和谐或平衡的哲学。"强调不仅从人出发，而应该从整个生态系统（生物圈）的角度，从人与自然的关系，把"人–自然"作为统一整体，来认识、处理和解决生态问题。

告的诱导而造成生命与财产的损失，经营主体必须与广告公司共同承担经济和法律方面的责任。

2. 广告创意突出绿色思维

由于绿色消费者往往关注环境、热爱自然和追求健康，所以广告主大多热衷于企业或产品的环保宣传。随时向消费者提供绿色信息，以便能够引起他们对企业的关注，提升他们对产品的忠诚度。由于绿色消费者大都是理性人，所以他们对绿色广告往往采取比较谨慎的态度。因此，在创意表现上，绿色广告适宜采用"理性诉求"的方式，慎用"恐怖诉求"，通过和谐、友好、可持续的方式来传达绿色广告的核心创意理念，以期在消费者心目中构筑该产品的绿色形象。不真实、不恰当、不友好的"夸张"式表现，往往不能产生绿色传播的效果，相反还会造成绿色消费者的反感，甚至疏远。一般而言，在绿色广告营销中，代理品牌的绿色特征越明显，标准、认证、标识体系的权威性越强，广告的说服力和宣传效果越好。

3. 表现手法体现绿色审美

绿色广告应充分考虑到广告的审美功能，多采用积极向上的形象，以使其成为一类令人赏心悦目的艺术品，而不能成为视觉、听觉的污染制造者。广告的画面、语言、色彩都应该具有生态特征，以环保、健康、科技为切入点，向消费者展示产品的绿色属性。充分运用人们熟知的绿色元素，如山川、河流、森林、草原、湖泊等来引起人们的联想，强调保护生态环境与自然景观的重要性。通过塑造正面形象，培养消费者热爱自然的习惯，增强他们的绿色意识，引导他们进行绿色消费。对于包装广告或产品说明书而言，仅仅标注绿色产品标识是不够的，需要在广告的附文中对产品的化学成分与物理性质进行详细说明，以体现其科学性与客观性，增加广告的可信度。此外，为了避免消费者的审美疲劳，绿色广告中的视觉符号与语言文字也需要不断创新，不能固步自封、一成不变。

4. 媒介选择彰显绿色低碳

广告媒介是传递广告信息的一种特殊物质载体，如果载体是高能耗的、不环保的，那么在这种媒体上发布广告，自然也很难做到绿色。首先，广告媒介的选择要遵循3R原则，即减量化（reducing）、再利用（reusing）和再循环（recycling），前几年过度包装饱受社会各界诟病，而LED显示屏也存在能耗过大的问题。其次，绿色广告要求广告主尽量节约广告支出，如果是跨平台的整合传播，则需要统筹安排，在既定的预算经费内合理使用线上线下资源，使之产生最大效益，减少能源损耗，实现"碳排放"最小化。最后，在媒介代理机构的选择过程中，应该选择诚信度高、相对成本较低、社会覆盖面较广，且具有绿色经营理念的广告公司进行广告创意与投放。

5. 传播方式强调绿色和谐

现实中有不少企业在产品的生产、流通和消费方面是符合绿色原则的，但在广告传播中却没有遵循这一原则，结果反而对绿色产品和企业的绿色形象带来负面影响。因此，广告主对绿色广告的传播也要适度，大量的广告投放不仅造成媒介资源的浪费，而且会对受众的视觉、听觉造成污染，这本身也违背绿色广告的原则。在绿色广告的传播过程中，要强调"适度""有限"和"最小化"的原则，反对急功近利的信息轰炸与信息诱导，提倡在情感共鸣、价值认同和自我实现的基础上宣传绿色产品。既要注重传播方式的实效性，又要避免过度重复的负面影响。主张在尊重广告主、广告代理、广告媒介、广告受众利益需求的基础上，实现经济效益与社会效益的统一（图9-2）。

参考图例9.2

图9-2　保护环境系列公益广告

二、现代绿色广告的基本功能

现代绿色广告承担着促进绿色生产、倡导绿色消费、弘扬绿色文化、提升绿色素养的多重功能。首先，绿色广告既不盲目追随广告的经济属性，也不片面认同广告的艺术特征，而是以实现文化创意产业的社会功能为己任；其次，绿色广告提倡科学地利用自然、敬畏自然、善待自然，追求积极、健康、有序的审美，弘扬绿色文化，培养绿色精神；最后，绿色广告有利于社会的"深层生态化"，通过广告从业者、政府管理部门、广大消费者的共同努力，让生态环保理念更加深入人心。

1. 促进绿色生产，提倡人与自然的和谐共生

绿色生产是一种能够改善自然环境、适应市场规律、满足人类多样性需求的新型清洁生产方式。绿色生产能够节约资源和能源，减少污染物的排放，保护和改善生态环境，有益于人的身心健康，有益于社会经济的可持续发展，是实现"双碳"目标的必然要求。广告的社会功能之一就是向消费者推广产品，由于绿色广告主要代言的是绿色产品，所以有利于绿色产品的销售，扩大其市场份额，同时促进企业转变生产方式，推进节能减排。绿色广告让有限的自然资源不仅能够满足当代人的需要，而且又不危害到子孙后代的发展。此外，基于环保理念的绿色生产也在一定程度上重塑了人们的价值观念与消费行为，是实现人与自然和谐相处的前提条件。

2. 倡导绿色消费，保障广告内容的正确导向

由于商业广告具有工具性、功利性与单向度的特征，所以容易导致环境冲突与社会风险的增加。绿色广告倡导多元、和谐的理念，将广告植入与社会、经济、自然密切联系的复合生态系统之中，让珍惜资源、节约资源、保护资源、合理利用资源的风尚得到弘扬，从而保障了广告宣传的"深层生态化"导向。绿色广告以理性诉求为主要的诉求方式，注重研究消费者的消费心理和消费行为，提高了消费者对于绿色品牌的认知，充分体现了节约、健康、环保和科学的消费理念，保护了消费者的知情权和选择权。绿色广告所倡导的消费理念、消费结构、消费行为和消费方式，契合绿色消费的宗旨，适应绿色发展的要求，也是"广告宣传也要讲导向"的体现。

3. 弘扬绿色文化，凸显消费者的责任与担当

不同于一般的商业广告，绿色广告是站在维护全人类的根本利益之上来推销产品与服务的，从而真正实现了经济文明与生态文明的统一。绿色文化的内涵十分丰富，绿色广告不仅认同大自然的内在价值，而且强调广告主和消费者的社会责任。首先，绿色广告所体现的社会责任感，诠释了生态文明建设的内涵，使绿色文化深入人心，因为消费不仅是一种经济行为，还是一种文化现象。其次，通过对"自然美"与"生态美"的展示，唤起人们对大自然的艺术审美，并重新思考人与自然的关系以及大自然的内在价值。最后，通过绿色广告指导绿色实践，增强人们在日常生活中的生态责任与绿色担当，从而保障了"社会—经济—自然"复合生态系统的动态平衡。

4. 营造绿色环境，实现社会整体利益最大化

绿色广告受众是在正确生态观引导下成熟理性的消费群体，他们具有对于生态公平与生态正义的内在需求。让绿色广告能够更快捷、更有效地传播，彰显了抛弃个人主义、实现社会经济福利最大化的要求。一方面，大量的媒体依靠广告收入来维持，因此容易出现对漂绿广告及虚假广告"睁一只眼闭一只眼"的现象，绿色广告的出现有利于实现社会利益与经济目标的平衡，让对环境有害的媒体付出更高的成本，在不影响媒体经营的情况下净化媒介空间；另一方面，在自媒体环境下，参与绿色广告的生产、传播、点赞与转发，增强个人对漂绿广告及虚假广告的辨别能力，对绿色广告的发展有重要意义，其有利于社会整体利益最大化，实现网络环境的深层生态化以及绿色广告的病毒式传播。

事实上，国内外许多知名品牌之所以能够根植于人们心中，其主要原因就在于成功的绿色广告营销，如本田"驰骋，就与绿色同行"，汇源"喝汇源果汁，走健康之路"，美的"能耗过度猛于虎"等，以绿色产品或绿色服务来宣传生态保护、节约资源、适度消费。2005年，耐克设计了一系列强调绿色环保理念的运动鞋"The Considered"，它不使用人造材料，并且尽可能减少运输过程中消耗的能量，以减少对气候变化的影响[④]。2006年5月29日，通用电气公司董事长兼首席执行官杰夫·伊梅尔特在北京启动"绿色创想"计划，并与中国国家发展和改革委员会签署了一份环保技术合作谅解备忘录。同时播放"绿色创想"系列广告，为GE所倡导的绿色经济助威。2006年7月5日，格兰仕在北京推出"绿色回收废旧家电——光波升级以旧换新"活动。作为一种流行文化与时尚元素，"绿色"已经成为当前广告创意的重要来源，并且不断融入人们的生活之中。

知识拓展9.2

三、谨防漂绿广告

漂绿，由象征环保的绿色和漂白组合而成，意指一家企业宣称保护环境，实际上却反其道而行，是一种虚假的环保宣传。"漂绿"一词最早出现在1986年，由美国环境保护者杰·韦斯特韦德提出，其来自对美国酒店回收毛巾的思考。他认为，回收毛巾实际上是为了减少酒店成本，而酒店却将这种行为粉饰为绿色行为，这种避重就轻的营销策略被称为漂绿。1992年，绿色和平组织发布了《漂绿指南》，以讽刺和诙谐的手法介绍了企业的各种漂绿手段。1999年，《牛津词典》将企业的漂绿行为定义为："组织传播虚假信息将自身塑造为'环境保护者'的公众形象，而实际上组织并没有落

[④] 与耐克的传统产品相比，该款运动鞋在生产过程中的溶剂使用减少了80%以上；各式鲜艳夺目的产品颜色都来源于植物染料，传递穿着宛如赤足的舒适感；鞋面和鞋带用的是纤维和聚酯；尽量减少使用有毒的胶粘；鞋的外底也用到了"让旧鞋用起来"活动中生产出来的产品。

实行动。"2007年，Terra Choice环境营销有限公司列举了漂绿的六宗罪：一是隐瞒全面信息，二是举证不足，三是含混不清，四是无关痛痒，五是避重就轻，六是撒谎欺诈。

漂绿广告与真正的绿色广告几乎同时产生于20世纪60年代，甚至在相当长一段时间内，漂绿广告都被冠以绿色广告之名。绿色广告具有影响社会变化的力量——它通过传播生态诉求信息，说服人们改变消费习惯，来减少对生态环境的破坏。但是，如果广告主滥用这种力量传播虚假的生态诉求信息，那么在减轻日益严重的生态危机方面，绿色广告将失去自己的力量。漂绿广告一词最早出现在美国，因1991年3~4月的一本名为《琼斯母亲》的杂志将其作为标题而为人们所熟知。漂绿广告是虚假广告的一种新形态，即把"不是绿色说成绿色，不环保说成环保，不节能说成节能"，其实质是欺骗消费者，挑战商业道德，让环保事业在产业界流于形式。有学者指出，漂绿广告是承诺比实际效果更环保的广告和标签，具有隐蔽、虚假、伪善的特征。具体原因有：一是生态环保涉及许多技术标准的问题，只有专业人士才能够解答，公众往往只是一知半解，因此容易被欺骗利用；二是漂绿广告产生以后，取证也比较困难，当环保人士提出质疑以后，企业往往以商业机密为由拒绝配合；三是在查处漂绿广告的过程中，企业往往以绿色指标或绿色元素只是一种艺术加工来掩盖其弄虚作假的本质。

早在20世纪90年代，西方国家就将绿色广告纳入法律监管的范畴，制定了相关的法律法规。1992年，美国联邦贸易委员会率先发布了《环保营销指南》，按照该指南规定，如果企业一旦被发现有漂绿行为，不仅会受到执法部门的重罚，还会失信于消费者，造成严重的经济与声誉损失。2005年，欧洲议会和理事会签署通过的《欧盟不公平商业行为指令》是专门针对漂绿广告所实施的合法化监管和规范条例，它对虚假、误导性的广告进行了专门的定义，并给出了补救措施。此外，澳大利亚、加拿大、新西兰等国也分别出台了《贸易惯例法》《环保绿色营销指南》《环保声明规范条例》等法律法规，把漂绿广告作为其监管的内容之一。对我国而言，应在漂绿行为成为社会"主流"之前对行业进行约束，避免走西方国家"后治理"的老路。以漂绿等概念为抓手，增强政府部门在环保问题中的参与度与话语权，实现监管、发展、社会责任和国家利益的"四轮驱动"。

从我国现行的《广告法》及相关的法律法规来看，目前尚无对漂绿广告的明确定义，也没有明确设定禁止性或限制性规范，从而导致企业经常打擦边球，而市场监管部门却无能为力。同时，对于漂绿广告的认定与查处，市场监管部门也缺乏统一的规范，从而导致企业的违法成本较低。2006年，中央电视台在黄金时段推出"绿色广告标识"，虽然在具体实施过程中出现了一些问题，但不可否认它仍是"净化电视荧屏"的一次尝试。2009—2015年，《南方周末》通过专家评委、网络投票等方式，连续6年公布了"年度漂绿榜"，虽然"排行榜"本身具有一定的娱乐性，但它从侧面反映出我国绿色广告发展过程中面临的一些问题：一是企业为了宣传的需要，盲目夸大产品的绿色、生态、环保功能，使得漂绿行为屡禁不止，有的甚至涉及严重违法；二是消费者的媒介素养、认知水平不足，无法对各式各样的漂绿广告做出及时准确的判断，也缺乏与漂绿行为作斗争的勇气；三是媒体部门对于漂绿行为"睁一只眼闭一只眼"，导致很多漂绿广告甚至打着公益广告的旗号播出，造成受众认知的混乱。

知识拓展9.3

第四节　绿色广告的实现方式

绿色广告的实现有赖于多重因素的共同作用，缺乏诚信、对女性不尊重、宣扬不合理的消费模式等都是广告活动背离媒介伦理的具体表现。为了改变这一现象，各国都

根据自己的情况，制定了相应的措施。在我国，坚持"五位一体"总体布局，积极响应国家"双碳"目标，参与绿色广告创意，投身环保公益事业，推动文化产业发展，有利于巩固社会主义精神文明建设成果，维护"线上—线下"两种传播生态环境的健康以及我国广告行业的整体转型升级。

一、敬畏自然原则

工业文明通过发展科学技术，不断增强人类对大自然的"控制"与"征服"，通过大规模的工业化生产，无限度地索取和利用自然资源，不断增加物质生产量，最大限度地满足人的物质需求。然而，环境伦理倡导"人类是大自然的一员""大自然具有内在价值""我们应该对大自然具有敬畏之心"，否定以牺牲自然资源为代价的工业发展，在生产和生活中遵循绿色理念，建立人与自然和谐相处、协调发展的关系。要正确处理人与自然之间的关系，保护生态过程和自然界的多样性，每个人对自然环境都应承担起相应的责任，每一个物种都是地球大家庭的一员，每一种生命形式都应该被尊重；在维护自然界能量平衡的基础上，科学、合理、有序地利用资源，尤其需要实现生态公平与代际伦理，保障发达国家与发展中国家资源分配的平衡，当代人的发展不以损害后代人的生存发展为代价。

在绿色广告的宣传中，应该体现尊重他人、珍惜资源、责任共担的原则。从人类历史的长河来看，广告及其背后的大众文化具有进步意义，它促进了生产，满足了消费，实现了更多人的"幸福"。然而，作为我们这个时代最典型的文化表征，广告文化的消极性也显而易见。启蒙运动虽然让我们摆脱了宗教神学的束缚，但是却又让人们陷入了"另一场拜物教"的深渊。西方工业文明下的自由与博爱，不过是一场充斥着狭隘、孤立、抽象的个人无政府主义狂欢，在他们眼中似乎只有商品、价格、符号，一切"幸福"都是可以被购买、储藏与消费的。在商业广告中，"越消费、越幸福"的口号，使得人们对于人生价值的思考变得越来越"单向度"。因此，绿色广告应该重拾人类理性的光辉，推动符合后现代伦理思想的环境运动，克服工业文明带来的消极影响，避免名誉、金钱、美色、地位的符号化，消除"理性经济人"的片面性。通过绿色广告、绿色营销、绿色创意、绿色设计、绿色媒介、绿色评价，实现全人类的共同理想——生态文明与可持续发展。

二、适度消费行为

过度消费是一种"黑色文明"，它降低了人们可持续发展的能力，而适度消费是一种"绿色文明"，是一种与环境、资源相平衡的消费。提倡适度消费的生活理念，是在保护环境、增殖资源的前提下发展经济，是一切绿色广告存在的基础。如果仅仅将"发展"理解为工业生产，那么这种"增长"终有极限，因此需要我们改变对"发展"的认识，从更广阔的角度来探讨"增长"的内涵，避免重走西方的老路，实现中国式现代化。适度消费是一种在消费主体支付能力范围内的消费；是一种依据消费主体的实际需要而非仿效攀比别人而进行的消费；是一种节俭而不铺张的消费；是一种物尽其用充分实现物品使用价值的消费；是一种尽可能少地占用资源与能源的消费；是一种尽可能少地产生废弃物的消费。从人类的需求来看，1943年马斯洛在《人类激励理论》中认为，人的需求由低到高排列，逐层递进式发展[5]。在全面实现小康以后，人们对于美好生活的向往与追求，应该是一种更高层次的精神追求，而不是仅仅局限于物质层面的占有。

[5] 马斯洛理论把需求分成生理需求、安全需求、社交需求、尊重需求和自我实现需求5类。

适度消费不能仅仅依靠一个部门，而是需要多方面、多层次、多主体的共同努力。绿色广告有利于保护自然资源，实现地球生物圈的平衡，以及丰富人们的精神生活。一方面，节俭且有效地利用资源，实现广告产业的节能减排，走出一条广告行业的"低碳"发展之路，如减少霓虹灯广告、"高炮"广告、灯箱广告，使用更加环保的喷绘材料，降低LED屏的能耗等；另一方面，鼓励适度消费的观念，通过绿色创意实现广告的绿色化，重新审视人类生活方式与大自然之间的关系，改变浪费心理，减少奢侈品消费，有利于解决当前的环境问题，我们不能为了满足当代人的需求，而影响子孙后代的幸福。可见，绿色广告是一个系统工程，可以激发人们的思想、意志和丰富的感情，启迪人的智慧，激发人的潜能和崇高精神。过一种高质量的简朴生活，有利于实现人与自然的和谐相处，实现"双碳"目标，解决人类社会所面临的生产、生活、生态危机。

三、绿色媒介素养

所谓绿色媒介素养是指公众具有的正确且充分利用绿色媒介开展信息传递、信息接受和信息分享的能力，包括公众使用绿色媒介的动机，对绿色媒介的鉴别，绿色媒介的有效程度，以及对绿色媒介的批判等。它既是传统媒介素养理论的扩展，也是绿色广告发展的必然趋势。1933年，利维斯和汤普森在《文化和环境：批判意识的培养》一书中最早提出"媒介素养"一词。

1992年，美国媒体素养研究中心将媒介素养定义为：人们在面对不同媒体中各种信息时所表现出的信息的选择能力、质疑能力、理解能力、评估能力、思辨性应变能力以及创造和制作媒介信息的能力。国内对媒介素养的研究始于20世纪80年代，主要集中于新闻传播学领域，早期集中于媒体从业人员的职业道德与法律法规教育，后来强调对全体受众媒介技术与审美能力的培养。1974年，美国信息产业协会又提出"信息素养"的概念，即"掌握了知识的组织机理，知晓如何发现信息以及利用信息，他们是有能力终生学习的人，是有能力为所有的任务与决策提供信息支持的人"。进入21世纪以后，互联网与手机的迅速发展对受众的媒介素养提出了更高的要求。各种漂绿广告呈指数级增长，迫切需要我们将媒介素养融入信息生态治理，以此来更好地适应绿色广告发展的需求。一方面，我们要尽量鼓励受众购买绿色产品，参与绿色消费，践行绿色担当；另一方面，又要谨防绿色产品标签化、霸权化，防止其再次沦为资本宰割的工具。

我们应该动员社会各种力量，开展绿色媒介素养教育，形成有利于绿色广告发展的舆论氛围。首先，鼓励受众参与环保公益活动，并通过社会化媒体进行传播，形成人人关心环保公益活动的氛围，同时积极组织环保公益广告大赛，提升公众创作环保公益广告的能力；其次，通过生态知识的普及，使受众自觉抵制漂绿广告，提高大众的审美品位，培养其对大自然的情感，增进他们辨别是非、认知善恶、区别美丑的能力，为大众营造绿色、自由、健康的传播氛围；最后，借助不定期的绿色广告教育，规范广大受众的消费行为，引导其形成一定的批判能力，避免受众的消费欲望被无限制放大，从而践行环境友好的理念，减少"生态足迹"。此外，还要加强科学传播、科技传播、科普传播，提升对受众进行教育传播的能力，使我国公民的生态环保知识水平达到一个新的高度。

四、加强政府监管

除了《中华人民共和国宪法》与《中华人民共和国刑法》中涉及广告的相关规定，我国还先后出台了《中华人民共和国反不正当竞争法》《中华人民共和国消费者权益保

护法》《中华人民共和国产品质量法》《中华人民共和国药品管理法》《中华人民共和国烟草专卖法》《中华人民共和国食品安全法》等。1982年2月6日，国务院颁布《广告管理暂行条例》，1987年10月26日，正式颁布《广告管理条例》，规定"广告内容必须真实、健康、清晰、明白，不得以任何形式欺骗用户和消费者"。1995年，我国正式颁发了《中华人民共和国广告法》，该法律指出"广告应当真实、合法、符合社会主义精神文明建设的要求""广告不得含有虚假的内容，不得欺骗和误导消费者"。2015年进行修订，2018年、2021年对其进行了两次修正，进一步明确了虚假广告的定义，并规定广告不得"妨碍社会公共秩序或者违背社会良好风尚""含有淫秽、色情、赌博、迷信、恐怖、暴力的内容""妨碍环境、自然资源或者文化遗产保护"等。这些法律法规的出台为绿色广告的实施提供了保障。

行业的发展离不开政府的有效监管，监管的严格、透明、精准有利于行业间公平公正的竞争，只有在这种环境下企业才能够获得更好的发展空间。我国对广告行业的监督与管理长期由各级工商行政部门负责，2018年以后，工商局、质监局、食品药品监督局合并成立市场监督管理局，现已形成以市场监督管理局为主体，多部门齐抓共管的局面，具体表现为以下3个方面：在广告市场的执法主体上，市场监督部门是法定的监管部门，但是在具体的广告监管过程中，还涉及许多其他部门，如宣传部门、文化与旅游部门、新闻出版广播影视部门、网信办等；对绿色广告而言，还涉及环境污染、动物保护、乡村旅游、粮食安全等内容，因此涉及科学技术、生态环境、农业农村、林业和草原等部门；各级人民代表大会、政协对违法广告的查处也具有一定的监督功能，同时，对于严重违法广告的查处，还涉及公安机关与司法部门。

五、倡导行业自律

自律就是自我约束。行业自律是规范行业行为，协调同行利益关系，维护行业间的公平竞争和正当利益，促进行业发展的重要手段。行业自律是社会监督的前提，也是思想、道德、文化建设的保障。从国际范围来看，制定行业自律公约（根据国家法律，制定业务准则、公则）是实现行业自律最重要的手段[⑥]。广告行业自律是广告健康、低碳、可持续的必由之路，也是建立良好的广告经营秩序、提高广告业道德水准和整体服务水平的保障。成立于1983年的中国广告协会，制定了多项行业公约，如《中国广告协会自律规则》《广告宣传精神文明自律规则》《广告行业公平竞争自律守则》《自律劝诫办法》《广告行业抵制庸俗低俗、奢靡之风广告自律公约》等，要求会员单位严格遵守，树立良好的行为作风，鼓励企业正当竞争，防止虚假及漂绿广告的产生。2021年12月10日通过的《中国广告协会章程》指出，要"建立、完善行业自律约束机制；健全行业自律规则和职业道德准则；建立广告监测、劝诫机制和广告投诉处理机制，杜绝虚假违法广告，净化广告环境，规范市场秩序"。

在新形势下，广告公司应该顺应行业自律的要求，从自身出发，加强绿色广告建设。广告活动不仅要考虑经济效益，更要注重社会效益，作为一种具有"导向性"的创意传播管理，在商业广告宣传上要注重宣传方式，提倡公众适度消费、绿色消费。从广告主的角度来看，要秉持对公众负责的态度，保障广告内容的真实性，以绿色广告为载体向社会公众推广正确的生活理念、消费模式与价值观念，共建低碳社会。《广告主自律宣言》（2016）号召全体广告主："积极倡导健康生活方式，体现'绿色、健康、低

⑥ 行业自律公约又称行业自主管理公约、公契，是指行业自律组织为了行业成员的共同利益、保障本行业的持续健康发展而制定的对全体行业自律组织的成员具有普遍约束力的行为规范，它是行业自律管理中普遍存在的一种规范性法律文件。

碳、可持续'的理念；不妨碍环境和自然资源保护。"从广告的内容来看，绿色广告应该注重宣传与引导，而非暴力与恐吓，推广有利于社会和谐的内容，向人们宣传可持续发展保护生物与文化的多样性以及合理开发利用自然资源的理念。此外，协会内部要成立绿色广告监督小组，对可能存在的漂绿广告行为及时制止，对影响社会风气的虚假宣传及时查处。

公众监督主要是指广大消费者利用法律条文与道德规范来对漂绿广告进行打假与维权的行为。他们既可以借助法律法规来监督违法广告，也可以用道德伦理的标尺来谴责漂绿行为，从而使得漂绿广告与虚假广告无处藏身。成立于1984年的中国消费者协会，其宗旨是对商品和服务进行社会监督，保护消费者的权益，指导消费者的消费。它既不属于政府部门，也不属于广告行业，而是代表广大消费者的利益，是我国践行公众参与市场监督管理的重要组织。公众是广告活动的对象，也是地球上的一员，因此应该敢于与不符合生态文明的漂绿广告做斗争，用法律与道德的力量来约束企业广告活动，并时刻监督绿色广告的执行，坚决杜绝违背环境伦理的漂绿广告。用生态思想来衡量绿色广告活动，可以更好地保护我们共同的家园。

时代发展影响广告，广告助力时代发展。在绿色革命的浪潮下，消费者越来越关心设计的安全性，消费的合理性，环境的友好性。绿色广告并不是对创意理念的否定与替代，而是对传统营销理念的纠偏与发展，是对现代广告中"消费主义"的改造与创新。绿色广告的出现为广告产业的可持续发展注入了新的力量：一是推动了公益环保类广告的创作；二是有利于维护广告公司的良好社会形象；三是促进了绿色产品与服务的营销；四是宣扬了绿色健康的生活方式。虽然从社会传播学的角度来看，绿色广告的理论还不够成熟，但是它已经成为当代广告实践中一股不可或缺的力量，其科学性、前瞻性与针对性已经熠熠生辉，它时刻警示当代广告创意者要肩负绿色责任与生态担当！

视频讲解9.3

虚拟仿真
实验项目

● **思考题**

1.什么是绿色广告？简要谈谈它的发展历程。

2.结合身边的一则绿色广告，简述它的基本功能。

3.什么是漂绿广告？试从企业、消费者、传播媒介、政府4个角度分析如何制止漂绿广告。

4.绿色广告就是公益广告吗？简述你的看法。

5.怎样理解"绿色广告指导人们的绿色实践，从而保障了'社会—经济—自然'复合生态系统的动态平衡"？

第十章

广告大师的创意观

从20世纪40~70年代，许多广告大师不断发表关于广告创意的看法，从而产生了一场旷日持久的大讨论——广告是科学，还是艺术。克劳德·霍普金斯就广告是一门科学这一命题进行全面阐述，为广告创意的科学化奠定了基础；詹姆斯·韦伯·扬认为，广告在本质上是一门从事创意的艺术；李奥·贝纳则认为创作一个好的广告的秘诀在于找出广告产品中"与生俱来的戏剧性"；威廉·伯恩巴克认为广告不是科学，而是说服的艺术；乔治·路易斯则使"广告是一门艺术"的观点得到了更全面地张扬。不同的回答，构成不同的创意哲学，形成不同的创作流派，主要分为"科学派"（或称"唯理派""策略派"），"艺术派"（或称"唯情派""表现派"），以及"混血儿派"。此外还有罗瑟·瑞夫斯的USP理论、大卫·奥格威的品牌形象理论（含CI理论）、艾·里斯和杰·屈特的定位理论、唐·舒尔茨的整合营销传播理论等。这场大讨论为我们留下了一笔宝贵的财富，它们从不同角度揭示了现代广告策划与创意的本质特征。

第一节　克劳德·霍普金斯的创意观

克劳德·霍普金斯是现代广告的奠基人，被大卫·奥格威视为创造现代广告的六大巨人之一。他创立的销售策略使比索公司成为行业的垄断者。之后他转投舒伯博士专利药品公司担任广告经理。在那里，霍普金斯说服了广告代理公司，由他为舒伯公司、蒙哥马利·沃德公司和喜利滋啤酒撰写文案。霍普金斯41岁受聘到阿尔伯特·拉斯克尔的洛德·托马斯公司撰写文案，拉斯克尔每年付给他185000美元，相当于今天的200万美元。霍普金斯为洛德·托马斯公司服务了18年。

霍普金斯是广告界的开路前锋。他开创了一片天地，却又自认为是个严谨的人，并始终以"既定的原则和原理"做广告。1923年，霍普金斯撰写了一本薄薄的小册子，由洛德暨托马斯广告公司出版，取名为《科学的广告》。尽管今天的媒体、广告、受众与100多年前有天壤之别，但是有经验的广告实务人员仍然对霍普金斯的创意格言坚信不疑：

①几乎所有的问题都可以通过广告测试找到答案，花钱少，见效快。解决问题应该采用这种方式，而不是围坐在桌子边上争吵。

②广告撰稿员忘了他们是推销员，而干起演员的行当，他们不重视销售成果，却追求掌声。

③任何可能的时候，我们都要在广告中引入人物。一个人出名了，他的产品也出名了。

④改变一个标题使原来5倍的效果增加为10倍，是很平常的事。

⑤简短的广告不能彼此割裂，一个个上下关联的广告构成一个完整的故事。

1927年，霍普金斯写了自传《我的广告生涯》，这本书首先在《广告与销售》杂志上连载，随后由哈珀出版社出版。除了广告以外，霍普金斯别无嗜好，他认为："在广告业中获得成功的人并不是那些有高贵教养的人，不是那些小心翼翼力图做出有礼貌的样子避免自己显得粗鲁的人，而是那些知道应该怎样激发淳朴大众热情的人。""我的用词浅显易懂，句子也很简短。学者们可以讥讽我的风格，阔佬们可以嘲笑我要突出的'卖点'，但是成千上万住在陋室里的普通人会阅读它、购买它介绍的产品。他们会觉得写广告的人了解他们，而他们也构成了95%的广告消费人群。"

大卫·奥格威称霍普金斯的书扫除了他在英国做撰文员时所患的"假文学病"，使他深刻认识到广告的责任在于销售。如今，许多人认为霍普金斯是一位不妥协的"强销"鼓吹者，其实，在品牌形象得到广泛关注之前，霍普金斯就已经觉察到它的重要性了。他曾说："尽量为每个广告主塑造一种合适的风格，能恰如其分地创造产品个性是极大的成就。"在自传的最后，霍普金斯写道："最快乐的人是那些与大自然最接近的人，而自然正是广告成功的一个必要条件。"

一、问题在于推销术

霍普金斯强调广告的唯一目的就是销售。广告就是推销，它的基本原则其实就是推销的基本原则。对于广告和推销来说，它们成功和失败的原因没有太大区别。因此，任何一个广告问题都可以按照推销员推销产品的标准来解答。一则广告是否能够盈利，完全取决于它的销售情况。

广告追求的既不是整体的效果，也不是让你成为人们关注的焦点，更不是为了帮

助其他的推销员。他把广告像推销员一样看待，让它自己证明自己。把广告与其他推销员做比较，计算它的成本与收益。认为两者的差异只是程度上的不同，广告是多元化的推销艺术。

广告面对的是成千上万的社会大众，而推销员的谈话对象只有一个人。因此，广告的成本也会相应地增加。有些人愿意为一条普通广告上的每个词花费10美元。所以，每一条广告都应该是一位超级推销员。推销员的失误并不会造成太多的损失，而广告失误的代价却有可能是前者的1000倍。因此，做广告务必谨慎、细致。一个平庸的推销员只会对生意产生微不足道的影响，而平庸的广告则会影响整个生意。很多人认为广告就是撰写文案。实际上，文字水平对于广告的重要性不亚于能言善辩对于推销员的重要性。

霍普金斯认为做广告必须像推销员那样言辞简洁、清楚，令人信服地表达自己的观点。然而，华丽的辞藻和独特的文风对于广告来说却是十分不利的，它们分散了人们对广告主题的关注，赤裸地暴露了广告的意图。任何精心策划的销售企图，一旦暴露，都会导致人们相应的抵制。这对于面向个人推销和纸面上的推销都是一样的。巧舌如簧的人很少能够成为优秀的推销员。他们的言辞让客户心生不安，唯恐被他们左右了自己的判断。客户总是疑虑他们推销的产品名不副实。成功的推销员少有能言善辩者，他们的口才也并不出众。这些人为人朴实、诚恳，对客户和产品都很熟悉。因此，撰写的广告文案也是如此。广告最大的缺陷之一就是撰写广告文案的人背弃了自己的初衷。他们不再把自己当成推销员，而是试图成为演员。他们追求的不是销售，而是掌声。

霍普金斯始终把那些极具代表性的顾客放在第一位。他不会把所有的人都考虑进来，无论是男人还是女人，做广告只需要考虑一个具体的人，一个很可能购买广告主产品的人。有些广告创意者在策划和撰写广告文案前，都会亲自到市场中向顾客推销产品。曾经有一位非常能干的广告创意者，他在一件产品上花费了好几个星期的时间，挨家挨户地推销他的产品。通过这种方法，他获得了不同程度论证的形式和方法的反馈。他了解到潜在的顾客需要什么，哪些因素没有吸引力。实际上，在这个过程中走访上百个潜在客户是很平常的事。

广告产品的出品人对生产制造者和经销商多少有所了解，但是这种知识让他们在面对消费者时经常偏离方向。因为他们追逐的利益往往与消费者的利益背道而驰。广告创意者要研究消费者，他们要尽量让自己站在购买者的立场上。他们的成功很大程度上取决于此，而不是通过其他的方式。

二、科学的广告

霍普金斯认为广告是一种科学。他说："广告成为一门科学的时代已经到来，它以准确的固定原则为基础。其因果关系在被彻底理解之前，都经过了认真地分析。正确的程序方法已经得到了证实和确立。"

科学的广告指的是"恪守固定原则、遵循基本原理"的广告。这些固定原则是霍普金斯从事了36年的广告实践、开展了几百种不同产品的广告活动、比较了几百种产品的几千份广告文案的效果之后总结出来的。

在《我的广告生涯》中，霍普金斯介绍了一些可以提升广告效果的方法，他认为："如果不考虑规律，我们就必须永远亲自去实践。"但是有很多的基本法则是成熟的，可以被广泛应用，它们减少了我们的"盲目"与"碰壁"。

知识拓展10.1

第二节　詹姆斯·韦伯·扬的创意观

1886年1月20日，詹姆斯·韦伯·扬出生于美国肯塔基州考文顿市，他12岁便辍学加入WMBC出版社，21岁时成为广告经理和书籍设计师。1912年，韦伯·扬作为文字撰稿人加入了智威汤逊广告公司（JWT）辛辛那提办事处，并于次年成为办事处的总经理。1916年，他成为智威汤逊的副总裁，并于次年升任高级副总裁，主要负责智威汤逊西部分公司。1928年后他在芝加哥大学商学院任教，是该学院"广告"和"商业史"唯一的教授。直到1973年3月5日逝世，他一直兼任智威汤逊的董事及高级顾问。1974年，即韦伯·扬去世一年后，他获得"广告殿堂荣誉奖"这一广告界的最高荣誉。

韦伯·扬一生中有近50年时间从事广告工作，主要在智威汤逊广告公司担任创作总监、主管及高级顾问。尽管他还任过政府的大众传播顾问和大学教师，种植过苹果和做过推销工作，但他最投入和引以为荣的是广告业。正如J·克里奇顿所说："韦伯·扬本质上是一位广告创意者。"广告大师伯恩巴克将韦伯·扬视为自己的广告偶像，他高度评价韦伯·扬对广告业及创意研究的贡献，称他是一位思维通透的思想家、一位点到即止的沟通大师，文章"简而精"，每每以三言两语就说出了事物的脉络和精髓。另一位广告大师奥格威在其著作《奥格威论广告》中，也盛赞韦伯·扬的广告文案功力到家，是当年智威汤逊广告公司创作部的"镇山之宝"，是广告史上一位不可多得的文案大师。

与其他几位广告大师相比，韦伯·扬对广告的贡献不但在于"做"（从事广告），而且重视"写"（著书立说）和"说"（广告教育）。他更自觉而积极地从哲学的高度来探讨和剖析广告现象，写了十几部广告著作并致力于广告专业教育。其中最重要的两本，一是《产生创意的技巧》，此书虽然短小（只有几十页），但是流传甚广，受到包括伯恩巴克在内的许多广告创意者的赞誉，伯恩巴克甚至为此书作序说："这本小册子中表达了比其他广告教科书都更有价值的东西；二是《怎样成为广告创意者》，这是韦伯·扬半个世纪广告生涯的心血结晶，作者在书中阐述了他独有的广告观、广告创意哲学、广告创意者的使命感以及如何成为成功的广告创意者等，共13章，范围广泛、视野宏大。此外，《一位广告创意者的日记》是韦伯·扬去世后出版的一部重要著作。

在广告史上，韦伯·扬扮演着广告创意者和教师的双重角色，他将丰富的广告实践搬上大学讲台，为培养广告创意者孜孜不倦地演讲和写作。他对广告事业充满使命感，他的杰出广告思想和影响巨大的广告著作，使他无愧于"广告大师"的称号。

一、创意就是"魔岛浮现"

韦伯·扬将创意的产生或孕育比喻为"魔岛浮现"：在古代航海的时代，水手传说中灵光乍现、令人捉摸不定的魔岛，恰似广告创意者的创意一般。韦伯·扬强调，创意并非一刹那的灵光乍现，而是如同魔岛的形成，靠广告创意者头脑中的各种知识和阅历累积而成，是透过眼睛看不见的一连串自我心理过程所制造出来的。韦伯·扬的"创意过程论"，较为科学地阐释了这一规律。魔岛看似突然出现，创意似乎偶然跳出，却绝非从天而降，一日之功。

过程是一个有着深刻内涵的概念。韦伯·扬创意哲学的特点在于把创意看成心理过程，而不是片段的心理状态。过程体现了自然、社会、思维、运动在时间上的连续性和空间上的广延性，是各种矛盾存在和发展的基础。从过程认识事物，要求把握事物的

来龙去脉，理解事物的运行规律。首先，广告创意作为一种复杂的思维过程，它开端于自觉的有意识的思考，即搜索、接受和重组必要的信息，提出各种可能的方案；其次有一个孕育阶段，即在意识或潜意识中进一步思索和酝酿各种信息重新组合的可能性；最后，通常由于受到某种因素的启发，创意以灵感的方式突然出现，广告创意者瞬间完成整个思维过程，即产生创意。在这些过程中，由灵感激发的创意只是其中的一个过程。在灵感来临之前，人们已为产生创意运用逻辑的、直觉的思维方式做了许多工作。没有这些工作，符合既定广告策略的创意就不可能产生。

韦伯·扬相信规律、法则，相信经过训练的心智能敏锐迅速地产生灵感。人的心智也遵照一个作业方面的技术，这个作业技术是能够学得并受控制的。他的方法是：博闻强识，努力地收集、积累资料；分析、重组各种相互关系；深入地观察体验人们的欲求、希望、品味、癖好、渴望及风俗禁忌；从哲学、人类学、社会学、心理学以及经济学的高度去理解人生；通过研究实际的案例来领会创意的要旨。这与把创造力看成自然的恩赐的观点截然相反。只有树立这种观念，广告教育与培训才有可能。韦伯·扬虽然重视调查、统计、分析等可测的因素，但他更加重视对品质因素的把握。他特别关注在统计上完全相同的对象之间的差距，强调取得心理学、社会学意义上的"地图"，远较仅仅取得地理学意义上的地图重要。他曾说："假如你想要知道居住在太平洋沿岸人群的生活习惯，彻底地研究《夕辉》杂志，可能比市场调研所得告诉你的资料来得快速与丰硕。"

二、创意五部曲

韦伯·扬在《产生创意的技巧》一书中提出了产生创意的5个步骤：

（1）为心智收集原始资料

收集一切信息，对任何事物、任何细节，无论是感兴趣的或不感兴趣的，都要寻根究底，并一一记录。韦伯·扬认为：有两种资料需要收集：一是特定资料（即与产品有关的资料）以及那些计划的对象的资料。了解与产品和消费者有关的事实，使用产品，拆开它，试着和制造者一样了解产品，同时，与消费者见面，了解其生活，习惯其讲话方式；二是一般资料，这种一般资料不是绝对与产品有关联的，可能是生活中的细节、书籍、电影、美术展览等。一个具有创作力的人，一般都具有对知识广泛的吸纳能力，而创意，常是多种元素构成的心智。

（2）咀嚼、品味、消化资料

如果把创意的第一步比作收集食物，第二步就是咀嚼，第三步就是消化。生活就像万花筒。韦伯·扬认为："广告的构成，是在我们生活的万花筒世界中所构成的新花样。"万花筒中的玻璃片越多，构成新花样的或然率就越高。对已掌握的资料，加以分析综合，要理解它、消化它。韦伯·扬强调："在心智上养成寻求各事实之间关系的习惯，成为产生创意中最为重要之事。""你把已收集到的不同资料，用你心智的触角到处加以触试。""你对那些事实不直接地、严格地加以一瞥，有时会更快显出它们的意义。"也就是说，有时要寻找的是资料中的真正意义，并不是寻求资料中的绝对事实。

（3）顺其自然，抛开问题，不做任何努力

这是创意构思中最为神秘的一个时期，确切思维和潜意识活动在这一阶段得到了充分发挥。韦伯·扬说："在第三阶段中，你要完全顺应自然，不做任何努力。你把题目全部放开，尽量不要去想这个问题。"也就是说，全凭着潜意识流动，任其作用，这样新组合、新过程、新意义才会真正地出现。第三步要做的，就是完全放松，放弃问题，转向任何能刺激你想象力及情愫的事情，听音乐、看电影、打球、读诗或者看侦探

小说，也可以像大卫·奥格威那样去读 15 min 的《牛津名言大字典》。

(4) 创意忽然涌现

这是前面 3 个步骤所产生的一种结果。韦伯·扬把它称作"寒冷清晨过后的曙光"。阿基米德在澡盆里洗澡时发现了浮力定律，牛顿见苹果落地发现了万有引力，其灵感的闪现并不在实验室。创意亦如此，许多想法被统一在一个方向，成为一种构思，直接地闪现出来。韦伯·扬没有解释它是如何产生的，只是说："突然间出现的构想，它会在你最没期望它出现的时机出现。"一句话、一幅图、一个表情都能激发灵感。这是灵感飘然而至的方式，它经常是在放弃苦思冥想和在求索之后的休息和放松时到来的。

(5) 形成并发展这一创意，并使其能够实际应用

灵感不是一产生就完善的，对一个原始的构想必须加以评价、加工和改造才能完全适合现状。按照现代广告的运作方法，要看它是否适合于目标实现，是否适用于潜在消费者和媒体特点，与竞争对手比较是否具有自己的创造性，能不能表现出强烈的诉求力度，因为只有被消费者接受才有价值。韦伯·扬说："当你把创意这个新生儿拿到现实世界中的时候，常常会发现它并不像你初生它时那样奇妙，还要做许多耐心的工作，以使大多数的创意能够适合实际情况。不要孤芳自赏，要耐心研讨，找出不足，接受客观的批评，补充先前的不足，从各个方面加以考察、补充，使之完善。"

第三节　李奥·贝纳的创意观

1891 年 10 月 21 日，李奥·贝纳出生于美国密歇根州的圣约翰城，很小就在父亲的干货店打杂，还在一家印刷厂当过小工，也教过书，后进入密歇根大学学习新闻，获得学士学位后，在 Peorla 新闻报当了一年的记者。1915 年，李奥·贝纳进入凯迪拉克汽车公司任内部刊物编辑。为了深入了解广告，他每天剪下大大小小的报纸广告及有关广告的议题，这成为他进入广告界的转折点。李奥·贝纳任职的第一家广告公司是印第安纳波利斯市首屈一指的广告代理公司郝摩麦奇。他在那里工作了 10 年，任资深创意总监，但在美国广告界他还是默默无闻。后来，他去了纽约，进入俄纹·威西广告公司，被派往芝加哥工作 5 年，任创意副总裁。1935 年 8 月，他以 5 万美元创办了李奥·贝纳广告公司，开始时只有一个客户，营业额仅为 20 万美元。到 1981 年成为名列世界第八位的广告公司，营业额达到 13.36 亿美元。

李奥·贝纳从事广告业长逾半个世纪，被誉为美国 20 世纪 60 年代广告创意革命的代表人物之一，芝加哥广告学派的创始人及领袖。他不但在广告经营管理上取得巨大成就，还在广告创意理论上颇有建树，著有《写广告的艺术》一书。李奥·贝纳所代表的芝加哥学派在广告创意上特别强调"与生俱来的戏剧性"。李奥·贝纳说："每件商品，都有戏剧化的一面。我们当前急务，就是要替商品发掘出其特点，然后令商品戏剧化地成为广告里的英雄。"他认为，好的广告创意人应该是"一个社会的调查人，从心理学研究人性的人，对人类的兴趣、情绪、感情、倾向、爱好和憎恶各方面做深入观察的人"。

一、与生俱来的戏剧性

"你能不能听到它们在锅里嗞嗞地响？"这是李奥·贝纳为美国肉类研究所芝加哥总部做的"肉"广告文案中的第一句话。他把这则标题为"肉"的广告看成他的广告公司划时代的重大事件之一。何以如此？因为这则广告充分体现了李奥·贝纳的创意哲学——寻求与生俱来的戏剧性。

这是一幅全版广告：红色的背景上，两块鲜嫩的猪排占据了画面的主要部分。画面上方是由一个词构成的主标题——肉，副标题是"使你吸收所需的蛋白质成为一种乐趣"。正文也很简练："你能不能听到它们在锅里嗞嗞地响？是么好吃，那么丰富的B1，那么合适的蛋白质。这类蛋白质对正在长大的孩子会帮助发育，对成年人能再造你的健康。像一切肉的蛋白质一样，它们都合乎每一种蛋白质所需的标准。"

当接到美国肉类研究所的委托时，李奥·贝纳想：肉的印象应该是强而有力的，最好是用红色来表现。但是许多人都认为，不能用红色的肉来表现，因为那是没有烧熟的肉，它令人厌恶。为此，李奥·贝纳做了相当深入的调查，证明了红色的肉并不会使妇女们不愉快。他说："我想知道，如果你把一块红色的肉放在红色的背景上是个什么情况，它会消失了呢？还是会有戏剧性？"结果棒极了！红色制造了欲望。红色背景把鲜肉衬托得更加鲜嫩，它增加了红色的概念、活力以及他们想要着力显示的有关肉的一切其他东西。广告主也为之喝彩，并把这则广告刊登了很长时间，收到了很好的广告效果。

李奥·贝纳说："这就是'与生俱来的戏剧性'。"他强调，广告创意者"最重要的任务是把它（戏剧性）发掘出来加以利用""找出关于商品能够使人们发生兴趣的魔力"。他声称，这种努力"代表着芝加哥广告学派"，其基本观念之一，就是每一商品皆有"与生俱来的戏剧性"。李奥·贝纳之所以如此看重"肉"广告，用他自己的话来说，"这是最纯粹的'与生俱来的戏剧性'，这也就是我们努力去寻求的而不会使你太乖僻、太聪明、太幽默，或者使任何事情太怎样的东西——事情就是这样自然。"

真诚、自然、温情，是李奥·贝纳挖掘"戏剧性"的主要表现手法，也是以他为代表的芝加哥广告学派的信条——我们力求更为坦诚而不武断；我们力求热情而不感情用事。他认为，"受信任""使人感到温暖"的因素，对消费者接受广告所制造的欲望很重要。

当被问及是否有可以遵守的典范或者特殊方法时，李奥·贝纳说："如果说我真有一个的话，就是把我自己浸透在商品的知识中。我深信，我应该去面对实际和我要卖给他商品的人做极有深度的访问。我设法在我的心中把他们是哪一类人构成一幅图画——他们怎样使用这种商品，以及这种商品是什么——他们虽然不常常告诉你这么多的话，但要查出实际上启发他们购买某种东西或者对哪一类事情发生兴趣的动机与底蕴。"

可见，"受信任"和"使人感到温暖"的因素，都来自对商品的信心和深切了解，来自对消费者的消费动机与底蕴的深刻把握。功夫下足了，就能发现"与生俱来的戏剧性"，并自然而然地把它表现出来，而不必依靠投机取巧、刻意雕琢、牵强的联想之类的乖张伎俩。李奥·贝纳说："我不认为你一定要做得像他们所谓'不合常规'才有趣味。一个真正有趣味的广告是因为它自己本身非常难得一见才不落俗套。"

二、对创意工作的态度

李奥·贝纳是广告业内"芝加哥学派"的代表。他说："我在密歇根长大，炎热的夜晚在那里可以听到玉米生长的声音。经过一个个偏远小城，我悄悄地慢慢走近芝加哥。最终在这里落脚的时候，我已经40岁了，生活使我更坚定了平实浅见的创作方式。我老家的人觉得芝加哥犹如条条道路都能通往的罗马城，庄严宏伟，充满诱惑，似乎还带有那么一些邪气。纽约在人们心目中是一个神秘的地方，芝加哥却不是，它是真实的。每个人都有个查理叔叔或梅布尔姑妈住在这里，在格伦埃林村或其他地方。无论人们是否喜欢芝加哥，它都是'家'。就像家里的一个儿子，他离开故乡，发了财，发家的方式虽让人感动，却备受争议。所以我老家的人对芝加哥怀着一种特殊的感情。当

我们这些乡巴佬从乡下各个角落涌到芝加哥时，我们彼此认同，并且知道，我们到家了。"

李奥·贝纳所理解的芝加哥就是中西部的化身，中西部的内心、灵魂、头脑和精神。在这里从事广告的人都是来自民间的平民，头脑里充斥着草原城镇的观念和价值观。他认为芝加哥广告从美国绚丽多彩的民间传说中吸取了大量的素材，并以生动鲜活的方式恢复这些传说的魅力，使它们成为永恒的经典。李奥·贝纳为公司的文案撰稿人和艺术指导设立了很高的标准，并贯彻在他的创意研究委员会里。李奥·贝纳对创意工作的态度可以用他自己所说的3句话来概括：

"每个产品都有一种内在的戏剧性，我们首要的工作是发掘并利用它。"

"当你伸手摘星的时候，也许一个都摘不到，但也不至于双手沾泥。"

"投入你的产品，疯狂工作，并热爱、珍惜和听从你的直觉。"

李奥·贝纳曾把这些标准带来的痛苦折磨比作"被鸭子一点一点地咬死"。他习惯把项目分给几个小组进行竞争，而不只给一个创意小组。他说："有时，竞争太激烈了。即使非常坚强的人也受不了压力，只能到农场去做养羊这样琐碎的工作。"见到他的员工使用竞争对手的产品，李奥·贝纳写了以下的备忘录："正如大家熟知的那样，你我的工资百分百地来自客户销售的产品。"在他即将结束生命的时候，他写道："回顾我们最伟大的成就，我不禁回忆起创造的过程，这些作品很少诞生在轻松愉快、充满激情的氛围中，大多数是在高度紧张、交织着痛苦和抱怨的状态下创作的。"

印刷媒体最吸引李奥·贝纳，他从未尝试过直效广告，所以很少花精力做长文案。他的大多数广告看上去像小海报。他喜欢平实的风格和白话语言，他书桌上有一个标着"乡间俚语"的文件夹。不是什么一般意义上的格言、俏皮话或俗语，而是能传达直白朴实的情感并让人心领神会的词语、短句和类比。除了万宝路香烟广告，李奥·贝纳为"绿巨人"公司创作的罐装豌豆广告——"月光下的收成"，也充分体现了他的创意哲学。在这则广告中，他抛弃了"新鲜罐装"之类的陈词滥调，抛弃了"蔬菜王国中的大颗绿宝石"之类的浮夸表达，也抛弃了"豌豆在大地，善意充满人间"之类的炫技卖弄，而使用了充满浪漫气氛的标题——"月光下的收成"和简洁而自然的文案——"无论日间或夜晚，绿巨人豌豆都在转瞬间选妥，风味绝佳……从产地至装罐不超过3小时。"这在罐装豌豆的广告中，同样具有划时代的意义。

李奥·贝纳从不为了创意而推崇创意，他引用他过去一位老板的话："如果坚持为了独特而独特，你大可以每天早上嘴里叨着袜子来上班。"李奥·贝纳反对大型广告公司将企业自身的扩充看得比服务客户更重要。去世前不久，他对手下说："将来某个时候，当我最终离开公司，你们也许也想把我的名字从招牌上拿掉。让我告诉你，或许有一天，我会自己要求你们把我的名字从门上取下来，那将是你们不再投入更多的时间做广告，而用更多的精力去赚钱的时候。""也将是你们不再对出色、艰苦和优秀的工作感兴趣，而开始考虑扩大公司规模的时候。""好广告悬空高挂，不会被撕下。"悬挂在高空的不仅是现代商品的神话，而且是广告创意者的戏剧性表达。

第四节　罗瑟·瑞夫斯的创意观

罗瑟·瑞夫斯于1901年出生在美国的维吉尼亚州，19岁在维吉尼亚大学毕业后，最初担任《里士满时代快报》记者。为了寻求收入更高的职业，他来到当地的一家银行，当上了广告经理，除了联系广告业务外，还负责撰写广告文案。1934年来到纽约的赛梭广告公司，正式成为一名广告撰文员，1940年进入达彼思广告公司，1955年成为该公司董事长。罗瑟·瑞夫斯创立的广告哲学和原则，使这间小型公司跃身为世界

最大的广告公司之一。

罗瑟·瑞夫斯最重要的著作是《实效的广告：达彼思广告公司经营哲学 USP》一书，该书于 1960 年完成，作为公司的培训教材，1961 年正式出版发行，立即成为畅销书。他在该书中尖锐地批评广告缺乏理论基础，只处于随意性很大的经验状态，力主广告必须像伽利略那样去"创造世界"。在前言中，他说："说这本书并非我一人所做也不为过。本书由献身于广告业的人们共同完成。他们投入了 20 年的时间、巨大的财力和高昂的热忱，在迄今为止尚无真正理论体系的领域逐步形成了一个坚实的理论体系。"罗瑟·瑞夫斯提出的 USP 理论对广告界产生了巨大的、经久不衰的影响。在广告创意的诸流派中，他是杰出的"科学派"的旗手，他说："大卫·奥格威和我都是克劳德·霍普金斯的信徒……霍普金斯制定了许多基本的原则，不论怎样变化，这些原则是不会变的。"

罗瑟·瑞夫斯的一生富有传奇性，除了广告创意者，他还是诗人、短篇小说家，他的棋艺高超，曾率美国代表团赴莫斯科对弈，他还是现代艺术收藏家、优秀的游艇选手和飞行员。使他声名大振的一件事是他成功地帮助艾森豪威尔竞选总统成功，这也开创了广告公司推动总统竞选的先例。罗瑟·瑞夫斯是获得"杰出的广告文案家"荣誉的五位广告创意者之一，被近代广告界公认为广告大师。

一、"丢炮弹的时候到了！"

20 世纪 50 年代，罗瑟·瑞夫斯举起了广告效果研究的大旗。当时的广告创意者和广告主普遍排斥科学的广告创意法则，他们认为广告创意被广告法则限制，广告创意的好坏比广告带来的实际利润更为重要。他说道："大部分广告创意者好像是魔术师，他们相信鬼魅、听魔鼓、哼着咒语，用峥嵘眼、蛙腿混着药剂。"这些人沉迷于主观的臆断之中，去制作大量没有实际效果的广告。面对广告界这股主观随意性的狂潮，罗瑟·瑞夫斯没有随波逐流，而是挺身而出，高声疾呼："丢炮弹的时候到了！"（指伽利略从斜塔上丢铁球的实验）。罗瑟·瑞夫斯向当时的广告界丢下了几枚沉重的"炮弹"：从美国的西岸到东岸，在 275 个不同的地点，定时地对几千人做了测试。在测量、计算及观察中，发现了许多惊人的结果。他们调研了美国最大的 78 家商品广告的成就。一些颇自豪的公司从这些调研资料中也许会发现，他们多年付出的广告费用与他们实际的回收是不成正比的。

罗瑟·瑞夫斯认为，用"原创性"包装着的随意性，是广告中"最危险的字眼"。"原创性"是广告界不断追寻的"金羊毛"——一种虚无缥缈的东西。那些盲目的追求者也不知道那是不是他们真正要追求的。罗瑟·瑞夫斯强调，凭"原创性"也能创作成功的广告，但它对好广告的破坏性往往高于它的建设性。他以广告评奖为最典型的例证，一个由 52 家大广告公司的创意主管组成的评委会，挑选出 3 个最差的电视广告，其中两个恰恰是长期成功地播映、实效极高的广告片。这两个"最差"的广告片中有一个是罗瑟·瑞夫斯的达彼思广告公司制作的"行动牌漂白剂"广告。但是这个广告片成功地将新商品导入市场，在 8 个月内就抢夺了竞争对手 60% 的市场，成为第一品牌。罗瑟·瑞夫斯给评委们看尼尔森指数、普及率图表、市场资料，但评委仍然认为"原则"会破坏广告创意。对这种离开科学原则、仅凭个人意见进行的评论，罗瑟·瑞夫斯毫不客气地斥之为"一钱不值的一堆垃圾"。

二、"实效"的创意哲学

罗瑟·瑞夫斯的信条是：广告需要原则，而不是个人意见。有效的广告不等于

"实效的广告"。只要广告信息被人们看到或听到了，就可判断为有效。但是，只有最终吸引人们来购买广告商品，才算有实效。创意成功与否，实效是判断的基础。因此，怎样创作"实效"广告及怎样评估实效的有无和大小，就成了罗瑟·瑞夫斯创意哲学的核心问题。与其对应的概念是事实、数据、原则、法则；其使用的方法是测试、审核、调查；其采用的工具是统计、图表、数字；其制定的标准是量化的指标，诸如广告渗透率、吸引使用率等。这就是罗瑟·瑞夫斯所说的"广告迈向专业化"的内涵。专业化，就是强调广告的实效性，即具有科学原则。

罗瑟·瑞夫斯依据他的 USP 理论，即独特的销售主张或独特的卖点，创造了广告史上的实效奇迹。他的一篇文案——"喧闹的安乃近"，广告主毫不犹豫地花了 8400 万美元去传播，他们的收款机也因此发出欢快跳荡的回响。他的达彼思广告公司 25 年只丢失了一个客户，是因为它能创造实效。这些客户，都是一些世界上最大、最精明的公司。更重要的是，他的 USP 理论不仅使美国的 50 年代成为广告史上的"USP 至上时代"，而且这些价值连城的科学原则，直到当代还产生着巨大的作用，仍然被广告界的有识之士视为广告策略中的瑰宝。只要粗略地扫描一下中国的广告空间，就可以发现，日本家用电器进军中国市场时，它的多数广告使用的都是 USP 策略的招数，就连称为软性商品的牙膏、洗发水、洗衣粉的广告策略，也还是罗瑟·瑞夫斯抽出的 USP 之剑。而由罗瑟·瑞夫斯本人创作的"M&M 牛奶巧克力，只融在口、不融在手"的广告，几十年之后进入中国，除了广告模特换成了中国女孩之外，其广告诉求和标题可谓原封未动。

罗瑟·瑞夫斯坚持科学的原则，他和他的团队连续 15 年在 48 个州和数百个独立的群体中，随时随地在测试着数千人。他们发现了许多惊人的事实。从统计数据中可以看出其中的定律，"就像磨石机，磨得很慢，但磨得很精细。模式逐渐浮现，模式自成为原则；原则经反复测试及更进一步观察，逐渐变为广告真实度的定则"。但他不是"原则"的偏执狂，不像那些"感觉"偏执狂那样不讲道理。无论从他提供的个案或者统计结果，都表明了这一点。其实，如果要讲"感觉"的话，以罗瑟·瑞夫斯的记者、诗人、作家、运动家的成就和资历，他远比那些高喊"原创性"而又不知"原创性"为何物的假内行高明百倍。只不过他是从"感觉"的营垒中过来的人，深知"感觉"之味，因而能恰到好处地把握"原则"和"感觉"两者关系的"度"。

原则和感觉，本就如一枚硬币不同的两面，为什么要把它们分开呢？罗瑟·瑞夫斯在《实效的广告》一书的第 21 章中指出："当你必须面临二者必居其一的时候，最好的目标还是把感觉融入诉求中去。""在数字上二加二等于四，可是在本文的意义中，它可以达到六、八，甚至十。"事实上，罗瑟·瑞夫斯给出的广告的定义就是："以最小的成本将独特的销售主张灌输到最大数量的人群的头脑中的艺术。"

知识拓展10.2

第五节　吉田秀雄的创意观

吉田秀雄于 1904 年出生在日本的小仓，20 岁时，吉田秀雄进入东京大学经济学部商业学科学习。1928 年，吉田秀雄从东京大学毕业，正赶上日本经济大萧条，历经许多挫折之后，最终进入电通广告公司。1947 年任电通第四任社长，他几乎独自一人把电通推上世界第五大广告代理公司的宝座[①]。1961 年，吉田秀雄被世界广告协会选为"今年的杰出人物"。东方人获此殊荣者，他是第一人。

① 前身为 1901 年创立的"日本广告"和 1907 年创立的"日本电报通讯社"，1936 年转让新闻通讯部门，专营广告代理至今。

在担任电通社长之前，吉田秀雄建立了电通的地方部，并取得了显著的效果；为了解决地方报纸的经营困难，促成广告主接受地方报纸提高广告版面价格；使广告价格的公定制度化、广告公司佣金基准的形成与 AE 制度②的实现，推进了日本广告业的现代化。任电通社长之后，吉田秀雄大力搜罗人才，使电通成为日本广告业的领导者。1945 年年底，电通参与了"商业电台"的执照申请工作，并在公司内部设立了播送研究部门，为商业电台的创立做了巨大的贡献。1952 年，电通成立了电视部，为 NHK③、NTV④ 及其他电视台的开播做了大量协助工作，吉田秀雄被誉为商业电台的催生者。1955 年，吉田秀雄改称"日本电报通讯社"为"电通株式会社"，突出了电通作为"广告业专家集团"的定位。同时，"电通"还独家斥资每年举办"广告电通奖""电通夏季大学""电通学生广告论文奖"，这些举措从整体上促进了日本广告水准的提高。为此，市桥立彦曾说："日本的广告界如无吉田秀雄，必将停滞不前。"

"综合就是创造。"日本人奉行这一信条造就了 20 世纪世界的经济神话。作为东方创意哲学的代表，吉田秀雄的广告信条是：广告是推销，是服务，是文化，是人，是艺术又是科学。从这个信条我们不难看出，它综合了欧美广告大师的思想精华。然而，难能可贵的是吉田秀雄在 20 世纪 30 年代末至 40 年代初，就强调广告既是科学又是艺术，这说明吉田秀雄的广告信条有着承上启下的作用。如果说吉田秀雄的广告信条具有"综合性"的色彩，那么"广告鬼才十则"所体现的，则是吉田秀雄独一无二的东方广告观。1951 年 7 月，在电通成立 51 周年纪念日的典礼上，吉田秀雄希望公司全体同仁成为广告之"鬼才"。一个月之后，他写下了"广告鬼才十则"（以下简称"鬼十则"），分送给全体同仁。其内容如下：

①工作要自己创造，不要等待指派。
②做事应主动抢先，不应消极图安稳。
③要有做大事业的胸怀，只做琐事会使心胸狭隘。
④敢于挑战艰难，只有坚持到底才能升华。
⑤一旦动手就要锲而不舍，不达目的死不罢休。
⑥要推动其他人，推与被推日后会有天壤之别。
⑦要有愿景，这样才能有耐力、窍门、进取的力量和希望。
⑧要有信心，没信心就没魄力、没韧性、没深度。
⑨所谓服务，就要做到最大限度地开动脑筋、面面俱到、滴水不漏。
⑩不要怕摩擦，摩擦是积极的养分，害怕摩擦会懦弱无能。

"鬼十则"是吉田秀雄"广告是人"这一核心思想的体现。吉田秀雄强调："广告的作用，是由人的头脑、才能等组合而成的。""在电通，能销售的商品就是人。也就是说，我们本身就是商品，坐在广告主面前的电通人就是电通的商品。""鬼十则"的灵魂是要造就有健全人格的广告创意者。这种人才，必须具备主动出击、自信自强、坚忍不拔的精神。具有健全人格的广告创意者，还必须有长远的眼光和敏锐的洞察力，即要"订立计划""让头脑时刻转动""不容许有一线空隙"。这是一条从大处着眼，小处着手的法则。这可从"电通"由"日本的电通"到"世界的电通"得到佐证。吉田秀雄要求部下"信奉广告为天职，在广告之中感到人生乐趣，在'电通'的城池里有誓死而战

② AE 制度即客户服务制度。是广告公司在长期的业务运作中，逐渐形成的与客户"品牌经理制"相对应的一种代理服务制度。
③ 日本放送协会，简称 NHK，是日本第一家根据《放送法》成立的大众传播机构。1953 年 2 月 1 日，NHK 开始商业电视放送。
④ 日本电视放送网株式会社，统称日本电视台，简称日视、NTV，为日本第一家从事电视事业的民营广播业者。

的气概与才能",也就是将个人全部投入到广告事业之中,这也是吉田秀雄精神品质的化身。

作为电通的精神支柱,吉田秀雄逝世以后,在其新落成的 15 层大厦里,几乎每一间房间都挂着"鬼十则"的匾额。到了 20 世纪 80 年代,第七任社长田丸又祭起"鬼十则"这个法宝,启动了电通的"21 世纪战略",足见吉田秀雄影响之深远。难怪有人称他为"死后还上班的男人"。

第六节　威廉·伯恩巴克的创意观

威廉·伯恩巴克 1911 年出生于纽约的一个服装设计师家庭,1933 年毕业于纽约大学,主修英国文学,同时还兼修了商业、管理学以及音乐。由于遭遇美国的经济大萧条,他最初在一家酿酒公司找到了一份收发室的工作。工作之余,他常常帮公司设计广告。因为一部被刊登在《纽约时报》的广告作品,伯恩巴克获得了领导的赏识,并且很快被调进了广告营销部。接着又因为出色的文采,被提拔为董事长的秘书,专门为其撰写演讲稿。不仅如此,在 1939 年他还参与了筹备纽约世界博览会的文书工作。在世界博览会结束后,伯恩巴克加入了老威廉·温特劳布广告公司,正式进入广告行业。在二战服完兵役后,他来到葛瑞广告公司当文案撰稿人,很快就升到创意副总监的位置。1949 年,他与道尔及戴恩创办 DDB 广告公司⑤,任总经理。1976 年接任董事长,后又任执行主席。到了 1982 年,DDB 已成为世界第十大广告公司,年营业额超过了 10 亿美元。

伯恩巴克是国际广告界公认的第一流的广告大师。他被誉为 20 世纪 60 年代美国广告"创意革命"时期的三位代表人物和旗手之一(另两位是大卫·奥格威和李奥·贝纳)。他倡导精美巧妙、具有说服力和创意的广告文学,主张"在创意的表现上光是求新求变、与众不同并不够。杰出的广告既不是夸大,也不是虚饰,而是要竭尽你的智慧使广告信息单纯化、清晰化、戏剧化,使它在消费者脑海里留下深而难以磨灭的记忆,广告创意最难的就是将广告信息排除众多纷杂的事物而被消费者认知感受。你的广告必须制造足够的噪声才会被注意,但这些噪声绝非无的放矢、毫无意义的"。

伯恩巴克没有着意著书立说,他的创意观点大多散见于访谈录、演讲以及给公司内部员工的便条、备忘录和书信中,他的创意观不仅对 DDB 公司的广告风格产生了重大影响,而且形成了一种颇具代表性的广告流派。伯恩巴克强调广告是"说服的艺术"。他说"规则正是艺术家所突破的东西;值得记忆的事物从来不是从方程式中来的""并不是你的广告说什么感动了观众,而是你用什么方法去说""忘却与永存的区别是艺术技巧"。

一、广告创意的 ROI 原则

与"科学派"的创意哲学不同,伯恩巴克曾激烈地批判原则,批判调查,排斥广告科学家。伯恩巴克强调"灵感"和"原创力",并将其概括为 ROI 原则,即相关性(relevance)、原创性(originality)和冲击力(impact)。相关性是广告创意的基础,是检验创意成败的首要原则,原创性与冲击力则是广告创意的价值所在。在形形色色的广告中,85% 的内容根本没人注意,能够进入人们视野的内容只有 15%。因此创意品质和完美执行必须始终贯穿广告始终,这就是伯恩巴克的创意哲学与实践精华。

⑤ 即恒美广告公司,DDB 这三个字母分别为 3 位创始人 Doyle、Dane、Bernbach 的英文名首字母。

1. 相关性

广告创意首先要与产品本身有一定的逻辑性，彼此之间要有关联。伯恩巴克一再强调广告与商品、消费者的相关性，他说："如果我要给谁忠告的话，那就是在他开始工作之前要彻底地了解广告代理的商品，你的聪明才智，你的煽动力，你的想象力与创造力都要从对商品的了解中产生。"伯恩巴克还说："你写的每一件事，在印出的广告上的每一件东西，每一个字，每一个图表符号，每一个阴影，都应该助长你所要传达的信息的功效。你要知道，你对任何艺术作品成功度的衡量是以它达到的广告目的的程度来定的。"广告与商品没有关联性，就失去了意义。

2. 原创性

原创性是广告创意中最核心的原则，它指的是广告创意要突破常规，出人意料。反映在思维特征上，就是要求新、求异，想人之所未想，说人之所未说，这就是创意的"原创"所在。如果说"向惯例挑战"是从思想观念上确立创意的原创性原则所必须具备的勇气和精神，那么"差异化表现"则更多地从策略表现上对创意提出了原创性的要求。广告没有原创性，就欠缺吸引力和生命力。伯恩巴克推崇原创，但是反对调查研究，认为那是创意的敌人。这也许激怒了他的一些客户，却使他成为创意同仁们心中的英雄。

3. 冲击力

冲击力指广告的创意要震撼人心，让受众在内心深处被广告感动到。震撼性是广告创意中最重要的原则，它指的是传播过程中独特的信息元素及组合对受众感觉器官的强烈刺激。这种刺激可以来自感觉表层，如视觉、听觉上的反应，也可以来自感觉深层，如心灵的颤动、精神的震撼等。同前两个原则相比，震撼性原则显得相对单纯，但是却对表现提出了更高的要求。美国著名广告创意者李·克劳认为："一个好的创意，往往是充满冒险性的、令人心惊胆战的。当一个创意毫无冒险性，毫不令人震惊时，它就算不上一个好创意。"广告没有冲击力，就不会给消费者留下深刻印象。

想要实现这三者的完美统一，不仅是技巧问题，还牵涉到广告创作人员对广告的认识、对消费者的研究、对产品和品牌的剖析以及对市场竞争状况的把握。ROI原则体现了一种创意思维的转向，即从商品到受众，从诉求到表现，从科学到艺术。有针对性的广告创意策略以及建立在对广告媒体特征透彻分析基础上的广告创意表现，才是真正达到广告创意三原则相统一的关键。当前，想要真正贯彻伯恩巴克的ROI原则，就必须回答以下5个问题：广告的目的是什么？广告做给谁看？有什么竞争利益点可以做广告承诺？有什么支持点？品牌有什么独特的个性？选择什么媒体是合适的？受众的突破口或切入口在哪里？

伯恩巴克去世前不久，有人请他预计广告业在20世纪80年代将发生什么变化，他回答说："人的天性十几亿年来都没有变，到下一个10亿年也不会变化，改变的只有事物的表象。谈论人的变化固然很时髦，但一个传播者必须关注人身上不变的东西——是什么冲动在驱使他，控制每个行为的本能是什么，哪怕真正的动机被语言所掩饰，也要了解这些东西。因为只有了解这些关于人的东西，才能触及他生命的本质。有一个事物是永远不会变化的。洞察人的本质，并运用技巧感染和打动人，创意人员就能成功，否则就会失败。"

二、"我奉劝你一句，切勿相信广告是科学！"

伯恩巴克被视为"艺术派"的旗帜。"艺术派"创意哲学的理论轴心始终指向消费者的心理及其情感思维，强调追求对心灵的冲击与震撼，从而引起注意、产生共鸣，最

终导致行为的转变——购买广告商品或服务。它的格言是："怎么说"比"说什么"更重要。"艺术派"对直觉思维、创作力倍加推崇。在伯恩巴克看来，"广告的最伟大工具"就是创作力。他认为："所谓市场调查、选择媒体以及广告公司中的一切其他活动，都不过是最后执行（说服艺术）的前奏而已。""适当地动用创作力，一定会导致更经济地达成更大的销售。适当地动用创作力，能够使1个广告抵10个广告用。适当地动用创作力，能够使你的说辞脱颖而出，使其能够被相信、被接受、有说服力、促成购买。"

为了达到沟通的目的，伯恩巴克及其领导的DDB广告公司，喜欢使用大标题、大图片以及幽默、荒诞等出人意料的系列广告。作为DDB公司的主创人，伯恩巴克创作了大量的经典广告，他为纽约奥尔巴克百货公司创作的"慷慨的旧货换新""我寻出了琼的底细"，为大众汽车公司创作的"想想还是小的好""柠檬""送葬车队"，为艾维斯租车公司创作的"艾维斯在租车业只是第二位，那为何要与我们同行""老二主义，艾维斯的宣传"等经典广告，都是他ROI理论的实践体现。

德国大众汽车公司的福斯金龟车（外形像甲壳虫，故又叫甲壳虫车），进入美国市场10年仍被消费者冷落。除了这种车马力小、简单、低档、外形古怪之外，还有一个难以排解的政治心理障碍——它曾被作为纳粹德国时代的辉煌象征之一而大加鼓吹。当伯恩巴克在1959年接下福斯金龟车的广告时，同行惊讶不已。经过深入考察，伯恩巴克认为，这是一种实惠的车——结构简单而实用，质检严格而性能可靠。不过，这些"销售说辞"并不是他们的独特发现，先前也有人提到过，但消费者却视而不见、充耳不闻，硬是无动于衷。1960年伯恩巴克为福斯金龟车创作了第一则广告，广告标题是——想一想还是小的好！人们说，这些广告就像金龟车一样古怪，但促销力很强。奥格威说："就算我活到100岁，我也写不出像福斯金龟车的那种策划方案，我非常羡慕它，我认为它给广告开辟了新的门径。"

再看看伯恩巴克为艾维斯租车公司创作的广告。广告标题是——艾维斯在租车业只是第二位，那为何要与我们同行？这是美国历史上第一个将自己置于领先者之下的广告。广告，不一定都要称自己是"最""第一""首创"。在企业的资本和规模都不可能达到第一时，艾维斯租车公司面对老大赫斯租车公司的压力，为了避免正面竞争，主动放弃第一的包袱，选择独特的视角，对广告信息进行重新表达，结果收到了意想不到的效果。人们虽然折服于赫斯的规模和实力，但人们更理解艾维斯的苦心，更愿意在服务中被视作上宾。做这样的广告，无论广告创意者或广告主，都绝对要有大的胆识和魄力。同样的内容，别人说来无效，而伯恩巴克说来则石破天惊。深入到人性的深处去，侧耳倾听消费者的心声，始终直击人们心灵深处的种种情感。伯恩巴克的创意哲学，无疑是美国广告界20世纪60年代掀起的创意革命的思想源泉之一。

三、伯恩巴克的创意宣言

作为美国广告历史转折点上的思想动力之一，"艺术派"创意哲学包含着对过分追求科学精确性的怀疑、批判精神。然而，伯恩巴克的创意哲学并不起自60年代，早在1947年5月15日，当他还是葛瑞广告公司的创作总监时，就给公司老板写了一封信。这封信，鲜明而集中地阐述了他的广告创意观及经营哲学，可以看作他的创意宣言。

亲爱的老板们：

我们的广告公司在不断扩张，这当然值得高兴。但从另一个角度看，我又为此感到担心。真的，我很担心！

我担心我们的公司只追求扩张，而不追求尽善尽美；我担心我们只注重"表面化"的广告技巧，而忽略了创作"平实""言之有物"的广告，从此，大家固步自封，不再

创造新的历史；我更担心有朝一日，我们的"创作动脉"会逐渐硬化。

广告行业出现了太多的广告技术员，可怜的是，他们太注重规则，太遵循"过于绝对"的游戏规则。他们会告诉你，文字广告若采用真实人物照片，可以吸引更多读者；他们会告诉你，一句话应该多长多短；他们会告诉你，把广告稿做得段落分明，一目了然；他们不厌其烦地叫你标榜商品事实。他们以为自己是广告科学家。但最不幸的是，广告本来就是劝说，而劝说刚巧不能成为纯科学，它是一种艺术。

我们的"创作火花"让我欣赏我们的广告公司，我们也因此更怕有朝一日失去创作之火。我们需要广告学学者，不需要广告科学家，不需要亦步亦趋、照章办事的人。我们只需要能出人意表、令人振奋的广告创意者。

几十年来，我接见过大约80个撰稿员和美术家。他们多数来自大型广告公司。但让人失望的是，他们之中只有少数人具有创意能力。无可否认，他们有足够的广告经验，也有足够的广告技巧。但在广告技巧的背后，你看到的是一派平淡无奇，一派心力交瘁的模样，一团陈词滥调的创意！他们可能对答如流，依照规则去评判广告，就像一位虔诚的教徒，只迷恋宗教的仪式和教条，却忘却了神谕的真谛和精神。

以上一番话，并不表示广告技巧不重要。卓越的广告技巧当然能使广告创意者更进步，但危险的是，广告创意者误以为技巧比创造精神更重要；广告公司把雇佣谙熟广告技术的人当成万应灵丹。以上做法，只会使我们不能脱颖而出，永远跟在别人抱残守缺的广告经营路线后面走。要做得更好，就一定要建立独特的自我个性，建立自己的一套广告哲学，不再遵循别人哲学来做事。

让我们另辟新路，向世人证明：独特的品位、卓越的艺术、非凡的撰稿手法，才是促销的好工具。

<div style="text-align:right">威廉·伯恩巴克
1947年5月15日</div>

这封信回答了"广告是什么"这一根本问题；阐述了艺术创造精神与广告技术的本末关系，强调了"创作火花"的重要意义；提出了广告公司的经营之道在于不断创新，提供创造性服务，而不在于表面的规模；广告公司的用人之道应是吸纳、造就具有创造精神的广告创意者，而不是亦步亦趋只会照章办事的广告技术员。尤为可贵的是，伯恩巴克敏锐地洞察到：建立自我个性和自己的一套广告哲学，是广告公司的生存、发展大计。信虽短，却涵盖了伯恩巴克广告哲学的全部精华。他日后的言论虽有发展，但基本精神没有变化。信是写给葛瑞公司老板们的，可以毫不夸张地说，这也是对整个广告界的宣言。具体内容如下：

①倡导文案与美术共同创作：20世纪40年代，广告圈内美术指导地位普遍较低，文案是瞧不起美术指导的，但伯恩巴克却给自己的美术搭档保罗·兰德——这位后来设计出IBM和乔布斯的NeXT标志的传奇设计师，留下了极好的印象。在相互协作的工作过程中，两个人都发现文案与美术共同作业的好处。在他们的讨论中，伯恩巴克明白了如何通过这种通力合作，促进广告创意工作。著名广告创意者赫尔穆特·克朗在伯恩巴克去世后说："他把广告提升为一种高雅艺术，把我们的工作提升为一种职业。"

②给予他人充分的引导：穿着和举止都略为守旧的伯恩巴克，在面对奥格威的挖苦时却自信得有些骄傲，"没有我，他们（员工）什么也不是，你尽管来"。当时，有一位女性文案替奥格威写文案总是平凡无奇，可是一替伯恩巴克写，总是精彩连连。对此，奥格威既疑惑又无奈。每当新业务开始时，DDB的职员和客户都会问："威廉·伯恩巴克觉得怎么样？"他的文案和美术指导为了获得他的认可而活着，为了博他一笑而努力工作。

③对待雇员要一视同仁：伯恩巴克经常离开办公室到创意部和大家一起讨论方案，即便审查方案也不是以一种权威的姿态出现或者秘密地进行，而是和所有创作人员一起围坐在一张圆桌前，以客观的眼光重新审视他们自己的广告作品。伯恩巴克一直在营造一种让天才能自由发展的氛围，他曾经带着一张卡片，上面写着一句自我告诫的警言："也许他是对的。"当时有很多厌倦了大公司事事受到政治操纵而且充满欺骗的人都跑去DDB工作，但要加入DDB并非易事，因为和伯恩巴克共事的人"必须有才能，而且是个好人"。

第七节 大卫·奥格威的创意观

1911年6月23日，大卫·奥格威出生于英国西霍斯利，先后受教于艾丁堡斐特思大学及牛津大学。然而他没有毕业，而是像他后来所说"被扫地出门"。他称这段经历"是我一生中一次真正的失败……我本可以成为牛津的一颗明星，但是却因为屡次考试不及格而被轰出了校门。"之后，奥格威转道巴黎，在皇家酒店厨房工作。回到英国之后，奥格威受雇于Aga厨具公司，成为一名上门推销员。后参加他哥哥开办的马瑟克劳瑟广告公司，任业务经理。其间曾去美国学习广告技术一年。1938年，奥格威移民美国，受聘盖洛普民意调查公司，在其后的三年中辗转世界各地为好莱坞客户进行调查。第二次世界大战期间，他在英国情报机关任职。1948年，奥格威与会计师安德森·休伊特创办Hewitt Ogilvy Benson & Mather广告公司，即奥美广告公司的前身。凭借独创的理念、敏锐的洞察力、勤谨的作风，公司一步步走向壮大，成为全球著名的跨国广告公司。奥格威在全球广告界负有盛名，他被列为20世纪60年代美国广告"创意革命"的三大旗手之一，"最伟大的广告撰稿人"。1963年，他出版了《一个广告人的自白》，这是一本对全世界广告业都很有影响的书。书中他总结了自己多年来从事广告的经验，并成为当时最畅销的广告类书籍，被译为14种文字，印刷百万册。后来，他还发表了《大卫·奥格威自传》(1978)与《奥格威谈广告》(1983)，同样对现代广告业影响深远。

在美国的一般家庭，每天平均接触1518条广告，要引起消费者注意，竞争越来越激烈。他主张的"品牌形象"理论影响很大，使"树立品牌形象"成为广告界的一种时尚和策略流派。他鼓励创新，认为"变革是我们的生命源泉，停滞是为我们鸣响的丧钟""如果广告活动不是由伟大的创意构成，那么它不过是二流品而已"。如果大众倾听广告者的心声，则其心声必须别具一格。他坚信"市场调查"的力量，例如，盖洛普的调查显示，电视广告一开始就要卖商品，而不要用与商品不相干的手法，于是他便照做了。直到10年后，调查表明，在电视广告开始时，有一个与商品不相干的小手法，更能抓住人们的注意力，于是他便改了过来。

1965年，奥格威辞去奥美公司董事长职务，专心从事创新设计，工作10年，随后宣布退休。但是他的品牌形象理论和广告主张，仍然强烈影响着全球的广告业，因此，名为"退休"，实则继续工作，直至1999年去世。

一、"神灯"

奥格威从"广告是科学而不是艺术"这一基本观点出发，力主广告创作应遵循一定的法则。他曾亲自为奥美公司的广告创作制订出一系列的基本法则，要求员工必须严格遵守，并将这些法则称为"神灯"，比喻它能满足一切欲求。奥格威在《一个广告人的自白》中介绍了11条广告创作中必须遵循的戒律：

①广告的内容比表现内容的方法更重要。奥格威认为，真正决定消费者购买或不购买的是广告的内容，而不是它的形式。

②若是广告的基础不是上乘的创意，它必遭失败。

③讲事实。奥格威认为：只有很少数的广告包含有为推销产品所需的足够的事实信息……消费者不是低能儿，若是你以为一句简单的口号和几个枯燥的形容词就能够诱使他们买你的东西，那你就太低估他们的智能了。他们需要你给他们提供全部信息。

④令人厌烦的广告是不能促使人买东西的。奥格威认为：一般的妇女在读普通杂志时只读其中的四则广告。她们浏览的广告不少，令人厌烦的广告她们只要一眼就能看出。

⑤举止彬彬有礼，不装模作样。奥格威说："人们从不会从不讲礼貌的推销员那里买东西。调查表明，人们也不会为表现恶劣的广告所动。和人友好握手当然比在人头上猛击一锤更容易做成生意……人们也不会从小丑那里买东西。家庭主妇一步又一步地装满她的采购篮子的时候，她的头脑是相当严肃的。"

⑥使你的广告宣传具有现代意识。"我51岁了，我发现，要和那些刚刚开始闯入生活的年轻夫妇的思想感情协调一致是越来越难了。所以我们公司的大部分撰稿人都是年轻人，他们比我更懂得年轻消费者的心理。"

⑦委员会可以批评广告，却不会写广告。

⑧若是你运气好，创作了一则很好的广告，就不妨重复地使用它，直到它的号召力减退。奥格威写道："如果一则广告对去年结婚的夫妇推销了电冰箱，那么它也同样能对今年结婚的夫妇起作用。每年有170万消费者去世，有400万新的消费者诞生。广告像雷达扫描，总是在搜寻新踏进市场的潜在对象。采用一部好雷达，让他不停地为你扫描。"

⑨千万不要写那种你不愿让你的家人看的广告。"你不会对你的妻子说谎话，也不要对我的太太说谎，己所不欲，勿施于人。"

⑩形象和品牌。"每则广告都应该被看成对品牌形象这种复杂现象在作贡献……现在市场上的广告95%在创作时缺乏长远打算，是仓促凑合推出的。年复一年，始终没有为产品树立具体的形象。"

⑪不要当文抄公。"若是你有幸创作了一套很了不起的广告方案，你会看到，不久另一家广告公司便会把它盗用。这确实令人恼火，可是你千万不用烦恼，还没有什么人由于盗用了别人的广告而树立起了一个品牌的。"

此外，这盏"神灯"也向我们具体传授了如何写标题、写正文、为广告编排插图、构思电视广告，以及如何为广告活动决定最基本的承诺的方法。

知识拓展10.3

二、调查与经验

无论别人怎样看待这些法则，奥格威自信地宣称："我得到了一个相当好而清楚的创意哲学，它大部分是得自（市场）调查。"他曾经说过："我对什么事物能构成好的文案的构想，几乎全部从调查研究得来而非个人的主见。"当奥格威想用法语写法国旅游广告的标题时，同事们都说他简直在发疯，直到调查显示法语标题比英语标题更有效。"神灯"的魔力源自5个主要方面调查汇集来的数据。

（1）邮购公司的广告经验

在这些信息中，奥格威对邮购公司的广告经验情有独钟，一直研究了27年。"他们对广告的现实的了解比任何人都多，他们可以衡量出他们所写的每一则广告的结果"。因为邮购广告的效果，用不了多少天，就可以从订购回单中得到。

（2）百货商店的广告技巧

好的广告对消费者是一种诱惑。这一宝贵经验来自研究什么技巧使百货商店成功或者失败。百货商店广告的优劣第二天就能从柜台营业情况反映出来。所以奥格威本人十分关注在这方面最有经验的西尔斯·罗伯克百货公司的广告活动。

（3）盖洛普等调查公司对广告效果的调查

在漫长的广告生涯中，奥格威努力和最新的广告市场调查结果保持一致。"我的'神灯'的第三个数据来源是盖洛普、丹尼尔·斯塔奇、克拉克·胡珀和哈罗德·鲁道夫等的调查。"

（4）对电视广告的调查

消费者对报纸、杂志广告的反应我们了解较多，他们对电视广告的反应我们则知道得较少。这是因为对电视的认真调查只不过是10年前才开始的。即使如此，盖洛普博士和其他一些人，也已经就电视广告收集了颇为丰富的调查资料，这足以使我们摆脱对电视广告效果的评估完全靠猜测的状态。

（5）应用别人的智慧成果

"我惯于用别人的智慧成果。"这是奥格威的自白，"我应用我的先辈和竞争者的智力活动的成果是最有成效的。我从雷蒙·罗必凯、吉姆·扬和乔治·西塞尔的成功的广告中学习到了很多东西。"

其实，前4个方面，大多是别人智慧的成果。奥格威之所以把应用别人智慧的成果作为第5个方面，单独提出来与前4个方面并列，是因为他认为这个信息来源"较不科学"。换句话说，前者是来自科学调研的实证方法，而后者则更多地属于先辈的经验总结，具有鲜明的艺术色彩。例如，戴眼罩的模特儿表演的哈撒韦衬衣广告，是使奥格威名噪一时的杰作，但他却把创意方法的源头，归之于从鲁道夫那里学到的"故事诉求"，即"在照片中注入的故事诉求越多，读你广告的人也就越多"。这也充分体现了奥格威的坦率与真诚。

奥格威认为广告创意者忽视调查工作就像将军忽视破译敌人的密码一样危险。然而，调查经常被广告公司和客户误用，他们把调查当作醉汉在街边找到的灯柱，不是为了照亮夜路，而是为了支撑身体，即他们的调查只是为了证明自己是正确的。

三、为自己的客户"流血"

奥格威宣称："我是唯一为自己的客户流了血的文案撰稿人。"他为"林索清洁剂"所做的一则广告，内容是向家庭主妇传授清除污渍的方法。广告照片上表现了3种不同的污渍——口红渍、咖啡渍和血渍。为使血渍表现得逼真，他竟然用了自己的鲜血！血，意味着真诚。真诚，是奥格威创意哲学的灵魂。

其一，对消费者真诚。"消费者不是低能儿，她们是你的妻女，"奥格威对他的新雇员说："你不会对你的妻子说谎话，也不要对我的太太说谎，己所不欲，勿施于人。当我关上门来写广告时的心境总是这样的：我总是假设我在一个餐会上坐在一位女士身旁，而她要求我告诉她应该买哪种商品，她在什么地方能买到它。所以我就把要对她说的话写下来。我给她种种事实。如果可能，我就设法使它们有趣、具吸引力并有亲切感。我不以群体为对象来写，而以单数第二人称来从事写作，从第一个人到第二个人。"

其二，对商品、广告主真诚。奥格威认为："除非你是真正地信服它（商品），你是不能说服别人的。毫无诚意及只是为了生活而写作，都写不出好的文案来。你一定要深信所写广告的商品，这虽然看起来陈腐平凡，但事实上却是千真万确。""要写得真实，而且要使这个真实加上魅力的色彩。"为一个文案写19个草稿、37个标题，"我所做的

就是把我的东西写出来，然后就改编、改编、再改编，一直改编到合理地通过"。这既是对广告主的真诚，更是对广告事业的真诚。

真诚，不仅是奥格威的广告创作原则，也是他的人生态度。读他的著作、谈话内容，会认为他就像个"玻璃人"，他的长处和弱点，喜悦和痛苦，一览无余地展现在读者眼前。他的一系列广告摄影作品，被严峻的广告评论家 J·K·加尔布雷斯教授称赞为"在选题和印刷方面都是最优秀的"[⑥]。他创造出了许多世界级的品牌。据斯塔奇和盖洛普两家机构的调查，奥格威为之流血的那则清洁剂广告，是有史以来阅读率最高和最为人所记忆的清洁剂广告。

● **思考题**

1. 克劳德·霍普金斯和威廉·伯恩巴克在创意观上有何分歧？
2. 简述詹姆斯·韦伯·扬的"创意五部曲"。
3. 如何理解李奥·贝纳的创意哲学——"寻求'与生俱来的戏剧性'"？
4. 如何理解大卫·奥格威所说的"我应用我的先辈和竞争者的智力活动的成果是最有成效的"？
5. 本章的广告大师中，你最认同谁的创意观，说说你的观点和理由。

⑥ 加尔布雷斯，美国经济学家，新制度学派的主要代表人物。

参考文献

埃里克·克拉克,1991.欲望制造家——揭开世界广告制作的奥秘[M].长沙:湖南人民出版社.

鲍德里亚,2014.消费社会[M].南京:南京大学出版社.

蔡之国,2008.幽默广告及传播策略[J].当代传播(03):86-87.

曾兰平,2005.利之所在、忘其所恶——广告负面影响新透析[J].湖南科技学院学报(01):212-216.

柴田明彦,2013.电通"鬼十则"——全球最大独立广告公司的DNA[M].北京:中信出版社.

车文博,1991.心理咨询百科全书[M].长春:吉林人民出版社.

陈国灿,1995.吐鲁番出土元代杭州"裹贴纸"浅析[J].武汉大学学报(人文科学版)(05):41-44.

陈璐,2017."头脑风暴法"在《广告创意》教学中的应用[J].传媒(13):77-78.

陈陪爱,2002.中外广告史[M].北京:中国物价出版社.

陈培爱,1993.广告策划与策划书撰写[M].厦门:厦门大学出版社.

陈培爱,2004.广告学概论[M].北京:高等教育出版社.

陈培爱,2008.广告学原理[M].2版.上海:复旦大学出版社.

陈少峰,张立波,2011.文化产业商业模式[M].北京:北京大学出版社.

大卫·奥格威,2015.一个广告人的自白[M].广州:中信出版集团.

大卫·奥格威,2021.奥格威谈广告[M].北京:中信出版集团.

戴丽娟,2023.《广告时代》全球广告TOP100发布:复苏热潮后,全球广告主支出增长放缓[J].现代广告(01):26-28.

戴鑫,2010.绿色广告传播策略与管理[M].北京:科学出版社.

段淳林,任静,2020.智能广告的程序化创意及其RECM模式研究[J].新闻大学(02):17-31,119-120.

段志祥,傅冶平,1994.绿色广告——跨世纪的市场战略[J].湖湘论坛(05):72-73.

樊盛春,王伟年,2008.文化产业园区理论问题探讨[J].企业经济(10):9-11.

菲利普·科特勒,1997.市场营销管理(亚洲版)[M].北京:中国人民大学出版社.

高世楫,俞敏,2021.中国提出"双碳"目标的历史背景、重大意义和变革路径[J].新经济导刊(02):4-8.

耿莉萍,2004.生存与消费:消费、增长与可持续发展问题研究[M].北京:经济管理出版社.

何安明,饶淑园,2009.心理学[M].北京:中国传媒大学出版社.

何洁,2003.广告与视觉传达[M].北京:中国轻工业出版社.

何克抗,2000.创造性思维理论:DC模型的建构与论证[M].北京:北京师范大学出版社.

胡福山, 2000. 精神医学 [M]. 北京：华夏出版社.

黄河, 杨小涵, 2020. 企业环境话语建构方式对公众态度的影响——基于两种绿色广告诉求的对比分析 [J]. 四川大学学报（哲学社会科学版）(03)：114-126.

黄升民, 丁俊杰, 刘英华, 2006. 中国广告图史 [M]. 广州：南方日报出版社.

黄希庭, 1991. 心理学导论 [M]. 北京：人民教育出版社.

黄展, 2016. 民国时期荣昌祥公司户外广告类型分析 [J]. 装饰 (10)：78-79.

黄志华, 2018. 形象思维的延展：全媒体时代广告创意探索 [M]. 成都：电子科技大学出版社.

蒋旭峰, 杜骏飞, 2006. 广告策划与创意 [M]. 北京：中国人民大学出版社.

金雪涛, 刘怡君, 2020. 数字经济背景下中外文化创意产业研究进程——基于 CiteSpace 知识图谱的分析 [J]. 重庆社会科学 (08)：108-122.

克劳德·霍普金斯, 2010. 科学的广告＆我的广告生涯 [M]. 北京：华文出版社.

孔德新, 黎泽潮, 2008. 绿色广告的内涵、特征及功能——基于绿色发展理念的分析 [J]. 消费经济 (04)：21-23.

赖声川, 2020. 赖声川的创意学 [M]. 桂林：广西师范大学出版社.

李海廷, 孙承文, 2022. 绿色广告诉求与消费者购买意愿关系研究——产品类型和面子意识的调节作用 [J]. 南京工业大学学报（社会科学版）(03)：81-94，112.

李洪玉, 2002. 思维策略 [M]. 天津：百花文艺出版社.

李涛, 黎伟, 1997. 广告效果评估 [J]. 商业研究 (03)：18-20.

李向前, 曾莺, 2001. 绿色经济——21 世纪经济发展新模式 [M]. 成都：西南财经大学出版社.

刘传红, 吴文萱, 2020. "漂绿广告"的发生机制与管理失灵研究 [J]. 新闻大学 (06)：97-108，125-126.

刘丽萍, 2007. 基于"真实反应"的广告效果评估研究 [J]. 商场现代化 (02)：39-40.

刘绍庭, 2009. 广告运作策略 [M]. 上海：复旦大学出版社.

卢泰宏, 李世丁, 1997. 广告创意：个案与理论 [M]. 广州：广东旅游出版社.

罗宾·蓝达, 2006. 美国广告设计实用教程 [M]. 上海：上海人民美术出版社.

罗瑟·瑞夫斯, 1999. 实效的广告：达彼思广告公司经营哲学 USP[M]. 呼和浩特：内蒙古人民出版社.

倪宁, 2001. 广告学教程 [M]. 北京：中国人民大学出版社.

乔治·路易斯, 1999. 广告的艺术：乔治·路易斯论大众传播 [M]. 海口：海南出版社.

饶德江, 2003. 广告策划与创意 [M]. 武汉：武汉大学出版社.

饶德江, 范小青, 2003. 生态广告刍议 [M]. 当代传播 (05)：65-68.

饶世权, 2020. 日本的文化产业政策及其对我国的启示 [J]. 出版科学 (03)：114-122.

孙瑾, 陈晨, 2021. "自我"还是"他人"——绿色广告诉求有效性研究 [J]. 南开管理评论 (03)：4-16.

谭辉煌, 张金海, 2019. 人工智能时代广告内容生产与管理的变革 [J]. 编辑之友 (03)：77-82.

唐文龙, 2008. 品牌营销传播的"理智与情感" [J]. 市场研究 (03)：46-47.

汪洪波, 2004. 广告学原理与实务 [M]. 重庆：重庆大学出版社.

汪帅东, 2018. 日本文化产业发展模式及路径研究 [J]. 东北亚外语研究 (03)：86-90.

王菲, 童桐, 2020. 从西方到本土：企业"漂绿"行为的语境、实践与边界 [J]. 国际新闻界 (07)：144-156.

王建明,王丛丛,吴龙昌,2017.绿色情感诉求对绿色购买决策过程的影响机制[J].管理科学(09):38-56.

王觉非,2000.欧洲五百年史[M].北京:高等教育出版社.

王启凤,宋华,2013.广告创意与策划[M].成都:西南交通大学出版社.

王伟,刘传红,2013."漂绿广告"监管需要建立引爆机制[J].中国地质大学学报(06):70-75,134.

王晓红,2008.国外版权产业发展概况及借鉴[J].经济体制改革(05):158-162.

王昕,2020.国家广告产业园区的运营现状及发展路径[J].中国广告(01):30-33.

王中义,王贤庆,黎泽潮,2005.广告创意思维[M].合肥:合肥工业大学出版社.

韦锦业,2014.跨界广告创意思维探究[J].传媒(10):71-72.

卫欣,2003.广告与环保[J].环境导报(07):32-33.

卫欣,2013.技术主导下的资本宰割——基于搜索排名的议程设置理论研究[J].新闻界(12):28-34.

卫欣,2015.技术、媒介与视觉:基于网络文化下的审美反思[J].中州学刊(10):157-162.

卫欣,王国聘,2022.试论信息生态学的边界及未来[J].南京林业大学学报(人文社会科学版)(02):97-108.

卫欣,王全权,2008.过度包装的生态伦理学解读[J].商场现代化(11):98.

卫欣,王全权,2009.文化产业业态创新中的困境与抉择[J].中国市场(14):35-37.

卫欣,张律,2012.创意之门[M].合肥:合肥工业大学出版社.

卫欣,2010农村户外广告的媒介整合与业态创新[J].东南传播(11):100-101.

谢承志,2006.实用公关术[M].上海:上海辞书出版社.

许之敏,2003.广告设计[M].北京:中国轻工业出版社.

雅克·朗德维,2006.广告金典[M].5版.北京:中国人民大学出版社.

颜景毅,2017.国家广告产业园区运营模式探析[J].新闻爱好者(05):89-92.

姚曦,蒋亦冰,2006.简明世界广告史[M].北京:高等教育出版社.

易龙,2008.智能广告初论[J].新闻界(08):170-172.

意娜,2021.国际创意经济发展与中国[M].北京:中国书籍出版社.

袁筱蓉,2003.我所了解的日本电通[J].艺术探索(02):97-99.

约翰·霍金斯,2006.创意经济如何点石成金[M].上海:上海三联书店.

张律,卫欣,唐丽雯,2011.广告学:原理、实务与趋势[M].合肥:合肥工业大学出版社.

赵红英,2010.公共心理学[M].北京:中国铁道出版社.

赵洁,2007.广告创意与表现[M].武汉:武汉大学出版社.

周郁秋,2006.护理心理学[M].北京:人民卫生出版社.

朱海霞,娄巍,2009.谈同构在图形创意设计中的探寻[J].大众文艺(12):94-95.

Dahl,R,2010. Green Washing: Do You Know What You're Buying[J]. Environmental Health Perspectives,118(06):246-252.

Fisk, G, 1974.Marketing and the Ecological Crisis[M].London:Harper and Row.

Lalita A. Manrai, Ajay K. Manrai, Dana-Nicoleta Lascu,et al.,1997.How green-claim strength and country disposition affect product evaluation and company image[J].Psychology & Marketing,14(5):511-537.

Postman,N, & Weinbartner,C,1971. The soft revolution: A student handbook for turning schools around[M].New York: Delacorte Press.

Subhabrate Banerjee, Charles S. Gulas, Easwar Lyer,1995.Shades of Green: A multidimensional Analysis of Environmental Advertising[J].Joural of Advertising, VolumeXXN(02): 21-31.

后 记

创造性思维既需要专门知识，也需要聪明才智；既依赖抽象思考，也依赖丰富想象；既仰仗本能动机，也仰仗强烈愿望。传统的教学模式，往往过于强调知识的记忆，在固有的圈子里回答问题，容易造成学生循规蹈矩、思维僵化。乔治·路易斯坚称"广告是一门艺术，它来源于直觉，来源于本能，更为重要的是，来源于天赋"，对于今天的广告教育仍有重大意义。

首先，要培养学生的创造性思维，教师应根据学生的个人情况，鼓励学生在学习生活中自己去领会或发现事物之间的联系；应尽可能创造有利于创意产生的适宜环境，给学生留下足够的消化时间；应避免用"固化"的眼光看待有创造潜力的学生，不要预先树立标准答案与绝对信条。在评价体系上，允许学生犯错，鼓励学生们大胆地发表各种不同的设想，而不要急于评判。

其次，引导学生进行创造性思维，还应保持民主、自由和平等的探讨氛围，最大限度地发挥学生的积极性与主动性，教师应该善于引导，剖璞见玉，保护他们的创作热情，切勿动辄指责、呵斥。对于教师而言，在创造性思维的培养过程中，他们更多的责任是启发、协助、鼓励学生主动地、独立地发现问题、分析问题和解决问题。放手让学生们去实践，这样做对培养学生开拓进取、勇于拼搏的精神十分有利。

最后，向学生指明好奇心、探索行为的社会价值和意义，鼓励和保持他们的自尊心、好奇心；允许学生按照自己的兴趣进行活动；鼓励学生的首创性、独创性，解除他们对错误的恐惧心理；鼓励学生面对现实，接受变化；帮助和引导学生探索问题的多种答案；鼓励学生与有创造性特质的人接触；鼓励学生大胆幻想、猜测和假设；鼓励和支持学生专心致志、善始善终地活动，培养其韧性和恒心。

创造性思维是一种超越常规思维的、开放的思维方式，是一种勇于打破人们思维定势的类型。托兰斯曾就如何尊重学生意见，培养学生的创造性思维向教师提出五点建议：一是尊重学生提出的任何幼稚甚至荒唐的问题；二是欣赏学生表示出的具有想象与创造性的观念；三是多夸奖学生提出的意见；四是避免对学生所做的事情给予肯定的价值判断；五是对学生的意见有所批判时应解释理由。

今天的广告正站在新的历史起点上，平面不平——广告创意与策划这条道路注定不会平坦。